DESIGN RESEARCH:
BUILD, TEST, REPEAT

일러두기
· 별도의 설명이 없는 각주는 옮긴이가 작성했고 일부 편집했다.
· 한국어판에서는 원서에 실린 도표를 다시 그려 넣었다.
 사례 조사에 실린 도판은 각 기업에서 제공받았다.

디자인 리서치 교과서
デザインリサーチの教科書

2021년 9월 23일 초판 인쇄 · 2021년 9월 30일 초판 발행 · **지은이** 기우라 미키오 · **감수** 윤재영 · **옮긴이** 서하나
펴낸이 안미르 · **크리에이티브 디렉터** 안마노 · **기획** 문지숙 · **편집** 김소원 이연수 · **표지그래픽** 전성재
디자인 옥이랑 김민영 · **디자인 도움** 심규민 · **커뮤니케이션** 김봄 · **영업관리** 황아리 · **인쇄·제책** 천광인쇄사
종이 스노우지 300g/㎡, 백모조 100g/㎡ · **글꼴** 윤명조300, Munken Sans, AG 최정호민부리, Leo Light

안그라픽스
주소 우 10881 경기도 파주시 회동길 125-15 · **전화** 031.955.7755 · **팩스** 031.955.7744
이메일 agbook@ag.co.kr · **웹사이트** www.agbook.co.kr · **등록번호** 제2-236(1975.7.7)

デザインリサーチの教科書 ⓒ 2020 Mikio Kiura
Originally published in Japan in 2020 by BNN, Inc.
Korean translation rights arranged through BC Agency.

ISBN 978.89.7059.478.1 (93600)

리서치 디자인 교과서

기우라 미키오 지음

윤재영 감수 서하나 옮김

안그라픽스

시작하며

회사는 우리에게 혁신이라는 이름으로 회사를 성장시키라고 요구한다. 이에 우리는 새로운 제품과 비즈니스를 창출하거나 기존 제품과 비즈니스를 성장시킨다. 또한 회사는 우리에게 더 나은 일하는 방식을 모색해 능률적으로 성과를 높일 수 있는 리소스의 효율성을 높여 투자 대비 효과를 극대화하기를 요구한다. 이를 위해 필요한 것은 아이디어다.

하지만 변화가 빠르고 미래를 예측하기 어려운 사회에서는 새로우면서 실현 가능성이 있고, 높은 효과를 기대할 수 있으면서 도움이 될, 다른 사람보다 뛰어난 아이디어를 창출하는 일이 쉽지 않다. 좋은 아이디어는 어떻게 만들어야 하는가? 그리고 그것을 어떤 방식으로 평가해 사람들에게 전달하고 사회에 제안해야 하는가?

아이디어를 만들어내는 직업은 무수히 많다. 집필가, 작곡가, 일러스트레이터, 건축가, 유튜버 등 일일이 다 꼽을 수 없다. 디자이너도 그 가운데 하나다. 패션 디자이너, 인테리어 디자이너, 산업 디자이너, 웹 디자이너 등 분야를 막론하고 디자이너는 항상 새로운 아이디어를 구상하고 형태로 구현해 고객에게 제안한다.

디자이너는 어떻게 새로운 아이디어를 끊임없이 만들어낼 수 있을까? 이는 적절한 리서치 방법을 알고 있기 때문이다. 디자이너마다 잘하는 분야와 방식은 다르지만, 그들은 모두 영감을 얻는 방법을 발견하고 실천한다. 그 영감을 얻는 방법이 이 책 『디자인 리서치 교과서』의 주제인 '디자인 리서치'다.

최근에는 흔히 UX 디자인이라고 말하는 사용자 경험 디자인, 비즈니스 디자인, 조직 디자인, 업무 디자인 등 지금까지 디자인의 대상이라고 여기지 않았던 영역까지도 디자인의 대상이 되고 있다. 게다가 그 범위가 계속해서 확장되고 있다. 그만큼 디자인 리서치에 요구하는 전문성 또한 갈수록 높아져 리서치에 필요한 공수도 꾸준히 증가하는 추세다. 유럽과 미국에서는 디자인 리서처가 전문직으로 인정받으면서 구인

이 증가하고 있다. 디자인 리서치의 중요성을 단적으로 엿볼 수 있는 부분이다.

나는 덴마크 코펜하겐에 있는 코펜하겐인터랙션디자인스쿨에서 공부했다. 코펜하겐인터랙션디자인스쿨은 2006년에 설립되어 역사가 짧은 편이지만, 일찌감치 여러 분야에서 좋은 평가를 받으며 세계적으로 유명한 디자인 학교로 자리 잡았다. 2020년 도쿄에서 2주 동안 개최한 워크숍에는 백 명이 넘는 참가자가 모였다. 해외 디자인 학교가 일본에서 연 워크숍으로는 최대 규모였으니 얼마나 큰 주목을 받았는지 짐작할 수 있다.

졸업한 뒤에는 몇몇 해외 디자인 스튜디오에서 진행하는 디자인 프로젝트에도 참여했고, 일본에 귀국해 앵커디자인주식회사를 설립했다. 앵커디자인주식회사에서는 해외에서 처음 시작되어 발전한 디자인 리서치 방법론을 기반으로 일본의 문화와 시장 상황에 맞는 디자인 리서치의 형태를 모색한다. 그리고 그렇게 얻은 성과를 고객에게 제공하고 기업에서는 디자인 리서치에 관한 연수를 실시한다.

해외의 디자인 리서치 진행 방식은 일정 부분 체계화되어 있다. 하지만 일본에서는 각 디자인 회사 혹은 사업회사의 디자이너와 디자인 리서처가 나름의 방식을 모색하며 디자인 리서치를 진행하고 있는 실정이다. 이 책『디자인 리서치 교과서』는 이러한 현황을 꿰뚫고 디자이너와 디자인 리서처는 물론 신규 사업 창출과 기존 제품의 개선을 담당하는 넓은 의미의 디자이너, 구체적으로는 기획자, 사업 개발자, 제품 발주자, 기술자, 고객 성공 관리자의 입장에서 디자인 리서치를 실시하는 사람들에게 도움을 주는 입문서다.

이 책은 다음과 같이 구성되어 있다.

먼저 1장에서는 디자인 트렌드를 소개한다. 2장에서는 디자인 리서치의 개요를, 3장에서는 디자인 리서치 프로젝트의 진행 방법을 설명한

다. 4장에서는 디자인 리서치의 도입과 운용 방법을 다룬다.

신규 제품 개발과 기존 제품의 개선 그리고 업무 개선에도 디자인 리서치는 효과적이다. 새로운 인재 채용 방식이나 보다 나은 인재 육성 방법이 필요할 때, 영업팀의 실적 향상 방법을 모색할 때, 매장의 고객 응대 방식을 개선해 고객 만족도 향상을 꾀할 때, 콜센터의 효율적 운영 방법이 필요할 때, 연구개발 업무의 효율을 높이고 싶을 때, 한결 나은 공공 서비스 방식을 검토할 때, 도시의 미래 비전을 생각할 때 등 다양한 분야에 적용할 수 있다. 크기와 범위는 제각각이지만 모두 디자인 리서치를 적용할 수 있는 영역이다. 이 책에 소개된 순서에 맞춰 프로젝트를 진행하지 않아도 되지만 부분적으로라도 참고해주길 바란다.

기우라 미키오 木浦幹雄

이 책의 구성

**왜 디자인인가,
왜 디자인 리서치인가**

'디자인' 혹은 '제품'이라는 단어는 받아들이는 사람에 따라 다양한 의미로 해석될 수 있다. 이러한 표현을 최근 디자인 트렌드와 함께 이 책만의 방식으로 풀어가고자 한다. 지금까지 사용자로서 디자인에 관여한 사람들은 1장부터 읽으면 디자인 리서치가 왜 필요한지 그 배경을 심도 있게 이해할 수 있다.

디자인 리서치란 무엇인가

이 책의 주제인 디자인 리서치의 개요를 다룬다. 디자인 리서치는 무엇이며 왜 필요한가? 이에 마케팅 리서치와 비교하며 디자인 리서치의 특징에 대해 설명하고, 어느 분야에서 디자인 리서치를 활용할 수 있는지 몇 가지 예를 들며 소개한다. 디자인 리서치에 관심이 있고 그 유용성에 대해 알고 싶거나 사람들에게 소개하고 싶은 사람 혹은 업무에 적용하는 방식을 알고자 하는 사람에게 실마리가 될 수 있다.

디자인 리서치의 순서

디자인 리서치의 순서를 상세하게 다루는 장으로, 디자인 리서치 프로세스를 소개하고 각 단계를 구체적으로 설명한다. 따라서 디자인 리서치를 진행할 예정이거나 디자인 리서치 프로젝트에 참여하게 되었지만 무엇부터 시작해야 할지 몰라 막막할 때 참고하면 좋은 내용이다. 이미 부분적으로 디자인 리서치를 도입했다면 3장을 통해 프로젝트 전체상을 객관적으로 바라볼 수 있다.

디자인 리서치의 운용

제품을 개발하는 과정에서 디자인 리서치를 어떻게 도입하고 운용할지 알려준다. 디자인 리서치의 의의와 그 순서를 일정 부분 알고 있거나 관련 업무를 진행한 경험이 있다면 디자인 리서치를 조직 운영과 제품 개발에 어떻게 도입하고 계속해서 활용할지 검토할 때 실마리가 된다.

1장

왜 디자인인가,
왜 디자인 리서치인가

1.1 디자인에 대한 관심 확대

디자인은 지금 큰 전환기를 맞이하고 있다. 여기에는 다양한 요인이 작용한다. 디자인의 대상 영역이 꾸준히 확대되고 사람들이 다양한 제품을 소유할 수 있게 되었으며, 사회 변화 속도가 빨라져 미래를 예측하기 어려운 데다가 디자인이라는 행위에 사람들이 참여하며 발전하게 되었기 때문이다. 이러한 상황에서는 지금까지 통용된 모노즈쿠리ものづくり[1] 방식으로 한계가 있다. 이제 디자인은 사회에 얼마나 공헌할 수 있는지로 평가받는다.

1.1.1 디자인 영역의 확대

외형 디자인만이 디자인은 아니다

'디자인'이라는 말을 들었을 때 무엇이 떠오르는가? '이것은 좋은 디자인이다.' '제품을 디자인한다.'라고 이야기하면 대부분 외형이 아름답거나 세련됨을 의미하는 경우가 많다.

이는 디자인에 관련된 사람, 즉 디자이너를 언급할 때도 마찬가지다. 장래 희망이 디자이너이거나 디자이너로 일한다고 했을 때 사람들은 주로 사물의 외형을 디자인하는 패션 디자이너 또는 그래픽 디자이너를 연상한다. '디자이너스 맨션Designers' Mansion'이라고 하면 일반적으로 아름답게 디자인된 집을 떠올린다.

트위터나 페이스북 등 소셜네트워크서비스에서는 인터넷 밈Internet Meme[2]의 일종으로 '디자인의 패배デザインの敗北'와 같은 표현을 접할 때가 있다. 이는 디자이너가 대상의 외형만을 세련되게 만든 결과, 실제 사용자가 그 사용법을 바로 인식하지 못해 사용 시 주의사항이 적힌 종이를

[1]
장인 정신을 바탕으로 한 일본의 독특한 제조 문화를 일컫는 말로, 물건을 뜻하는 '모노(もの)'와 만들기를 뜻하는 '즈쿠리(つくり)'를 조합한 단어다. 장인 정신으로 이루어진 일본의 제조업을 나타낸다.

[2]
인터넷 상에서 인기를 얻은 동영상, 사진, 문장, 해시태그 등이 모방 형식으로 빠르게 퍼지는 문화 현상을 말한다.

붙이는 것과 같은 후속 조치가 필요한 상태를 말한다. 이러한 현상은 디자인이라고 했을 때 외형에 관한 것, 외형을 좋게 하는 것이라는 인식이 바탕에 깔려 있다 보니 생겨난 결과다.

　'디자인=외형'이라는 공식은 비단 일본에만 국한된 이야기가 아니다. 나는 덴마크에 있는 디자인 학교에서 디자인을 공부하고 여러 나라와 여러 지역에서 프로젝트를 진행했다. 하지만 다른 나라에서도 디자인에 갖는 이러한 이미지에 대체로 큰 차이가 없었고 여전히 대부분 그렇게 생각한다. 그러나 이러한 인식에도 조금씩 변화의 조짐이 나타나고 있다.

　혹시 뉴스나 다른 매체에서 그랜드 디자인Grand Design이라는 말을 들어본 적이 있는가? '국토를 위한 그랜드 디자인' '오사카를 위한 그랜드 디자인'처럼 국가 혹은 특정 지역에서 미래를 대비해 어떤 방향을 목표로 삼고 나아갈 때, 때에 따라서는 십수 년 걸리는 장대한 비전을 그릴 때 주로 사용하는 표현이다. 이 말이 색이나 형태에 관해 논하는 것이 아니라는 사실은 명백하다. 여기에서 말하는 '디자인'이란 거대한 목적을 달성하기 위한 방식, 시스템 구상에 대한 기획과 설계를 뜻한다.

　비즈니스 현장에서는 UX 디자인처럼 외형이 아닌 경험에 중점을 둔 디자인 분야가 조금씩 정착되고 있다. 디자인 씽킹Design Thinking을 활용한 혁신 창출 워크숍도 하루가 멀다 하고 여러 기업에서 실시하고 있다. 신규 사업 개발이나 업무 개선 현장에서 디자인 스프린트Design Sprint[3]를 도입했다는 말도 들려온다.

　2018년에는 일본 경제산업성이 '디자인 경영' 선언을 발표해 화제가 되었다. 디자인 경영 선언은 기업 경영에 디자인 능력을 더하면 더 큰 성장을 기대할 수 있다고 보고 디자인이 혁신을 창출하는 원동력이라며 정부가 주도해 정리한 내용이다. 이 선언은 1960년 도쿄에서 열린 세계 디자인회의를 언급하면서 당시 실감한 것보다 강한 효과를 일본 사회와 디자인 업계에 기대하기 위한 것이었다고 한다. 이처럼 지금은 외형 디자인에서 확장된 '디자인'이 점점 더 주목받고 있다.

[3]
미국 벤처캐피털회사 구글벤처스의 제이크 냅(Jake Knapp)이 제안한 문제 해결 프로세스로 신제품, 서비스, 기능을 시장에 투입하기 전에 신속하게 아이디어를 도출하는 방식이다.

제품이란 무엇인가

지금까지 외형에서 확장된 디자인에 관해 이야기했다. 디자인에 관심이 높아지고 있는 그 배경을 알려면 먼저 '제품'에 대한 사고방식이 어떻게 변화했는지 설명할 필요가 있다. 이를 위해 미국 디자인 이론가 리처드 뷰캐넌Richard Buchanan의 논문 「디자인 리서치와 새로운 학습Design Research and the New Learning」에서 제안한 '디자인 영역 체계Four Orders of Design'라는 디자인 분류 개념을 그림 1-1에서 소개한다.

첫 번째는 그래픽 디자인Graphic Design이다. 본래 그래픽 디자인에서 디자인 대상은 인쇄물과 사인이 중심이었지만 현재는 영상, 그래픽 사용자 인터페이스Graphical User Interface, GUI를 비롯해 다양한 미디어를 이용한 표현 기법까지 포함한다. 그래서 이 분야를 커뮤니케이션 디자인 Communication Design이라고도 부른다. 그래픽 디자인이 언어나 사진과 같은 정보를 사람들에게 얼마나 잘 전달하는지에 초점을 두는 데다, 활용 범위가 확장되어도 정보를 전달하는 수단이라는 그 근본은 변하지 않기 때문이다.

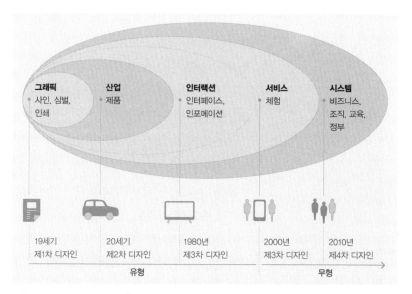

그림 1-1 히라노 도모키(平野友規), 「콜링디자인스쿨에 이르기까지의 필적-절망편(Design School Kolding까지의 軌跡—絶望編)」, http://medium.com/@hiranotomoki 참고

두 번째는 산업 디자인Industrial Design이다. 산업 디자인은 물리적 사물을 디자인하는 작업을 말하며, 주로 이 영역을 제품 디자인이라고도 부른다. 그림 1-1에서 물리적 사물만을 산업 디자인이라고 분류한 까닭은 디자인 역사에서 비교적 최근에서야 인터랙션, 서비스, 시스템과 관련한 영역까지 제품으로 인지하게 되었기 때문이다.

그래픽 디자인과 산업 디자인의 차이점은 디자인 대상이 시각적 상징인지 물리적 사물인지에 있다. 여기에서 중요한 핵심은 산업 디자인으로 물리적 사물을 구현할 때 그래픽 디자인이 필요해진다는 점이다. 미국 애플 사에서 출시하는 아이폰을 생각해보자. 하드웨어로서의 조형 외에도 모바일 운영 체제 iOS라는 소프트웨어를 완성해야 한다. 여기에 그래픽 디자인의 지식과 기술이 필요하다는 사실은 분명하다. 뷰캐넌의 디자인 영역 체계에서 산업 디자인이 그래픽 디자인을 포함하는 형태인데는 이러한 까닭에서다.

여기까지는 기존의 '디자인'이라는 단어가 지닌 이미지에서 크게 벗어나지 않는다. 하지만 이후에 언급할 인터랙션, 서비스, 시스템 디자인은 디자인에 관심이 없는 사람들에게는 다소 낯선 분야일 것이다.

세 번째 인터랙션 디자인Interaction Design은 사람의 행동과 경험을 디자인하는 분야다. 이 분야는 미국의 국제적인 디자인 회사 아이디오IDEO의 공동 창업자이자 코펜하겐인터랙션디자인스쿨Copenhagen Institute of Interaction Design, CIID의 임원이었던 빌 모그리지Bill Moggridge가 1980년대에 제창했다고 알려져 있다. 인터랙션 디자인의 결과물은 시각적 상징이나 물리적 사물일 때도 있는데, 때에 따라 사람과 사람 사이의 소통을 돕는 약속일 수도 있다. 우리가 디자인한 제품은 다양한 형태로 사람과 주변 환경에 영향을 준다. 인터랙션 디자인은 제품과 그것을 사용하는 사람과의 관계 그리고 그로 파생되는 행동과 경험, 영향을 디자인 대상으로 삼는다.

서비스 디자인Service Design은 인터랙션 디자인이 발전한 것이라고 인식되곤 한다. 이는 어디까지나 개인적 견해이지만, 인터랙션 디자인과 서비스 디자인의 차이점은 지속 가능성에 있다고 생각한다. 제품이 사람

들의 행동에 영향을 미치고 사람들이 거기에서 가치를 느꼈다고 해도 그것이 비용 면에서나 법적 문제 혹은 그 외의 관리 등으로 더 이상 서비스를 제공할 수 없다면 일시적인 프로젝트에 그친다. 이를 장기간에 걸쳐, 가능하다면 해결하고 싶은 문제가 존재하는 동안 지속적으로 해결책을 제공할 구조를 구축하는 것, 이것이 서비스 디자인이다. 서비스 디자인에 관한 자세한 내용은 마르크 스틱도른Marc Stickdorn과 야코프 슈나이더 Jakob Schneider가 쓴 『서비스 디자인 교과서This Is Service Design Thinking』, 마르크 스틱도른과 애덤 로런스Adam Lawrence 등이 쓴 『서비스 디자인의 방법: 서비스 디자인 실전을 위한 지침서This Is Service Design Methods: A Companion to This Is Service Design Doing』에도 상세히 나와 있으므로 이 책에서는 이 정도로만 언급한다.

마지막으로 시스템 디자인System Design이다. 이는 우리가 일하고 놀고 배우고 생활하면서 직면하는 모든 기회를 통합한 매우 거대한 범위를 말하며 1차원, 2차원 등으로 정의할 수 없을 만큼 복잡한 제품, 구체적으로는 조직 디자인 등이 포함된다.

지금까지 디자인이라고 불리는 분야를 네 가지로 분류해 소개했다. 이 분류에서 흥미로운 점은 제품 디자인의 대상 영역이 2차원 그래픽 디자인에서 3차원의 산업 디자인으로, 그리고 4차원에 해당하는 시간축을 동반한 행동으로 그 차원이 늘어난다는 사실이며, 제품에 대한 인식 변화도 그와 함께 이루어진다는 점이다. 본래 우리는 제품을 외부 조건으로 파악했다. 다시 말해 제품의 형태, 기능, 소재, 제조 방법, 사용법 등에만 관심이 있었다.

좋은 디자인이란 무엇인가

그래픽 디자인과 산업 디자인은 대부분 겉으로 보이는 외형의 심미성과 기능으로 평가받는다. 따라서 그래픽 디자인이나 산업 디자인을 가르치는 학교에서는 재료, 도구, 기법을 가르치며 얼마나 아름다운 외형을 만들고 어떤 방법으로 제품을 디자인하느냐를 평가 대상으로 삼는다.

미국 건축가 마르셀 브로이어Marcel Breuer가 디자인한 대표 의자, 일

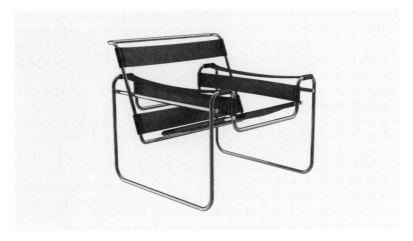

그림 1-2 마르셀 브로이어가 디자인한 〈바실리 체어〉

명 〈바실리 체어Wassily™〉로 불리는 〈클럽 체어Club Chair 또는 model B3〉를 살펴보자. 그림 1-2에서 볼 수 있듯 세계 최초로 금속 파이프와 직물로만 구성된 의자로, 착석감과 디자인은 물론 획기적인 제조 방법으로 높은 평가를 받는다.

덴마크가 자랑하는 디자이너 아르네 야콥센Arne Jacobsen이 디자인한 〈앤트 체어Ant™〉나 〈에그 체어Egg™〉에 대해서도 이야기해보자. 그림 1-3의 〈앤트 체어〉는 다리가 세 개인 의자로, 개미와 같은 형태가 특징이다. 당시에는 신소재였던 성형합판을 정교하게 이용한 디자인이다. 그림 1-4의 〈에그 체어〉는 야콥센이 설계한 코펜하겐의 사스로열호텔 SAS Royal Hotel[4]을 위해 디자인한 의자로 당시 최첨단 소재였던 경질발포 우레탄을 사용했다. 달걀이 연상되는 독특한 형태이며 특히 사스로열호텔의 직선적인 디자인과 대비되어 아름다움이 극대화된다.

이러한 의자를 제품이라고 인식하면 제품 디자인의 세계에서는 외형뿐만 아니라 제조 방식도 중요한 평가 기준이었다는 사실을 알 수 있다. 하지만 어디까지나 외부에서 제품을 바라보았을 때의 이야기다. 그렇다고 앞서 예로 든 의자가 앉기 불편하냐 하면 절대 그렇지 않다. 당연히 착석감도 충분히 고려해 만든 제품들이다.

인터랙션 디자인이나 서비스 디자인, 시스템 디자인에서도 기능과

4
사스로열호텔은 아르네 야콥센이 공간 외에도 가구, 식기 등을 디자인했다고 알려져 있다. 오픈 60주년을 맞아 아르네 야콥슨과 프리츠 한센(Fritz Hansen)이 협업해 대대적으로 개보수했고 이때 래디슨콜렉션로열호텔(Radisson Collection Royal Hotel)로 이름이 바뀌었다.

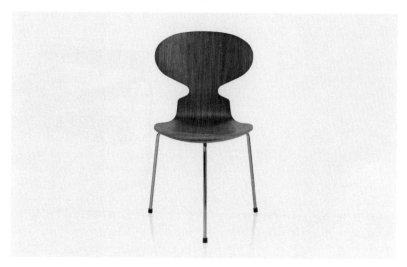

그림 1-3 　아르네 야콥센이 디자인한 〈앤트 체어〉

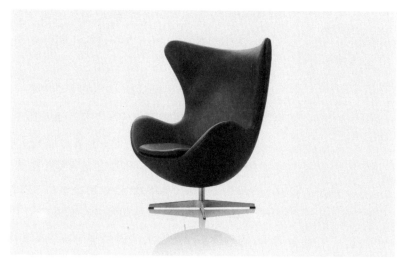

그림 1-4 　아르네 야콥센이 디자인한 〈에그 체어〉

형태, 제조 방식을 무시할 수 없다. 하지만 도움이 되는가useful, 쓸 만한
가usable, 가치가 있는가desirable와 같은 더 내면적인 평가 기준이 등장하
면서 이러한 기준이 중요시되고 있다. 이는 제품 디자인에 대한 평가 방
법 또는 제품에 기대하는 항목에 변화가 일고 있다는 증거다.

　이처럼 디자인에 거는 기대 혹은 디자이너가 사회에 제공하는 가치

가 무엇인지와 같은 사고방식의 변화에 맞춰 새로운 부류의 디자이너, 새로운 종류의 디자인 학교가 등장하고 있다. 그 가운데 하나가 나의 모교인 코펜하겐인터랙션디자인스쿨이다. 세상에는 CIID와 비슷한 사고방식과 교육 과정으로 운영되는 디자인 학교가 많다. 하지만 인터랙션 디자인에 특화된 디자인 학교로는 CIID가 현재로서 유일하다.

CIID를 비롯해 새로운 유형의 디자인 학교에서 가르치는 교육 과정을 살펴보면 재료, 도구, 기법에 대한 프로그램은 물론 제품이 사회와 사람에 유익하고 사용하기 편하며 선호하는 대상이 되도록 도와주는 리서치 방법과 검증, 개선 방법 또한 이들 프로그램과 동등하게 혹은 그 이상의 가치를 둔 프로그램으로 구성되어 있다.

이와 같은 흐름은 특히 북유럽에서 두드러지게 나타난다. 덴마크 남부에 있는 콜링디자인스쿨Design School Kolding을 예로 들어보자. 콜링디자인스쿨은 전통 있는 미술 학교로 패션, 섬유, 액세서리 디자인 등의 과정을 운영한다. 이 학교에 다니는 학생은 패션, 섬유, 액세서리를 포함해 다양한 제품의 제작 방법을 배우고, 동시에 자신들의 제품이 사회와 비즈니스 맥락에서 어떤 의미를 갖는지 리서치를 통해 도출한다.

나는 콜링디자인스쿨의 졸업 작품전을 보러 가서 졸업생들과 이야기를 나눈 적이 있었다. 이 학교의 졸업 작품 제작에는 한 가지 특징이 있다. 학생들이 외부 기업이나 조직을 파트너로 선택해 졸업 작품을 만들어야 한다는 점이다. 신발 디자인에 관심이 있다면 신발 제조회사를 파트너로, 새로운 완구를 디자인하고 싶다면 완구회사를 파트너로 선택한다. 경찰서나 교도소, 병원과 같은 조직도 파트너가 될 수 있다. 이러한 경험을 통해 제품을 만들면 디자인한 제품으로 어떤 형태로든 세상에 영향을 끼쳐야 한다는 사실을 배운다.

섬유나 액세서리는 제품이라고 인식되지만 예술 작품에 가깝다. 따라서 비즈니스의 맥락에 있더라도 외형이나 소재, 제조 방식 등 주로 겉모습에서 드러나는 특징으로 평가받는다. 하지만 이러한 제품을 디자인이라는 틀 안에서 만드는 일은 매우 중요하다.

일본 미술 대학에서는 보통 자신이 몰입할 주제를 찾아 제작하고 싶

은 것을 졸업 작품으로 만든다. 이것이 콜링디자인스쿨과의 큰 차이점
이다.

콜링디자인스쿨의 이러한 특징은 전 학장인 엘세베스 게르너 닐센
Elsebeth Gerner Nielsen의 사고방식에서 많은 영향을 받았다. 엘세베스는 약
20년간 덴마크에서 정치가로 활동한 이후 이 학교의 학장으로 취임해
다양한 개혁을 이끌며 콜링디자인스쿨을 전통적인 미술 학교에서 세계
100위 안에 들 정도로 국제적 명성이 있는 디자인 학교로 진화시켰다.

제품의 의미 확대, 사물에서 서비스로

제품 디자인이라고 하면 일반적으로 물리적 사물을 디자인하는 것으로
생각한다. 제품이라고 규정하는 범위는 점차 확장되고 있다. 스마트폰
애플리케이션이나 컴퓨터 소프트웨어처럼 물리적 실체가 없는 것도 제
품이라고 칭한다. 애플리케이션이나 웹사이트 등을 경유하더라도 소프
트웨어 자체가 직접적으로 가치를 창출하지 않는 제품도 존재한다. 식
품유통회사 오이식스는 정기 식품 배달 서비스가 제품이며 자동차공유
서비스회사 타임즈카셰어는 시간대별 자동차 대여 서비스가 제품이다.
이처럼 고객에게 제공하는 서비스를 제품으로 취급하기도 한다.

애플리케이션을 작동시키는 아이폰이나 안드로이드용 스마트폰도
하드웨어로만 구성되는 것은 아니다. 애플리케이션 스토어에서 다운
로드할 수 있는 다양한 기능과 클라우드 서비스와의 연계, 분실했을 때
GPS를 활용해 단말기 위치를 찾는 서비스, 애플워치나 구글 웨어 운영
체제를 탑재한 스마트워치 등 외부 디바이스 연계와 같이 하드웨어를
통해 사용자에게 경험을 제공하는 일련의 서비스까지 제품이라고 인식
한다.

이러한 제품, 즉 하드웨어와 그에 관련된 다양한 서비스를 조합해 고
객에게 가치를 제공하는 제품은 일일이 다 열거할 수 없을 정도로 많다.
가령 독자적인 컨시어지 서비스Concierge Service를 제공하는 일본 자동차
회사 도요타의 고급 승용차 브랜드 렉서스, 인터넷에 접속해 추가 기능
을 구입할 수 있는 미국 전기자동차회사 테슬라 제품, 새로운 요리법을

인터넷에서 다운로드해 자동으로 조리하는 전자제품회사 샤프의 스팀 오븐 헬시오와 파나소닉의 오븐 제품 비스트로, 명령을 내리면 뉴스나 음악을 재생하고 가전제품을 조작하는 스마트 스피커 아마존알렉사와 구글홈 등이 일반에 보급되고 있다.

기업 간 전자상거래BtoB로도 눈을 돌려볼까? 전 세계에서 활약하는 수십만 대의 건설기계를 수시로 감시해 문제가 발생했을 때 원격으로 제어하는 고마쓰제작소의 건설 기계, 항공기를 실시간으로 모니터링하면서 문제 해결과 유지 관리가 필요한 곳이 생기면 곧바로 파악하는 미국 제너럴일렉트릭의 제트 엔진, 네트워크 경유로 고객의 이용 상황을 파악하고 기기 고장이나 토너 부족과 같은 문제를 방지해 유지 관리의 품질과 속도를 높인 일본 디지털카메라 및 복사기 제조회사 캐논 제품도 여기에 해당한다.

이러한 현대 제품에서 공통으로 드러나는 특징은 바로 서비스화다. 제품이 서비스화한다는 말은 무슨 의미일까? 제품이 서비스화한 사회에서 우리는 완성품인 하드웨어보다 그것을 통해 얻는 다양한 기능에 가치를 느끼고 구입을 결정한다. 제품 제공자도 마찬가지다. 제품을 통해 어떤 서비스를 제공할 수 있을지 고민하고 더 매력적인 서비스를 지속해서 제공해 제품의 가치를 높인다.

디자인 경영 선언

제품의 서비스화와 함께 앞서 나온 디자인 경영에 대해서도 생각해볼 필요가 있다. '디자인 경영 선언'[5]은 2018년 일본 경제산업성 및 특허청에서 발표한 보고서다. 이 보고서는 '산업경쟁력과 디자인을 생각하는 연구회'가 제안한 내용을 정리한 것이다. 디자인과 경영은 언뜻 보기에 별로 관련이 없는 것처럼 보이지만 유럽과 미국에서는 실제로 디자인에 전력하는 기업이 많다. 일본 기업 상당수는 디자인을 유효한 경영 수단으로 인식하지 않기 때문에 세계를 무대로 경쟁하는 환경에서 이런 방식이 약점으로 작용한다.

디자인 경영 선언에서는 디자인이 경영에 공헌하는 점과 디자인에

5
http://www.meti.go.jp/press/2018/05/20180523002/20180523002-1.pdf
– 지은이 주

기대하는 점으로 브랜드력과 혁신 능력의 향상을 꼽는다. 당연히 브랜드란 제품의 외형을 매력적으로 만든다고 해서 구축되는 것이 아니다. 고객과 기업과의 접점 하나하나에서 의미를 찾고, 매력적이고 적절한 소통이 이루어진 결과로 구축되는 것이 브랜드다. 한편 디자인은 혁신의 원천이라는 기대도 받는다. 디자인은 사람들이 미처 깨닫지 못한 니즈를 명확하게 밝히고 특정한 형태로 구현하는 힘을 지닌다. 따라서 '디자인 리서치'가 디자인 영역에서 제 능력을 발휘한다.

　이것이야말로 제품이 서비스화하면서 드러나게 된 디자인에 거는 기대이다. 서비스화한 제품은 고객과 오랜 기간에 걸쳐 우호적인 관계를 유지해야 한다. 따라서 고객의 생활 일부가 아닌 생활 전체를 이해한 다음 제품을 제안해야 한다. 이를 위해 디자이너가 조직의 일부로 존재하며 제품 완성 단계에서 외형을 매력적으로 만드는 일에만 주력해서는 안 되며 제품 개발 첫 단계에서부터 프로젝트에 참여해야 한다. 디자인 책임자는 경영에도 참여해야 한다. 물론 기업 경영자가 디자인 경영 선언을 어떻게 받아들이고 실행에 옮길지에 대한 이후의 추이를 지켜볼 수밖에 없다. 하지만 적어도 이러한 제안이 국가 기관인 경제산업성에서 나왔다는 사실만으로도 디자이너, 디자인 업계 그리고 더 좋은 제품을 만들려는 다양한 현장에서 강력한 순풍으로 작용할 것이다.

1.1.2　　　생산의 필요에서 사회의 필요로

디자인이 우리 사회에서 중요한 위치를 차지하게 된 배경을 이해하려면 먼저 제품 디자인의 역사를 알아야 한다.

　지구상에 수십, 수백만 년 전에 출현한 인류는 아주 오래전부터 이족보행을 했다고 한다. 하지만 그렇다고 온종일 서 있지는 않았을 것이다. 피곤할 때는 지금의 우리와 마찬가지로 어딘가에 앉고 싶었을 것이다. 그럴 때 우리 선조는 자연의 돌과 통나무 등을 의자로 사용했을 뿐만 아니라 편하게 앉기 위해 돌을 깨서 앉기 적당한 크기로 만들거나 나무를

깎았을지 모른다.

의자 역할을 한 돌과 통나무는 우리가 제품이라고 하면 떠올리는 이미지와 크게 동떨어졌을 것이다. 하지만 피곤할 때 혹은 피곤하지 않기 위해 앉는다는 기능 면에서만 보면 우리가 의자라고 인식하는 제품과 크게 다르지 않다.

다만 이렇게 만들어진 제품은 대량 생산을 전제로 하지 않았다. 고대 이집트의 나폴레옹이라고 불린 투트모세 3세Thutmose III 시대의 벽화를 보면 일부 장인이 의자에 앉아 작업하는 모습이 그려져 있다. 이 그림을 통해 당시 의자가 제품으로써 어느 정도 보급되었으며 자신이나 자신이 속한 집단의 편의를 위해 제품을 디자인했을 것으로 추측할 수 있다.

현대와 같은 제품 디자인 개념은 자본의 힘을 이용한 대량 생산 구조와 그것을 판매하기 위한 물류망을 통해 등장했다. 영국 경제학자 애덤 스미스Adam Smith는 『국부론The Wealth of Nations』에서 경제 발전과 물류의 연관성을 이야기했다. 마차에서 배, 기관차로 운송 수단이 발달하면서 물류비용이 큰 폭으로 줄었고 이것이 대량 생산을 가능하게 했다는 내용이다. 뒤에서 언급할 산업혁명이 영국에서 시작된 까닭도 영국이 많은 식민지를 지배했다는 배경에서 기원한다.

필요에 의한 디자인

제품 디자인의 역사는 산업혁명에서부터 시작되었다고 주로 설명한다. 산업혁명은 18세기 중반에서 19세기에 걸쳐 영국에서 급격히 이루어진 산업 발전과 그에 따른 거대한 사회 구조의 변화를 말한다. 가내수공업에서 공장제 수공업으로 자본이 집중되면서 생산 체제의 변화가 일어났다. 게다가 수작업 생산이 주체였던 시대에 여러 기술 혁명을 거친 기계 설비가 도입되면서 대량 생산 시대로 옮겨갔다. 대량 생산의 혜택으로 상품 가격이 내려가면서 서민들은 일용품을 저렴한 가격에 소유할 수 있게 되었다. 하지만 급격한 사회 변화는 다양한 문제를 불러일으켰다.

예술공예운동

산업혁명으로 드러난 수많은 사회 문제에 대응했던 대표적 접근 방식이 예술공예운동Arts and Craft Movement이다. 19세기 후반 영국에서 예술과 공예와 생활을 일치시키려는 목적으로 주도한 운동이다.

중세 수공예의 아름다움과 장인 기술을 중시해 일용품을 아름다운 것으로 승화시키려고 한 인물이 디자이너 윌리엄 모리스William Morris와 미술평론가 존 러스킨John Ruskin이었으며, 윌리엄 모리스의 사상과 활동이 곧 예술공예운동이었다. 윌리엄 모리스는 회사를 설립해 품질 좋은 일용품의 양산 체제를 구축했다. 하지만 수공예 제품은 결과적으로 고가품이 되어 부유층만 구매할 수 있었다고도 알려져 있다.

독일공작연맹에서 바우하우스까지

영국에서 일어난 예술공예운동은 다양한 형태로 여러 나라에 영향을 끼쳤다. 독일에서는 20세기 초반 예술공예운동을 모델로 삼아 예술, 공업, 장인 기술을 융합해 제품의 품질 향상과 산업 진흥을 목적으로 한 독일공작연맹Deutscher Werkbund이 설립되었다. 예술공예운동에서는 어디까지나 장인의 수작업이 중심이었다면, 독일공작연맹은 기계를 사용한 제품 제조 방식에 긍정적이었다는 점이 둘의 큰 차이점이다.

기계로 생산한 공업 제품의 품질이 조잡하다는 사실은 영국의 예술공예운동도 독일의 공작연맹도 해결해야 할 과제로 인식하고 있었다. 하지만 양자의 접근 방식은 크게 달랐다. 예술공예운동은 수공예로의 회귀가 목적이었지만, 독일공작연맹은 기계의 생산 가치를 인정하고 공업 제품의 품질을 향상하려는 목적이 있었다. 이를 위한 방법으로 제품의 규격화, 제품 디자이너와 생산자의 분업화가 이루어졌다. 여기에는 경제가 급속하게 발전한 독일의 상황도 한몫했을 것이다.

이러한 흐름의 영향을 받아 미국 건축가 발터 그로피우스Walter Gropius가 독일에 설립한 디자인 학교가 바우하우스Bauhaus였다. 바우하우스는 예술과 기술의 융합을 이념으로 삼고 왕후나 귀족을 위한 예술이 아닌 서민 생활을 풍요롭게 만들어줄 디자인을 목적으로 했다. 이후 헝가

리 화가 라슬로 모호이너지Laszlo Moholy Nagy가 합리주의적, 기능주의적 방침으로 방향을 바꾼다. 이는 공업화 경향에 맞춰 비즈니스로서 제품을 제작할 경우 범용성을 고려할 필요성이 대두되었기 때문으로, 산업 디자인의 흐름에 부합하는 것이었다.

제품의 매력을 높이기 위한 디자인

대량 생산이 일반화되자 디자인의 우열이 제품의 매출을 좌우한다는 인식이 확산되었다. 이를 상징하는 제품으로 1908년에 출시된 미국 자동차회사 포드의 T형 포드가 자주 등장한다. T형 포드는 당시 자동차 업계에서 상당히 저렴한 가격으로 등장해 큰 성공을 거두었다. 당시 포드가 T형 포드를 대량으로 생산해 시장에 쏟아냈기 때문에 도로에는 T형 포드로 넘쳐났다. T형 포드의 양산 모델을 확립한 헨리 포드Henry Ford가 "고객이 원하는 색은 어떤 색이든지 판매하겠다. 단, 그것이 검은색일 경우에만."이라는 유명한 말을 남길 정도로 포드사는 저렴한 가격을 실현하기 위해 다방면으로 노력했다. 하지만 소비자는 자동차의 색상조차 선택할 수 없었다. 지금이라면 상상도 할 수 없는 일이다. 이후 소비자의 관심은 저렴한 운송 수단에서 다음 단계로 옮겨간다. 소비자의 변화에 주목한 회사가 미국 자동차회사 제너럴모터스였다. 제너럴모터스는 디자인으로 제품의 매력을 높이는 전략, 즉 차종은 같지만 외형이 다른 새로운 모델을 매년 출시하는 전략을 펼쳐 높은 점유율을 차지하게 된다. 그 결과 T형 포드의 판매량은 점차 악화되어 1927년에는 생산을 중단하기에 이른다.

　T형 포드가 단종된 지 2년이 지난 1929년, 전 세계가 미국에서 시작된 경제 공황의 직격탄을 맞았다. 이때 세계적인 불황에 허덕이는 기업에 활력을 되찾게 할 방법으로 디자인이 주목받았다. 외형이 아름다운 디자인을 만들어 소비자를 자극해 구매 의욕을 높인 것이다. 이 맥락에서도 디자인은 어디까지나 제조회사의 필요, 다시 말해 비즈니스적인 측면을 가장 중시한다. 소비자의 사회적 신분이나 지위에 대한 과시 욕구를 교묘하게 이용했기 때문에 소비자의 진정한 욕구에 부응한 것이

아니라는 비판이 당시에도 제기되었다.

사람이 제품에 맞추는 시대에서 제품이 사람에게 맞추는 시대로

기존의 제품 제조 방식에서는 제품의 기능을 중심으로 한 디자인이 주요 가치로 여겨졌으며 사용자가 제품의 형태에 맞추면 된다는 사고방식이 주류였다. 그러나 1980년대 무렵부터 유니버설 디자인Universal Design, 인간 중심 설계와 같은 개념이 부상하면서 사용자의 편의성이 제품의 가치를 결정하는 중요한 요소가 되었다.

이러한 사고는 컴퓨터와 같은 내부 구조를 상상하기 어려운 제품이 등장하면서 생겨났다. 과거 일본에서 세 가지 명기名器라고 불린 텔레비전, 세탁기, 냉장고를 비롯한 수많은 가전제품은 사용법을 쉽게 이해할 수 있었다. 텔레비전은 스위치를 누르면 전원이 들어오고 손잡이를 돌리면 채널이 바뀌었다. 지금은 세탁기에 다양한 기능이 있지만 초기 세탁기는 구조가 매우 단순했다. 냉장고에는 스위치 대신 문이 달려 있었기 때문에 이용 방법을 배울 필요도 없었다. 자동차는 클러치 구조를 배워 이해해야 했지만, 핸들을 돌리면 타이어가 기울어지고 액셀을 밟으면 타이어가 회전하며 브레이크를 밟으면 타이어가 회전을 멈추는 식의 내부 구조를 이해하는 일이 비교적 쉬웠다.

하지만 컴퓨터는 스위치를 누른다고 원하는 동작을 하지도 않으며 내부가 어떻게 구성되는지 그려서 보여줘도 사용자가 이해할 수 없다. 바로 앞에 있는데도 사용법을 상상하기 어렵다.

우리는 컴퓨터와 스마트폰처럼 디지털 제품을 이용할 때 화면에 표시된 버튼이나 아이콘 등을 손으로 이리저리 조작해 원하는 결과를 얻는다. 이는 복잡한 내부 구성에 비하면 매우 한정된 인터페이스interface[6]다. 화면 디자인을 하는 디자이너가 한정된 사람과의 접점으로 적절한 사용자 인터페이스를 제공하지 않으면 애초에 사용자는 이용조차 할 수 없다. 인간 중심 설계와 관련된 사람들에게 필독서인 미국 디자이너 도널드 노먼Donald Norman의 『디자인과 인간 심리The Design of Everyday Things』가 1988년 처음 출간되면서 사용성의 중요성이 주목받기 시작했다.

[6]
둘 이상의 장치 사이에서 정보나 신호를 주고받을 때 그 접점이나 경계면, 연결 장치를 말한다.

참여 디자인Participatory Design으로 불리는 방법이 등장한 시기도 이 무렵이다. 이는 사용자가 모두 자신의 경험을 기반으로 한 전문가라는 생각을 바탕으로 사용자를 디자인 프로세스에 투입해 제품의 가치를 향상한다는 방식이다.

다만 초기의 인간 중심 설계는 사용자가 특정 기능을 이용할 수 있는지에 중점을 두어 좋은 제품을 만들려고 했으며, 사용자의 본질적 니즈를 발견하려고 하는 현대 인간 중심 설계와 차이가 있다는 점에 주목해야 한다.

인간 중심 설계에서 사회를 위한 제품으로

1990년대에 들어서자 인간의 필요뿐만 아니라 사회 전체를 고려해야 한다는 사고방식이 대두된다. 이는 에코 디자인Eco Design이나 소셜 디자인Social Design이라는 주제어로 대표된다. 기업은 쓰레기를 줄이고reduce 재사용reuse하고 재활용recycle한다는 3R을 내걸고 환경 부담이 적은 제품을 만들기 위해 노력한다. 재활용 플라스틱병을 활용한 의류를 개발하고 토너 카트리지를 회수해 재생하는 것을 전제로 프린터를 제조하는 등 기업의 사회적 책임Corporate Social Responsibility, CSR을 의식하면서 제품을 디자인하게 되었다.

소셜 디자인은 일본의 비영리공익법인 그린즈Greenz가 제창한 말이다. 기존처럼 눈에 드러나는 제품 디자인이 아닌 저출산 고령화, 상권이 쇠퇴한 상점가, 세계 곳곳의 빈부 격차와 의료 격차처럼 사회에 존재하면서 두드러지게 나타나는 다양한 과제를 디자인의 힘으로 해결하자는 행위가 소셜 디자인이다.

이처럼 에코, 소셜 등 표현은 달라도 사회 그 자체를 제품의 수익자로 보고 제품을 디자인하는 움직임이 나타나게 되었다.

지속 가능한 미래를 위해

환경과 소셜에 대한 의식은 갈수록 높아지고 있다. 2015년 국제연합총회에서는 「세계의 변화: 지속 가능 개발을 위한 2030 안건Transforming Our

World: the 2030 Agenda for Sustainable Development」을 통해 2030년을 목표로 구체적 행동 지침인 '지속가능발전목표Sustainable Development Goals, SDGs'를 제시했다. 17개의 글로벌 목표와 169개의 세부 목표로 구성된 이 목표에는 빈곤, 기아, 교육, 에너지, 위생과 관련한 사회 문제가 포함되어 있다.

　　일본에서도 SDGs의 영향으로 다양한 움직임이 있었다. 일본 정부는 '지속가능발전목표 추진 본부'[7]를 설치했고, 기업에서도 이를 적극적으로 도입하고 있다. 각각의 기업과 소비자 인식에 SDGs가 침투하면 디자이너는 제품을 만들 때도 제품을 사용할 사람과 그들이 속한 사회에 초점을 맞추고, 사람과 사회는 물론 지구 환경 전체에 제품이 어떤 가치를 제공하고 어떤 영향을 끼치는지 늘 고민해야 한다.

라이프 중심 디자인에 대해

나의 모교인 CIID는 SDGs와 관련이 깊은 디자인 학교다. CIID가 있는 코펜하겐에는 국제연합의 거점인 유엔시티UN City가 있다. 유엔시티는 국제연합을 형성하는 다양한 국제기관이 공동으로 이용하는 시설로, SDGs를 추진하는 유엔프로젝트조달기구의 본부가 있어 CIID와 밀접하게 연계해 다양한 프로젝트를 진행한다.

　　CIID에서는 인간 중심 설계방식에서 더 깊게 파고들어 라이프 중심 디자인Life-centered Design을 제안하고 실천한다. 라이프life라는 영어 단어는 간단하면서도 어렵다. 일대일로 번역하기보다 문맥에 따라 생활, 인생, 생명으로 주로 번역되기 때문이다. 각각의 단어에 대한 의미를 설명하는 일은 불필요하겠지만, 이들 단어가 중심에 있는 디자인이란 어떤 것인지 살펴보려고 한다.

　　생활 혹은 인생으로서의 라이프 중심 디자인이란 우리의 생활과 인생이며 우리가 속한 사회와 커뮤니티와의 관계 등이 포함된다. 과거에는 제품을 디자인할 때 사람과 제품의 접점에 중점을 두고 어떤 제품이 사람들에게 더 큰 가치를 제공할지를 고민했다. 하지만 라이프 중심 디자인의 핵심은 사람의 생활이다. 사람들이 어떻게 일하고 여가를 보내고 생활하는가? 그리고 그 안에서 어떤 사람을 접하고 어디에서 가치

7
SDGs 액션 플랜, 2020-2030년 목표 달성을 위한 '행동의 10년'의 시작(ＳＤＧｓアクションプラン, 2020-2030年の目達成に向けた「行動の１０年」の始まり), https://www.mofa.go.jp/mofaj/gaiko/oda/sdgs/pdf/actionplan2020.pdf
— 지은이 주

를 느끼는가? 사람들은 어떤 생활을 하고 싶어 하는가? 이렇듯 사람들의 생활이 전제되고 그들이 더 이상적인 생활을 실현할 수 있도록 제품이 어떤 역할을 할 수 있는지를 우선으로 생각한다. 제품을 이용하는 순간은 물론 사용자의 인생 전반에 제품이 어떤 가치를 제공할지도 고려한다. 아이가 장난감을 가지고 노는 시기는 인생 전반에서 정말 짧은 기간이다. 그 짧은 순간만을 염두에 두고 제품을 디자인하기보다 10년 뒤, 30년 뒤 장난감을 가지고 놀던 경험이 그 이후의 인생에 어떤 영향을 끼치는지 검토해야 한다.

나아가 생명으로서의 라이프 중심 디자인은 생명을 지닌 모든 생물체를 염두에 둔 디자인의 필요성을 추구하는 것이다. 최근 지구 환경과 SDGs에 관심이 높아짐에 따라 앞으로 우리가 어떤 방법으로 지속 가능한 발전을 목표로 삼아야 하느냐가 중요한 주제가 될 것이다.

인간 중심이나 사람 중심, 그러니까 다양한 생태계 안에서 인간이 가장 훌륭하고 인간을 중심으로 인간만 좋으면 된다는 생각을 버리고, 지구 환경을 포함해 모든 생명을 고려하면서 어떻게 제품을 디자인해야 할지 연구하는 것이 디자이너가 앞으로 지녀야 할 자세다.

사회가 디자이너에게 포괄적인 시야와 다양한 제약 조건에서 적절한 해결책을 제시하도록 요구하면 디자이너는 거기에서 과제를 발견해 즉각 해결책을 제시하고 면밀한 리서치를 바탕으로 인간 이외의 모든 생명을 포함한 다양한 이해관계자에게 미치는 영향까지 고려해 제품이 제공하는 가치를 극대화하는 시도가 필요해진다. 이것이 새로운 디자인이 필요한 이유다.

1.1.3 　　　　 사회의 불확실성 증대

끊임없이 변화하는 사회에서 제품을 만든다

지금까지 유례가 없을 정도로 디자인에 이목이 집중되는 이유는 사회가 거대하고 빠르게 변화해 과거와 같은 방식으로 일을 진행하면 변화 속

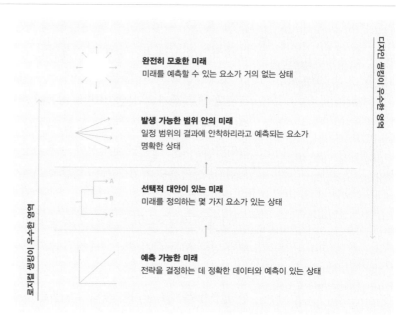

그림 1-5　휴 커트니, 제인 커클랜드(Jane Kirkland), 패트릭 비거리(Patrick Viguerie), 「불확실성에서의 전략(Strategy Under Uncertainty)」, http://hbr.org/1997/11/strategy-under-uncertainty 참고

도를 따라갈 수 없기 때문이다.

　　이러한 사회를 상징하는 표현 가운데 뷰카VUCA가 있다. 뷰카는 변동성volatility, 불확실성uncertainty, 복잡성complexity, 모호성ambiguity을 뜻하는 영어 단어의 첫 글자를 조합한 표현으로 1990년대 후반 미국에서 군사 용어로 사용하기 시작했지만 지금은 비즈니스 현장에서 사용하는 일이 많아졌다.

　　미래의 불확실성에는 예상할 수 있는 가능성의 폭이나 변수에 대응해 몇 가지 패턴이 존재한다. 경영 컨설턴트 휴 커트니Hugh Courtney 등은 1997년에 발표한 논문에서 불확실한 시대에 어떤 전략을 세워야 하는지 설명했다. 이 논문에서는 그림 1-5처럼 불확실성을 모호함의 정도에 따라 충분히 예측 가능한 미래, 선택적 대안이 있는 미래, 발생 가능한 범위에서의 미래, 완전히 모호한 미래, 총 네 단계로 분류한다. 불확실성은 기술의 발전, 시장과 사회 상황, 사람들의 생활과 취향의 변화, 법 규제에 관한 논의 결과 등 몇 가지 기준으로 평가할 수 있다.

예측 가능한 미래

의사 결정을 위해 충분한 데이터를 입수한다면 미래는 어느 정도 예측 가능할 것이다. 고도 성장기 사회는 냉장고든 텔레비전이든 제품을 만들기만 하면 팔리는 시대였다. 많은 제품의 여명기에는 대부분 경쟁 원리가 명확했다. 컴퓨터에 사용하는 중앙처리장치 CPU의 경쟁 원리를 생각해보자. 20세기 말까지 미국 반도체 제조회사 인텔과 어드밴스드 마이크로디바이스는 1초에 계산할 수 있는 횟수인 클록clock 수를 얼마나 높일 수 있을지를 두고 치열한 기술 개발 경쟁을 벌였다. 또한 디지털카메라가 등장하자 소비자는 한동안 화소수를 보고 카메라를 골랐다.

이는 로지컬 씽킹Logical Thinking으로 대표되는 기존의 분석 방식이 유용한 영역이다. 상황을 분석해 요소별로 나눈 뒤 과제를 발견해 효과가 클 것으로 예상되는 순서에 맞춰 대응하면 되므로 비용 대비 효과 측면에서 가장 적합한 방법이었다.

선택적 대안이 있는 미래

제품이 속한 업계가 어느 정도 성숙해지면 다양한 가능성 안에서 미래를 선택할 수 있게 된다. 여러 가능성을 예측할 수 있으므로 무엇이 결정적 요소가 될지는 명확한 상태다. 텔레비전을 예로 들면 하이비전[8] 이후 시장에 수요가 있을 것으로 예상되는 제품이 3차원 텔레비전[9]일지 그보다 더 고해상도인 4K 텔레비전[10]일지에 대한 논쟁이 있었다. 텔레비전의 녹화 규격으로 베타와 VHS[11] 가운데 어느 쪽이 주류가 될지 혹은 블루레이[12]와 HD DVD[13] 중 어느 쪽이 주류가 될지 겨루던 시기도 있었다. 스마트폰 애플리케이션을 개발하기 위해 구글의 안드로이드와 애플의 아이폰 중 어느 쪽을 선택할 것인가? 요즘 같은 때라면 제품 개발자에게 가상현실을 고려한 디바이스 선택도 중요해진다. 이는 무언가를 결정하는 것으로 미래를 더 쉽게 예측할 수 있는 상태다.

법 규제에 따른 영향도 예로 들 수 있다. 최근에는 통합교통서비스 Mobility as a Service, MaaS[14]가 주목을 받는데, 실제로 서비스를 제공하려면 여러 가지 법 규제를 통과해야 한다. 사람들이 여가 시간에 자가용을 이

[8]
1994년 미국에서 첫 선을 보인 디지털 방식의 텔레비전으로 HDTV(High Definition Television)를 말하며, 아주 선명한 화질의 화상을 보여 준다.

[9]
기존의 2차원 모노 영상에 깊이 정보(Depth)를 부가해 시청각적 입체감을 느끼게 함으로써 생동감을 제공하는 새로운 개념의 텔레비전이다.

[10]
K는 1,000을 나타내는 Kilo의 약어로, 4K 텔레비전이란 약 4,000 픽셀의 가로 해상도를 구현하는 텔레비전을 말한다.

[11]
베타의 정식 명칭은 베타맥스(Betamax)로 가정용 아날로그 비디오카세트의 자기테이프이며, VHS(Video Home System)는 가정용 비디오테이프 레코더 방식이다.

[12]
디지털방송시대의 차세대 DVD(Digital Versatile Disc)로 개발된 대용량 광디스크 규격을 말한다.

[13]
HD 방송시대에 대응하기 위해 개발된 디스크 미디어 규격이다.

[14]
클라우드나 스마트폰의 기술을 활용해 다양한 교통수단을 통한 이동을 서비스라고 인식하고 경계 없는 이동 체험을 제공한다.
— 지은이 주

용해 승객을 태우는 우버[15]는 이 글을 쓰는 2020년에도 일본에서 허가될 조짐이 보이지 않는다. 반면 전동 스쿠터나 자율주행 자동차 정도는 앞으로 법 규제가 완화될 가능성이 있으며 규제가 이루어진다고 해도 어느 정도 선에서 규제될지 몇 가지 상황이 예측되므로 그에 따라 시장 상황이 크게 바뀔 것이다.

발생 가능한 범위 안의 미래

미래를 예측해볼 때 그 미래는 분명 어느 범위 안에 안착할 것이다. 하지만 무엇이 그것을 결정할지 알 수 없을 때도 있다. 자동차를 예로 들어보자. 미래에는 연료 전지 자동차와 전기 자동차처럼 휘발유가 아닌 차세대 구동 방식이나 인공지능이 운전하는 자율 주행 자동차가 주류가 될 것이라는 사실은 분명하다. 하지만 그 시기가 언제쯤이 될지는 알 수 없다. 자동차뿐만 아니라 우리 생활에 인공지능은 분명 더 도입될 것이다. 다만 어느 수준에서 어떤 형태로 영향을 줄지는 현시점에서 예측하기 힘들다. 대략적인 방향성으로 미래를 예측할 수 있지만, 그것을 결정 짓는 분기점이 어떤 요소로 구성될지는 모른다.

완전히 모호한 미래

지금까지 살펴본 세 가지 미래는 적어도 어떤 방향성이 보였다. 물론 상황에 따라서 미래에 관한 실마리가 거의 혹은 전혀 없는 상황도 생길 것이다. 회사의 사업 영역이 미래에 어떻게 변화할 것인가? 확대될 것인가, 축소될 것인가? 경쟁회사가 생길 것인가, 인접 영역에 참여할 것인가? 우버이츠[16]나 에어비앤비[17]처럼 애플리케이션으로 음식을 배달하고 사용하지 않는 방을 다른 사람에게 제공한다면? 아니면 재택근무의 영향을 받는다면? 기존에도 이러한 사회 변화는 쭉 있어 왔지만 그 빈도와 속도가 과거와는 비교할 수 없을 만큼 빨라지고 있다.

내가 과거에 근무했던 기업은 업계에서 절대 왕좌라고 불리는 위치를

[15]
이 책이 출간된 2021년 기준 한국에서 우버는 합법이다.

[16]
미국의 우버테크놀로지스가 2014년부터 시작한 음식 주문 및 배달 온라인 플랫폼이다. 일본에서는 2016년부터 서비스가 시작되었으며 신종 코로나 바이러스 감염증이 확산하면서 수요가 급증했다.

[17]
미국에서 2008년 8월부터 시작된 세계 최대 규모의 숙박 공유 서비스다. 개인이 사용하는 방이나 집, 별장 등 사람이 지낼 수 있는 모든 공간을 임대할 수 있다.

확립한 곳이었다. 그리고 몇몇 제조회사를 경험하면서 압도적 점유율을 차지하는 기업과 그 이외 기업 사이에 차이점이 있다는 사실을 깨달았다. 2위 이하의 기업은 제품 개발 과정에서 어떻게 하면 상위 회사의 점유율을 빼앗고 그 회사의 상품을 이길 수 있을지 끊임없이 연구한다. 따라서 목표로 삼아야 하는 방향이 어느 정도 명확하다. 반면 업계 1위 기업의 제품 개발 과정은 다르다. 어떻게 하면 타사 제품을 이길 수 있을지가 논의 선상에 올라오지 않고 어떻게 하면 제품으로 업계의 미래를 만들어갈지에 몰두한다. 이는 예측이 불가능한 미래에서 제품을 만들어내야 한다는 의미다.

앞에서 이야기했듯 뷰카는 미래의 불확실성, 모호함이 증가하고 있다는 것을 설명하는 표현이다. 미래에 관한 모든 것이 불확실하다고 보는 관점은 다소 과장일 것이다. 다양한 카테고리를 통해 느리더라도 예측 가능한 미래에서 조금씩 위로 옮겨간다고 봐야 적절하다. 하나의 카테고리 안에서도 요소를 분해하면 예측 가능한 영역과 불확실한 영역이 존재할 수 있다.

이런 사회에서 우리는 어떻게 움직여야 하는가? 뷰카 시대에 미래를 내다보는 일은 상당히 어렵다. 특히 대기업에서 기존에 사용하던 제품 개발 프로세스에는 순차적으로 진행해가는 워터폴Waterfall식 사고가 조직을 지배한다. 이는 요즘의 디자인 씽킹 흐름에서 당연시하는 속도와 실행력과는 전혀 반대되는 문화다.

의사 결정의 어려움이란 예상되는 변수가 기하급수적으로 늘어나 모든 경우를 평가하기 어려운 상황을 말한다. 이러한 상황에는 디자인 씽킹이라고 불리는 방법이 가장 적합하다.

로지컬 씽킹의 한계

로지컬 씽킹이란 정보를 모아 정리하면 문제를 적절하게 해결할 수 있다는 개념이다. 로지컬 씽킹에서 지적받는 문제점은 다음과 같다.

첫 번째는 인터넷과 기술이 진보해 정보의 입수 난이도가 크게 낮아졌다는 점이다. 인터넷이 발달하기 전에는 특정 주제를 조사하려고 해도

그 주제에 대해 쓴 책이 있는지조차 쉽게 파악할 수 없었다. 가령 디자인을 배우기 위한 책을 찾는다고 해보자. 가장 먼저 서점을 방문해 찾으려는 분야와 관련된 책을 찾을 것이다. 그곳에 없는 책은 책을 찾는 사람에게만큼은 이 세상에 존재하지 않는 것이나 다름없다. 이처럼 적절한 정보의 입수 가능 여부로 경쟁력에 차이가 생기던 시대에서 로지컬 씽킹은 매우 유용한 무기였다. 그렇다면 인터넷이 보급된 현재에도 과연 그럴까?

대형 통신 판매 사이트에서 어떤 주제를 검색하면 그 주제어와 관련되어 이 세상에 존재하는 모든 책의 목록을 한 번에 입수할 수 있다. 심지어 절판된 책도 찾아볼 수 있다. 정보 입수의 난이도가 낮아졌기 때문에 누구나 간단하게 다양한 정보에 접근할 수 있게 된 것이다. 이러한 현대 사회에서는 어떤 일을 판단할 때 누구나 비슷한 정보를 입수해 이용한다. 그 결과 경쟁자끼리 서로 같은 답에 도달해 같은 전술을 펼치는 상황에 빠진다. 그러면 경쟁이 소모전으로 이어지게 되므로 그 누구에게도 득이 없는 상태로 전락한다.

두 번째 문제점은 정보 입수의 난이도가 크게 낮아지면서 정말 짧은 시간 안에 대량의 정보가 쏟아진다는 점이다. 우리는 한 번에 어느 정도의 정보를 파악할 수 있을까? 정보를 정리하는 시간과 비용은 정보의 양에 비례할까? 일반적으로 정보 사이의 관련성을 이해한 뒤 정리해야 하므로 정보량 대비 필요한 시간이 기하급수적으로 증가한다. 로지컬 씽킹의 전제가 되는 정보를 모아 정리하면 문제를 적절히 해결할 수 있다 해도 다루는 정보가 너무 많을 경우 파탄에 이른다.

마지막으로 사람들의 요구 증대와 '위키드 프로블럼Wicked Problem'의 잠재화를 들 수 있다. 복잡한 미래는 예측이 어려울 뿐만 아니라 애초에 해결하기에도 어려움이 있다. 이것을 위키드 프로블럼이라고 부른다. 위키드wicked는 '사악한, 악의가 있는, 못된'이라는 뜻의 영어 단어이므로 위키드 프로블럼은 통상 '사악한 문제'라고 불린다. 사악한 문제는 아래와 같은 특징을 지닌다.

- 풀어야 할 문제가 불완전하고 모순되며 요건이 항시 변해 의견을 하나로 정하기가 어렵다.
- 사회적으로 복잡하므로 누구나 납득할 만큼 '해결'이라고 할 수 있는 상태가 없다.
- 과제가 서로 복잡한 의존 관계로 얽혀 있어 문제를 해결하려고 하면 또 다른 문제가 잠재하거나 새로운 문제가 생긴다.

사악한 문제는 본래 사회 정책으로 풀어야 할 과제를 설명하고자 도입되었지만, 현재는 제품 제작 영역에서도 폭넓게 사용된다.

앞에서 이야기한 산업혁명이 사악한 문제의 좋은 예다. 산업 발전으로 사회가 풍요로워졌지만, 사회 문제도 다수 발생했다. 열차와 자동차가 발명되어 사람들은 멀리 떨어진 지역까지 편하게 이동할 수 있게 되었지만 교통사고라는 개념이 세상에 등장했다. 교통사고를 이유로 열차나 자동차를 악이라고 단정할 수는 없다. 하지만 제품 디자인과 관련된 사람으로서 우리가 만드는 제품이 사회에 어떤 영향을 끼치는지 항상 고민해야 하며 되도록 긍정적인 영향을 주도록 노력해야 한다.

이처럼 현대의 제품 개발에서 로지컬 씽킹만으로는 한계가 있다. 정보의 불확실성을 허용하고 정보를 포괄적으로 인식해 독자적인 시점을 도입하면서 프로젝트가 끼치는 영향 범위를 최대한 파악하며 진행하는 것이 중요하다.

1.1.4 모두가 디자인하는 시대

불확실한 미래에 대한 또 다른 트렌드를 꼽는다면 디자인이라는 행위의 주도권이 디자이너라는 직업의 틀을 넘어 일반인에게 옮겨가고 있다는 점이다.

미국의 디자인 기술혁신기업 아이디오의 창업자 팀 브라운Tim Broun은 비영리 강연회 테드TED에서 진행한 「디자이너는 더 크게 생각해야 한다

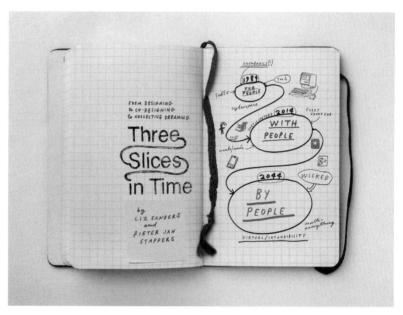

그림 1-6 리즈 샌더스와 피터르 얀 스타프퍼스(Pieter Jan Stappers), 「디자인에서 공동 디자인, 공동의 꿈에 이르기까지: 시대의 세 단면」, ACM 《인터랙션스(Interactions)》 2014년 11-12월호 참고 ⓒ ACM, Inc, November 2014 created by Paul Davis, c/o Debut Art

Designers-think big!」라는 강연에서 '디자인은 디자이너에게만 맡기기에는 너무 중요하다.'라는 말을 했다. 이 말은 프랑스 출신의 산업 디자이너 레이먼드 로위Raymond Loewy가 한 말이라고 소개될 때도 있지만 정확하지는 않다. 디자인에 요구되는 역할이 복잡해지고 심오해지고 모호해졌기 때문에 한 사람 혹은 소수의 유명 디자이너가 모든 것을 디자인하던 시대에서 모두가 디자인하는 시대로 변하고 있다. 이는 사회가 복잡해지면서 각 분야가 전보다 더 뛰어난 전문성을 필요로 하게 되었다는 측면도 있지만, 사회가 포괄적 디자인을 요구하게 되었기 때문이기도 하다.

 30년이 넘는 경력의 디자인 리서처이자 미국 오하이오주립대학의 준교수 리즈 샌더스Liz Sanders는 2014년에 발표한 자신의 논문 「디자인에서 공동 디자인, 공동의 꿈에 이르기까지: 시대의 세 단면From Designing to Co-designing to Collective Dreaming: Three Slices in Time」에서 그림 1-6을 제시했다. 이 논문에서는 디자인 사고방식을 사람을 위한 디자인Design for People, 사

람과 함께하는 디자인Design with People, 사람에 의한 디자인Design by People
이라는 세 단계로 나누어 이야기한다. '사람을 위한' 시대에 디자이너는
사람을 위해 디자인했다. 사람들이 무엇을 원하는지 인터뷰하고 관찰해
제품을 더 좋은 결과물로 만들었다. 사용자 테스트를 실시할 때도 있었
지만, 제품을 만드는 주체는 어디까지나 디자이너였다.

　　다음으로 '사람과 함께하는' 시대가 되자 디자이너는 사람들과 함께
디자인하기 시작했다. 이를 개발 프로세스에 사람들을 참여시킨다고도
볼 수 있고 제품이 사람들의 다양한 활동으로 완성된다고도 생각할 수
있다. 바로 참여 디자인이 여기에 속한다. 트위터, 인스타그램, 유튜브,
틱톡과 같은 제품을 떠올려보자. 제품 디자이너는 분명 플랫폼을 디자
인했지만, 그 서비스의 가치는 다양한 사람과 함께 완성된다.

　　마지막 '사람에 의한' 시대는 디자인의 주도권이 디자인된 제품을 이
용하는 사람에게 있는 상태를 말한다. 3D 프린터나 레이저 커터, 비전
문 개발자를 위한 개발 도구인 노코드 개발 툴No-code Tools 등이 보급되
고 활용되면서 생긴 변화로, 이때부터 한정된 소수의 사람만 생산할 수
있던 제품을 다수가 직접 생산할 수 있게 되었다. 이러한 사회에서 디자
이너의 역할이 과거와 크게 달라졌다.

　　여기에서 강조하고 싶은 점은 인간 중심 설계 혹은 사용자 중심 설
계라는 말의 의미가 이전과 달라졌다는 것이다. 과거에 통용되던 인간
중심 설계에서는 사용자인 인간에게 초점을 맞추고 그들을 항상 고려하
면서 제품을 만들었다. 이에 비해 현대의 인간 중심 설계는 사람을 디자
인 프로세스의 중심에 놓고 사람과 함께 디자인한다.

디자이너 그리고 디자인의 역할 변화

디자이너의 역할 변화는 디자인에 대한 관심이 높아졌다는 점과 병행해
다루어야 할 부분이다.

　　과거 디자이너의 주요 역할은 '외형을 아름답게 만드는 것'이었다.
가전제품 개발 프로세스를 예로 들어보자. 원래는 기획팀이 제품을 기
획하면 개발팀이 제품을 개발하고 디자인팀이 외형을 깔끔하게 만들어

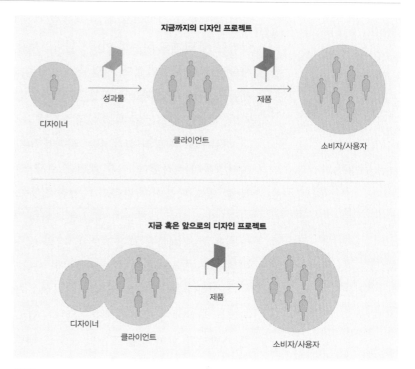

그림 1-7

마무리하는 워터폴 형식의 과정으로 진행되었다. 따라서 디자이너는 항상 가장 마지막 단계에 참여했다.

이와 달리 최근에는 디자이너가 개발 초기 단계부터 참여하는 일이 늘었다. 사용자 중심 설계 방식이 확산할수록 디자이너의 주요한 기술인 '사람을 이해하는 능력'을 중요시하게 되었고 사람을 이해한 다음 제품을 만드는 방식의 중요성이 널리 인정받게 되었기 때문이다.

CIID에서는 디자이너의 역할 혹은 제품 개발에서 디자이너가 관여해야 할 단계를 다음 세 가지로 정의했다.

- 기회 발견
- 스토리텔링
- 실행

'기회 발견Opportunity Scout'이란 사용자를 인터뷰하고 사용자의 행동을 관찰해 영감을 얻은 뒤 혁신을 시도할 영역이 존재하는지 발견하는 것을 말한다. '스토리텔링Storytelling'은 발견한 기회를 동료나 잠재 고객에게 전달하는 것, '실행Execution'은 디자인을 실현하는 것이다.

위에서 '디자이너의 역할'뿐만 아니라 '디자이너가 관여해야 할 단계'라고 이야기한 데는 이유가 있다. 프로젝트가 진행될 때 디자이너에게 진행자facilitator[18] 또는 코치라고 불리는 역할을 요구하는 경우가 많아졌기 때문이다.

지금까지 디자이너는 그림 1-7과 같이 디자인 전문가로서 클라이언트 프로젝트를 맡아 클라이언트에게 디자인 성과물을 납품하는 위치에 있었다. 앞으로는 클라이언트와 팀이 되어 함께 성과를 창출해내는 자세가 요구될 것이다.

[18]
개인이나 집단의 문제 해결 능력을 키우고 조절해 조직체의 문제와 비전에 대한 해결책을 개발하도록 중재하는 역할을 담당한다.

1.2 # 리서치 기반의 디자인에 거는 기대

지금까지 모두가 디자인하는 것의 중요성에 대해, 그리고 디자이너의 역할 변화에 대해 다루었다. 불확실성이 높아지는 시대에 정확한 제품을 만드는 일은 점점 어려워지고 있다. 사람들의 니즈는 따라갈 수 없을 정도로 빠르게 달라지며 사회도 계속해서 복잡해지기 때문에 '어떤 형태로든 제품에 관련될 가능성이 있는 사람들'이 갈수록 더 늘어날 것이다. 이러한 환경에서는 제품의 디자인 프로세스에 다양한 이해관계자가 연관된다.

기존의 디자인 프로세스로는 끊임없이 변화하는 상황에 대응하기 어렵다. 유명 디자이너가 디자인한 제품이라고 그대로 수용되어 시장에 나오는 것이 아니라 프로젝트에 참여한 사람들이 팀으로 협업하면서 스스로 납득할 만한 제품을 세상에 선보이는 것이 중요하다.

이를 위해 사람들을 편견이나 표면적으로 이해하는 것이 아니라 그들이 참여할 수 있는 리서치를 통해 심층적으로 이해해야 한다. 앞으로는 혁신의 기회를 발견해 그것을 이야기로 만들어 주변 사람에게 전달하고 참여를 끌어내 프로젝트를 이끌어 나가야 한다.

앞에서 나온 디자인 경영 선언에서도 언급했지만, 사람들의 생활을 이해하고 잠재적 니즈를 발견하는 일은 디자이너의 특기다. 디자인 리서치는 디자이너의 직능 가운데 바로 이 영역을 따로 분리해 체계화한 것이다. 이는 현대 사회에서 사람들에게 가치를 제공하는 데 강력한 무기가 될 것이다.

1장에서는 왜 지금 디자인에 관심이 집중되고 있는지 그 이유와 디자인 영역의 확대, 디자인 트렌드의 추이, 사회의 불확실성 등을 다루었다. 디자인 영역이 그래픽과 산업 디자인에서 사용자의 체험과 서비스 전반으로 확장되고 있다. 이러한 상황에서는 제품을 디자인할 때 사람과 사회의 상황을 충분히 고려해야 하므로 디자인 프로세스에 사람들을 참여시키는 일이 보편화되고 있다. 지금도 세계는 복잡하게 변화하고 있으며 불확실성 또한 높아지고 있다. 이것이 디자인의 대두를 선동하는 중요한 핵심이며 디자인 리서치에 대한 기대로 연결된다. 2장에서는 이러한 사회 상황의 변화 속에서 디자인 리서치가 필요한 배경과 특징, 운용 범위를 다루도록 하겠다.

2장

디자인 리서치란
무엇인가

2.1

디자인 리서치의 개요

제품을 디자인하기 위한 리서치를 이 책에서는 '디자인 리서치'로 명명해 다룬다. 디자이너는 제품을 디자인할 때 주어진 과제를 해결하고자 갑자기 해결책을 도출하는 것이 아니다. 먼저 다양한 정보를 모아 분석하고 기회를 창출하기 위해 디자인에 필요한 리서치를 실시한다. 그리고 이를 통해 얻은 기회를 바탕으로 해결책을 제시한다.

2.1.1

이 책에서 다루는 디자인 리서치

디자인 리서치라는 표현에 대해 미리 이야기해둘 것이 있다. 디자인 리서치라는 말이 칭하는 범위는 매우 넓으며 여러 분야에서 다양한 의미로 사용된다는 점이다. 학술계에서는 '제품을 디자인하는 방법과 프로세스에 관한 연구'를 디자인 리서치라고 부른다. 산업계에서 디자인에 종사하는 사람은 '제품을 디자인하기 위한 리서치, 즉 사람과 사회 등 제품이 놓이는 상황을 이해하기 위한 리서치'를 디자인 리서치라고 부른다. 이 경우 디자인 리서치는 제품 디자인 프로세스의 일부라고 인식할 수 있다. 이 책의 주제는 산업계에서의 디자인 리서치다.

　　리즈 샌더스는 논문에서 디자인과 리서치의 관계성을 그림 2-1과 같이 분류했다. 이 그림에서 디자인의 아웃풋은 새로운 제품이며 리서치의 아웃풋은 새롭게 일반화한 지식이다. a는 디자인과 리서치가 일부 중첩되지만 다른 아웃풋에 도달하는 관계다. 리서치로 얻은 결과를 제품 디자인에 적용할 수 있지만, 리서치는 리서치대로 논문과 보고서 등 다른 형태의 아웃풋을 내놓는다. b는 이 책에서 다루는 디자인 리서치다. 리서치 결과를 활용해 제품을 디자인한다. c는 디자인을 통한 리서

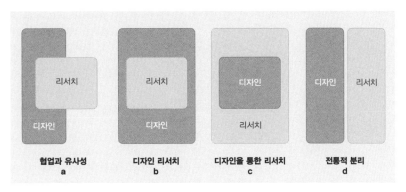

그림 2-1 리즈 샌더스와 피터르 얀 스타프퍼스, 「디자인에서 공동 디자인, 공동의 꿈에 이르기까지: 시대의 세 단면」, ACM 잡지 《인터랙션스》 2014년 11-12월호 참고

치Research through Design라고 부르는 것으로, 이미 디자인된 것을 활용해 리서치를 실시하는 연구 분야다. d는 기존 방식의 리서치와 디자인을 서로 다른 담당자가 진행해 따로 분리된 프로세스를 보여준다.

이 책에서는 편의상 b처럼 디자인 안에 리서치가 포함되는 것을 디자인 리서치라고 정의한다. 하지만 그림 2-1에 제시된 관계성 모두 디자인 리서치라고 부를 수 있다. b를 제외한 나머지가 디자인 리서치라고 불리는 것을 부정하지 않는다.

제품을 디자인하기 위한 리서치

제품을 디자인하기 위한 리서치란 무엇일까? 먼저 디자이너가 디자인하는 방법을 간단히 살펴보자.

사람들이 주로 상상하는 디자이너의 머릿속은 그림 2-2와 같을 것이다. a는 정체를 알 수 없는 블랙박스와 같은 구조로 되어 있어 어떤 주제에 대해 디자이너 특유의 감각으로 제품을 디자인하는 경우다. 물론 이런 디자이너도 있겠지만 대부분은 b처럼 차근차근 다양한 정보를 수집해 정리하고 정보를 도출해 아이디어를 창출하는 나름의 프로세스를 가지고 있다. 우리가 디자이너의 감각이라고 인식하는 것은 이들 프로세스를 거치면서 분석하고 도출한 해결책이다.

사람들이 어떤 생활을 하고 그들이 어떤 니즈와 요구 사항을 갖고

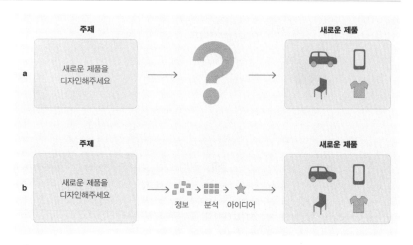

그림 2-2

있는가? 사회가 어떤 과제를 안고 있고 미래는 어떤 모습이어야 하는 가? 디자이너가 제품을 디자인하기 전이나 초기 단계에서 수집하는 정보는 다방면에 걸쳐 있다. 디자인에 착수한 뒤에도 프로젝트가 올바른 방향으로 진행되고 있는지, 사용자가 수용할 수 있을지, 비즈니스로 성공할지 등 여러 사항에 관한 리서치를 거듭해간다. 리서치는 제품을 디자인하고 의사 결정을 뒷받침해 프로젝트를 추진하기 위해 실시한다. 이렇게 다양한 리서치를 우리는 디자인 리서치라고 부른다.

디자인 리서치의 목적

디자인 리서치의 목적은 크게 둘로 나눌 수 있다. 첫 번째는 가능성의 확장이다. 두 번째는 가능성을 좁히는 것, 즉 의사 결정을 하는 것이다.

　여러분에게 새로운 카메라를 디자인하라는 과제가 주어졌다고 해보자. 세상에는 이미 다양한 카메라가 존재한다. DSLR 카메라나 콤팩트 카메라 같은 범용 카메라도 있고, 액션 카메라처럼 아웃도어 스포츠를 즐길 때 몸에 설치하거나 서프보드, 자전거 등에 부착해 영상을 촬영하는 카메라도 있다. 공항이나 역과 같은 공공시설에서 범죄 예방을 목적으로 설치하는 방범 카메라도 존재하며 드론이라고 하는 원격 조정 항공기도 일종의 카메라로 볼 수 있다. '새로운 카메라'가 어떤 것인지는

모르지만, 적어도 이미 세상에 존재하는 카메라와는 다른 요소를 기대하게 된다.

카메라뿐 아니라 새로운 제품을 디자인할 때 그 제품으로 어떤 가치를 제공할 수 있고 사용자가 처한 문제를 해결할 수 있을지 검토할 필요가 있다. 하지만 이미 명확해진 가치와 과제에 관련된 제품이 진작 존재할 것이며 만약 존재하지 않는다면 해결이 어려운 경우라 할 수 있다.

'멋있는 사진을 찍고 싶다.'는 사람들의 니즈는 분명히 존재한다. 하지만 그 니즈에 대응할 제품은 이미 여러 카메라 회사에서 개발해 판매하고 있다. 각 회사가 고액의 연구개발비를 투자하는 영역이므로 지금부터 이 분야에 새롭게 진입한다면 기존 회사와는 다른 방법과 연구가 필요하다.

해결이 어려운 예로는 암 치료 약을 들 수 있다. '암을 완치할 약이 필요하다.'는 니즈는 누구나 동의할 정도로 중대하다. 하지만 그것을 실현하는 일이 얼마나 어려운지는 설명하지 않아도 안다. 이미 신약 개발에 관한 지식과 경험이 있어 문제를 해결할 자신이 있다거나 이를 해결하는 데 큰 사명감을 갖는다면 도전해볼 만하다. 그렇지 않다면 현실적으로 다른 과제를 찾는 편이 낫다.

새로운 제품을 디자인하기 위해서는 사람이나 사회가 지닌 과제와 니즈 가운데 아직 해결되지 않았으면서 현실적인 비용으로 해결 가능한 것을 발견해야 한다. 가치의 크기와 해결 난이도의 관계는 그림 2-3과 같다. 합리적으로 생각한다면 우리가 도전해야 하는 영역은 왼쪽 위, 즉 가치가 높고 해결이 쉬운 영역이다. 이런 과제와 니즈를 이 책에서는 '기회'라고 부른다. 디자인 리서치의 목적 가운데 하나는 가능성을 확장하는 것이라고 앞에서 이야기했다. 가능성이란 기회를 말하며 다양한 기회의 발견은 가능성의 확장으로 이어진다. 디자인 리서치를 실시하면서 다양한 기회와 함께 그와 관련된 해결책을 도출할 수 있다. 그 이후에 어떤 기회를 선택해 추진하고 그 기회에 대한 해결책으로 무엇이 적절하며 그렇게 선택한 해결책이 과연 타당한지 판단해야 한다.

이것이 디자인 리서치의 두 번째 목적인 가능성을 좁히는 것, 의사

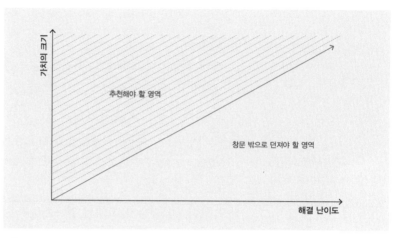

그림 2-3

결정이다. 가능성을 좁힌다고 표현하면 부정적인 인상을 받을 수 있다. 하지만 절대로 그렇지 않다. 프로젝트가 앞으로 나아가게 하려면 눈앞에 있는 몇 가지 선택지에서 하나를 골라 추진해야 한다.

　이것을 그림으로 정리하면 그림 2-4와 같다. 목표로 해야 하는 제품(♡)에 도달하는 길은 몇 갈래로 나눠져 있다(a). 정답은 하나이거나 여러 개일 수 있다. 어느 쪽이든 프로젝트 시작 단계에서는 어떤 길이 눈앞에 있는지 알 수 없으며 길 대부분이 구름으로 가려져 있다(b). 어쩌면 수없이 존재하는 길 가운데 몇 개는 보일지도 모른다. 하지만 그것이 원하는 목적에 도달하는 길인지 확실하지 않으며 더 달리기 쉬운 길이 존재할지도 모른다.

　이때 먼저 눈앞에 어떤 길이 있는지 탐색한다(c). 이것이 가능성을 넓히는 리서치다. 목적에 도달하는 모든 길이 명확하게 보이지 않아도 현시점에서 어떤 길을 선택할 수 있을지 정도는 열거할 수 있다. 여기에서 주의해야 할 점은 선택 가능한 선택지를 모두 열거하기는 불가능하며 이 단계에서 존재조차 파악하지 못한 길이 정답일 가능성도 물론 있다는 것이다. 하지만 가능성을 확장하지 않고 가장 처음에 보인 길을 선택해 걷는 경우와 눈앞에 존재하는 길을 하나하나 나열한 뒤 그중에서 가야 할 길을 선택하는 경우, 어느 쪽이 더 적절한 길을 선택할 가능성

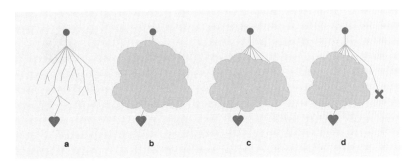

그림 2-4

이 높을까? 바로 후자일 것이다.

취할 수 있는 여러 가지 선택지가 눈앞에 있을 때, 우리는 어떻게 해야 할까? 당연히 목적을 달성하기 위해 앞으로 나아가야 하며 이를 위해 눈앞에 있는 선택지 가운데 하나를 골라야 한다. 그렇다면 어떤 선택지를 골라야 하는가? 분명 어떤 지표를 바탕으로 선택지에 우선순위를 매겨 앞으로 나아가게 될 것이다. 그렇게 선택한 길이 틀릴 수도 있지만, 그것도 하나의 성과다(d). 이처럼 다음으로 나아갈 길을 결정하는 데 필요한 리서치가 의사 결정을 위한 리서치 혹은 선택지를 버리기 위한 리서치다.

기회에서 해결책을 도출한다

앞에서 설명한 선택지를 이 책에서는 기회Opportunity, 선택지를 확장하는 행위를 기회 발견Opportunity Finding이라고 부르며 이는 그림 2-5와 같이 표현된다.

과제 해결 방법을 바로 검토하는 것이 아니라 일단 기회로 변환한다. 그리고 과제 해결을 위한 해결책을 탐색한다. 디자인 리서치는 가능성이 있는 선택지를 발견하는 것으로 더 나은 해결책을 실현하는 방법이다. 앞에서 나온 그림 2-4에 적용해보면 기회 탐색은 선택지를 열거하는 것이며 해결책 결정은 선택지를 고르는 것이라고 할 수 있다.

그렇다면 이와 같이 기회를 정의한 뒤 해결책을 도출하는 것에 어떤 의미가 있을까?

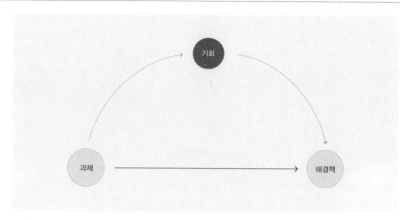

그림 2-5

첫 번째는 이전 단계로 되돌아가는 일을 줄일 수 있다는 점이다. 과제에 적합하다고 생각했던 해결책이 성공하지 않았을 때 다른 접근 방법을 선택하게 된다. 이때 과제 설정 단계까지 다시 돌아가 새로운 해결책을 생각하면 시간과 노력이 그만큼 많이 든다. 하지만 기회가 이미 정의되어 있으면, 정의된 기회가 적절하다는 전제하에 그 기회에 맞는 다른 해결책을 고민할 수 있다.

두 번째는 프로세스의 투명성을 높여 개선하기 위해서다. 과제에서 해결책으로 도달하는 길이 깜깜한 어둠이라면 도출된 해결책이 실패했을 때 원인을 파악하기 어렵다. 프로세스가 투명하면 정의한 기회가 적절했는지, 기회는 적절했지만 기회에 대한 해결책이 적절하지 않았는지 등 나중에 그 프로세스를 돌아보면서 어디에 개선의 여지가 있는지 쉽게 검증할 수 있다.

프로세스의 검증이 쉽다는 말은 프로세스 자체를 개선하기 쉽다는 의미이기도 하다. 기회의 정의에 문제가 있었다면 더 면밀한 리서치 실시가 필요하다고 깨달을 수 있으며 선택할 리서치 방법이나 결과를 통해 기회의 도출 과정에 개선점이 있다고 가늠해볼 수 있다. 한편 해결책 도출에 문제가 있었다면 아이디어를 내는 방법이나 그 선택 방법에 개선의 여지가 있을지도 모른다. 일단 해결 방법으로까지의 단계를 명확하게 해두면 프로세스의 검증이 가능해 개선이 쉬워진다.

기회와 해결책의 예시

조금 더 구체적으로 과제, 기회, 해결책의 관계를 설명해보자.

프린터 제조회사의 기획 부문에서 새로운 제품을 기획하는 일을 하고 있다고 가정해보자. 새로운 제품에 대한 접근 방법은 다양할 것이다. 가정용, 사무용, 공공 공간 비치용 등 프린터에도 여러 종류가 있다. 스마트폰으로 촬영한 사진을 간편하게 인쇄하는 프린터도 있고 리포트나 참고자료에 국한된 문서 인쇄가 목적인 프린터도 있다. 연하장 인쇄에 주로 사용될 것으로 예측한 기종도 있으며 사진이 취미인 사람들을 겨냥해 고화질 인쇄가 가능하다는 점을 판매 전략으로 삼는 기종도 있다. 여기에서 이야기하는 접근 방법, 즉 제품을 통해 제공하는 가치가 바로 기회다. 그 기회에 대한 해결책을 검토해야 한다.

'스마트폰으로 촬영한 사진을 간편하게 즐기려면 어떻게 해야 좋을까?'라는 기회가 있다고 가정하자. 기능은 일반 사진 크기인 3×5인치로 인쇄하는 것으로 한정하고 휴대하기 좋은 자그마한 크기에 배터리로 구동하는 프린터를 기획하는 것도 하나의 해결책이 된다. 다른 해결책으로는 일반적인 A4 출력 프린터지만 스마트폰과의 연결을 특화한 제품을 제안할 수도 있다. 아니면 아예 처음부터 스마트폰 사진을 간편하게 인쇄할 수 있도록 거리 곳곳에 사진 인쇄 전용 프린터를 설치해 별도로 프린터를 구입하지 않아도 사진을 인쇄할 수 있는 서비스를 제공하면 어떨까? 스마트폰 애플리케이션으로 사진을 선택해 신청하면 인쇄된 사진이 배송되는 서비스를 제안해도 좋을 것이다.

해결책으로 삼을 여러 아이디어를 내놓았지만 모두 다 마음에 들지 않을 때도 있다. 그럴 때는 설정한 기회로 다시 돌아가면 된다. '스마트폰으로 촬영한 사진을 간편하게 즐기도록 하면 된다.'라고 설정해 고민해봤지만 실제로는 니즈가 별로 없거나 제품을 실현하는 데 기술적 과제가 남아 있고 비용 면에서 비즈니스로 성립되지 않는 데다가 다양한 장애물이 예상되는 경우도 있다. 어떤 방법으로도 설정한 기회에 대한 적절한 접근 방법을 도출할 수 없다면 그다음으로 가능한 기회를 선택해 꾸준히 검토하면 된다.

지금까지 기회의 역할에 관해 설명했다. 기회를 이용하면 다양한 아이디어를 낼 수 있다. 기회를 정의하지 않고 이런 아이디어가 과연 나올 수 있을까? 가령 '새로운 프린터를 제안한다.'라는 과제를 전달해 아이디어를 생각할 때와 '스마트폰 등으로 촬영한 사진을 간편하게 즐기게 하려면 어떻게 해야 할까?'라는 과제를 전달해 아이디어를 생각할 때, 어느 쪽이 아이디어를 더 쉽게 생각해낼 수 있을까? 분명 대부분은 후자를 선택할 것이다.

　　인간의 강점 가운데 하나는 창의성이며 창조력을 활용해 자유롭게 발상할 수 있다. 하지만 창의성을 발휘하려면 일정한 제약이 필요하다. 인간은 자유롭게 발상하라고 하면 오히려 위축되어 아이디어를 내지 못한다. 따라서 아이디어를 내기 위한 제약을 얼마나 적절하게 만들어내느냐가 핵심이 된다. 디자인 리서치는 디자인하기 위해 필요한 제약 만들기라고도 할 수 있다.

2.1.2　　　　**디자인 프로세스에서 디자인 리서치의 범위**

제품 디자인 프로세스 가운데 어느 범위를 디자인 리서치라고 불러야 할까? 이에 대해서는 디자인 리서처마다 의견이 다르다. 2장 서두에서 이야기한 대로 이 책에서 말하는 디자인 리서치는 디자인하기 위해 필요한 각종 정보를 수집해 제공하는 것이다. 하지만 겨우 한 번 진행한 디자인 리서치로 확실한 정보를 수집해 완벽한 제품을 디자인할 수 있는 경우는 거의 없다. 리서치와 디자인 사이를 반복해서 왔다갔다하며 제품을 성장시켜 이상적인 상태로 접근해야 한다.

　　디자인 리서치를 실시한 뒤 제공한 정보에 얼마나 타당성이 있는지 확인하는 과정 또한 디자인 리서치라고 할 수 있다. 뒤에서 나오겠지만 이 책에서는 아이디어 도출, 콘셉트 작성, 프로토타이핑에 대해 다룬다.

　　이 과정 또한 디자인 리서치에 포함되지 않는 경우도 많기 때문에 일부 디자인 리서처에게 이견이 있다는 사실도 이해한다. 하지만 우리

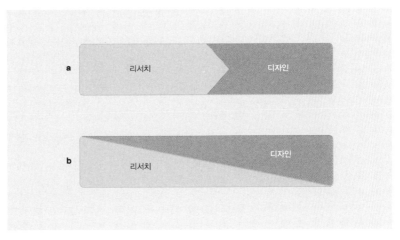

그림 2-6

디자인 리서처의 아웃풋인 인사이트[1]나 기회[2]의 타당성을 어떤 수단으로 검증하려고 한다면 아웃풋을 근거로 디자인이 가능한지 확인하는 작업을 따로 떼어놓고 논할 수는 없다. 디자인 리서처라면 리서치는 물론 제품의 디자인 프로세스 전체를 얼마나 더 유용하게 만들지에 대해서도 책임감을 가져야 하므로 디자인 리서처가 관여하는 영역을 이 책에서 폭넓게 소개하려고 한다.

 리서치와 디자인은 점층적인 관계라고 인식하길 바란다. 디자인 리서치나 디자인 리서처가 관여하는 영역은 비중의 차이는 있지만, 디자인과 관련된 모든 영역이라고 볼 수 있다. 그림 2-6의 a처럼 '인터뷰나

[1]
인터뷰나 관찰 등 조사에 따라 도출된 혁신의 실마리가 되는 문장을 말한다.
— 지은이 주

[2]
제품을 디자인하기 위해 풀어야 할 질문을 말한다.
— 지은이 주

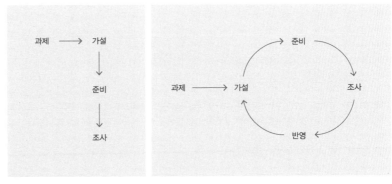

그림 2-7 그림 2-8

관찰로 인사이트를 발견해 기회를 특정했으므로 이걸로 내 일은 끝났다. 이제 디자이너에게 맡기자.'라는 자세가 아니라 b처럼 디자이너와 함께 좋은 제품을 완성해가는 자세가 필요하다.

여기에서 디자인 리서치의 프로세스에 관해서도 이야기해두려고 한다. 디자인 리서치의 프로세스는 그림 2-7과 같은 워터폴 방식이 아니다. 어느 공정을 실행하면 다음에는 이 공정, 그다음에는 저 공정이 이루어지는 선형이 아니라는 뜻이다. 그림 2-8과 같이 가설을 세우고 조사 준비를 한 뒤 조사를 진행해 반영하는 일을 반복해가면서 인간과 제품을 이해한다.

2.2 | 디자인 리서치는 왜 필요한가

지금까지 디자인 리서치의 개요에 관해 이야기했다. 디자인 리서치에서는 사람을 이해하고 사람에게서 영감을 받는 일을 중요하게 여긴다. 이를 통해 제품 개발을 둘러싼 현재의 환경에서 커져가는 사회 요구를 반영하며 좋은 제품을 만들 수 있다. 가설에 대한 증거를 수집하기 위한 리서치가 아니라는 점에 유의하길 바란다.

2.2.1 사람을 이해하고 사람에게서 영감을 얻는다

여기에서 이야기하는 '사람'이란 우리가 제품을 통해 가치를 전하려는 사람들, 다시 말해 예비 사용자뿐 아니라 우리와 함께 디자인을 진행하는 사람들 그리고 그 디자인에 영향을 받는 사람들까지 제품과 관련된 모든 사람을 칭한다.

하지만 사람은 매우 복잡한 존재다. 지구상에는 똑같은 사람이 한 사람도 존재하지 않는다. 우리 주변을 떠올려보자. 사람마다 좋아하는 것이나 싫어하는 것은 물론 성격도 다르고 지금까지 해온 경험도 모두 다르다. 설사 비슷한 경험을 해왔다고 해도 그때마다 느끼는 감정, 생각은 모두 제각각이다. 어떤 작은 사건이 몇 년 혹은 몇십 년 뒤에야 그 사람의 인생에 영향을 줄 때도 있다.

이것이야말로 디자인 리서처가 영감을 중요하게 여기는 이유이며 디자인 리서치를 통해 새로운 혁신과 제품이 탄생하는 원천이기도 하다.

1장에서 디자인의 변화로 네 가지 이야기를 들었다. 이러한 변화에 대응하는 데 유용한 접근 방식이 디자인 리서치다. 앞에서 다룬 내용을 다시 상기하면서 그 근거를 살펴보자.

2.2.2 　　　 사람과 제품을 관계로 인식한다

디자인의 대상이 되는 영역, 그러니까 제품의 영역이 2차원에서 3차원 그리고 인터랙션과 서비스로 확대되면서 제품을 둘러싼 환경이 점점 더 복잡해지는 현상을 보이고 있다. 이러한 상황에서 제품을 디자인하려면 제품의 이용 환경과 그와 관련된 사람들을 이해해야 한다.

　가령 포스터나 카탈로그 책자를 디자인할 때 그 안에 어떤 정보를 담고 그것을 보는 사람에게서 어떤 행동을 끌어낼지 고려하게 된다. 이것이 가령 가구 같은 3차원 제품이라면 고려할 정보는 늘어난다.

　가구를 이용하는 환경을 이해하지 않은 상태에서 디자인하면 사람들의 라이프 스타일에 맞지 않는 가구가 되므로 시장에 진출하지 못한다. 제품 사용자가 어떤 집에 사는지 파악하지 못하면 가구가 너무 커서 현관을 통과하지 못해 집 안으로 옮길 수 없는 것과 같은 가장 기본적인 부분에서 문제가 발생할 가능성도 있다.

　덴마크 가구 디자이너 카레 클린트Kaare Klint는 가구를 디자인할 때 다양한 리서치를 실시했다고 한다. 일반 가정에서 사용하는 셔츠나 속옷, 양말을 포함한 의류의 종류와 개수, 또는 식사 유형별로 사용하는 다양한 식기와 커트러리 종류와 평균 개수 등을 조사해 사람들이 어떻게 생활하는지 파악하려고 노력했다. 그다음 조사 결과를 바탕으로 수납 가구의 치수, 서랍의 종류와 수를 정했다고 한다. 과거의 디자인과 전통적인 장인 정신을 존중하는 동시에 리서치를 통해 사용자를 이해하려고 노력한 것이다.

　가구와 같은 제품은 사용자에 따라 원하는 것이 다르기는 해도 우리에게 비교적 친숙한 제품이다. 의자나 수납장을 어떻게 사용하는지 전혀 떠올리지 못하는 사람은 없을 것이다. 산업혁명 이후에 등장한 디자이너는 제품을 직접 디자인하고 기획했다. 그들은 사람과 사회가 무엇을 원하는지 이미 알고 있었기 때문이다. 하지만 디자인의 대상 영역이 확대될수록 디자이너가 잘 모르는 영역에서 제품 디자인을 의뢰하는 일이 늘고 있다.

이에 대해 두 가지 예를 들어 설명하려고 한다. 첫 번째는 전문성이 높은 업무에서 사용하는 제품이다. 여기에서는 병원에서 이용하는 의료기기를 생각해보려고 한다.

우리는 건강검진을 받거나 몸이 안 좋거나 다쳤을 때 병원에 간다. 병원에는 검사를 진행하기 위해 필요한 기기를 다양하게 구비해 놓고 필요에 따라 선택해 이용한다. 하지만 우리는 어디까지나 환자로서 검사를 받는 입장일 뿐이다. 엑스레이에 찍힐 기회는 누구에게나 충분히 있어도 엑스레이 촬영 장비를 조작할 기회는 극히 드물다. 기기를 조작하려면 국가에서 인정한 방사선 기사라는 자격이 필요하다. 그만큼 이 직업으로 병원에 종사하는 사람 수가 한정된다. 촬영 데이터가 누구의 손을 거쳐 환자를 진단하는 데 이용되는지 파악하는 사람까지 포함한다면 조금 더 늘어날 수는 있다. 그렇더라도 엑스레이 촬영이 일반적으로 알고 있는 지식이 아니라는 점에는 변함이 없다. 우리가 알고 있는 사실은 엑스레이 촬영 전용실에 놓인 기계에 대상 부위를 대고 촬영하면 뼈가 어떤 상태인지 파악할 수 있다는 점, 방사선 영향을 최소화하기 위해 기계 조작은 옆방에서 실시한다는 점 정도일 것이다. 기계를 조작하는 사용자에 대해 정확히 모르는 환자가 지식이나 경험만으로 엑스레이 촬영 장치를 디자인하는 일은 불가능하다. 이처럼 전문성이 높은 장치를 디자인하는 사람은 그 제품이 병원에서 어떤 사람과 관련되며 어떻게 사용되는지 이해해야 한다.

또 다른 예를 살펴보자. 의료용 기기만큼 전문성이 높지 않지만, 제품 사용자가 디자이너와 다른 생활양식을 가진 경우도 있다. 제품의 대상 지역이 다르면 리서치의 필요성이 높아진다. 가전제품 제조회사는 제품을 디자인할 때 예비 사용자가 어떤 생활을 하는지 조사한다. 전자제품 제조회사 삼성전자는 인도에서 냉장고를 판매할 때 인도인의 라이프 스타일을 리서치해 잠금장치가 있는 냉장고를 판매했다고 한다. 이 이야기를 듣고 냉장고에 잠금장치가 왜 필요한지 의문이 들 것이다. 인도에서 냉장고는 부유층의 전유물이었는데 그런 집에는 가사 도우미만 해도 여러 사람이 출입하므로 아무나 음식을 꺼내 먹는 것을 방지하기

위해 잠금장치가 달린 냉장고의 수요가 높았다고 한다.

문화와 생활방식의 차이는 반드시 지리적 거리로만 발생하지 않는다. 가까운 예로 스마트폰을 들 수 있다. 사람들은 스마트폰으로 인터넷에 접속해 다양한 애플리케이션을 다운로드하고 설치한다. 그 다음 각자 다른 방식으로 애플리케이션을 사용한다. 주변을 한번 둘러보자. 자신과 똑같은 사용법을 보이는 사람을 발견하기란 매우 어려울 것이다. 설사 같은 애플리케이션을 설치한 사람이 있다고 해도 분명 서로 다른 방법으로 사용하고 있을 것이다.

디자인 영역이 확대되면서 디자이너가 다양한 제품을 다룰 기회가 늘었다. 이는 디자이너에게 분명 긍정적인 일이다. 반대로 생각하면 제품을 디자인할 때 제품 사용자와 그 환경을 조사할 필요성이 증가했다는 의미이기도 하다.

리서치 과정에서는 제품 사용자를 전문가라고 생각하고 인터뷰를 진행하고 관찰한다. 의료기기와 같이 전문성이 높은 제품이라면 사용자를 전문가라고 부르는 데 거부감이 들지 않을 것이다. 반면 냉장고 같은 가전제품이나 캘린더 같은 스마트폰 애플리케이션처럼 일반적인 제품의 사용자도 전문가로 볼 수 있다. 사용자는 모두 각자의 생활을 영위하며 우리가 디자인하는 제품은 사람들의 생활 안에서만 성립하기 때문이다. 이러한 방식으로 생각하면 그들의 생활을 가장 잘 알고 있는 사람은 그들 자신이다. 우리는 제품을 디자인할 때 제품과 관련된 사람들에게서 많은 것을 배워야 한다.

2.2.3 사회에 대한 책임에 답한다

앞에서 이야기했듯 산업혁명과 그 이후 시대에서는 한동안 만드는 쪽의 필요로 제품이 디자인되었다. 이러한 단계를 거쳐 제품이 서민도 구입할 수 있는 저렴한 가격으로 시장에 제공되면서 사람들의 생활수준이 향상되었다. 만드는 쪽의 필요라고 하면 부정적인 인상을 받을지 모른

다. 하지만 이는 당시 사람들에게 중요한 가치였다고 할 수 있다.

제품이 이렇게 디자인되었다고 해서 사용자를 충분히 고려하지 않았다고 볼 수는 없다. 다만 다른 회사가 등장해 경쟁 환경이 조성된다면 만드는 쪽의 필요보다 사용자의 필요가 우선시된다.

만드는 쪽, 사용하는 쪽의 필요가 우선이라는 것은 균형의 문제다. 균형은 시장 환경에 큰 영향을 받는다. 일반적으로 시장에 경쟁자가 등장하면 사용자의 요구에 맞추려는 경향이 생긴다. 경쟁자가 없는 시장에서는 한 사람 한 사람에게 초점을 맞춰 제품을 만들기보다 사람들을 한데 묶어 되도록 거대한 시장으로 인식해 제품을 만들어야 이익이다. 경쟁자가 등장하면 사람들을 더 세밀하게 분류하고 제품의 대상이 되는 영역을 재정의할 필요가 있다.

이를 위해서는 사람들이 어떻게 생활하고 일하고 여가를 보내는지 파악하고 어떤 요구사항이 있는지 심도 있게 파고들어야 한다.

적합한 사용자 인터페이스는 사용자를 적절하게 이해해야 구현할 수 있으며 사용자를 제대로 이해했다고 해도 구현하기가 쉽지 않다. 따라서 사용자를 아는 것뿐 아니라 프로토타이핑, 즉 가설을 세우고 검증하는 일을 반복하면서 제품을 완성하는 과정을 거치게 된다. 구체적으로는 제품을 대략적인 형태로 사람들에게 제시해 사용하게 한 다음 피드백을 받아 그들의 요구에 맞는 제품을 디자인하는 것이다.

사람들을 이해한다는 말은 반드시 사람과 제품의 접점에만 초점을 둔 이해는 아니다. 제품을 디자인하는 사람은 사람들의 인생, 제품과 관계를 맺는 순간은 물론 10년 후, 50년 후에 그 제품이 사용자에게 미치는 영향까지도 배려해야 한다. 시간적인 기준만이 아니라 사회와 커뮤니티에 대한 이해도 필요하다. 더 나아가 제품에 직접 관련되지 않는 사람에게 미치는 영향까지도 생각해야 한다.

제품과 관련된 사람이라 하면 사용자를 비롯해 사용자의 주변인이나 제품의 생산, 유통, 판매에 관여하는 사람까지도 포함한다. 사람들은 다양한 관계로 엮여 있다. 그 관계를 이해해야 한다. 좋은 제품이란 이들 관계와의 적절한 균형 안에서 존재한다.

아이들을 위한 장난감을 디자인한다고 해보자. 장난감을 가지고 노는 아이들에게 제품이 어떤 영향을 끼치며 그 영향을 통해 이웃이나 학교 선생님을 비롯한 주변 사람이 어떤 영향을 받는가? 그리고 아이들이 어른이 되었을 때 제품을 이용한 경험이 어떤 형태로 영향을 주는가? 이렇게 생각하면 검토할 사항이 무궁무진해지므로 전체를 망라하는 일은 현실적으로 불가능하다. 그렇더라도 제품을 이용하는 사용자만 만족하면 된다, 제품을 이용하는 순간만 좋으면 된다는 사고방식은 무책임한 자세라고 할 수 있다.

최근에는 인간 중심이 아닌 인간 이외의 생명과 지구 환경 전체의 영향을 고려한 디자인을 사회에서 요구한다. 우리는 지금까지 인간 중심의 과제에만 관심을 두고 사람들의 만족도를 높이려 세상의 다양한 리소스를 제약 없이 이용하며 생활의 질을 향상하고자 노력했다. 산업혁명이 인간 생활을 획기적으로 끌어올렸지만, 동시에 수많은 사회 문제를 만들었다고 앞에서 이야기했다. 인간 중심 설계도 마찬가지였다. 인간의 만족도를 추구하는 과정에서 갖가지 사회 과제가 도출되었다. 우리는 앞으로 더 지속 가능한 사회를 실현하기 위해 인간만 좋으면 된다는 사고에서 벗어나야 한다. 인간 이외의 동식물에 어떤 영향을 끼치고 물과 공기, 그 외 다양한 자원과 환경에 미치는 영향을 충분히 고려한 다음 적절한 제품을 디자인해야 한다. 이를 위해 더 면밀한 리서치가 필요하다.

2.2.4 불확실한 미래를 위한 결정 파트너

뷰카라는 말에서 알 수 있듯 불확실성의 증대도 디자인 리서치가 중요시되는 배경이다. 디자인 리서치는 정보를 망라해 수집하고 정리한 다음 논리적 결론을 도출하는 로지컬 씽킹과는 접근 방식이 완전히 다르다. 디자인 리서치에서는 정보를 포괄적으로, 정보가 모호하다면 모호한 상태 그대로 다루며 리서처의 주관적인 생각, 인터뷰와 관찰을 통해

얻은 영감을 중요하게 여긴다.

　사람들의 생활방식과 니즈, 우리가 이용할 수 있는 기술, 사회 변화 속도는 점점 더 빨라지고 있다. 이런 사회에서는 많은 시간을 들여 조사해도 제품이 세상에 나올 즈음에 개발 단계에서 전제로 삼았던 사람들의 니즈나 이용을 예상했던 기술이 크게 바뀌어 있을 수도 있다. 정보를 경시해 정보 수집을 소홀히 한다는 의미는 절대 아니다. 정보를 완벽하게 모으는 일에 시간과 비용과 같은 소중한 리소스를 투자하기보다 일단 출발선에 서서 달려 나가야 한다. 그리고 필요에 따라 노선을 변경하는 것이 더 중요하다.

　디자인 리서치는 제품을 디자인하는 프로세스에서의 특정 단계가 아니며 상류Upstream와 하류Downstream[3]와 같은 말로 표현하는 것도 부적절하다. 사람들에게 수많은 선택지가 주어지고 기호가 다양해지며 전문성이 높아지는 사회에서 우리는 제품에 어떤 기능을 부여해 성능을 발휘할 사양으로 만들면 좋을지 갈피를 잡기 어렵다. 선택지를 쉽게 발견할 수 없게 된 상황에서 프로젝트의 근거를 찾아야 하므로 디자인 리서치를 왜 실시해야 하는지 그 필요성이 점점 인정받고 있다.

　프로젝트가 본격적으로 시작되었다고 디자인 리서치의 역할이 끝나는 것은 아니다. 제품 개발 프로세스는 가설 검증의 연속이다. 어쩌면 제품을 개발하는 그 자체가 디자인 리서치라고도 할 수 있다.

　제품 개발의 방법론은 다양하다. 그 가운데 대표적인 방법론을 들면 린 스타트업Lean Startup이 있다. 대기업의 신규 사업이나 스타트업 등 규모가 다양한 현장에서 실제로 사용하는 방법이다. 린 스타트업은 거대 자본을 들이지 않고 최소한의 제품을 개발해 고객에게 제공한 다음 고객이 제품을 사용하는 모습을 관찰하면서 제품이 고객에게 받아들여지고 시장성이 있는지 판단하며 제품을 개선해간다. 고객을 관찰해 제품 개선에 활용하는 개발 방법을 디자인 리서치로 인식할 수 있다. 설사 여기에 디자인 리서치라는 이름을 붙이지 않는다 해도 디자인 리서치의 노하우를 활용할 수 있는 부분이다.

　린 스타트업은 제품을 창출하는 프레임워크Framework[4]로 개발 전체

<hr />

[3]
제품 개발 프로세스에서 개발에 가까운 단계를 상류 공정, 소비자에 가까워지는 단계를 하류 공정이라고 표현한다. 상류 단계에는 기획, 시장 분석 요건 정의, 설계 등이 포함되며 하류 공정에는 UI 디자인, 장치, 개발, 테스트, 출시 등이 포함된다.

[4]
프로그램을 개발할 때 필요한 기능을 구현하는 작업을 재사용할 수 있게 그룹으로 묶어 제공하는 소프트웨어 환경이다.

를 객관적으로 인식하는 것이지 개발이 이루어지는 매일의 활동을 설명하는 것이 아니다. 여기에서 제품 개발 프로세스의 핵심에 대해 조금 더 상세하게 살펴보자. 제품 개발 현장의 대표적인 개발 방법으로 스크럼 Scrum 개발이 있다. 스크럼 개발에서는 팀으로 사용자를 이해하고 무엇을 개발할지 결정한 다음 실제로 제품을 개발해 시험한다. 더 구체적으로 설명하면 사용자에게 제공할 가치에 초점을 맞춰 어떤 기능이 있으면 좋을지 정리한 목록인 제품 백로그Backlog를 작성한다. 그리고 일주일에서 길게는 한 달 정도의 기간을 스프린트라고 하는 개발 기간으로 설정해 제품을 개발한다. 스프린트가 끝나면 개발한 제품이 사용자의 요구에 부응하고 품질이 적절한지 확인하는 스프린트 리뷰Sprint Review 과정을 거쳐 제품을 출시한다.

제품 백로그를 작성하거나 스프린트 리뷰를 실시할 때 사용자의 요구와 희망사항을 명확하게 밝히고 개발한 제품이 사용자를 만족시키는지 검증하는 데 디자인 리서치는 매우 유용한 도구다.

이렇게 제품 개발에 디자인 리서처가 함께 참여하면 사용자가 원하는 제품을 제대로 만들 수 있고 프로젝트 운용에도 도움을 줄 수 있다.

2.2.5 프로세스를 투명하게 만든다

제품이나 사회가 복잡해질수록 제품을 출시할 때 수많은 사람과 연관된다. 팀으로 진행한 프로젝트에서 최고의 성과를 올리기 위해서는 디자인 리서치에도 되도록 여러 위치의 다양한 전문성을 지닌 사람들이 참여하는 것이 바람직하며, 이것이 프로젝트 성공의 열쇠다.

디자인 리서치의 프로세스는 프로젝트 실행력을 높이고 자율적으로 움직이기 쉬운 환경을 조성하므로 다양한 배경을 지닌 사람들이 함께 일하는 데 윤활유 같은 역할을 한다.

디자인 리서치 프로젝트에서는 그 프로세스를 되도록 투명하게 보여주어 지금까지 해왔고 앞으로 해야 할 일을 프로젝트 관계자라면 누

구나 쉽게 파악할 수 있는 상태로 만든다. 그 과정에는 크게 정보를 모으는 단계와 정보를 분석하는 단계가 있다. 두 단계에서 각각 어떤 작업이 이루어져 어떤 아웃풋을 얻었고 아웃풋이 어디를 향하며 어떤 결과를 얻을 것으로 예상되는지 되도록 팀 안에서 사전에 공유해야 한다.

　디자인 리서치의 결과물은 인터뷰 계획부터 인터뷰 내용 정리, 분석 결과, 인사이트, 사용자 여정 지도Customer Journey Map, HMWHow Might We 질문까지 다양하다. 기본적으로는 프로세스에 맞춰 각 단계에서 일정한 결과물이 나오도록 설계되기 때문에 지금 시점에서 어떻게 하면 최신 아웃풋을 얻을지 점검할 수 있다. 그 자료를 시간 순서대로 확인하면 프로젝트의 방향성과 그 이유를 파악할 수 있으며 '이 제품을 만드는 타당한 이유는 무엇인가?' '사람들이 정말로 이 제품을 원하는가?'와 같은 의문을 해소할 수 있다.

　투명한 프로세스는 프로젝트의 실행력을 높이는 데 매우 중요하다. 상사가 지시한 대로 움직이는 것이 아니라 일정한 맥락이 있고 그 맥락에서 프로젝트가 움직인다는 것을 확인할 수 있기 때문이다. 반대로 말하면 프로젝트 참가자는 프로젝트 상황을 언제든지 설명할 수 있도록 아웃풋을 축적해야 한다.

　이는 진행하는 프로젝트의 검증 가능성을 유지하는 것이기도 하다. 리서치 프로세스가 투명해지면 문제가 있는 부분을 파악해 필요에 따라 그 전제를 검증하면서 프로젝트의 품질을 향상할 수 있다.

　아웃풋에 도달하는 프로세스가 확실하게 보이면 프로젝트가 앞으로 어떻게 진행될지 각자 파악할 수 있으므로 팀의 성과가 올라간다. 여러 사람이 함께 요리하는 경우를 상상해보자. 완성에 이르는 순서가 팀 구성원끼리 공유되지 않으면 각자 판단해 자율적으로 움직일 수 없다. 목표에 이르는 과정이 명확하면 누구는 쌀을 씻고 또 누구는 채소를 자르고 생선을 손질하는 작업을 분담할 수 있다. 다음에 해야 할 일을 알기 때문에 작업이 진척되는 과정을 확인하면서 필요하면 다른 사람의 작업을 도울 수 있고 슬슬 뜨거운 물이 필요하겠다고 판단되면 불을 켜서 냄비에 물을 끓여둘 수도 있다.

최종 아웃풋이 무엇인지 서로 공유되면 각 프로세스 단계에서 도출해야
할 아웃풋을 세세하게 지시하지 않아도 예측할 수 있다. 만약 만들어야
하는 결과물이 카레인 것을 알고 있으면 채소를 잘라달라고 했을 때 어
느 정도 크기로 자르면 좋을지 일일이 설명하지 않아도 된다. 하지만 완
성형을 떠올릴 수 없는 상태에서는 다져야 할지 채를 썰어야 할지 일일
이 확인해야 한다.

　이처럼 프로젝트의 프로세스를 팀 구성원에게 공개하면 각 구성원
의 실행력이 높아져 자율적으로 움직이기 쉬운 환경이 조성된다. 디자
인 리서치의 프로세스를 팀 전체, 가능하다면 조직 전체에서 운용하는
공통 언어로 구축해둘 경우 조직의 운영 효율이 높아지고 조직에서의
성과가 비약적으로 향상된다.

2.3 마케팅 리서치와 디자인 리서치

지금부터는 디자인 리서치와 관련해 많이 궁금해하는 질문에 답하려고 한다. 디자인 리서치는 디자인을 앞으로 이끌고 나가기 위한 리서치 방식이라고 설명했다. 디자인 리서치와 무엇이 다른지 자주 질문을 받는 마케팅 리서치는 현재 매우 다양한 분야에서 활용되지만 그 기원을 거슬러 올라가면 마케팅을 이끌어가기 위한 리서치였다. 이제부터 디자인 리서치와 마케팅 리서치를 비교하며 살펴보도록 하자.

2.3.1 마케팅을 위한 리서치 vs 디자인을 위한 리서치

마케팅 리서치와 디자인 리서치의 차이를 한 마디로 정리하면 리서치의 목적이 다르다는 점이다. 마케팅 리서치는 시장 상황을 고려해 기존 제품과 서비스를 어떻게 개선하면 소비자가 쉽게 받아들일지 그 방법을 찾기 위해 실시한다. 한편 디자인 리서치는 새로운 제품을 창출하거나 기존 제품을 개선하기 위해, 다른 말로 새로운 혁신을 일으키기 위해 주로 실시한다.

자동차 업계의 왕 헨리 포드가 남긴 유명한 말 중에 이런 이야기가 있다. "사람들에게 어떤 말이 필요한지 묻는다면 '더 빠른 말이 필요하다'고 대답할 것이다."

여기에서 고객의 목소리를 들은 뒤 '그렇다면 더 빨리 달리는 말을 키우면 되겠다.'고 생각하는 것이 마케팅 리서치다. 하지만 이러한 대답에는 말이 필요한 것이 아닌 더 빨리 이동하고 싶다는 욕구가 바탕에 깔려 있다.

애플사의 전신인 애플 컴퓨터의 창업자 스티브 잡스Steve Jobs는 이런

말을 했다. "표적 집단만으로 제품을 디자인하기는 매우 어렵다. 사람들은 형태로 만들어 보여주기 전까지 자신이 무엇을 원하는지 모르기 때문이다."

표적 집단Focus Group이란 제품의 예비 사용자를 모아 현 단계에서 검토 중인 아이디어에 대해 질문하고 그 아이디어의 타당성을 확인하는 조사 기법이다. 퍼스널 컴퓨터가 일반적으로 보급되지 않았던 시대에 아이디어를 바탕으로 제품의 장단점을 평가하는 일은 상당히 어려운 작업이었을 것이다.

스티브 잡스는 애플 컴퓨터가 본격적으로 컴퓨터 제조업에 뛰어들기 전, 공동 창업자 스티브 워즈니악Steve Wozniak이 개발한 제품을 고객에게 보여주고 피드백을 받아 발전시켰다. 스티브 잡스는 훌륭한 디자인 리서처였다고 할 수 있다.

지금까지의 연장선상에는 존재하지 않는 제품을 만들려면 기존의 마케팅 리서치로는 부족하다. 그렇다면 왜 기존의 마케팅 리서치가 새로운 제품과 서비스 개발에 적합하지 않은 것일까?

2.3.2 니즈가 명확하다 vs 새로운 니즈를 모색한다

마케팅 리서치에서는 대상 제품에 대한 고객의 니즈가 명확하다. 가령 전구 제조회사의 고객이 갖는 니즈는 '집이 더 밝았으면 좋겠다.' '전구를 오래 사용하고 싶다.' '전기세를 절약하고 싶다.' 정도일 것이다. 하지만 디자인 리서치에서는 고객도 아직 깨닫지 못한 새로운 니즈를 발견하고자 시도한다.

새로운 니즈가 제품이 된 예로 네덜란드의 가전제품 제조회사 필립스의 휴를 들 수 있다. 2012년에 출시된 휴는 스마트폰으로 밝기와 색을 자유롭게 조절할 수 있는 LED 조명으로, '더 밝았으면 좋겠다.' '오래 사용하고 싶다.' '전기세를 절약하고 싶다.' 등을 고객 니즈로 보는 과거의 마케팅 리서치로는 창출할 수 없는 제품이었다.

미국의 향초 제조회사 양키캔들 사례도 있다. 양초는 원래 일본에서라면 불단에 사용하거나 태풍이 올 때 발생할 정전에 대비해 비상용으로 구비해두는 물건이었지 평상시에 사용하는 물건이 아니었다. 그저 집안이 더 밝았으면 좋겠다는 니즈를 충족하기 위해서라면 조명 기구의 스위치를 한 번 누르기만 하면 해결되었다. 굳이 불을 붙이는 수고와 화재 위험을 감수하면서까지 양초를 사용하는 데 장점은 없어 보였다. 이와 같이 양키캔들은 전혀 성장 가능성이 없어 보이는 시장에서 양초로 향기를 즐긴다는 새로운 가치를 창조했다. 라벤더처럼 보편적으로 선호하는 향기는 물론 소프트 블랭킷 향이나 베이컨 향까지 출시하고 있다.

미국 대형 은행 뱅크오브아메리카의 킵 더 체인지Keep the Change 사례도 살펴보자. 뱅크오브아메리카는 어떻게 하면 예금액을 늘릴 수 있을지 고민하다가 쇼핑하면서 받는 거스름돈이 자동으로 예금되는 직불카드를 출시했다. 이 카드를 사용하면 값을 지불하고 받는 1달러 미만의 잔돈이 자동으로 예금된다. 이러한 방식이 사람들에게 좋은 반응을 얻어 반년 만에 신규 계좌가 250만 개나 개설되었다고 한다.

2.3.3 통계를 중시한다 vs 개인에 주목한다

마케팅 리서치에서는 통계 데이터를 자주 활용한다. 가령 10대의 80퍼센트는 하루에 8시간 이상 스마트폰을 사용한다거나 30대의 70퍼센트는 아침에 텔레비전을 본다는 등의 통계. 마케팅 리서치에서는 이러한 정보를 바탕으로 새로운 기획을 실시한다. 하지만 실제로 '보통 사람'은 세상에 거의 존재하지 않는다. 보통 사람이라는 정의는 까다롭다. '키 170cm 이상' '평균 체형' '대학교 졸업 이상' '정규직' 등의 항목이 있고 항목별로 전체 인구의 50퍼센트 정도가 해당한다고 해보자. 실제로는 개별 항목 사이의 상호관계도 고려해야 하지만 만약 상호관계가 없다고 하면 모든 것을 충족하는 사람은 $50 \times 50 \times 50 \times 50 \times 50 = 3.125(\%)$가 되므로 전체 인구의 약 3퍼센트밖에 존재하지 않는다.

디자인 리서치에서는 통계 데이터보다 먼저 개개인에 주목한다. 사람을 집단으로 다루지 않는데, 우리 개개인은 모두 다른 사고방식과 생활방식을 지니며 같은 인간은 이 세상에 존재하지 않기 때문이다. 사람들을 쉽게 추상화하거나 하나로 묶었다고 해서 그들을 이해했다고 할 수는 없다.

디자인 리서치에서는 지금 눈앞에 있는 한 사람을 대상으로 천천히 인터뷰하고 함께 행동하면서 그 사람이 평상시에 무슨 생각을 하고 어떤 생활을 하며 무엇을 소중하게 여기고 원하는지 이해하려고 노력한다. 이렇게 세심한 리서치를 거쳐 얻은 정보를 바탕으로 분석을 거듭해 그 사람이 정말로 필요로 하는 것을 도출해낸다. 물론 실제로 이러한 리서치는 여러 사람을 대상으로 실시하지만, 각각의 리서치 대상자가 어떤 사람이고 어떻게 생활하며 어떤 문제를 안고 있는지 이해한다는 대전제는 바뀌지 않는다. 모든 디자인 리서치는 한 사람의 인간과 마주하는 것에서부터 시작한다. 정량 조사를 부정적으로 보는 것은 아니며 통계 데이터를 다룰 때도 당연히 있다. 사람들을 인터뷰해 얻은 정보가 그 사람 고유의 것인지 혹은 특정 집단의 일부에 공통으로 나타나는 것인지 정량 조사를 통해 초기에 파악해두면 검토를 진행할 때 도움이 된다.

2.3.4　　제어된 환경에서 조사한다 vs 평상시 행동을 조사한다

마케팅 리서치에서는 앞에서 이야기한 표적 집단 기법을 자주 이용한다. 신제품을 출시할 때나 개선이 필요한 시점에서 이 방법을 적용하는 기업이 많다. 그러나 디자인 리서치에서는 제어된 환경에서 얻은 사용자의 목소리가 그다지 유용하지 않다고 여긴다.

검은 사각형 접시 이야기를 들어본 적 있는가? 어느 식기회사에서 신제품을 개발하면서 타깃 고객층이 어떤 접시를 선호할지 리서치하기 위해 주부 다섯 명을 회의실에 모이도록 했다. 그리고 몇 가지 종류의 시제품을 보여주며 각각에 대한 의견을 들었다. 다양한 의견이 오간 뒤

가장 괜찮다고 생각한 제품을 참가자에게 고르도록 했다. 그러자 참가자 다섯 명 모두 검은색 사각형 접시를 골랐다. 실제 사용자의 이야기를 듣고 그들이 선호하는 제품을 알게 되었으므로 의견 청취의 장으로서 성공한 것처럼 보였다. 하지만 행사 마지막에 "오늘 참여하신 데 보답으로 원하는 접시를 가져가셔도 됩니다."라고 이야기하자 참가자 전원이 하얗고 둥근 접시를 가지고 돌아갔다고 한다.

이 이야기는 마케팅 리서치 업계에서 유명하다. 실화인지는 알 수 없고 어쩌면 도시 전설처럼 그냥 떠도는 이야기일지도 모른다. 하지만 사용자의 목소리를 어떻게 다루어야 하는지에 대한 교훈으로는 매우 흥미로운 이야기다.

사람들은 다른 사람 앞에서는 사회 통념상 적절하다고 생각되는 행동을 취하려고 한다. 이 사실을 꼭 기억해야 한다. 웹서비스나 스마트폰 애플리케이션을 사용할 때 대부분 이용 규약이 표시된다. 여러분은 평상시에 이용 규약을 제대로 읽은 적이 있는가?

사용자 인터뷰를 실시하면 대부분은 이용 규약을 읽는다고 답한다. 사용자 테스트를 실시할 때 많은 사람이 이용 규약에 관한 페이지를 열어 조금이라도 읽는 척을 한다. 하지만 실제 접속 기록을 확인해보면 이용 규약을 읽는 사람은 거의 없다. 사람들이 머릿속으로는 '이용 규약은 읽어야 하는 것'이라고 인식하기 때문에 일어나는 결과다.

이와 같은 예는 다른 곳에서도 발견할 수 있다. 주로 복수의 참가자를 모아 실시하는 표적 집단 인터뷰에서 눈에 띄게 드러난다. 어느 리서치에서 육아 중인 어머니를 모아 의견을 듣는 자리를 마련했다고 한다. 참가자들은 아이에게 먹이는 음식에 특별히 신경을 써서 되도록 유기농 식품을 먹인다고 이야기했다. 나중에 가정 방문을 요청해보니 실제로는 다른 사람 앞이라서 그렇게 이야기했을 뿐이지 사실은 냉동식품이나 패스트푸드에 의존한다고 고백한 사례도 있었다.

업무 개선을 위한 리서치 프로젝트를 실시할 때는 상황에 따라 여러 직원의 이야기를 듣거나 그들을 모아 워크숍을 진행한다. 이때 직원 대부분은 마치 모범적인 것처럼 행동한다. 나의 경험을 예로 들면, 예전에

어느 매장의 리서치를 실시했을 때였다. 딱 봐도 만취한 사람이 매장에 들어오더니 직원에게 시비를 걸기 시작했다. 나는 직원이 어떻게 대응하는지 관찰하고 나중에 그와 관련해 이야기를 나누었다. 직원은 진지한 얼굴로 이렇게 말했다. "아까 그 손님은 저희 매장을 선택해 제품을 진지하게 골라 구입했습니다. 우리 매장에는 매우 소중한 손님이며, 우리는 전혀 피해를 보지 않았습니다." 이것도 정말 훌륭한 고객 제일주의 정신이라고 생각하나, 이 대답을 어디까지 진심으로 받아들여야 할까? 그들의 말과 행동이 겉으로만 그런 것인지 아니면 평상시의 행동이 그대로 드러난 것인지 주의 깊게 살펴봐야 한다.

그럼 리서치를 통해 사용자의 진정한 생활, 행동, 스토리를 알려면 어떻게 해야 할까? 디자인 리서치에서는 되도록 사용자가 평상시에 지내는 환경에서 인터뷰하거나 관찰을 시도한다. 새로운 조리 기구 개발에 관해 리서치를 한다고 해보자. 그럴 때는 사용자의 집을 방문해 주방에서 어떻게 요리하는지 관찰한다. 아이들이 갖고 놀 완구를 개발한다면 아이가 있는 가정이나 어린이집을 방문해 실제로 어떻게 노는지 관찰한 뒤 니즈와 과제를 추출한다. 회의실에 앉아 요리하는 사람들의 이야기를 듣거나 아이들을 모아 다양한 장난감을 보여주는 조사 방식은 상대를 표면적으로만 이해하는 것에 불과하다. 이 방식으로는 진정한 인사이트를 얻기 어렵다.

2.3.5 정량적 인터뷰 vs 정성적 인터뷰

마케팅 리서치는 미리 듣고 싶은 내용을 목록으로 만들어 여러 사람에게 같은 질문을 던지는 구조화 인터뷰, 설문조사 도구를 활용한 온라인 설문조사를 주로 이용한다. 하지만 디자인 리서치는 이와 다르다. 물론 조사 협력자에게 듣고 싶은 내용을 대략 정리해 사전에 목록화하지만, 리서치 대상자와 마주한 뒤에는 들어야 할 내용을 유연하게 바꾼다.

낚시 도구 제품을 개발한다고 해보자. 낚시가 취미인 사람에게 다음

낚시에 동행하는 것을 부탁해 현지에서 심도 깊은 인터뷰를 진행하거나 낚시 도구 판매점에 함께 방문해 관련 이야기를 나눈다. 이런 식의 조사는 인터뷰 대상자에 따라 조사 내용이 완전히 달라지므로 인터뷰에 많은 시간과 공을 들일 필요가 있으며 인터뷰 대상자에게 긴밀한 협조를 부탁해야 한다. 이러한 활동으로 다른 리서치는 얻을 수 없는 신선한 영감을 얻을 수 있으며 새로운 제품이 탄생하는 토대가 형성된다.

2.3.6　　전형적 사용자에 주목한다 vs 극단적 사용자에도 주목한다

만약 가정용 조리 기구를 새롭게 출시한다면 어떤 사람들과 리서치를 진행해야 할까? 전형적인 마케팅 리서치라면 조리 기구를 이용하는 사용자 가운데에서도 특히 수요가 가장 많은 주부층을 타깃으로 정해 주부가 어떤 제품을 원하는지 조사할 것이다. 하지만 디자인 리서치는 이때 주류가 아닌 일반 사용자에게도 주목한다.

　　아이들이나 노년층, 평상시에 주로 외식을 즐기고 주방을 자주 사용하지 않는 사람에게 협조를 부탁하거나 오히려 반대로 전문 요리사에게 협조를 요청한다. 디자인 리서치에서는 이와 같이 주요 타깃과는 다른 집단에 속한 사람들을 '극단적 사용자Extreme User'라고 부른다. 여기에서 주의할 점은 전형적 사용자가 아닌 극단적 사용자를 대상으로 하는 조사에서는 목적이 반드시 새로운 타깃에 맞는 조리 기구를 만드는 것이 아니라는 점이다. 어디까지나 영감을 얻고 혁신의 실마리를 얻기 위해 리서치를 실시한다.

　　아이들이나 노년층에 주목해 기존의 조리 기구를 조사하다가 조리 기구 가운데 일부는 사용할 때 상당한 악력이 필요해 아이나 노인은 사용하기 힘들다는 사실을 발견할 수 있다. 이러한 조사 결과를 바탕으로 악력이 없어도 사용할 수 있는 제품을 개발해 주부 사용자에게 테스트를 부탁했다고 가정해보자. 주부는 평상시에 주방에서 다양한 조리 기구를 능숙하게 사용한다. 따라서 조리 기구를 사용할 때 당연히 어느 정

도 악력이 필요하다고 이미 알고 있으므로 힘들다고 생각하지 않는다. 하지만 새로운 제품을 시험해본 뒤 힘을 들이지 않아도 되는 제품이 있다고 인지해 다음에 조리 기구를 바꿀 때 이런 제품을 구입해야겠다고 생각할 수 있다.

지금까지 주방을 자주 사용하지 않았던 사람에게 리서치를 실시하면 편견 없는 새로운 관점의 인사이트를 얻을 수 있다. 전문 요리사의 협조를 받으면 전문 요리사가 무의식적으로 사용하는 기술을 조리 기구에 반영해 품질이 향상된 조리 기구를 구현해낼 가능성도 있다.

이처럼 전형적 사용자뿐 아니라 극단적 사용자에게 주목하면 주요 사용자를 대상으로 조사할 때는 알 수 없던, 지금까지 숨겨져 있던 니즈를 발굴할 수 있다.

2.3.7 객관적 분석 vs 주관적 체험

마케팅 리서치는 논문이나 조사 보고서 같은 2차 정보를 바탕으로 판단을 내린다. 이와 다르게 디자인 리서치는 1차 정보를 중요하게 여긴다. 여기에는 사람들과 나눈 대화는 물론 관찰과 체험도 포함된다. 리서치 대상이 되는 현장에 찾아가 그곳에서 어떤 사람이 어떤 환경에서 활동하는지 파악하고 되도록 몸소 체험해본다.

웹서비스 개선 프로젝트라면 대상 제품의 사용자에게 이야기를 듣는 것은 물론이고 리서처가 직접 사용자가 되어 사용해본다. 매장 개선 프로젝트라면 매장에서 직원의 업무를 관찰하고 고객이 되어 이용하고 체험한다. 개인 사용자로서 제품을 접하면 외부에서 관찰했을 때는 보이지 않던 다양한 정보를 얻을 수 있다.

2.3.8 고객을 이해한다 vs 고객과 환경을 이해한다

마케팅 리서치는 제품 판매를 위해 고객이 어떻게 제품을 고르고 그들에게 어떤 니즈가 있는지 중점적으로 이해하려고 한다. 한편 디자인 리서치 영역에서는 제품을 디자인할 때 고객과 고객을 둘러싼 환경까지 이해하려고 한다.

건강 관리 애플리케이션을 디자인한다면 사용자와 그들이 놓인 상황도 마찬가지로 이해해야 한다. 사용자의 가족, 친구, 동료, 의사와 간호사, 행정공무원까지도 말이다. 애플리케이션을 이용하면 어떤 사람이 영향을 받을 것인가? 어떤 사람에게는 영향을 주고 어떤 사람에게는 영향을 주어선 안 되는가?

시간 범위도 고려해야 한다. 제품을 사용하는 현재나 단기적 시간 범위만 볼 것이 아니라 사용자의 인생을 중장기적으로 보았을 때 제품이 어떤 의미와 경험을 심어주는지가 매우 중요하다.

사람들 이외의 환경에 미치는 영향도 있다. 대량 생산, 대량 소비 사회에서 우리는 생활을 통해 직간접적으로 지구 환경과 자원, 인간 이외의 생물에 문제를 일으키고 부정적 영향을 끼친다. 제품을 사용하는 순간뿐 아니라 제품을 제조해 유통하고 판매한 뒤 최종적으로 폐기하는 전 과정에서 제품이 환경에 미치는 영향을 고려해야 한다. 가능하다면 환경에 긍정적 영향을 주어야 한다.

반복해서 이야기하지만, 앞으로의 제품 디자인에서는 사용자를 둘러싼 환경은 당연하고 이제는 사용자가 아닌 사람들, 인간이 아닌 다른 생명에 전달되는 영향까지도 깊이 고려한 거시적 시점이 요구된다. 현대의 기업 활동에서도 지속 가능성과 윤리성이 폭넓게 요구된다. 기업의 사회적 책임과 관련한 분야에서만 생각하고 행동하면 안 된다. 이는 제품 디자인에 관련된 모든 사람이 고려해야 할 점이며, 특히 디자인 리서처의 공헌이 주요하게 요구된다.

2.3.9 손안의 문제에 초점을 둔다 vs 외부에서 적극적으로 영감을 얻는다

마케팅 리서치는 지금 풀어야 할 문제에 초점을 맞춰 해결하지만 디자인 리서치는 다른 분야에서 영감을 받기 위해 적극적으로 외부로 시선을 돌린다. 디자인 리서치에는 '아날로지Analogy'라는 개념이 있다. 아날로지는 유추를 뜻한다. 프로젝트의 대상 범위에는 속하지 않지만, 공통점이 있을 만한 곳에 주목해 조사를 실시한다.

유명한 예로 병원 수술실에 관한 리서치가 있다. 병원 수술실에서는 외과의사, 간호사, 마취과의사, 임상공학기사, 청소업체, 의료기기 제조회사 담당자 등 수많은 사람이 성공적인 수술과 환자의 회복을 위해 협력하며 수술을 진행한다. 그들이 더 효율적으로 일할 방법을 생각할 때 디자인 리서처는 수술실과 수술 모습을 관찰하고 수술실과 공통 요소가 있는 다른 현장을 관찰한다. 텔레비전에서 자동차 경주에 출전한 경주용 자동차가 피트로 들어가 타이어를 교환하는 모습을 본 적이 있는가? 피트에 들어간 경주용 자동차가 다시 코스로 돌아오기까지는 불과 몇 초에 지나지 않는다. 그사이에 완벽한 팀워크를 이뤄 타이어를 분리하고 연료를 넣고 새 타이어를 장착하는 여러 작업이 동시다발적으로 일어난다. 이러한 작업 가운데 하나라도 실패하거나 시간을 맞추지 못하면 어떻게 될까? 효율적인 작업을 위해 어떤 노력을 할까? 현장을 관찰하고, 가능하다면 작업자의 협조를 얻어 인터뷰를 실시한다. 그리고 본래의 프로젝트에 도움이 되는 실마리를 얻는다. 표면적인 방식을 그대로 차용하는 것은 대부분 도움이 되지 않으며 본질적인 부분에 주목하는 것이 중요하다.

내가 실제로 실시한 리서치 가운데 부유층을 상대로 제공하는 컨시어지 서비스가 있었다. 이는 바쁜 고객을 대신해 그들의 요구, 예를 들어 원하는 레스토랑을 찾아 예약하고 조건에 맞는 여행을 제안해 준비해주는 서비스다. 이러한 컨시어지 서비스를 개선하기 위해 아날로지를 실시할 때는 몇 가지 새로운 관점을 찾는다. 먼저 쉬운 예로 부유층이

타깃인 다른 비즈니스 현장을 조사하면 도움이 될 것이다. 고급 수입차 딜러, 고급 맞춤옷 제작실이나 고급 브랜드 매장, 1박에 100만 원 이상 호가하는 호텔 스위트룸, 부유층 전용 금융기관 등이 있을 것이다. 이러한 현장에서 고객을 상대로 어떤 전략을 세우는지 파악한다면 프로젝트에 활용할 수 있다.

아니면 업무 성격으로 유추해볼 수 있다. 먼저 컨시어지 서비스 업무를 파악해보자. 고객의 요구 사항을 듣고 고객이 만족할 만한 제안을 한다. 업무 특성에서 바라보면 여러 분야에 비슷한 업무가 있다는 사실을 알 수 있다. 내가 학생 때 아르바이트했던 가전제품점의 판매원 업무에도 공통점이 많다. 고객은 매장에 오기 전부터 구입할 제품을 정하고 오거나 매장에 진열된 제품을 비교해 구입하기도 하지만, 대부분은 매장 직원과 대화하며 제품을 고르고 구매한다. 컴퓨터를 예로 들어보자. 예산 범위를 비롯해 지금까지 어떤 컴퓨터를 사용해봤고 어떤 목적으로 사용할 예정이며 가족 공용인지 개인용인지, 누가 사용하고 어디에서 사용할지 등 고객과 대화하면서 다양한 사항을 확인한다. 그 내용을 참고해 고객에게 가장 적합하다고 생각되는 제품을 추천한다. 자동차 딜러나 레스토랑 소믈리에에게서도 분명 공통점을 발견할 수 있으며, 의류 매장에서의 판매 업무에서도 배울 점이 있을 것이다.

이처럼 디자인 리서치 프로젝트에서는 전혀 관계가 없을 것 같은 영역에서 적극적으로 실마리를 찾는다. 프로젝트 대상에만 초점을 맞추지 않고 대상이 속한 영역의 속성을 추출해 각각이 지닌 공통점을 다른 업계에서 찾아 거기에서 실마리를 얻는다.

타깃 영역에 대한 리서치는 당연히 도움이 된다. 하지만 제품 디자인에서는 과제 해결뿐 아니라 어떤 부가가치를 해결책으로 제공할 수 있느냐는 관점도 중요하다. 21세기 초 '디자인은 문제 해결이다.'라는 인식이 틀렸다고 할 수는 없다. 앞으로의 디자인에서는 문제 해결과 함께 얼마나 새로운 가치를 만들어낼 수 있는지도 디자인에 요구된다.

2.3.10 마지막 단계에서 테스트한다 vs 프로세스 단계별로 테스트한다

마케팅 리서치에서는 대부분 리서치에서 얻은 정보를 바탕으로 해결책을 세워 마지막으로 테스트를 진행한다. 디자인 리서치에서는 프로세스 안에서 다양한 형태로 테스트를 실시하고 내용을 발전시킨다.

인터뷰는 일단 간단하게 시작해 큰 규모로 확장한다. 처음부터 예비 사용자를 대상으로 한 시간 이상 걸리는 인터뷰를 실시하는 게 아니라 그 전에 팀 구성원이나 주변 사람을 대상으로 인터뷰 리허설을 실시한다. 또는 외부 시설이나 이벤트 현장에서 행인을 대상으로 인터셉트라고 하는 5분 정도의 짧은 게릴라 인터뷰를 실시해 진행 예정인 인터뷰가 적절한지 확인한다.

리서치 결과에 대해서는 인사이트 추출, 기회 발견, 아이디어 도출, 콘셉트 작성 등 단계별로 다양한 형태로 테스트를 진행한다. 이처럼 작게 순환하면서 프로젝트를 진행하려면 실제 사용자나 기업의 이해관계자 등 관련된 모든 사람의 협조가 필요하며 이들에게 먼저 프로세스를 이해시켜야 한다. 처음부터 높은 품질을 목표로 삼기보다 미흡해도 괜찮으니 아이디어를 초기 단계에서 눈에 보이는 결과물로 만든다. 그리고 거기에서부터 개선해간다.

디자인 리서치의 단계와 적용 범위

디자인 리서치는 제품 개발의 다양한 단계에 적용할 수 있다. 제품 개발 단계에서 새로운 제품 창출은 물론 제품 개선에도 이용할 수 있다. 제품 자체에 대해 디자인 리서치를 실시할 수 있으며 제품 특정 기능에 대해서만 진행할 수도 있다. 나아가 조직, 업무도 제품이라고 보고 디자인 리서치를 적용할 수 있다.

2.4.1　리서치의 세 종류

디자인 리서치는 제품 개발에서 단계에 따라 몇 가지로 분류할 수 있다. 그림 2-9처럼 대략 주제를 정하는 탐색적 리서치, 주제에 대해 조사하는 생성적 리서치, 사용자 테스트를 실시하는 평가적 리서치가 존재한다. 편의상 종류를 분류했지만, 이 구분이 반드시 명확하지는 않고 경계가 모호할 때도 많다.

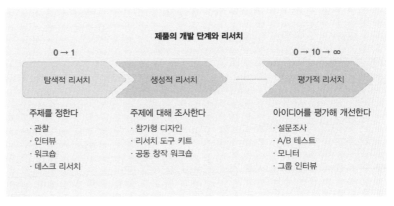

그림 2-9

탐색적 리서치

탐색적 리서치Explorative Research란 주제를 정하기 위한 리서치로, 특정 영역에 얇고 넓게 실시하는 조사다. 특정 영역에 어떤 기업이 존재하고 사람들이 그 영역에서 어떻게 행동하고 생활하는지 혹은 사회에 어떤 과제가 있으며 무엇을 해결해야 하는지를 폭넓게 조사한다.

구체적인 조사 방법으로는 심층 인터뷰In-depth Interview, 관찰, 데스크 리서치Desk Research를 동반한 일기 조사나 워크숍을 실시할 때도 있다. 상황에 따라 전문가 인터뷰도 도움이 된다.

생성적 리서치

생성적 리서치Generative Research는 탐색적 리서치로 결정한 주제를 깊이 파고들어 그 영역을 심층적으로 이해하는 리서치다.

정량적, 정성적인 다양한 리서치 방식을 이용해 참여 디자인, 공동 창작 워크숍, 데스크 리서치와 같은 탐색적 리서치와 비슷한 방법으로 실시하기도 한다. 하지만 어디까지나 특정 주제에 깊게 파고드는 것이 특징이다.

평가적 리서치

5
마케팅과 웹 분석에서 A/B 테스트는 두 개의 변형 A와 B를 사용하는 종합 대조 실험(Controlled Experiment)이다. 버킷 테스트(Bucket Test) 또는 분할·실행 테스트라고도 불린다.

평가적 리서치Evaluative Research란 아이디어를 평가하고 개선하기 위한 조사 기법이다. A/B 테스트[5]나 모니터링, 사용성 평가, 표적 집단 등이 여기에 포함된다.

2.4.2 리서치의 대상 범위

디자인 리서치는 제품을 디자인하기 위한 리서치인데 제품은 대부분 계층 구조로 되어 있다. 디자인 리서처가 리서치를 실시할 때는 디자인하려는 대상의 범위를 분명하게 인식해야 한다.

프린터를 디자인하는 경우를 생각해보자. 프린터 제조회사 대부분

은 사용자의 요구와 사용 목적에 맞춰 여러 기종을 동시에 판매한다. 소량 인쇄를 원하는 사람을 위한 프린터, 대학 리포트나 일에 필요한 서류를 대량으로 인쇄하려는 사람을 위한 프린터, 사진을 깨끗하게 인쇄하고 싶은 사람을 위한 프린터 등이 있다. 이렇게 다양한 기종을 하나의 제품으로 인식해 과제와 기회를 탐색할 수 있다. 한편 특정 기종이나 특정 기능에만 제한해 탐색할 수도 있다. 요즘 판매되는 프린터는 꽤 고기능이다. 인쇄와 스캔뿐 아니라 복사도 할 수 있으며 CD나 DVD 라벨 인쇄도 가능하다. 이러한 기능을 각각의 제품으로 인식해 리서치를 실시하며 개선 기회를 발견하는 경우도 있다.

조직이 대상인 디자인 프로젝트도 마찬가지다. 기업 그 자체를 디자인의 대상, 제품이라고 인식해 광범위한 리서치를 실시하고 과제와 기회를 만드는 프로젝트도 진행할 수 있다. 고객 연계 부서나 인사, 개발, 생산, 조달, 물류 부문과 같은 기업 내 특정 부서와 조직을 제품으로 볼수도 있다. 각각의 부문은 다양한 역할을 한다. 인사 부문만 해도 신입사원 및 경력직 채용, 인사 배치와 이동, 평가, 인재 육성, 인사 제도 책정, 노무 관리, 복리 후생 운용까지 많은 기능을 수행한다. 이러한 기능

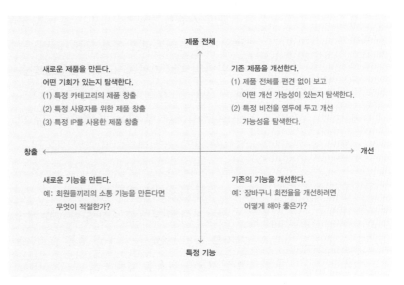

그림 2-10

을 대상으로 경력직 채용이나 인재 육성으로 범위를 좁혀 디자인 리서치를 실시할 수도 있다. 경력직 채용도 다양한 업무의 집합체이므로 리서치 대상을 더 좁힐 수도 있다.

그림 2-10은 다소 대략적이기는 하지만 가로축은 디자인 리서치의 목적에 해당하는 창출과 개선, 세로축은 디자인 리서치의 범위에 속하는 제품 전체와 특정 기능으로 나누어 놓았다. 디자인 리서치 프로젝트로 무엇이 예상 가능한지 이 그림을 참고해 설명하겠다. 앞에서 이야기했듯 디자인 리서치는 조직 창출이나 조직 개선에 적용하는 예도 많다. 그럴 때는 대상에 맞춰 표의 내용을 바꾸면 된다.

2.4.3　　　신규 제품 개발

디자인 리서치를 활용하는 가장 대표적인 예는 새로운 제품을 생각하기 위해서다. 제품의 정의는 이미 다룬 대로이며 구체적으로는 새로운 카메라, 스마트폰 애플리케이션, 레스토랑이나 스포츠 시설을 완성하는 프로젝트까지도 해당한다.

신규 제품을 창출하는 프로젝트에도 종류가 있다. 그 가운데 하나가 특정 제품 카테고리 안에서 신규 제품을 만들어내는 프로젝트다.

일반적으로 기업에서 신규 제품을 만들 때 회사의 강점을 얼마나 살릴 수 있는지, 기존 사업과 상승작용이 있는지 확인한다. 해당 영역에서 비즈니스를 실시할 때는 첫 번째로 기존의 리소스, 즉 개발이나 생산의 인재와 설비 혹은 매입이나 판매 경로의 활용 가능성을 검토하고, 두 번째로 기존 고객을 대상으로 한 신제품 홍보 가능성을, 세 번째로 회사의 지적 재산 활용 가능성을 검토한다.

이제부터는 편의상 가상의 카메라 제조회사를 예로 들면서 위의 세 가지를 각각 '새로운 카메라 제품' '사진작가를 위한 신제품' '카메라의 특정 기술을 활용한 제품'으로 보고 설명하려고 한다.

기존의 리소스를 활용한 신제품

일반적으로 카메라 제조회사는 복수의 제품 카테고리로 분류된다. DSLR 카메라나 미러리스 카메라처럼 렌즈 교환식 카메라로 불리는 제품군, 주머니에 넣을 수 있는 크기의 콤팩트 카메라로 불리는 제품군, 미국의 카메라 제조회사 고프로로 대표되는 액션 카메라 제품군 등이 있다. 제조회사에 따라 이러한 카테고리에 동영상 촬영을 위한 비디오 카메라, 영화 촬영용 카메라, 네트워크에 접속해 범죄 예방에 활용하는 네트워크 카메라와 같은 제품군도 있다. 이렇게 다양한 제품군으로 나뉘는 상황에서 새로운 카메라를 만드는 프로젝트를 진행하게 되었다고 가정해보자.

카메라 제조회사는 당연히 카메라를 개발해 양산하는 기술을 보유하고 있다. 카메라의 판매 경로, 카메라를 생산하기 위한 재료 조달 경로도 이미 확보한 상태다. 새로운 카메라를 만드는 프로젝트는 비교적 실현 가능성이 높다.

만약 카메라가 아닌 새로운 전기 자동차를 만드는 프로젝트라면 카메라를 만들 때와 비교해 해결해야 할 문제가 무수히 등장한다. 본래 카메라 제조회사는 자동차를 만드는 기술을 보유하지 않기 때문에 먼저 자동차 개발에 관한 지식이 있는 인재를 채용해야 할 것이다. 그 다음에는 카메라 생산 공장을 그대로 자동차 생산장으로 바꿀 수 있는지, 타이어나 배터리 같은 각종 부품을 회사에서 직접 개발, 생산할 수 있는지, 외부에서 조달한다면 어디에서 조달해야 하는지, 조달처는 어떤 기준으로 선정해야 하는지, 전기 자동차의 양산 체제가 갖춰졌을 때 전기 자동차의 판로는 어떻게 확보할 것이며 공장에서 판매점까지의 물류는 어떻게 해결할 것인지, 수리를 비롯한 사후관리 체제는 어떻게 구축할지 등 고려해야 할 점이 끊임없이 등장한다. 설사 좋은 콘셉트를 찾았다고 해도 비즈니스로 성립시키기까지 넘어야 할 장애물이 너무 많다.

그럼 새로운 카메라를 만들려면 어떻게 해야 하는가? 디자인 리서치를 활용해 새로운 카메라를 기획한다면 기존 사용자를 대상으로 실시하는 조사를 먼저 생각해볼 수 있다. 조사 방법은 다음 장에서 더 상세하

게 설명하겠지만, 대표적인 방법으로는 인터뷰와 관찰이 있다.

　　카메라 사용자뿐 아니라 카메라에 관련된 사람들을 대상으로 인터뷰를 실시하는 것도 고려할 수 있다. 카메라 판매점 직원, 어린이 전용 사진관 직원, 결혼식장 직원, 여행사나 놀이공원 직원, 손주 사진을 직접 찍고 싶은 조부모, SNS로 고양이 사진 보기가 취미인 사람, 본인이 사진을 찍지 않아도 다른 사람이 찍은 사진을 즐겨 보는 사람 등에게 이야기를 들어도 도움이 될 것이다.

　　관찰도 중요한 조사 방법이다. 실제로 사람들이 카메라를 사용하는 장소를 방문해 그들이 어떤 카메라를 사용하는지 살펴본다. 가전제품 판매점에서 사람들이 카메라를 고르는 모습을 관찰하면 유용한 정보를 얻을 수 있다. 카메라 제품은 없더라도, 카메라와 관련된 서비스가 있는 장소에서 사람들이 사진을 통해 어떻게 소통하고 행동하는지 관찰해도 좋다. 새로운 카메라를 만들기 위한 실마리는 온갖 장소에 숨어 있다.

기존 고객을 타깃으로 한 새로운 프로젝트

회사의 리소스를 활용해 새로운 카메라 제품을 만들어내는 것 외에 기존 고객에게 새로운 제품 혹은 더 가치가 높은 제품을 제안할 때도 있다. 비즈니스 분야에서는 이를 각각 '업셀upsell'과 '크로스셀cross-sell'이라고 부른다. 업셀이란 지금까지 입문자용 DSLR 카메라를 이용하던 사람을 타깃으로 중고급자용 DSLR 카메라를 출시함으로써 더 좋은 기능을 탑재한 높은 가격대의 제품을 제안하는 것이다. 크로스셀은 렌즈 교환식 카메라를 이용하는 사람을 위해 새로운 렌즈를 출시하거나 지금까지 찍어놓은 사진을 안전하고 편리하게 보존할 수 있는 저장기기를 제안하는 것이다.

　　사진작가용으로 새로운 제품을 제안하는 경우 주요 리서치 대상은 사진작가일 것이다. 일반적인 방식으로 카메라를 사용하는 사진작가에게 카메라를 어떻게 사용하는지 알려달라고 요청하는 것도 중요한 조사가 된다. 또한 극단적인 사용법으로 사진을 찍는 극단적 사용자를 조사하는 것도 도움이 된다.

극단적 사용자라면 구체적으로 어떤 사람이 조사 대상이 될까? DSLR 카메라로 영화를 촬영하는 사람을 생각해볼 수 있다. DSLR은 주로 정지된 화면을 촬영하기 위해 개발되어 판매된다. 동영상 촬영 기능이 있기는 하지만 부수적인 기능이며 동영상 촬영을 목적으로 구입하는 사람은 분명 소수다. 하지만 렌즈 교체가 가능하며 교환용 렌즈의 종류도 많고 비교적 저렴한 가격대에 구할 수 있다. 렌즈를 교환하면 표현이 다채로워진다. 심도가 얕아 피사체 초점이 맞지 않는 일명 아웃 포커스 기능이 그런 예다. 무엇보다 비전문 영상 촬영가 중에는 영화 촬영용 카메라와 비교해 매우 저렴하다는 점에 주목해 DSLR로 영화를 촬영하는 사람도 있다. 이런 사람들에게 리서치 참여를 의뢰해 그들이 어떻게 카메라를 사용하는지 알면 앞으로 DSLR 카메라에 필요한 기능과 성능에 대한 영감을 얻을 수 있다.

　자녀 사진을 많이 찍는 가족에게 리서치 협조를 부탁해도 다양한 면을 발견할 수 있다. '아이들의 성장 모습을 사진으로 남긴다.'는 말만 들으면 그저 평범한 가족일 뿐이다. 하지만 매달 찍는 촬영 매수가 평균만 장을 넘는다면 어떨까. 이 가족은 극단적 사용자에 해당할 것이다. 이러한 가족의 경우 가능하다면 부모만이 아니라 아이들도 함께 인터뷰한다. 그들의 일상을 일정 기간 관찰하다 보면 지금까지 몰랐던 니즈와 과제를 발견할 수도 있다. 이런 리서치를 거쳐 얻은 다양한 정보는 제품을 개발하는 데 매우 유효하다.

특정 기술을 활용한 새로운 제품

특정 기술을 활용해 새로운 제품을 창출하는 니즈는 많다. 어느 정도 규모가 있는 제조회사는 연구개발 부문이 따로 존재하는 경우가 많다. 이 부서는 일반적으로 사업부의 제품 라인과는 직접 관계가 없고 5년 후, 10년 후를 내다보고 기술을 개발한다. 연구개발 부문에서 개발한 기술은 언젠가는 제품에 적용하거나 새로운 제품으로 출시해야 한다. 이것이 연구개발 부문의 존재 가치다. 회사는 영리기업인 이상 연구개발에 쏟는 투자 대비 효과를 고려해 투자를 어떤 형태로든지 회수해야 한다.

1970–1990년대 무렵 미국 프린터 제조회사 제록스의 팰로앨토연구소처럼 사업과는 거리를 둔 연구를 지속해 그 성과를 꾸준히 발표한 기업 연구소도 있다. 하지만 지금의 연구소가 지닌 역할은 당시와는 크게 다르며 대부분 기존 사업이나 신규 사업에 대한 공헌도로 평가받는다.

　　카메라 제조회사의 연구소를 예로 들어보자. 카메라 제조회사의 연구소에서는 렌즈의 코팅, 고화질 화상, 사진에서 인물의 얼굴과 눈동자를 인식하는 연구 등 기존 사업이나 제품에 활용되리라고 예상되는 연구개발을 실시한다. 한편 제품에 활용 가능한지는 알 수 없지만, 중장기적으로 제품을 개발하는 데 필요한 연구에 투자할 때도 있다. 이러한 연구개발 프로젝트의 경우 시작 시점에는 성과를 어떤 제품에 적용할지 구체적으로 정해져 있지 않은 경우도 많다. 이때 디자인 리서치는 유효하다. 사람들에게 리서치를 실시하고 어떤 제품에 어떤 형태로 연구 성과를 적용할지 검토한다.

　　이는 어느 정도 규모가 있는 회사에만 적용할 수 있는 이야기가 아니다. 훌륭한 기술력을 보유한 스타트업이나 연구개발형 스타트업에서도 개발한 기술을 어떻게 전개할지 과제가 산재할 것이다. 이것을 디자인 리서치를 통해 해결할 수 있다. 기술 이외에도 핵심 자산을 가진 기업은 무수히 많다. 가령 뛰어난 지적재산을 소유한 기업이나 특산품이 있는 지방자치단체, 전통공예산업, 독자적인 캐릭터를 내세운 콘텐츠 제공회사에서도 디자인 리서치를 실시할 수 있다.

지금까지 회사의 리소스를 활용한 제품 탐색, 기존 고객을 타깃으로 한 제품 탐색, 특정 기술을 활용한 제품 탐색으로 나누어 설명했다. 모두 출발점은 다르지만, 리서치를 실시한 결과 비슷한 제품에 도달하는 경우도 있을 수 있다. 중요한 점은 프로젝트의 목적에 맞는 아웃풋이 제대로 도출되었느냐 하는 점이다.

2.4.4　　기존 제품의 개선

디자인 씽킹이라고 하면 새로운 제품이나 서비스를 만든다는 이미지가 강하다. 하지만 아무것도 없는 상태에서 신규 제품을 검토하는 프로젝트만큼이나 디자인 씽킹을 활용해 기존 제품을 어떻게 개선할지에 초점을 맞춘 프로젝트도 많다.

　　기존 제품을 개선하는 프로젝트도 출발점은 각양각색이다. '제품 개선을 위해 어떻게 해야 하는가?' '개선 기회는 어디에 있는가?'와 같은 질문을 찾기 위해 제품 전체를 대상으로 리서치를 실시한다. 반면 '자사 서비스의 월간 신규 회원 등록 수를 늘리려면 어떻게 해야 하는가?'처럼 특정 목표를 설정하는 데 필요한 질문을 발견하기 위해 리서치하는 경우도 있다.

　　이때 제품의 특성에 따라 디자인 리서치의 활용 방식도 크게 달라진다는 점에 유의해야 한다.

　　카메라 제조회사처럼 하드웨어 제품을 주로 다루는 기업이라면 제품의 업데이트 주기가 다양한 제약을 통해 정해진다. 일반적으로 인기 제품이 존재하는 기종에서는 매년 혹은 몇 년 단위로 기능을 추가하거나 성능을 향상한 모델이 등장한다. 회사 내부에서는 일정에 맞춰 개발, 생산, 판매, 마케팅을 실시하는 팀들이 움직인다. 입문자용 DSLR 카메라는 거의 매년 신기종이 출시되고 올림픽 같은 행사에서 사용하는 프로용 DSLR 카메라는 4년에 한 번 신기종이 출시되는 등 기업이나 제품의 특성에 따라 출시 일정이 결정된다. 그 시점에 맞춰 다음 기종의 성능이나 기능이 정해지므로 어떤 새로운 기능을 탑재하고 기존 기능을 어떻게 개선할 것이며 애초에 적절한 성능은 어느 정도인지 리서치를 통해 결정한다.

　　한편 소프트웨어를 주축으로 하는 비즈니스, 스마트폰 애플리케이션이나 웹서비스 등은 업데이트를 짧은 주기로 꾸준히 실시한다. 엄밀히 따지면 하드웨어와 소프트웨어가 통합된 네트워크에 상시 접속하는 제품도 지속적인 업데이트가 가능하다. 가령 테슬라 자동차나 스마트

폰, 거리에 설치된 키오스크 단말 등은 우리도 모르는 사이에 자동으로 제품이 개선된다.

소프트웨어 제품처럼 지속해서 개선이 가능한 경우는 디자인 리서치를 적용할 수 있는 부분이 많다. 사용자에 대해 알고 그들에게 어떤 니즈가 있는지 분석해 가설을 세워 개선해간다. 아니면 제품의 실현 방향성을 내다보고 비전과 사람들의 니즈 사이에서 균형을 맞춰가면서 가장 좋은 해결책을 발견한다.

물건만이 제품은 아니다

현대에는 제품이라는 말이 적용되는 범위가 매우 넓다. 자동차 제조회사의 비즈니스를 생각했을 때 물건으로서의 제품은 자동차 본체다. 하지만 서비스도 제품으로 인식하면 자동차 판매점에서 이루어지는 고객 체험, 영업사원의 상담을 통한 구입 과정, 자동차 납품, 차량 점검, 사고나 고장 시의 대응과 같은 사후처리 그리고 자동차를 폐차하거나 중고차로 내놓을 때의 경험과 자동차가 팔렸을 때의 상황까지 모두 제품의 범위에 들어갈 수 있다. 대상이 되는 자동차를 사람들이 인지한 순간 또는 그 이전부터 자동차를 구입한 사람이 세상을 떠날 때까지의 모든 순간까지 포함해 제품이라고 인식할 수 있다. 이러한 발상으로 제품을 디자인하는 것을 '서비스 디자인'이라 부르기도 한다.

2.4.5 조직 개선과 업무 개선

범위 설정에 따라 조직이나 팀도 하나의 제품으로 인식할 수 있으므로 조직과 팀에 속한 사람을 사용자로 보고 조사를 실시한다.

조직과 업무 개선을 위한 디자인 리서치

조직과 업무에서 어디에 과제가 있으며 조직의 목표를 달성하기 위한 중요한 지표인 KPI Key Performance Indicator를 어떻게 달성해야 하는가와 같

은 과제를 진행할 때가 있다. 조직에서의 특정 KPI란 구체적으로는 '영업에서 고객 미팅 수를 어떻게 올릴 수 있는가?' '채용에서 어떻게 지원자를 늘릴 수 있는가?' '신입사원 훈련 기간을 줄일 방법은 무엇인가?' '이직률 개선에 어떤 방법이 있는가?' 등을 예로 들 수 있다. 구체적인 KPI 개선을 목표로 하지 않고 특정 업무의 개선을 위한 방법 등 비교적 큰 주제를 바탕으로 프로젝트를 진행할 때도 있다.

사용자가 무엇을 생각하고 무엇을 중요시하며 어떻게 행동하는지 알기 위해 조사를 실시한다는 점에서는 제품 개선을 위한 디자인 리서치와 크게 다르지 않다. 직원 훈련 과정을 개선하는 프로젝트라면 직원이 입사해 어떤 훈련을 받고 회사에서 누구와 교류하며 어떤 과정을 거쳐 현장에 나가는지 인터뷰와 워크숍, 관찰을 통해 파악한다.

프로젝트 성격에 따라서는 기업의 채용 과정 파악, 지원자의 기업 정보 습득 방법 등에서부터 리서치를 실행할 수 있다. 현장에 배치된 뒤 지원 방식이나 그 후의 승진까지 리서치 대상이 될 수 있다. 이는 기업의 직원 소통 방식이나 인재를 대하는 방식에 따라 바뀐다. 대졸 신입사원이 입사해 그들 대부분이 정년까지 일하는 연공서열이 보장된 기업과 부서, 대형 제조회사의 공장처럼 기간공이라고 불리는 노동자가 중심인 직장, 편의점처럼 아르바이트나 파트타이머가 주요 전력인 현장, 우버이츠와 같은 긱 경제Gig Economy[6]가 전제인 조직 형태에서 디자인 리서치를 실시할 때도 리서치 범위나 주목할 점은 크게 달라진다.

제품을 기점으로 한 조직과 업무의 개선

업무에 사용하는 제품에 초점을 맞춰 업무와 조직을 디자인하는 일도 늘어나고 있다. 이것도 디자인 리서치가 제 능력을 발휘하는 영역이다. 요즘은 다양한 비즈니스 현장에서 스마트폰 같은 디지털 툴을 엄청난 기세로 도입하고 있다. 여러분은 매장에서 쇼핑할 때나 식당에서 밥을 먹을 때, 택배 우편물을 받을 때 관련 업무자가 스마트폰으로 업무를 처리하는 모습을 보게 된다.

의류 매장에서라면 고객 정보는 물론 전체 매장 재고 현황, 의류 수

[6]
기업에서 임시로 계약을 맺고 인력을 충원하는 경제 방식으로, 고용자는 정규로 고용되지 않고 임시직으로 일을 하게 된다.

선실의 혼잡도, 새로 입고된 상품 정보 등을 스마트폰 안에 집약해 업무 효율화를 꾀한다. 앞으로는 결제도 계산대가 아닌 스마트폰 애플리케이션으로 진행하는 일이 흔해질 것이다. 실제로 내가 자주 가는 매장에서는 직원이 소지한 스마트폰 단말기로 신용카드 결제를 할 수 있다.

레스토랑에서 주문하는 모습을 떠올려보자. 기존에는 주문받을 때 종이에 적거나 휴대 전용 단말기에 입력했다. 하지만 지금은 스마트폰 전용 애플리케이션으로 주문이 이루어진다. 전용 단말기보다 네트워크 연계가 용이해 매출, 재료 원가, 객단가의 최적화를 위한 메뉴 교체, 계절 메뉴 출시에도 대응할 수 있다. 주문을 문제없이 주방에 전달해 요리를 신속하게 제공하게 되면 업무 효율화는 물론 주문 실수 감소, 연수 기간 단축과 같은 다양한 업무에서 개선 가능성을 찾을 수 있다.

스마트폰뿐 아니라 태블릿이나 컴퓨터용 애플리케이션에도 당연히 업무 개선 기회가 존재한다. 고객지원 부문에서는 전화와 메일 외에도 사람과 대화하는 메신저 프로그램 챗봇과 같은 다양한 채널로 고객과 소통한다. 이렇게 각각에 개선의 기회가 있다.

2장에서는 디자인 리서치의 개요와 디자인 리서치가 필요해
진 배경, 디자인 리서치의 특징과 운용 범위에 대해 사례를 들
어 설명했다. 모호하고 불확실하며 복잡하고 변화가 빠른 사
회에서 사용자가 원하는 제품을 꾸준히 만들기 위해서는 사
용자의 입장에서 제품을 만드는 것이 아니라 사용자를 제품
개발 과정에 참여시켜 그들의 생활을 알아가며 함께 제품을
만들어야 한다. 이를 위한 방법이 디자인 리서치이며 이 작업
은 모든 프로젝트에 적용할 수 있다. 3장에서는 디자인 리서
치의 구체적인 방법에 대해 설명하겠다.

3장

디자인 리서치의 순서

3.1

디자인 프로세스

3장에서는 디자인 리서치의 구체적인 프로세스에 대해 소개한다. 이 장에서 소개하는 디자인 리서치는 내가 CIID의 대학원에 해당하는 코스인 이른바 인터랙션 디자인 프로그램에서 배운 디자인 프로세스를 바탕으로 한다.

CIID의 특징은 독립된 조직 안에 교육 부문, 컨설팅 부문, 연구 부문, 인큐베이션Incubation[1] 부문이 동시에 존재하며 모든 부문에서 동일한 디자인 프로세스를 이용하고 활용한다는 점이다. 연구 부문은 미래를 위한 더 좋은 디자인 방법론을 탐구하고, 거기에서 발전된 연구 성과는 컨설팅 부문의 클라이언트 프로젝트나 교육 부문의 커리큘럼, 인큐베이션 부문의 스타트업 지원 형태로 환원된다.

인큐베이션 시설에 입주한 스타트업이 과제를 가지고 있다면, 교육에서 그 과제를 수업의 주제로 삼기도 한다. 클라이언트 프로젝트는 교육 부문과 컨설팅 부문에서 공동으로 진행하기도 한다. 이렇게 다양한 프로젝트를 통해 얻은 결과는 연구 부문에 매우 중요한 정보가 되어 자신들의 디자인 프로세스를 계속해서 발전시켜간다.

이는 CIID만의 조직 규모 덕분에 가능한 일이다. CIID는 여러 매체에서 발표한 디자인 학교 순위에 언급될 정도로 지명도가 있다. 미국의 비즈니스 및 기술 뉴스 웹사이트인 《비즈니스 인사이더Business Insider》에서 발표한 디자인 학교 순위에는 상위에 올라가 있으며, 디자이너 피터 메홀츠Peter Merholz와 크리스틴 스키너Kristin Skinner가 쓴 책 『디자인 조직을 만드는 법Org Design for Design Orgs』에서도 우수한 학교 가운데 하나로 이름이 올라가 있다. 그래서인지 CIID가 어느 정도 규모가 있는 조직이라고 인식되곤 하지만 실제로는 매우 작은 조직이다. 보통 디자인 학교는 매년 백 명 이상, 미국 뉴욕의 파슨스디자인스쿨이나 프랫인스티튜

[1]
사내 직원을 상대로 신규 사업 아이디어를 공모하고 아이디어의 사업화를 회사가 지원하는 하의상달식 신규 사업 개발 시스템이다.

트처럼 큰 대학교 같은 경우는 입학생을 수천 명 이상 받는다. 하지만 CIID는 한 학년 정원을 25명으로 정하고 때에 따라서 그보다도 더 적게 받기도 한다. CIID를 견학한 세계 각국의 사람들에게 학교 건물을 안내하면 이런 질문을 자주 받는다. "캠퍼스는 이곳뿐인가요? 다른 곳도 있나요?" 아쉽게도 일반 혹은 그보다 작은 크기의 편의점을 다섯 개 정도 쌓아 올린 정도의 작은 건물 한 동이 CIID의 전부다.

작은 조직에는 부문을 뛰어넘어 모든 이와 친분을 맺을 수 있다는 장점이 있다. 이러한 경계 없는 소통에는 건물 1층에 있는 작은 주방의 존재가 한몫한다. CIID에서 공부하고 일하는 사람 대부분이 하나밖에 없는 주방에서 마실 음료와 음식을 만든다. 매주 월요일 아침에 제공되는 조식 시간에는 지금 어떤 일을 하고 있는지 물어가며 자연스럽게 대화한다. 이때 각자가 맡은 프로젝트에 관해 이야기를 나누거나 프로젝트에서 배운 점을 공유하고 가끔은 디자인에 관한 토론을 펼치기도 한다. 주방에 있는 커다란 화이트보드에는 다른 누군가가 토론한 주제가 그대로 남아 있을 때도 있다. 그건 또 다른 이의 토론 주제가 되기도 한다.

작은 조직 안에서 배우고 일하면 자연스레 조직에 속한 거의 모든 사람과 친분이 생긴다. 그렇게 맺은 관계는 매우 끈끈하다. 전 세계의 디자인 커뮤니티에서 활약하는 졸업생들 덕분에 CIID는 커뮤니티와 다양한 네트워크를 형성할 수 있다. 졸업생도 마찬가지다. CIID를 거점으로 세계의 훌륭한 디자이너들이 정보를 교환하고 서로의 활동을 지원한다. 이러한 배경 때문인지 CIID 졸업생 네트워크를 'CIID 마피아'라고 부르기도 한다. 이는 어디까지나 우리끼리의 여담일 뿐이지만 말이다.

이처럼 CIID에서는 각 부문이 유기적으로 협업하기 때문에 디자인 프로세스가 꾸준히 진화한다. 디자인 학교 교수가 개인적으로 디자인 스튜디오를 운영하며 학생을 가르치는 경우는 일반적이지만, 조직으로서 이러한 방식을 취하는 디자인 학교는 어디에서도 보기 힘들다. CIID의 또 다른 특징은 세계의 디자인 최전선에서 활약하는 사람들이 교수진으로 꾸려져 있다는 점이다. 아이디오나 프로그Frog처럼 누구나 알만한 디자인 회사의 파트너와 동료가 교편을 잡고 있으며 사물 인터넷을

의미하는 피지컬 컴퓨팅Physical Computing 수업에는 아두이노Arduino[2]의 창업자가 학생을 가르친다.

서론이 길었지만 CIID에서 가르치는 디자인 프로세스는 디자인 트렌드에서 보면 최첨단은 아니다. 하지만 실제 프로젝트를 지원하고 실전을 통해 완성된 것이다. 여기에 디자인의 최전선에서 활약하는 디자이너가 수업을 맡아 학생을 지도하므로 프로세스가 매우 실용적이고 응용 범위가 넓다.

이 책에서는 되도록 일반적인 디자인 프로세스를 제시하려 노력했다. 디자인 프로젝트의 진행 방식은 디자인 회사에 따라 세부적으로는 다를 수 있으나 기본적인 리서치의 흐름은 거의 비슷하다. 내가 운영하는 앵커디자인주식회사アンカーデザイン株式会社 역시 기본적으로는 3장에서 소개하는 프로세스에 맞춰 리서치를 실시한다. 또한 다양한 기업에서 연수와 워크숍을 진행할 때도 이 흐름을 따른다.

따라서 디자인 프로젝트에 참여하거나 직접 디자인 리서치 프로젝트를 진행할 때는 이 책에서 소개하는 디자인 리서치 프로세스를 이해해두면 프로젝트가 지금 어느 단계에 있고 누가 어떤 일을 하고 있는지 쉽게 파악할 수 있다. 단, 이 프로세스만이 유일한 정답이 아니라는 것을 미리 말해둔다.

[2]
소형 컴퓨터이며, 모터나 센서 등을 추가해 간단한 프로토타입을 작성할 수 있는 시스템이다. 기술에 관한 전문 지식이 없는 사람도 디자인 기술을 활용한 다양한 프로토타입을 쉽게 개발할 수 있다.
— 지은이 주

3.1.1 　 디자인 프로세스와 디자인 리서치

디자인 리서치에 대해 다루기 전에 디자인 프로세스에 대한 이야기를 먼저 해보자. 넓은 범위에서 디자인이나 제품 개발이 어떻게 진행되고 있는지 이해하면 더 적절한 디자인 리서치를 실시할 수 있다. 디자인 리서치를 위해서는 제품 디자인의 디자인 프로세스를 반드시 이해해야 한다. 제품 디자인과 전체적인 제품 개발 흐름을 이해한 뒤 디자인 리서치를 배우는 것이 좋다. 이는 디자인 리서치뿐 아니라 다른 일에서도 마찬가지다. 직장 상사가 경쟁사에 대해 조사하도록 지시했다고 가정해보자.

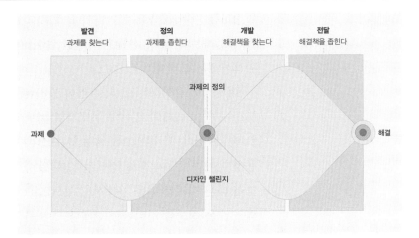

그림 3-1　디자인카운슬,「열한 가지 레슨: 글로벌 브랜드 디자인 관리 11 | 디자인 프로세스(Eleven Lessons: Managing Design in Eleven Global Brands | The Design Process)」, http://www.designcouncil.org.uk/sites/default/files/asset/document/ElevenLessons_Design_Council%20(2).pdf 참고

이 조사가 단순 경쟁사 파악인지 주주나 사장에게 제출할 보고용 자료인지 영업 부문의 영업 전략 검토용인지 혹은 연구개발 부문에서 현재 진행하는 프로젝트의 우선순위를 검토하기 위한 것인지 등 자료가 어떻게 이용될지를 알면 적절한 아웃풋을 도출할 수 있다. 여기서는 우선 제품의 디자인 프로세스를 이야기한 뒤 제품 개발의 흐름에 대해 설명하겠다.

　제품의 디자인 프로세스에는 반드시 이렇게 해야 한다는 규칙은 없지만, 대부분의 프로젝트가 어떻게 진행되는지를 조사한 연구는 상당히 많다. 그림 3-1은 영국의 정부 기관인 디자인카운슬Design Council에서 2004년에 발표한 내용으로 디자인 업계에서는 더블 다이아몬드Double Diamond라고 널리 알려져 있다.

　디자인카운슬은 수많은 디자인 프로젝트를 조사한 결과 프로젝트 대부분에서 발산과 수렴이 반복된다는 공통점을 발견했다. 발산과 수렴은 네 단계로 나눌 수 있으며 각각 발견Discover, 정의Define, 개발Develop, 전달Deliver이라고 부른다. 발견은 인터뷰와 관찰 등 다양한 리서치 방법을 이용해 정보를 수집하는 단계다. 정의는 모은 정보를 정리해 기회를

발견하는 단계, 개발은 아이디어 도출로 기회에 대한 다양한 접근 방식을 발견하는 단계다. 전달은 다양한 아이디어를 정리해 특정 해결책을 만들어내는 단계다.

여기에서 설명하는 발산, 수렴이 칭하는 것은 추상적이지만 발생 가능성이 있는 미래의 폭이나 선택지의 범위 혹은 추상 정도나 모호함으로 볼 수 있다. 즉 발견으로 정보를 모으는 단계에서는 어떤 정보를 사용할지 아직 구체적으로 정해져 있지 않다. 어떤 정보에 주목하느냐에 따라 다른 결과를 얻을 가능성도 있으므로 미래를 예측하기 어렵다. 정의는 모은 정보를 정리하는 단계다. 정보를 정리해 앞으로 진행해야 할 과제를 설정하므로 어떤 의미에서는 선택지를 걸러내는 것이라고 할 수 있다. 발견은 구체적인 정보를 수집하는 단계지만, 정의는 이들 정보에서 추상적 질문을 발견하는 단계이므로 추상도가 높아 구체성이 떨어진다고 볼 수 있다.

개발은 아이디어 도출로 선택지의 폭을 넓힐 수 있으므로 발산 단계로 볼 수 있으며, 전달은 개발에서 얻은 아이디어 가운데 가능성이 있는 것을 선별해 활용 가능성이 없는 것을 버리는 단계이므로 미래의 폭을 한정한다고 할 수 있다.

이들은 편의상 네 단계로 나누어져 있지만, 반드시 프로세스가 선형으로 진행되는 것은 아니다. 디자이너는 디자인 프로세스가 선형으로 진행되지 않는다는 것을 경험으로 이미 알고 있었다. 이에 2019년 디자인카운슬은 더블 다이아몬드의 그림을 발전시켜 몇 가지 내용을 추가했다. 그림 3-2는 진화된 더블 다이아몬드로, 다음과 같이 화살표가 추가되었다.

발견 단계에서 다양한 조사를 실시한 뒤 정의 단계에서 정보를 정리하고 분석한다. 그렇게 하다 보면 더 많은 조사와 다른 각도에서의 접근 방식이 필요해질 때가 있다. 개발 단계에서 아이디어를 도출해보니 풀어야 할 올바른 질문이 보이는 경우도 많다. 지금처럼 시시각각 변화하는 디지털 세상에서 피드백을 받고 반복해서 개선되는 제품은 '완성'이라는 개념이 기존과 크게 달라져 개발과 발견이 경계 없이 접속한다.

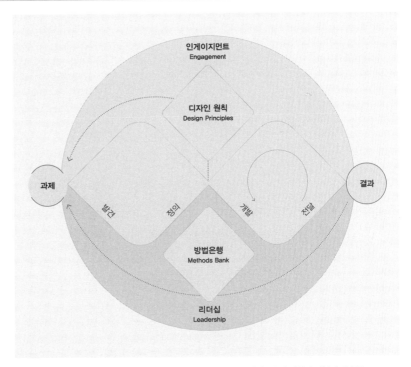

인게이지먼트
Engagement

디자인 원칙
Design Principles

과제

결과

방법은행
Methods Bank

리더십
Leadership

그림 3-2　디자인카운슬, 「혁신을 위한 프레임워크는 무엇인가? 디자인카운슬의 진화된 더블 다이아몬드(What is the framework for innovation? Design Council's evolved Double Diamond)」, http://www.designcouncil.org.uk/news-opinion/what-framework-innovagion-design-councils-evolved-double-diamond 참고

발견 단계에서 갑자기 전달 단계로 넘어가는 일은 없다. 만약 그런 프로세스가 되었다면 더 좋은 해결책을 놓쳤을 가능성이 높다. 이러한 단계를 거치며 팀 혹은 조직이 함께 배워가며 해결책을 완성해간다.

더블 다이아몬드에서 왼쪽은 '적절한 사물을 디자인한다Design the Right Thing', 오른쪽은 '사물을 적절하게 디자인한다Design Things Right'라고 표현될 때가 있다. 이 둘은 질문을 대하는 자세에서 차이가 있다. 왼쪽 다이아몬드는 조사와 분석을 통해 우리가 풀어야 할 문제를 얼마나 적절하게 정의하는지에 중점을 둔다. 오른쪽 다이아몬드는 왼쪽 다이아몬드의 결과, 도출된 질문을 해결하는 것에 중점을 둔 단계다.

질문을 설정하는 것과 질문을 푸는 것을 분리해 각각에 적절하게 대응해야 좋은 결과를 얻을 수 있다는 이 사고방식은 더블 다이아몬드에

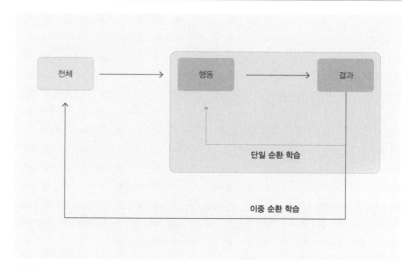

그림 3-3

국한되지 않고 다른 분야에서도 발견할 수 있다. 대표적으로 그림 3-3
의 이중 순환 학습Double Loop Learning 들 수 있다.

이중 순환 학습은 단일 순환과 이중 순환을 조합한 개념이다. 단일
순환은 미리 정해 놓은 구조 안에서 이루어지는 행동과 그에 수반되는
결과를 바탕으로 피드백을 실시해 행동을 개선하는 것이며 이중 순환
은 처음부터 그 행동의 구조 개선을 시도하는 것이다. 이러한 개념은 미
국의 조직심리학자 크리스 아지리스Chris Argyris와 도널드 쇤Donald Schön이
1978년에 출간한 책 『조직 학습Organizational Learning』에서 제창했는데, 이
것이 최근 다시 주목받고 있다. 정해진 문제 안에서만 시행착오를 반복
하면 아웃풋으로 나온 해결책에 한계가 생기므로 문제의 틀을 얼마나
잘 정의해 수정하고 혁신으로 이끌지를 시사한다.

더블 다이아몬드 이외에도 디자인 프로세스를 이해하는 데 도움이
되는 그림을 소개하겠다. 그림 3-4는 미국 스탠퍼드대학의 하소플래트
너디자인연구소Hasso-Plattner Institute of Design at Stanford, 일명 디스쿨D. School
이 제안했다고 알려진 '디자인 씽킹 5단계5 Steps'라는 프로세스다.

공감Empathise은 사람을 이해하고 공감하는 단계다. 공감이라고 이름
붙였지만 실제로는 인터뷰 등을 통한 정보를 수집하는 단계이므로 발

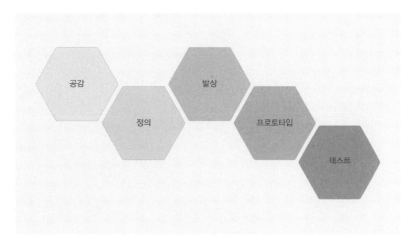

그림 3-4　스탠퍼드대학 하소플래트너디자인연구소,「디자인 씽킹 프로세스 가이드 소개(An Introduction to Design Thinking PROCESS GUIDE)」참고

산이라고 할 수 있다. 정의Define는 정보를 정리해 풀어야 하는 질문을 발견하는 단계이므로 수렴이다. 발상Ideate은 질문에 대한 해결책을 되도록 폭넓게 생각하는 단계이므로 발산이며, 프로토타입Prototype과 테스트Test는 확보한 아이디어를 평가해 범위를 좁히는 단계이므로 수렴으로 볼 수 있다. 프로젝트 범위를 어디까지 볼지에 따라 테스트는 앞으로의 프로젝트 방향성을 결정짓는 정보 수집의 수단이므로 발산으로도 볼 수 있다. 어느 쪽이든지 결과적으로 앞에서 나온 더블 다이아몬드와 동일한 발산과 수렴의 흐름에 따라 결과물이 만들어진다는 점이 흥미롭다.

　　CIID의 디자인 프로세스도 소개하겠다. 그림 3-5를 보면 더블 다이아몬드를 따라 발산과 수렴이 반복된다는 점에서는 다른 디자인 프로세스와 큰 차이가 없다. 리서치를 통해 정보를 수집하고 분석 단계에서 그 정보를 정리하고 분석해 디자인 챌린지Design Challenge, 다시 말해 질문을 만들어낸다. 이러한 디자인 챌린지에 대해 아이디어를 도출하고 다양한 콘셉트를 만들어내 그 범위를 좁혀 시나리오를 만들고 프로토타입에 적용한다. 프로토타입과 테스트는 발산과 수렴을 되풀이한다. 이는 가설을 세우고 검증하는 과정을 계속해서 반복하기 위한 것이다.

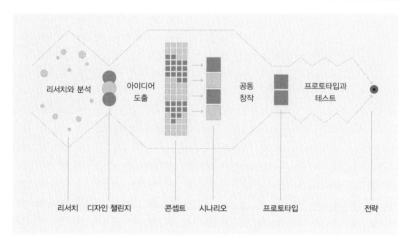

리서치와 분석　　아이디어 도출　　　　　　공동 창작　　　프로토타입과 테스트

리서치　디자인 챌린지　　　콘셉트　시나리오　　　프로토타입　　　　　전략

그림 3-5　CIID의 디자인 프로세스, CIID의 허가를 받아 번역 및 작성

3.1.2 　 어디까지가 디자인 리서치인가

더블 다이아몬드, 디자인 씽킹 5단계 그리고 CIID의 디자인 프로세스를 예로 들며 디자인의 흐름을 소개했다. 이러한 디자인 프로세스 안에서 어디까지를 디자인 리서치로 볼지에 대해서는 몇 가지 사고방식을 참고해볼 수 있다.

　발견과 정의, 즉 다양한 조사를 거친 정보 수집 단계와 그 정보 안에서 기회를 찾는 단계까지가 디자인 리서치의 주요 영역이라는 데는 다른 디자인 리서처들도 동의하는 부분이다. 하지만 개발과 전달, 아이디어를 도출해 콘셉트를 작성하는 단계나 프로토타입을 작성해 시험하는 단계까지 디자인 리서치라고 부르고 디자인 리서처가 거기까지 관여해야 하는지에 대해서는 논의의 여지가 있다.

　디자인 리서처의 역할을 '제품을 운용하기 위한 정보를 제품개발팀에 제공한다'로 확대해 생각해보자. 과제 해결책이나 프로토타입의 평가 결과 제공도 디자인 리서처의 중요한 업무라고 볼 수 있다. 앞 장에서 이야기했듯이 디자인 리서처가 참여해야 하는 제품 개발 프로세스는 '여기에서부터 여기까지'라고 명확하게 정해져 있다기보다는 점층적으

로 단계에 따라 규모 차이가 있다고 이야기하는 편이 더 적절하다.

디자인 리서치의 목적은 제품 디자인을 발전시키기 위한 것이다. 하지만 제품을 완성하는 프로세스 안에는 외형의 적합성과 사용자의 수용 여부 등을 검토하는 단계가 존재한다. 일반적으로 제품의 외형을 디자인하는 일은 디자인 리서치에 속하지 않는다고 여겨지지만, 이를 검증하기 위해서는 어떤 형태로든지 참여해야 한다. 프로젝트 규모나 단계에 따라 디자이너가 제품을 디자인하고 제품 매니저가 제품의 방향성을 판단하려면 어떤 정보가 있으면 충분한지 서로 대조해볼 필요가 있기 때문이다.

이제부터는 디자인 리서치의 순서에 대해 단계별로 설명하려고 한다. 이 내용을 통해 여러분이 달성할 역할은 어느 단계에서 어떤 아웃풋인지 인식하고, 전체 프로세스에서 어디까지 주체적으로 참여하면 좋을지 판단하기를 바란다.

3.2 프로젝트 설계

디자인 리서치 또한 기본적으로 프로젝트다. 프로젝트란 어떤 목적을 달성하기 위한 과업의 집합체이며 그 목적을 달성하기 위해서는 계획을 세우는 일이 중요하다. 계획에는 프로젝트 일정, 예산, 팀 구성, 요구되는 성과 등 다양한 항목이 포함되는데, 이 항목을 이해관계자의 생각과 대조하는 일이 프로젝트를 성공시키는 열쇠라고 할 수 있다.

3.2.1 무엇을 위한 프로젝트인가

프로젝트의 윤곽을 생각할 때 명확히 해야 할 점은 프로젝트의 존재 의의와 그 목적이다. 프로젝트의 결과로 달성하고 싶은 아웃컴Outcome은 무엇이며 성과물인 아웃풋으로 반드시 얻어야 하는 것은 무엇인가에 대한 이야기로 보아도 좋다. 아웃풋을 제공받는 측에서는 어떤 것을 기대하고 있는가? 어떤 아웃풋이 있으면 제품 개발에 가속도가 붙을 것인가?

리서치 프로젝트를 진행할 때는 아웃풋과 아웃컴을 반드시 구분하기를 바란다. 아웃풋은 리서치의 결과로 얻은 인사이트나 기회, 페르소나Persona, 사용자 여정 지도, 보고서일 수 있다. 아웃컴은 정보 그 자체가 아니라 아웃풋을 활용한 결과다. 아웃풋 가운데에는 리서치를 통해 얻은 정보이더라도 이후에 잘 활용하지 않는 것도 존재한다. 페르소나나 사용자 여정 지도를 아웃풋으로 작성해도 좋지만, 그 아웃풋을 어떻게 활용해 결과를 낼지도 생각해야 한다.

아웃컴으로 연결하기 위한 적절한 품질에 대해서도 검토할 필요가 있다. 사용자 여정 지도를 만들 때 일러스트나 레이아웃에 신경 써서 지도를 깔끔하게 만들 수 있다. 이해관계자를 위한 프레젠테이션용이라

면 분명 의미가 있을 것이다. 하지만 그 지도로 어떤 성과를 낼지 검토할 때 레이아웃을 꼭 픽셀 단위로 만들어야 할 필요가 있을까? 때에 따라서는 일러스트레이터를 이용하지 않고 간단히 손으로 그린 사용자 여정 지도로 충분할 때가 있다. 아웃컴을 의식하지 않고 아웃풋을 작성하면 들인 노력에 비해 결과가 미미할 수 있으므로 주의해야 한다.

시스템 개발을 위한 리서치 프로젝트라면 요건 정의와 같은 아웃풋을 기대하기도 한다. 요건 정의란 시스템 개발에 착수할 수 있는 아웃풋으로 시스템 개발에도 다양한 방식이 있다. 현재의 시스템 개발 프로세스로 대표적인 것이 워터폴 방식과 애자일Agile 방식이다.

워터폴 방식은 시스템 개발을 기본 설계, 상세 설계, 개발, 테스트의 단계로 나뉘는데 먼저 기본 설계를 실시하고 기본 설계가 끝나면 상세 설계를 진행, 상세 설계가 끝나면 개발에 착수하는 시스템 개발 프로세스다. 스타트업 제품 개발 현장에서는 워터폴 방식의 개발 프로세스가 경시되기도 하나 프로젝트 관리가 쉽다는 장점 때문에 일정 규모 이상의 시스템 개발 현장에서는 앞으로도 주류로 자리할 것이다.

애자일 방식은 엄밀하게 따지면 특정한 시스템 개발 프로세스를 의미하기보다 신속하고 유연하게 소프트웨어를 개발하기 위한 다양한 개발 방식을 총칭한다. 일본 스타트업에서 제품 개발의 주류로 자리 잡고 있는 스크럼 개발 방식이 애자일 개발 방식에 속한다. 스크럼 개발 방식은 워터폴 방식과는 달리 세부까지 설계를 진행한 뒤 실시하지 않는다. 팀이 하나가 되어 일주일에서 최대 한 달 단위로 정해지는 스프린트 개발 기간에 설계, 실시, 테스트를 실행한다. 이와 같은 개발 방법은 비즈니스나 고객의 상황 변화에 빠르게 대처할 수 있다는 장점이 있지만, 일정이나 예산을 예측하기 어렵다는 단점도 있다.

시스템 개발을 외주로 진행한다고 가정하면 워터폴은 도급 계약 1억 원으로 반년 이내에 원하는 시스템을 완성하는 발주 형식이 된다. 하지만 애자일 혹은 스크럼은 준위임 계약 1억 원으로 반년 동안 가능한 선까지 만들고 만약 여유가 있다면 개선까지 진행하는 발주 형식이 된다. 워터폴은 반년 후에 시스템이 완성된다는 사실이 계약서에 명시되어 있다.

하지만 그 기간에 비즈니스 현장 상황이 변하거나 사용자 니즈에 변화가 생겼을 때, 발주처에서 제품에 관한 더 좋은 아이디어가 떠올랐을 때, 완성된 것을 보고 사양을 변경하고 싶을 때와 같은 상황에 대처하기가 어렵다. 이에 대응하려면 견적을 다시 받아야 하므로 예산이 증가한다.

한편 애자일로 준위임계약을 진행하는 경우 반년 후에 납품될 시스템의 전체상은 확약되어 있지 않다. 하지만 시장 상황이나 사용자 상황에 맞춰 시스템 내용을 유연하게 변경할 수 있다. 물론 개발 리소스의 총량은 변하지 않는다는 전제로 유연하게 시행착오를 겪은 결과 반년 후 당초 예상했던 시스템의 절반 기능만 실현되었을 가능성도 있으며, 원래 예상했던 것과는 완전히 다른 시스템이 완성될 가능성도 염두에 두어야 한다.

애자일은 소수의 구성원이 팀으로 진행한다는 이미지가 강하지만, SAFeScaled Agile Framework[3] 등 대규모 개발을 위한 애자일 개발 프로세스를 적용하는 방법도 몇 가지 제안되고 있다. SAFe는 2011년에 처음 발표되었고 2020년에는 SAFe 5.0이 공개되어 점점 더 주목받는 프레임워크가 될 것이다. 특히 SAFe 5.0은 디자인 씽킹이나 고객 제일주의와 같은 사고방식이 적용되어 있으므로 앞으로 대규모 시스템 개발 현장에서도 디자인 리서치의 중요성이 높아질 것으로 예상된다.

어떤 개발 방식이든지 해당 조직 안에서의 장점과 단점을 파악해 개발 방식을 선택할 것이다. 따라서 어느 쪽이 좋다 나쁘다 논하기가 어렵다. 하지만 적어도 디자인 리서처는 리서치 결과가 프로젝트 종료 후 어떻게 이용되고 어떤 개발 프로세스를 거쳐 고객에게 전달되는지 파악하고 있어야 한다.

[3] 프레임워크 공급사 스케일드애자일 (Scaled Agile)이 제공하는 대규모 개발 프레임워크를 말한다. 스크럼 개발에서는 일반적으로 한 팀당 최대 아홉 명까지지만, 대규모 시스템 개발에서는 단일 스크럼팀으로는 리소스가 부족하다. 따라서 복수의 개발팀을 제품 개발에 투입해야 하는데 그때 발생하는 다양한 문제에 대처하기 위한 프레임워크가 SAFe다.
– 지은이 주

3.2.2　　프로젝트 구성원

프로젝트를 효율 있게 진행하고 그 성과를 최대한 활용하기 위해 프로젝트에는 어떤 사람들이 참여하면 좋을까? 디자인 리서처의 역할은 디

자인 리서치 프로젝트를 추진하는 것으로, 구성원은 아래와 같이 세 경우로 구성될 수 있다.

- 　디자인 리서처가 주도
- 　디자인 리서처와 관계자가 함께 주도
- 　관계자가 주도

첫 번째는 디자인 리서처가 디자인 리서치를 주도적으로 진행하는 경우다. 회사에서 개발하고 운영하는 제품의 평가, 즉 사용성 평가 등을 실시할 경우 제품 개발에 참여한 기술자, 디자이너, 제품 책임자, 제품 매니저 등이 관련될 가능성이 높다. 상황에 따라 디자이너나 제품 매니저가 리서처를 겸할 때도 있지만, 기본적으로 이들은 리서치에 적극적으로 참여하기보다 리서치를 의뢰해 결과를 전달받는 입장이 될 것이다.

　디자인 리서처가 프로젝트의 대상 영역에 대한 전문 지식이 없을 때는 두 번째 경우와 같이 디자인 리서처와 관계자가 한 팀이 되어 디자인 리서치를 실시한다. 해당 영역의 관계자가 참여해 리서치 프로젝트를 추진하는 편이 효율적이기 때문이다. 의료 제품을 만든다고 해보자. 의료 관련 전문 지식을 지닌 관계자와 해당 전문 지식이 부족한 디자인 리서처가 하나의 팀을 이뤄 프로젝트를 진행하면 본질적인 과제를 찾아 더 구체적이고 실현 가능성이 높은 해결책을 발견할 수 있다.

　한편 세 번째 경우처럼 디자인 리서처는 진행자나 코치로서 활동하고, 리서치는 관계자가 주도해 실시할 때도 있다. 신규 사업 창출 프로젝트 등에서 디자인 리서치나 디자인 씽킹, 제품 매니지먼트의 방식을 도입하기를 원할 때 이러한 형태를 취한다. 많은 기업이 그렇듯, 조직 안에 디자인 리서치 전문가는 없어도 개발팀에서 디자인 리서치를 시도하는 경우도 당연히 예상할 수 있다. 프로젝트팀 안에 디자인 리서치에 관한 기술과 지식을 갖춘 구성원이 있다면 가장 좋겠지만, 그렇지 않다면 먼저 이 책을 참고로 하면서 형식적으로라도 디자인 리서치를 실시해 그 위력을 경험해보길 바란다.

3.2.3　　　프로젝트 일정과 예산

이번에는 일정에 대해 살펴보자. 애플리케이션이나 웹사이트라면 어느 시점에서 리뉴얼을 실시할지 계획이 세워져 있을 것이다. 여기에는 디자인, 개발, 테스트 등 몇 가지 단계가 있을 것이며 이들 단계는 다른 작업의 진척 상황에 따라 일정에 영향을 받는다.

　예를 들어 개발이 필요한 제품의 경우, 시각적인 디자인이 완성되어야지만 개발에 착수할 수 있는 부분이 존재하기도 한다. 시각적인 디자인을 위해서는 어느 정도 리서치가 필요하다. 발매일로부터 역산해 언제까지 리서치를 완료해야 하는지 산출할 수 있다. 하지만 공정표가 이미 정해져 있어 변경이 어려울 때는 그 일정에 맞춰 리서치 프로젝트를 계획해야 한다.

　다음으로 예산에 대해 살펴보자. 디자인 리서치를 진행할 때 예산이 필요한 경우가 자주 발생한다. 나의 경험을 바탕으로 발생 가능성이 있는 예산을 아래와 같이 정리했으며 금액이 커질 가능성이 있는 순서대로 나열했다.

- 출장비
- 리서치 대상자 사례금 또는 리서치 대상자 모집 비용
- 비품
- 리서치 도구
- 장소 대여료

리서치 실시를 위한 장거리 출장 여부에 따라 출장비가 크게 달라진다. 해외 리서치의 필요 여부는 예측하기 쉽지만, 국내 리서치에서의 장거리 출장은 놓치기 쉽다. 국내라면 어디든 비슷한 생활에 비슷한 사고방식을 가질 것이라 쉽게 짐작한다. 하지만 도쿄와 도쿄 근교, 그 이외 지역은 생활 방식이 많이 다르다. 도쿄 근교에서 생활하는 사람이 대략 3,700만 명이라고 할 때, 약 1억 2,000만 명에 달하는 일본 전체 인구 대

비 약 70퍼센트의 사람이 도쿄와는 다른 곳에서 생활한다고 보아야 정확하다. 그렇기에 도쿄에 사는 사람만을 대상으로 리서치를 실시해 제품을 만들면 남은 8,000만 명에게는 적합하지 않은 제품이 될 가능성이 있다. 따라서 리서치를 계획하는 단계에서부터 출장의 필요성을 판단해 예산을 확보해두어야 한다.

다음으로 리서치 대상자 사례금이나 리서치 대상자 모집 비용이다. 이 비용은 인터뷰나 워크숍을 실시할 때 발생한다. 리크루팅 회사를 이용해 대상자를 모집하면 그 회사에 지급할 비용도 발생한다.

비품은 이용할 수 있는 것이 있다면 괜찮지만, 프로젝트 내용에 따라 카메라, 녹음 기자재, 평가에 사용할 컴퓨터, 스마트폰 등을 별도로 준비해야 할 수도 있다. 여기에 리서치 도구로 포스터를 인쇄해야 한다면 그 비용도 포함한다. 워크숍에서 크게 인쇄한 사용자 여정 지도를 가운데 두고 워크숍 참가자와 함께 포스트잇을 붙여가면서 지도를 작성할 수도 있다. 몇 미터나 되는 사용자 여정 지도를 인쇄하려면 그만큼의 비용이 발생한다. 여기에 인터뷰나 워크숍을 진행할 장소를 빌린다면 장소 대여료도 필요하다.

그렇다고 프로젝트 계획 단계에서 필요한 모든 예산을 상세하게 짜는 일은 현실적으로 불가능하므로 규모가 큰 예산만이라도 초기에 승인을 받아 미리 확보해두고 소모품, 장소 대여료 등은 필요에 따라 그때그때 승인을 받는 편이 좋다.

이상 프로젝트의 아웃컴, 구성원, 일정과 예산에 대해 순서대로 설명했다. 하지만 반드시 이 순서대로 검토해야 한다는 원칙은 없다. 필요한 아웃컴이 먼저 있고 그 아웃컴을 실현하는 데 필요한 구성원과 일정을 검토하는 경우가 있으며, 먼저 팀을 구성한 뒤 무엇을 할지 검토하는 경우도 있다. 일정이 정해져 있어 가능한 범위에서 리서치를 계획할 때도 있다.

3.3 | 팀 구성하기

디자인 리서치 프로젝트의 틀이 정해지면 먼저 팀을 구성해야 한다. 디자인 리서치의 순서를 소개하는 장이지만 팀 구성을 소개하는 데는 까닭이 있다.

CIID는 '실행을 통한 학습Learning by Doing'이라는 철학 아래, 강의 형식의 학습보다 프로젝트를 통한 배움에 중점을 둔다.

대학 수업이라고 하면 대부분 강의 중심의 수업을 떠올릴 것이다. 하지만 CIID의 전형적인 수업 구성은 초반에는 수업에 필요한 지식에 관한 강의를 듣고 프로젝트 주제를 전달받는다. 그 이후부터는 반 친구들과 팀을 꾸려 주어진 주제를 수행해간다. 강의 시간은 수업에 따라 다르지만, 전체 수업 일정의 절반도 차지하지 않는다.

여기에서 말하는 팀은 일반적으로 수업에 따라 구성원이 달라진다. CIID 1학년은 최대 25명으로 재학 중인 모든 사람과 적어도 한 번은 같은 팀이 된다. 이러한 수업 방식은 실제 프로젝트를 모방한 것이라 할 수 있다. 디자인 학교 졸업 후의 진로에 따라 다르겠지만, 디자인 회사에서 일한다고 가정하면 매번 다른 팀에서 프로젝트를 진행하는 일이 흔하기 때문이다.

이러한 수업 방식에서 배운 점은 팀 다이내믹Team Dynamic의 중요성이다. 팀 다이내믹이란 프로젝트를 성공시키기 위해 팀이 얼마나 능력을 발휘할 수 있는지 알아보는 지표다.

우리가 지니는 기술에는 하드 스킬Hard Skill과 소프트 스킬Soft Skill이 존재한다. 하드 스킬은 프로그래밍을 할 수 있다, 좋은 외형을 디자인할 수 있다, 회계나 마케팅 지식과 경험이 있다, 영어나 중국어를 할 수 있다 등 어느 정도 체계화한 기술을 바탕으로 한다. 이러한 하드 기술은 주로 교과서나 강의를 통해 배울 수 있는 기술이다. 소프트 스킬은 팀

구성이나 아이디어 도출, 스토리텔링, 프레젠테이션처럼 교과서로 배우기 어려운 분야이며, 개인차가 두드러진다.

여러 사람으로 구성된 팀에서는 개개인의 하드 스킬이 중요하지만 팀으로 성과를 내려고 할 때는 그것만으로 원하는 성과를 내기 어렵다. 각자가 스킬을 발휘해 성과를 팀으로서의 아웃풋으로 승화시킬 필요가 있기 때문이다.

팀 다이내믹이 낮으면 팀의 능력이 떨어지지만 팀 다이내믹이 높으면 개개인의 능력 이상으로 성과를 창출할 수 있다.

3.3.1 팀이란 무엇인가

우리는 '팀'이라는 말을 일상이나 업무 중에 사용한다. 여기에서 팀의 정의를 다시 생각해보자. 과연 팀이란 무엇일까? 팀이란 목적을 달성하기 위해 결집한 사람들의 집단이지만, 그저 사람이 모여 있다고 해서 팀으로 기능하기는 어렵다. 구성원 각자의 생각이 공유되지 않으면 공통의 목적도 없기 때문이다.

축구를 예로 들어보자. 팀에는 포워드, 디펜스 등 역할과 상관없이 상대편 골대에 공을 넣는다는 공통의 목적이 있으며, 드리블이나 패스를 연결해 공을 상대 골대에 가까이 가져갈수록 유리하다는 공통의 사고방식을 지닌다. 각자 목적이 다르고 규칙과 전술에 대한 지식이 모두 다르다면 이는 팀이라고 부를 수 없으며 성과를 낼 수도 없다.

축구에서는 상대팀과 2점 이상 차이가 벌어지면 역전하기 어렵다고 한다. 2점 넘게 차이가 나면 이기고 있는 팀이 점수를 뺏기지 않기 위해 수비에 치중하게 돼 공격이 어려워지기 때문이다. 점수 차가 많이 날 때, 더 적극적으로 공격해야 한다는 의식이 공유되어야 하지만, 팀 내에서 어떤 선수는 수비에 집중하고 또 다른 선수는 공격 중심으로 움직인다면 어떻게 될까? 팀으로 통일감 있게 움직일 수 없어 상대팀에게 공격할 기회를 그대로 내어주는 꼴이 된다. 이는 축구 규칙상으로는 팀이지

만 팀으로서 진정한 실력을 발휘했다고는 보기 어렵다. 팀은 목적과 전략, 전술을 공유할 때만 팀으로 기능한다.

　　업무로 진행하는 프로젝트에서 매번 같은 구성원으로 리서치 프로젝트를 실시하는 경우도 있지만 일부는 처음으로 함께 일하는 경우도 많다. 또한 디자인 리서치 프로젝트에는 되도록 다양한 이해관계자를 참여시키는데 이때 어떻게 참여시킬지가 중요한 핵심이 된다. 이해관계자와는 프로젝트를 통해 처음 만날 수도 있으며 면식만 있는 상황일 수도 있다. 어떤 상황이든 앞으로 함께 프로젝트를 진행해갈 팀 구성원으로 맞아들여 회의나 일상 소통에서의 장벽을 낮추고 프로젝트의 참여도를 높여야 한다. 이해관계자의 프로젝트 참여도를 높이면 프로젝트 진행에서 장애물이 줄어들어 리서치 성과를 제품에 적용할 때 원활한 도입이 가능해진다.

3.3.2　　팀의 성장

팀 구성에도 다양한 방법이 있다. 프로젝트 상황에 맞춰 최적의 방법을 선택해야 하지만, 팀 구성법으로 소개되는 방법은 대부분 '터크만 모델 Tuckman's Stages of Group Development'이라고 불리는 개념을 바탕으로 한 경우가 많다. 터크만 모델[4]은 미국 조직심리학자 브루스 터크만Bruce Tuckman 이 제창한 모델로 팀의 성장을 형성기, 혼돈기, 규범기, 성취기, 네 단계로 분류해 팀이 어떻게 성장하는지 보여준다. 터크만 모델에 따르면 팀은 대부분 그림 3-6의 순서로 성장한다고 설명한다.

4
브루스 터크만의 기사, 「소규모 그룹의 발달 순서(Developmental sequence in small groups)」에 나온 프레임워크, 미국 심리학회 학술 저널 《Psychological Bulletin》 63호
– 지은이 주

그림 3-6

그림 3-7 그림 3-8

형성기Forming는 팀이 형성되는 가장 초기 단계로 그림 3-7과 같은 모습을 보인다. 각 참가자는 같은 장소에 있지만 모두 다른 방향을 보고 있으므로 팀이라고 부를 수 없는 상태다.

처음 만나는 사람과 어떤 일을 함께 할 때를 떠올려보자. 서로를 잘 알지 못해 소극적으로 되거나 긴장감이 흐를 것이다. 날씨 이야기나 최신 뉴스 이야기 같은 잡담으로 분위기는 맞출 수 있지만, 이는 어디까지나 표면적 소통이다. 프로젝트 내용에 대해 적극적으로 심도 깊은 토론을 할 수 있는지는 별개의 이야기다. 구성원과 친분이 없다면 프로젝트의 방향성과 진행 방식, 조사를 통해 얻은 정보의 해석 방식 등 자신의 생각을 어떻게 전달할지 고민하게 된다.

특히 한 회사에서도 여러 부서의 이해관계가 일치하는 것은 아니기 때문에 서로 눈치를 보거나 견제하면서 논의가 진행된다. 영업 부문이든 고객지원 부문이든 개발 부문이든 모두 저마다의 사정과 상황이 있기 때문이다. 예를 들어, 새로운 기능을 추가하려면 개발 부문의 리소스가 필요한데 그 예산은 어디에서 부담할 것인가? 영업 부문이나 고객지원 부문에 집약된 고객의 의견을 정리해 제품 개발에 활용하면 미래의 제품 개발에 가치 있는 지식을 얻을 수 있는데 그 의견은 누가 정리할 것인가? 이런 것이 해결되지 않았다면 팀으로서 프로젝트를 진행할 상황이 아니다. 팀이 하나가 되어 프로젝트를 끌어가기 위해서는 공통의 가치관을 가지고 하나의 목적을 향해 달려나갈 수 있는 분위기가 조성되어야 한다.

혼돈기Storming는 팀이 구성된 뒤 극복해야 하는 최초의 단계로, 팀의 목표나 프로젝트 진행 방법에 대한 의식의 차이, 인간관계 등으로 대립이 생기는 상태다. 그림으로 구성하면 그림 3-8과 같다.

구성원의 관심이 서로 다른 구성원을 향해 있으며 프로젝트 안에서 일어난 행동, 회의에서 한 발언, 프로젝트에 이바지하려는 자세를 포함해 다양한 면에 주목한다. 현재 시점에서 다양한 경위를 거쳐 같은 프로젝트에 참가하고 있지만, 지금까지 서로 쌓아온 경험이 다르기 때문에 프로젝트를 대하는 열의에도 분명 차이가 있기 마련이다. 어떤 부서는 이 프로젝트가 자신들의 부서에 크게 영향을 준다고 미리 감지하고 좋은 인재를 파견한다. 하지만 어떤 부서에서는 얼굴만 비치면 된다며 팀이 구성될 시점에 일이 적었던 구성원에게 담당시키고, 책임지고 싶지 않으니 주도권을 잡지 않고 무난하게 행동하는 자세를 취할 수 있다. 이러한 차이는 일반적으로 프로젝트가 진행될수록 두드러지게 나타난다. 저 사람은 왜 저런 자세로 프로젝트에 임할까? 저 사람은 왜 회의에서 그런 발언을 했을까? 저 사람은 왜 일을 맡으려고 하지 않을까? 왜 프로젝트에 소극적인 자세로 참가할까? 이런 사소한 생각이 반복되면 불화의 원인이 될 수 있다. 따라서 혼란기에 팀 구성원끼리 배려를 하다 보면 오히려 스트레스를 느낄 수 있다.

대립을 피하기 위해 이 단계를 무시할 수도 있지만, 그러면 팀이 능력을 발휘하기 힘들다. 이 단계를 피해 다음으로 넘어가면 능력이 저하되어 프로젝트가 공중 분해되기도 한다. 이는 여러분도 지금까지의 경험으로 잘 알 것이다.

규범기Norming는 팀에서 공통의 규범과 역할 분담이 완성된 상태를 말한다. 그림 3-9처럼 서로를 이해하고 때에 따라서는 교섭하면서 팀으로 프로젝트를 진행하는 방법에 대해 합의에 도달한 상태다. 각자가 어떻게 움직이면 좋을지 이해해 그 역할을 완수해간다.

성취기Performing에서는 그림 3-10처럼 팀 구성원이 같은 방향을 바라보며 성과를 낸다. 이 단계가 되면 리더가 일일이 지시하지 않아도 각자 자신의 역할을 알고 있어 팀으로 성과를 낼 수 있게 된다.

그림 3-9　　　　　　　　　　　　　　　　그림 3-10

터크만은 팀이 형성되어 성과를 내기까지의 단계를 네 가지 양상으로 나누어 설명했다. 프로젝트를 성공시키기 위한 열쇠는 앞에서 이야기한 혼란기를 얼마나 잘 극복하느냐에 달려 있다.

　　그렇다고 무조건 대립을 만드는 것도 옳지 않다. 심각한 대립 상황이 벌어지면 극복하기도 어렵고 프로젝트가 붕괴할 우려도 있다. 따라서 조절 가능한 범위에서 의도적으로 대립 상황을 만들어 혼란기를 자연스럽게 극복하려고 노력한다. 이것이 팀 구성의 기본적인 사고방식이다. 병을 예방하기 위한 백신의 사고방식과 비슷하다. 백신은 안전하게 관리된 상태에서 진짜 바이러스나 세균에 감염되었을 때의 상태를 우리 몸에 일부러 재현해 면역력이 생기게 하려는 목적으로 투여된다. 물론 이때 생성되는 면역력은 실제로 감염되어 치료받는 경우에 비하면 약할 수 있다. 하지만 갑자기 강한 바이러스나 세균에 감염될 때를 생각하면 얼마나 안전하고 안심한지 쉽게 상상할 수 있다.

DAU 모델
그림 3-6에서 제시한 터크만 모델의 또 다른 종류로 패멀라 나이트Pa-mela Knight가 제안한 DAU 모델[5]이 있다. 이 모델에서의 핵심은 세 가지다.

- 형성, 혼돈, 규범, 성취라는 단계는 동일하다.
- 형성이 가장 처음에 있지만 첫 단계로는 절대 되돌아갈 수 없다.

5
http://www.teamresearch.org
– 지은이 주

- 혼돈, 규범, 성취는 반드시 선형의 단독 과정이 아니며 규범과
 혼돈, 성취와 혼돈은 동시에 발생한다.

첫 번째와 관련해서 패멀라가 터크만의 연구를 바탕으로 검증했으므로 팀의 형성 과정을 네 단계로 나누어 설명하는 것은 당연하다. 중요한 것은 두 번째와 세 번째다. 형성기는 가장 처음 통과하는 단계로 매우 중요하며 팀 형성의 열쇠라고도 할 수 있다. 이 단계에서 실패하면 이후에 수정하기 매우 어렵다.

혼돈기에 대한 인식도 터크만 모델과 조금 다르다. 터크만은 혼돈기를 단독 단계로 설정했지만 실제로는 그림 3-11처럼 규범기와 성취기 단계 안에서 혼돈기가 발생한다는 사고방식이다.

이 부분에서 혼돈이 어느 정도면 적절할지 의문이 들 것이다. 이에 대해서는 다양한 연구 결과가 존재하지만, 혼돈의 양과 팀의 능력 사이에서 명확한 상호관계는 찾을 수 없다.

혼돈기가 적어야 좋은 상태가 되어 팀의 능력을 기대할 수 있을 것 같지만, 오히려 팀의 능력이 저하되면 혼돈기의 비율도 감소한다고 한다. 팀에서 대화와 논의를 피하면 표면상으로는 평화로워 보여도 실제로는 팀의 능력이 감소하는 상황이 벌어지기 때문이다. 그렇다고 혼돈기가 많을수록 팀의 성과가 좋아지는 것도 아니다. 중요한 것은 혼돈기의 양이 아니라 질이며 건전한 논의가 적극적으로 이루어지는지다.

심리적 안전감Psychological Safety이라는 사고방식이 있다. 미국 하버드 대학교의 교수 에이미 에드먼슨Amy Edmondson이 1999년에 「팀에서의 심리적 안전감과 학습 행태Psychological Safety and Learning Behavior in Work Teams」라는 논문에서 발표한 것으로, 최근 이 개념이 다시금 주목받고 있다. 구글이 수백 개에 이르는 내부 팀을 분석 대상으로 삼아 어떤 팀이 더 뛰어난 능력을 발휘하는지 조사해 심리적 안전감이 팀의 능력과 큰 연관성이 있다는 사실을 알아냈다. 팀이 능력을 발휘하기 위해서는 구성원의 실력도 물론 중요하지만, 팀 안에서 서로 눈치를 보지 않고도 안심하고 발언할 수 있다는 심리적 요소가 큰 영향을 끼친다는 것이다.

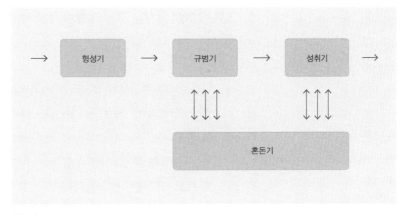

그림 3-11

의도적 대립을 만들어내는 데에는 다양한 방법이 존재한다. 그 가운데 각자의 가치관과 상황을 의식적으로 부딪치게 하는 방법이 있다. 이와 관련해 이제부터 팀 형성을 위한 간단한 과업으로 팀 구성원의 자기소개를 소개하려고 한다.

3.3.3　　　팀 구성 작업

이 과업에서는 프로젝트에 참여하는 구성원이 아래와 같은 항목의 내용을 구성원 시트에 적어 다른 구성원과 공유한다. 구성원 시트에는 평소 구성원에게 이야기하지 않은 내용도 들어가지만, 팀이 어떻게 기능할지 알기 위해 중요하다.

- 어떻게 일을 진행하고 싶은가?
- 어떤 가치관을 지니고 있는가?
- 어떤 기술을 가지고 있는가?
- 어떤 업무 수행 방식을 좋아하고 잘하는가?
- 무엇에 흥미가 있는가?

구성원 시트는 형식에 제약이 없으며 예를 들면 그림 3-12처럼 구성할
수 있다. 이 구성원 시트에는 아래와 같은 항목이 포함된다.

- 이름, 소속 부서사내인 경우 또는 소속 기업여러 기업이 모인 팀인 경우
- 전문 분야, 담당 업무, 특기
- 취미, 흥미
- 업무 수행 방식
- 이 프로젝트에서 얻고 싶은 것

이름에 대해서는 특별히 설명할 필요가 없지만 소속 부서에 대해서는
생각할 점이 있다. 일부 기업에서는 부서명이 복잡해 이름만으로는 어

그림 3-12

떤 일을 하는 부서인지 감을 잡기 어려울 때가 있다. 프로젝트를 시작할 때 명함을 교환하므로 자기소개를 할 자리에서 부서를 알기 쉽게 소개하는 데 초점을 두고 소속 부서가 어떤 부서인지 설명하도록 한다.

전문 분야에는 담당 업무, 기술 등을 적는다. 리서치에 공헌할 수 있는 기술이 있다면 반드시 기재하면 좋겠지만, 그렇다고 꼭 리서치와 관련된 기술일 필요는 없다. 오히려 리서치에 관한 기술자로만 팀을 꾸리는 일은 극히 드물다. 구성원 가운데에는 연구개발에 종사하거나 인사 부문에서 사내 연수를 담당하는 사람도 있을 수 있다. 팀 구성에 따라서는 그 구성원이 속한 부서와 리서치팀의 담당 업무가 거의 같아질 가능성도 있다. 그럴 때는 구성원 시트에 넣는 항목을 유연하게 재구성한다.

취미와 흥미는 가능하다면 상세하게 소개하자. 지금까지 같은 부서에서 근무했다고 해도 취미나 흥미까지 서로 다 아는 일은 드물다. 이 기회에 다른 사람에게 아직 밝히지 않은 취미나 흥미를 소개해보자. 최근에 새로 생긴 관심사가 무엇인지, 여행지에서 꼭 사는 물품이 있다든지와 같은 이야기도 괜찮다. 이런 의외의 면을 알게 되면 서로를 더 잘 이해할 수 있기 때문이다.

다음으로 업무 수행 방식이다. "오전 10시에서 오후 4시까지 단축 업무를 하므로 이른 아침이나 늦은 오후에 있는 회의에 참석할 수 없습니다." "매주 월요일과 화요일은 다른 거점에서 근무하므로 회의에 참석하기 어렵습니다." "현장 근무로 메일을 자주 확인하지 못하므로 급할 때는 전화로 연락해주세요." "아침 시간에 집중을 잘 못하므로 회의는 점심 이후에 했으면 좋겠습니다."와 같이 일을 진행할 때 참고했으면 하는 내용이 있다면 구성원 시트에 공유해두자.

마지막으로 프로젝트에서 얻고 싶은 점이다. 개인적으로 성취하고 싶은 점이라면 '디자인 리서치 프로젝트의 진행 방식을 배우고 싶다.' '사용자 인터뷰를 할 수 있게 되었으면 좋겠다.'처럼 주로 개인 능력에 관한 내용일 것이다. 한편 부서 차원에서라면 KPI에 관한 것과 같이 프로젝트에 기대하는 점을 밝혀도 좋다.

이러한 정보를 팀 구성원 앞에서 발표하도록 하자. 프로젝트를 진행

하면서 구성원을 알아가는 것이 일반적이지만, 이런 방식이 적절하다고만 볼 수 없다. 서로에 대해 미리 분명하게 알아두면 좋은 출발을 할 수 있기 때문이다. 각각의 발표 내용을 바탕으로 팀의 규칙을 만들어보자. 예를 들어 이런 내용이 될 수 있다.

- 언제 몇 시간 동안 일할 것인가? 일하는 횟수와 기간은 어느 정도인가?
- 어떤 업무 수행 방식을 원하는가? 공동 작업을 좋아하는가, 혼자서 작업하고 싶은가? 그 중간인가?
- 어떻게 소통할 것인가?
- 어떤 목표가 있는가? 무엇을 배우고 싶은가? 어떤 우려가 있는가?
- 어떻게 배우고 개선하고 싶은가?
- 어떤 방법으로 정보를 관리할 것인가?

위의 내용에 대해 논의하다 보면 대립이 발생할 것이다. 팀 구성원 안에 올빼미형이나 아침형 인간이 있을 수 있고, 온종일 업무를 진행할 수 있거나 여러 개의 프로젝트를 동시에 진행하고 있어 정해진 시간에만 참여할 수 있는 사람도 있을 것이다. 아침에는 개인 업무에 집중하고 회의는 되도록 오후에 하기를 원하는 사람도 있을 수 있다. 육아로 단축 근무를 할 수도 있으며 병간호 등으로 근무 방식에 제약이 있는 구성원도 존재할 것이다. 소통 방법으로는 채팅을 원하는 사람이 있는 반면 메일을 선호하는 사람도 있다. 용건이 있으면 편하게 전화해도 좋다는 사람이나 화상회의를 자주 원하는 사람도 있을지 모른다.

 팀의 목표나 프로젝트에 기대하는 점도 확인해두자. 조직으로서 목표 및 핵심 결과 지표Objectives and Key Results, OKR[6] 등을 바탕으로 목표를 설정한 경우, 그 목표에서부터 시작해 전개해가는 것도 중요하다. 각 부서의 상황을 고려해 하의상달식으로 도달 가능한 지점을 모색하는 것도 하나의 방법이다. 또한 프로젝트가 어떤 성과를 내면 좋을지, 프로젝트

[6]
인텔, 구글, 페이스북 등 많은 성장 기업에서 도입하고 있는 목표 관리 방법이다.
— 지은이 주

진행 시 염려되는 사항에 관해서도 이야기를 나눠 공감대를 형성해두도록 하자. 이때 각자의 시점에서 예상되는 위험 상황이 무엇인지 파악하고 그 대책을 마련해둔다.

정보 관리 방법도 공유해두자. 디자인 리서치는 프로젝트가 진행될수록 다양한 자료를 작성하게 된다. 데스크 리서치 조사 내용, 관련 있을 만한 정보, 인터뷰 준비, 인터뷰에서 얻은 정보 등 엄청나게 많다. 이들 정보를 프로젝트 진척 상황에 맞춰 꼭 어떤 방법으로든지 기록해두기를 바란다. 정보 기록 방법에 관해서도 몇 가지 살펴보자.

프로젝트 전용 사무실을 확보할 수 있다면 사무실 벽에 관련 정보를 모두 붙여간다. 왼쪽에서 오른쪽으로 시간 흐름에 맞춰 자료를 붙이면 프로젝트 진척 상황을 쉽게 파악할 수 있다. 프로젝트 전용 사무실이 없다면 커다란 스티로폼 판을 여러 장 준비해 필요할 때마다 펼쳐 즉석에서 벽을 만들어 사용해도 된다. 전용 사무실을 준비하거나 즉석에서 벽을 만드는 일도 어렵고 프로젝트 구성원이 지리적으로 멀리 떨어져 일한다면 온라인 도구를 사용할 수 있다.

온라인 도구 사용에는 크게 두 가지가 있다. 온라인 화이트보드라고 불리는 도구를 이용하는 방법과 정보 관리용 도구를 사용하는 방법이다. 전자는 온라인 회의 프로그램 미로Miro나 뮤랄Mural이 있다. 온라인상의 캔버스를 벽이라고 가정하고 자료를 입력해간다. 후자는 구글슬라이드나 구글도큐먼트, 오피스365, 블로그시스템, 스크랩박스, 노션 등의 프로그램을 이용할 수도 있다. 구글도큐먼트나 워드와 같은 편집 기능이 있는 프로그램을 사용해 관리하면 진척 상황을 날짜별로 구별해 기록할 수 있어 유용하다. 파워포인트나 구글슬라이드와 같은 도구는 진척이 있을 때마다 슬라이드를 추가한다. 블로그 시스템이나 스크랩박스, 노션을 사용할 때는 진척 상황별로 기사나 카드 뉴스와 같은 콘텐츠로 글을 올린다. 그중 구성원이 작성하고 관리하기 쉬운 방법을 선택하도록 하자.

프로젝트 진척 상황을 어떻게 파악해 개선할지도 함께 이야기해 공감대를 형성해두면 좋다. 앵커디자인주식회사에서는 팀 구성 단계에서

다음과 같은 회의 방식을 정해둔다. 이 방식은 소프트웨어 개발에서 최근 자주 이용되는 방법인 스크럼을 참고한 것이다. 그래서 스크럼 개발 방식에서 사용하는 회의 명칭도 함께 넣었다.

데일리 스탠드업Daily Stand-up

스크럼 개발 방식에서는 데일리 스크럼Daily Scrum이라고 불리며 프로젝트 관계자와 함께 매일 실시하는 회의를 말한다. 주로 아래와 같은 주제로 진행된다.

- 어제 무엇을 했는가?
- 오늘 할 일은 무엇인가?
- 궁금한 점이나 고민은 없는가?

이때 토론이 시작되면 시간이 오래 걸리므로 확인만 하고 시간을 들여 논의해야 하는 주제가 있을 때는 필요한 사람들끼리만 회의 자리를 마련한다.

쇼 앤 텔Show and Tell

쇼 케이스Showcase 혹은 스프린트 리뷰Sprint Review 등 다양한 이름으로 불리지만, 이해관계자와 함께 성과물과 프로젝트 진척 상황을 확인하는 자리다. 여기에서 중요한 점은 이해관계자의 존재다. 이해관계자가 참석하지 않은 상태에서 프로젝트 내용을 확인한다면 별로 의미가 없다. 이해관계자에게 프로젝트가 올바른 방향으로 가고 있는지 확인받고 필요하다면 피드백과 협조를 이끌어낸다. 1주 혹은 2주에 한 번 정도 정기적으로 회의를 열면 좋다. 회의 간격이 적어도 한 달 이상 벌어지지 않도록 주의한다.

플래닝Planning

스프린트 플래닝Sprint Planning이라고도 불리며 쇼 앤 텔의 내용을 근거로

다음에 진행할 일을 결정하는 회의다. 아웃풋으로 무엇을 제시하고 그
것을 위해 해야 할 일을 검토하며 각자의 과업을 발견한다.

회고Retrospective

스프린트 회고Sprint Retrospective라고도 불리며 업무 수행 방식을 뒤돌
아보는 회의다. 프로젝트의 방향성이나 진척 상황을 확인하는 것이 아
닌 팀 구성원이 제대로 실력을 발휘하고 있는지 이야기를 나눈다. 주
로 'KPTkeep, problem, try 프레임워크'를 활용해 논의하는 기법을 이용한다.
KPT에서 킵은 앞으로도 지속할 것, 프로블럼은 프로젝트 진행상의 과
제, 트라이는 과제를 개선하기 위해 앞으로 해야 할 일이다. 시간 제약
이 있다면 프로블럼과 트라이에 초점을 맞춰 진행한다.

팀 이름, 구성원

팀의 기술

팀의 취미, 흥미

팀의 업무 수행 방식

팀의 목표, 프로젝트에서 얻고 싶은 것

그림 3-13

과제를 제기할 때는 되도록 구체적인 사례를 바탕으로 한다. 가령 'ㅇㅇ 씨는 말이 자주 바뀐다.'가 아니라 'ㅇㅇ씨가 월요일에는 이렇게 이야기 했는데 수요일에는 이렇게 이야기했다.'라는 식으로 객관적인 정보를 근 거로 논의하는 게 좋다. 또한 트라이에서는 아이디어가 많이 나오기도 하는데 한 번에 많은 아이디어를 진행하기는 어려우므로 가장 효과가 있 을 법한 것을 선별해 진행하도록 한다. 이때 '열심히 한다' '조심한다'와 같이 주관적인 마음가짐에 초점을 맞추면 아이디어의 진행 여부, 진행 후 개선 상황, 진행하지 못했을 시 문제점에 대해 나중에 검증하기가 어 렵다. 되도록 구조화해서 프로세스를 객관적으로 검증할 수 있도록 하자.

마지막으로 구성원이 함께 나눈 이야기를 그림 3-13과 같이 한 장 으로 정리하자.

3.3.4 프로젝트에 대한 인식을 통일한다

디자인 리서치 프로젝트는 되도록 여러 사람이 진행하는 것이 바람직하 다. 다수가 진행하면 다양한 관점을 프로젝트에 적용할 수 있고 하나의 현상을 여러 시점으로 검토할 수 있기 때문이다. 하지만 검토하다 보면 구성원 사이에 어떤 현상을 두고 서로 다르게 인식하는 경우가 발생한 다. 아래와 같은 내용을 미리 아웃풋으로 정리해두면 인식의 차이를 최 소한으로 줄일 수 있다.

- 우리가 이미 알고 있는 것은 무엇인가?
- 우리가 흥미 있어 하는 것은 무엇인가?
- 우리가 이해하고 싶은 것은 무엇인가?

해외여행에 관한 신규 제품을 창출하는 프로젝트가 있다고 해보자. 구 성원마다 생각하는 해외여행에 대한 이미지는 다를 것이다. 가이드가 동행하는 패키지여행을 떠올리거나 개인이 항공권과 호텔 등을 예약하

는 자유 여행을 떠올리는 구성원도 있을 것이다. 음식이나 쇼핑을 마음
껏 즐기고 싶어 하거나 현지 사람과의 교류나 그곳에서만 할 수 있는 신
기한 체험을 기대하는 구성원도 있을 것이다.

개개인의 편견이 있다 보니 인식의 차이가 생기는 것은 당연하다.
편견은 선택을 내릴 때 영향을 끼치는 요소를 말한다.

보통 편견이라고 하면 자연스럽게 부정적인 이미지를 떠올리지만, 편
견에는 긍정적인 면도 있다. 몇 가지 연구에 따르면 인간은 매일 35,000
번의 결정을 내린다고 한다. 일상에서 이렇게 많은 결정을 내릴 수 있는
것은 우리 안에 편견이 존재하기 때문이다. 만약 우리가 편견 없이 모든
일을 중립 상태에서 판단해야 한다면 지금과 같은 생활은 절대로 불가능
하다. 중요한 점은 우리의 의식이나 사고는 편견과 절대로 분리할 수 없
다는 것이며 이를 적절히 조절하고 이용해야 한다는 점이다.

리서치를 실시하기 전 어떤 편견이 있는지 확인할 필요가 있다. 이
를 위해 해외여행이라고 했을 때 떠오르는 것을 포스트잇에 적는다. 해
외여행을 준비해주는 AI 챗봇 서비스에 대한 리서치라면 '해외여행' 'AI'
'챗봇' 등 프로젝트를 표현하는 복수의 주제어를 가지고 실시한다.

한편 해당 프로젝트의 대상이 아닌 것에 대해서도 적어보면 좋은데,
예를 들면 다음과 같은 내용이 나올 수 있다. '새로운 관광 시설이나 이동
수단, 레스토랑이나 활동을 만들기 위한 것이 아니다.' '배낭여행자를 위
한 제품이 아니다.' '정년퇴직한 노부부를 위한 제품이 아니다.' '해외 영
업에 다량의 리소스가 필요한 제품은 이번에는 포함하지 않는다.'처럼 프
로젝트에 대한 팀의 인식을 맞추면 프로젝트를 원활하게 진행할 수 있다.

3.3.5 팀으로 성과를 올리는 방법

팀 구성도 중요하지만, 지속해서 성과를 올리는 일도 중요하다. 여기에
서는 팀으로 더 나은 결과를 낼 수 있는 기법을 소개한다.

포 플레이어 프레임워크Four-Player Framework

포 플레이어 프레임워크는 프로젝트가 정체되는 것을 막고 앞으로 끌고 가기 위한 기법이다. 프로젝트를 진행하면서 팀 구성원들 사이의 대화는 매우 중요하지만 이 대화가 적절하게 이루어지지 않거나 일부 구성원이 적극적으로 논의에 임하지 않으면 참여가 부족하다고 느낄 수 있다. 생산적인 대화에는 아래의 네 가지 역할이 필요하며 토론에 참여하는 구성원에게 암시적으로 역할을 부여한다.

- 무버
- 팔로워
- 어포저
- 바이스탠더

무버Mover는 아이디어나 의견을 적극적으로 내면서 토론을 이끌어가는 역할이다. 팔로워Follower는 무버가 낸 의견이나 아이디어 실현을 위해 지원하는 역할이다. 팔로워가 있어야 프로젝트가 움직이기 시작한다고 해도 과언이 아니다. 어포저Opposer는 무버의 아이디어나 의견에 반대하는 역할이다. 물론 무조건 반대하면 되는 것이 아니라 그 아이디어가 왜 적절하지 않은지 다른 사람이 납득할 수 있는 이유를 제시해야 한다. 바이스탠더Bystander는 논의를 조감하는 역할이다. 적극적으로 의견을 제시하기보다 논의에 거리를 두고 전체를 바라보며 올바른 방향으로 가고 있는지 확인하고 만약 방향이 적합하지 않다면 노선 변경을 촉구한다.

　다시 말하면 무버만으로도 프로젝트를 앞으로 끌고 갈 수는 있지만, 팀으로 협업하는 상태라고 말하기 어렵다. 무버는 팔로워의 지원을 받아 프로젝트를 더 빠르게 추진해갈 수 있다. 그리고 어포저가 존재함으로써 대화가 발생해 프로젝트가 올바른 방향으로 향할 수 있다. 여기에 바이스탠더가 더해져 논의를 건전하게 발전시킨다.

　여기서 프로젝트의 방향성에 관해 토론하는 장면을 상상해보자.

무버	리서치의 흐름을 정해볼까요? 우선 예비 사용자의 이야기를 직접 들어봅시다. 실제 고객의 이야기를 듣는 일이 현재 상황을 이해하는 최선의 방법이라고 생각합니다.
팔로워	맞습니다. 우리 회사 제품의 사용자 연락처를 영업 부문에 이야기해 확보해두도록 하죠.
어포저	잠깐만요. 당장 목록이 있어도 누구에게 물어보면 좋을지 판단하기 어려워요. 어떤 사람에게 이야기를 들을지 우리가 어느 정도 정한 다음 그 안건을 바탕으로 영업부에 선별해달라고 하는 편이 낫지 않을까요?
무버	그렇기는 하네요. 그럼 먼저 페르소나를 만들까요?
팔로워	우리 제품을 사용하는 고객상에 대해서는 상품기획팀에서 어느 정도 파악하고 있을 테니 기획팀에 물어보는 게 좋겠어요.
어포저	상품기획팀에서 예상하는 고객상과 실제 고객상이 반드시 일치한다는 보장은 없어요. 고객지원 부문은 실제 고객과 소통하므로 실용적인 정보를 가지고 있을 테니 그들에게 물어보는 편이 낫지 않을까요?
바이스탠더	페르소나를 만드는 것도 좋지만, 각각의 프로세스에 관해 이야기하기 전에 먼저 목표를 확실하게 공유할까요? 이번 리서치 프로젝트는 새로운 화장품의 리서치가 맞나요? 우리가 프로젝트를 통해 실현하고 싶은 성과는 무엇인가요?

수평적 사고 개념의 제창자 에드워드 드보노Edward de Bono 박사는 1983년 '여섯 색깔 사고 모자Six Thinking Hats'라는 개념을 발표했다.

여섯 색깔 모자는 파란색, 하얀색, 빨간색, 노란색, 검은색, 초록색 모자로 각각의 색에 따라 역할이 정해져 있다. 발언할 때 모자를 쓰고 자신이 어느 위치에서 이야기하고 있는지 분명하게 보여주거나 참가자에

게 미리 역할을 배분해 그 입장에서 철저하게 발언하도록 부탁한다. 하지만 방법이 딱히 정해져 있지는 않다.

색깔별 역할은 다음과 같이 정해진다. 파란 모자는 현장을 전체적으로 바라보며 논의가 적절하게 이루어지는지 판단한다. 사회와 촉진자와 같은 역할이다. 하얀 모자는 사실, 숫자, 데이터를 중시해 객관적인 정보로 얻은 지식을 바탕으로 발언한다. 빨간 모자는 감정이나 직관, 본능에서 나오는 시점으로 발언한다. 노란 모자는 예상 결과에 대해 낙관적이고 긍정적인 입장에서 아이디어의 성공 원인이나 이익 발생 이유 등을 발언한다. 검은 모자는 노란 모자와 반대로 아이디어에 어떤 위험과 결점이 있는지 지적한다. 초록색 모자는 새로운 아이디어를 끊임없이 만들어내는 역할을 맡는다.

파란 모자는 바이스탠더, 초록색 모자는 무버, 노란색 모자는 팔로워, 검은 모자는 어포저, 하얀색과 빨간 모자는 상황에 따라 팔로워이거나 어포저일 때도 있다. 어느 쪽이든 기대하는 효과는 비슷하다. 하지만 여섯 색깔 사고 모자보다 포 플레이어 프레임워크가 더 단순하고 도입하기 쉽다는 장점이 있다.

타임복싱Timeboxing

다음으로는 타임복싱이라는 기법을 소개한다. 타임복싱이란 그림 3-14처럼 계획Plan, 행동Act, 평가Evaluate를 10분과 같은 짧은 시간에 반복하는 것이다.

계획이란 10분 동안 무엇을 할지 정하는 것을 말한다. 예를 들어 '팀 구성원이 다 같이 포스트잇에 글과 간단한 그림을 그려 열 개 이상의 아이디어를 낸다.' 등을 생각해볼 수 있다.

행동은 말 그대로다. 아이디어 도출 방법은 다양하다. 위의 예를 사용해 만약 구성원이 세 명이라면 한 사람당 적어도 네 개 이상의 아이디어를 내면 된다. 그리고 마지막에 평가한다. 여기에서 실시하는 평가는 '팀원 세 명이 한 사람당 네 개 이상의 아이디어를 냈으므로 열 개 이상이라는 목표는 달성했으니 충분하다.'와 같은 평가 종류가 아니다. 여기

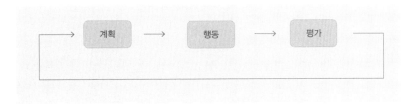

그림 3-14

에서 중요한 점은, 행동에서 무언가를 배우고 다음 행동을 결정하는 것이다. 그 예로 아이디어 도출 방향에 제한을 두는 것이다. '아이디어가 더 필요한데 특히 젊은 층을 위한 아이디어를 내자.'라거나 '이 아이디어의 방향성이 좋으니 발전시켜가자.' 등을 생각할 수 있다.

이 계획, 행동, 평가를 반복하다 보면 아이디어가 다듬어지고 프로젝트 목표에 근접한다는 것이 타임복싱의 기본 사고방식이다. 여기에는 몰입Flow이라는 상태를 이용한다. 몰입은 시간을 잊고 몰두해 집중력이 높은 상태를 말하며 그림 3-15과 같다. 프로젝트 안에서 얼마나 몰입 상태를 잘 유지할 수 있느냐가 프로젝트의 성과를 향상시키는 비결이다.

몰입을 이용해 프로젝트를 진행하는 구체적인 예시를 그림 3-16에 제시했다. 팀에 과제가 주어진 상태에서 브레인스토밍으로 아이디어를 도출한다. 그리고 그 아이디어를 평가한다. 우리는 어떤 행동을 일으킬 때 특히 자기 능력으로는 부족한 어려운 일에 도전하면 불안해진다. 그 상태가 지속되면 불안감이 증폭되므로 적절한 시점에서 평가를 실시해 몰입 상태로 되돌린다. 이 과정을 반복하면 몰입 상태가 유지되고 팀의 성과도 최대치로 끌어올릴 수 있다.

타임복싱은 몰입 상태를 만들기 위한 방법이라고도 생각할 수 있다. 이 기법은 리서치 계획 수립이나 해결책 아이디어를 낼 때 활용해도 좋다. 만약 어떤 로고를 디자인한다면 10분 동안 로고의 대략적인 스케치를 열 개 이상 그려 평가한다. 디자인 대상인 새로운 애플리케이션의 와이어 프레임Wire Frame[7]에도 적용할 수 있으며 누군가에게 전달할 프레젠테이션의 개요를 작성하기에도 편리하므로 응용 범위가 상당히 넓은 기법이다.

7
웹사이트나 애플리케이션을 개발할 때 레이아웃 및 상황의 뼈대를 그리고 수정하는 것을 말한다.

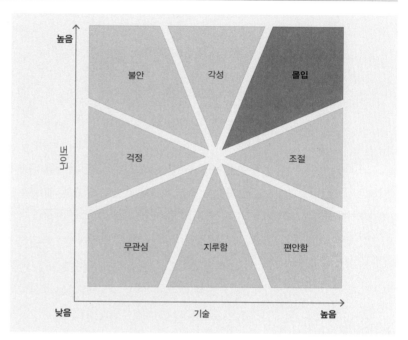

그림 3-15 위키피디아,『몰입(심리학)フロー(心理学)』미하이 칙센트미하이(Mihaly Csikszentmihalyi)의 몰입 모델(Flow Model)에 의한 정신 상태도(Mental State), https://ja.wikipedia.org/wiki/フロー 참고

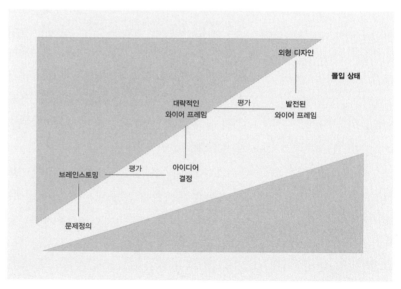

그림 3-16 데이비드 셔윈(David Sherwin),「더 나은 아이디어를 더 빨리: 브레인스토밍을 보다 효과적으로 하는 방법(Better Ideas Faster: How to Brainstorm More Effectively)」, http://www.slideshare.net/changeorder/better-ideas-faster-how-to-brainstorm-more-effectively 참고

프로젝트 종료 후 다음 프로젝트를 위해

제품 리서치 프로젝트는 한 번으로 끝나지 않는다. 중규모 이상 제품은 흔히 다양한 리서치 프로젝트를 병행해 실시하며 디자인 리서치가 생업인 기업은 당연히 여러 디자인 리서치 프로젝트에 참여하게 된다. 디자인 리서치 프로젝트가 모두 독립적으로 실시되더라도 각각의 프로젝트에서 얻은 수많은 지식을 축적해 미래의 리서치 프로젝트에 활용한다.

터크만은 1977년, 앞서 나온 네 단계에 해산Adjourn이라는 단계를 추가했다. 해산은 프로젝트의 목표 달성이나 중지와 같은 의미다. 프로젝트가 끝난 뒤 팀이 어떤 행동을 취해야 할지 제시한 것이다.

이때 앞에서 나온 회고나 KPT를 도입하기도 한다. 만약 KPT를 도입해 생각한다면 다음과 같은 내용이 될 것이다. 먼저 진행이 잘 되어 지속할 것의 예로는 '인터뷰 리허설을 해둔 덕분에 실제 인터뷰 진행이 순조로웠다.' '리서치 참가자 모집과 인터뷰 내용 녹취록 작성을 외주로 진행해 효율적으로 작업을 운영할 수 있었다.' 같은 내용이 될 것이다.

한편 진행이 어렵거나 안고 있는 문제로 '초기 단계에서 더 구체적으로 이해관계자와 함께 프로젝트의 목표와 범위에 관해 인식을 대조할 필요가 있었다.' '인터뷰 대상자 모집이 예상만큼 잘 되지 않아 리서치 일정이 지연되었다.' '인터뷰 녹취록 작성에 사용할 예산을 미리 확보해두었다면 더 효율적으로 리서치를 진행할 수 있었다.' '구성원과 논쟁이 일어났을 때 애매모호하게 끝내지 말고 제대로 결론을 냈어야 했다.' '평가를 실시할 때 평가 기준을 사전에 확인해두었어야 했다.' 등을 생각할 수 있다.

그리고 개선을 위해 가능한 것과 앞으로 활용할 수 있는 행동에 대해서는 '프로젝트 초기에 프로젝트에서 하지 않을 것을 정해 두자.' '워크숍 진행 날짜를 한 달 전에 정해 회의실 및 참가자 일정을 확보한다.' 등을 예로 들 수 있다.

적절한 피드백을 한다

마지막으로 적절한 피드백에 관해 설명하려고 한다. 프로젝트를 진행할

때나 프로젝트가 끝나면 동료에게 피드백 하게 된다. 성과물이나 일의 결과에 대해 혹은 프로젝트에서의 일하는 방법이나 태도에 관해 이야기할 것이다. 이러한 피드백은 디자인 리서치 프로젝트에 국한되지 않으며 다양한 장면에서 활용할 수 있다. 하지만 팀이 되어 프로젝트를 원활하게 끌어가기 위해서는 더 적극적으로 피드백 해야 한다.

적절한 피드백은 과거가 아닌 미래에 방점을 둔다. 과거의 행위나 일에 대한 비판이 아니라 앞으로 무엇을 원하고 어떻게 하면 좋을지 이야기하는 것이다. 이는 유럽이나 미국 문화에 가까운 것 같다. 실제로 나는 유학하면서 교수에게 칭찬받은 기억은 있지만 부정적인 말을 들은 적은 거의 없다. 프로젝트 안에서 타인의 행동이나 일이 마음에 들지 않을 때가 분명히 있다. 하지만 꼭 긍정적이고 더 나은 미래를 위해 방향성을 제시하는 피드백이 되도록 노력하길 바란다.

3.4 리서치 설계

팀 구성이 끝나면 구체적으로 리서치 설계를 한다. 리서치를 설계하기 위해 먼저 해야 할 일은 프로젝트 배경을 염두에 두고 리서치를 통해 밝히고 싶은 목적을 정한 다음 그 목적을 달성하기 위해 어떤 프로세스로 리서치를 실시하면 좋을지 검토하는 것이다.

3.4.1 리서치의 목적 설정

먼저 프로젝트의 목적을 정한다. 목적은 리서치의 종류에 따라 달라지기 때문에 몇 가지 예를 들며 설명하겠다.

신제품의 기회 탐색이 목적인 경우

사례 1 푸드테크FoodTech[8] 기업의 신규 사업

음식점 관련 인터넷 서비스를 제공하는 스타트업 A는 사용자 참여형 미디어를 운영하며 그 분야에서 확고하게 자리매김했다. 미래의 비즈니스 확장을 위해 그다음 단계로 이어질 새로운 사업 계획을 모색하고 있다. 어떤 영역에 사업 기회가 있을지 알아보기 위한 리서치 프로젝트가 시작되었다.

　　스타트업 A에서는 먼저 기존 사업과의 상호 상승효과를 기대할 수 있는 인접 영역으로서, 음식점과 관련이 있지만 아직 서비스를 제공하지 않은 분야를 중심으로 리서치를 실시해야겠다고 판단했다. 그래서 리서치를 통해 음식점과 관련한 어떤 니즈가 있을지 파악하기로 했다.

　　음식점마다 다양한 이용 형태가 존재한다. 햄버거 패스트푸드점처럼 간편한 이용이 주목적이라고 예상되는 음식점도 있고 개성 있는 라

8
푸드(food)와 테크놀로지(technology)를 조합한 말로, 식품 관련 분야에 IT 기술을 도입해 만든 새로운 서비스와 비즈니스를 말한다.

멘 가게처럼 그 가게의 음식을 먹기 위해 멀리에서도 찾아온 사람들이 방문하는 음식점도 있다. 또한 소중한 사람과 편안하게 식사를 즐기기 좋은 음식점이 있는가 하면 동료와 퇴근길에 들를 수 있는 선술집과 같은 형태의 가게도 있다. 리서치 출발 시점에서는 특정 타깃이 설정되지 않았다. 그래서 먼저 음식점의 이용 형태로 어떤 경우가 있으며 이용 전과 이용 중, 이용 후에 각각 어떤 니즈가 있는지 파악해 대략 타깃으로 삼아야 할 영역을 찾아낸다.

리서치 목적 예시 사람들이 생활 속에서 음식점을 어떻게 인식하는지, 언제 어떤 음식점을 선택하는지, 음식점에서의 식사가 이후에 사람들의 생활에 어떤 영향을 끼치는지 이해한다. 이러한 일련의 행동 가운데 어떤 니즈와 새로운 기회가 존재하는지 발견한다.

사례 2 도서관 서비스 디자인

현대의 도서관에 요구되는 역할은 장서 관리와 대출만이 아니다. 지역 주민에게 지식의 문을 제공한다는 중요한 역할이 있다. 도서관 B에서는 이 목적을 달성하기 위해 새로운 서비스 제공 방안을 검토하고 있으며 무엇이 가능할지 모색하고 있다.

　　도서관 B는 지역 주민에게 제공할 새로운 서비스를 계획하고 있지만, 프로젝트 시작 시점에 구체적인 아이디어는 없었고 다음과 같은 내용을 검토하는 단계였다. 어떤 서비스를 제공하면 주민들이 받아들이고 가치가 있다고 생각할까? 주민들에게는 어떤 니즈가 있을까? 그 새로운 서비스가 우리 도서관의 미션인 '지역 도서관이 지식 제공의 문이 된다.'에 어떻게 기여할 수 있을까?

　　프로젝트 대상은 지역에 뿌리를 내리고 지역 주민을 예비 사용자로 설정한 도서관이다. 따라서 프로젝트는 지역에 사는 사람이 어떻게 생활하고 일하며 여가를 즐기는지 이해하는 것에서부터 출발해야 한다.

　　여기서 쟁점은 도서관의 기존 이용자를 위한 서비스 제공인지 혹은 지금까지 도서관을 이용한 적이 없는 주민을 위한 새로운 서비스 제공

인지다. 리서치를 시작하기 전 단계에서 서비스 대상을 좁힐 수도 있지만 우선은 폭넓은 가능성을 찾기 위해 이용자, 비이용자와 같은 제한을 두지 않고 지역 주민을 타깃으로 삼아 기회를 모색하기로 했다.

　하지만 지역 주민의 생활 전반을 이해하는 일은 어려우므로 생활의 특정 부분에 초점을 맞추기로 했다. '지식 제공의 문이 된다.'가 미션이므로 주민과 지식이 어떤 관계에 있는지 심도 있게 이해해야 한다. 그런 다음에 어떤 니즈와 고민이 있는지 모색한다.

리서치 목적 예시　　지역 주민의 생활과 현재의 지식이 어떻게 관련되어 있는지 이해한다. 그리고 그들이 지식을 어떻게 인식하고 있고 어떤 니즈가 있는지 밝혀간다.

신제품의 구체화가 목적인 경우

사례 3 화장품 회사의 신제품

화장품 회사 C는 지금까지 여성용 화장품을 제조하고 판매했으나 최근 생긴 시장 변화로 새롭게 남성용 화장품 시장에 진입하는 방향을 검토하고 있다. 이에 타깃층을 대상으로 간단한 리서치를 실시해보니 화장품 매장 직원과 이야기를 나누며 제품을 구입하는 일에 심리적 장벽을 느끼는 남성이 일정 수 존재한다는 사실을 알게 되었다.

　장기적으로 남성용 화장품 시장이 확대되면서 화장품 매장을 직접 방문하는 남성도 늘어날 것으로 예상된다. 따라서 화장품 매장을 방문하는 데 생기는 심리적 장벽도 점점 낮아질 거라고 기대할 수 있다. 그러기 위해서는 먼저 화장품 시장의 확대가 전제되어야 하므로 닭이 먼저인지 달걀이 먼저인지와 같은 논쟁이 될 가능성이 있다.

　화장품 회사 C에서는 남성 사용자를 대상으로 하는 새로운 화장품 판매 채널을 구축하기로 한다. 새로운 화장품 판매 채널은 스마트폰이나 태블릿용 애플리케이션으로 화장품을 구입할 수 있는 구조가 될 예정이다. 이를 위한 리서치를 실시해 잠재 고객이 지닌 니즈를 명확히 제시하고 어떤 제품을 어떻게 판매하면 그들이 구입할지 검토한 뒤 새롭

게 개발할 애플리케이션의 기능과 사용자 인터페이스의 적절성에 대해 판단하려고 한다.

현 시점에서 화장품에 관심이 있는 남성은 적다고도 많다고도 판단할 수 없는 상황이다. 따라서 기존 사용자만을 대상으로 리서치를 실시하기보다 범위를 넓혀 조사하길 원한다. 외모에 신경 쓰지 않는 남성도 많으므로 남성 전체를 대상으로 하면 조사 범위가 너무 광범위하다. 따라서 조사 범위를 패션이나 미용에 관심이 있는 남성으로 한정했다. 그들은 큰 금액은 아니어도 외모를 가꾸는 데 일정 금액을 지출하므로 앞으로 남성용 화장품의 주요 구매층이 될 가능성이 있다. 리서치에서 주의할 점은 그들이 화장품 이외의 패션이나 미용 관련 제품을 어떻게 선택해 구입하고 이용하는지 주목해야 한다는 것이다. 화장품도 그와 같은 방식의 의사 결정 과정을 거쳐 구입할 가능성이 크기 때문이다.

리서치 목적 예시 패션이나 미용에 신경을 쓰는 남성의 생활을 이해하는 것으로 그들이 미용 관련 제품에 어떤 니즈가 있고 관련 제품과 서비스를 어떻게 선택하고 구입하는지 파악한다.

신제품 평가가 목적인 경우

사례 4 여행 분야 스타트업의 신제품

여행 관련 스마트폰 애플리케이션 제공이 목표인 스타트업 D에서는 현재 프로토타입 개발을 한창 추진 중이다. 이 애플리케이션은 간단한 조작으로 사진을 통해 자신의 취향에 맞는 여행지를 찾을 수 있다. 여행지를 결정할 때 인스타그램을 이용하는 사람이 있다는 사실에 주목해 사진으로 여행지를 정하는 애플리케이션이 있다면 사람들이 이용할 거라고 판단해 개발에 착수했다.

애플리케이션은 80퍼센트 정도 완성되었지만, 실제로 출시하기 전에 예비 사용자를 통해 피드백을 얻고 싶었다. 사용자에게 니즈가 있다는 사실은 애플리케이션 개발 전에 실시한 인터뷰에서 어느 정도 명확하게 파악했다. 또한 애플리케이션 사용자 인터페이스를 통한 사용법

이해에 관해서도 사전에 종이 프로토타이핑으로 간단한 평가를 실시했다. 하지만 종이 프로토타입은 검증에 한계가 있으므로 실제 행동이나 사용자 인터페이스로서의 세부적인 검증을 위해서는 개발 중인 애플리케이션을 예비 사용자에게 실제로 사용하게 해 피드백을 얻는 과정이 필요하다.

리서치 목적 예시　　타깃으로 삼은 사람들에게 애플리케이션을 시범적으로 사용하도록 해 문제점을 발견한다. 또한 애플리케이션으로 여행지를 찾는 목적을 달성할 수 있는지, 달성하지 못했다면 어떤 과제가 있는지 찾아낸다.

기존 제품의 개선 기회 탐색이 목적인 경우

사례 5 **패션 브랜드의 매장 운영**

남성용 정장 제품을 취급하는 패션 브랜드 E는 매장 운영 개선을 실시할 예정이다. 기존 매장에는 기성 정장이 주로 진열되어 있지만, 맞춤 정장이 품질과 가격 면에서 시장성이 있다. 맞춤 정장은 기성품보다 가격대가 높고 고객 응대에 시간이 걸리는 만큼 직원의 응대 기술이 중요하다. 하지만 맞춤 정장을 판매해야 고객 만족도를 높이고 중장기적으로 매출에 기여할 수 있다고 예상한다. 따라서 맞춤 정장을 구입하는 고객의 비중을 높일 개선 방향을 꾀하려고 한다.

　　이는 단순히 단일 정장 제품 하나로 승부를 보거나 현장에서 고객과 대화를 잘해서 해결되는 문제가 아니다. 직원 육성의 구조와 재고 관리, 수주와 발주의 구조, 주문 후 고객과의 소통, 사후 관리까지 모두 브랜드 서비스라고 인식하고 본질적인 과제를 발견해 해결해야 한다. 이 과정을 통해 브랜드 본부, 매장 관리자, 직원, 고객, 그 이외의 이해관계자 전체에게 가장 적합한 고객 응대 흐름이 구축되길 원한다.

리서치 목적 예시　　직원의 고객 응대와 그 이면의 영업 흐름을 파악해 고객 니즈에 어떻게 대응하는지 이해한다. 또한 서비스 제공에서 과제를 찾아내 이상적인 서비스 상태를 도출한다.

기존 제품의 개선 방법 탐색이 목적인 경우

사례 6 회계 분야 스타트업의 기존 제품

경비 정산 업무를 효율화하는 SaaSSoftware as a Service[9] 제품을 제공하는 스타트업 F에서는 인터넷 광고 등으로 확보한 예상 고객에게 영업 담당자가 일일이 연락해 약속을 잡아 상담을 통해 제품 공급처를 넓힌다.

이 방법은 고객의 요구를 명확하게 파악한 뒤 제품의 매력을 전하고 제품 도입을 꼼꼼하게 지원할 수 있으므로 신뢰 관계를 구축하기 쉽다는 장점이 있다. 하지만 영업 인원의 리소스로 매월 신규 도입 고객 수가 결정되므로 제품의 신규 도입 건수가 눈에 띄게 증가하지 않는다는 문제가 있다. 따라서 영업 담당자가 고객을 직접 만나 계약을 따내는 기존 방식이 아닌 제품에 관심이 있는 고객이 웹사이트에서 간단하게 신규 등록을 해 영업 담당자를 통하지 않아도 제품을 도입할 수 있는 구조를 구축했다.

F사의 제품은 사용자 한 사람을 기준으로 가격이 설정되어 기업에서 도입하면 그 회사의 직원이 얼마나 제품을 사용하느냐에 따라 매출이 결정된다. 영업 담당자가 기업에 도입 지원을 실시하는 경우 기업 안에서의 요구와 상황을 직접 듣고 필요하다고 생각되는 계정 수를 발행하므로 제품 도입만 결정되면 어느 정도 큰 매출을 기대할 수 있다.

하지만 인터넷으로 간편하게 신규 등록을 할 수 있게 되자 신규 등록 수 자체는 증가했지만, 그 후 제품을 도입한 각각의 기업 안에서의 사용자 계정 수가 늘지 않는다는 문제에 직면했다. 이러한 과제를 해결하기 위해 각 기업 안에서 많은 사람이 제품을 사용하고 그에 상응하는 가치를 제공할 수 있도록 제품을 개선하려고 한다. 따라서 리서치를 통해 어떤 점을 개선하고 어떤 기능을 추가하면 좋을지 검토하고 싶다.

[9]
필요한 기능을 필요한 만큼만 서비스로 이용할 수 있도록 한 소프트웨어를 말한다.
– 지은이 주

리서치 목적 예시 기업 안에서의 경비 정산 업무 흐름을 직원 및 회계 담당 입장에서 각각 이해하고 그들이 어떤 과제를 안고 있는지 파악해 이상적인 업무 흐름을 그려낸다.

기존 제품 평가가 목적인 경우

사례 7 모빌리티 분야 스타트업의 기존 제품

스타트업 G는 시간 단위로 대여 가능한 전동 스쿠터를 일본에서 제공할 계획을 세우고 있다. 이미 해외 몇몇 도시에서 같은 전동 스쿠터 대여 서비스를 제공하며 앞으로 다양한 지역과 나라에 진출하려고 한다. 그들은 서일본지역의 중규모 도시인 H시를 새로운 진출 타깃 가운데 하나로 설정했다.

　일본에는 다양한 규제가 존재하므로 해외에서만큼 전동 스쿠터 대여 서비스를 그대로 제공할 수는 없다. 하지만 H시에서는 시 전체가 여러 면에서 혁신을 꾀하고 있어 실험 단계이기는 해도 전동 스쿠터 대여 서비스를 시작할 수 있는 전망이 생겼다.

　전동 스쿠터 대여 서비스는 스마트폰 애플리케이션과 전동 스쿠터로 구성되는데 해외에서 제공하는 식으로 일본에 그대로 적용하면 일본 사람이 사용할 수 있을지 확실하지 않다는 점이 과제다. 만약 일본에서 서비스를 시작할 수 있도록 개선할 필요가 있다면 서비스를 시작하기 전에 문제점을 명확히 밝히고 앞으로의 방침에 대해 검토하고 싶다.

리서치 목적 예시　　H시 주민들이 그 지역 안에서 어떻게 생활하고 어떤 이동 수단을 이용하고 있으며 거기에 어떤 니즈가 있는지 파악한다. 또한 전동 스쿠터 대여 서비스가 H시의 주민들에게 어떤 접점을 제공하고 각각의 접점에서 어떤 과제와 개선 가능성이 있는지 명확히 제시한다.

이상 몇 가지 예를 들어 리서치의 목적을 정하는 방법을 살펴보았다. 여기에서 주목해야 할 점은 프로젝트의 목적, 아웃컴이 무엇이냐는 것이다. 프로젝트에 임할 때 아웃풋에만 신경 쓰기 쉽지만, 리서치에서 중요한 것은 아웃컴이다. 잘 정리된 자료는 클라이언트를 만족시킬 수 있지만, 이는 클라이언트의 비즈니스에 끼치는 영향과는 별개다. 리서치 결과로 사용자 여정 지도를 제작하는 등의 아웃풋을 리서치의 목적으로

삼는 것은 부적절하며 사용자 여정 지도를 만든 뒤 달성하고 싶은 목적이 무엇인지 인식을 통일할 필요가 있다.

3.4.2 리서치 프로세스의 결정

리서치 목적을 결정했다면 리서치 프로세스를 검토한다. 리서치 프로세스는 리서치의 목적을 달성하기 위해 어떤 순서로 무엇을 할지 결정하는 것이다. 나는 리서치 프로세스의 검토 단계가 퍼즐과 비슷하다고 생각한다. 도달할 목표를 향해 최단 거리로 최대한의 성과를 얻고자 한정된 일정, 구성원, 예산 등 다양한 제약 속에서 리서치를 위한 방법을 어떻게 퍼즐처럼 맞춰갈지 생각한다.

　디자인 리서치는 더블 다이아몬드나 그와 비슷한 프로세스에 맞춰 발산과 수렴을 반복하면서 진행된다. 프로젝트를 진행하며 우리가 지금 발산 단계에 있는지 수렴 단계에 있는지 파악하면 프로젝트 전체를 객관적으로 바라볼 수 있다. 또한 지금 어떤 상태로 어디를 향하고 있으며 다음에 무엇을 할지 쉽게 이해할 수 있다. 다음은 디자인 리서치의 대략적인 흐름이다.

- 조사
- 분석
- 기회 발견
- 검증
- 스토리텔링

'조사'는 인터뷰와 관찰, 데스크 리서치, 워크숍 등 다양한 방법을 활용해 대상이 되는 주제에 관한 정보를 모으는 것이다. '분석'은 조사로 수집한 정보를 팀 구성원과 공유하고 그 정보를 다각도로 분석해 도움이 될만한 지식을 발견하는 작업이다.

'기회 발견'은 분석 단계에서 도출한 정보를 바탕으로 어떤 기회가 있는지 검토하는 단계다. 기회라는 표현이 생소할 수 있으므로 덧붙여 설명하겠다. 가령 제품의 어디를 개선하면 더 좋은 제품이 될 것이며 어떤 영역에서 신규 사업을 창출할 수 있으며 특정 영역에서 어떤 제품이 가능성 있는지와 같은 것을 기회로 본다. '검증'은 그렇게 얻은 기회가 어느 정도 타당성이 있는지 확인하는 공정이다. 마지막으로 '스토리텔링'은 리서치를 통해 얻은 결과를 어떻게 이해관계자에게 전달하고 실제 성과로 연결할 수 있을지를 나타낸다.

　각각의 순서에 대해서는 이제부터 상세하게 설명하겠다. 디자인 프로세스는 반드시 직선으로 이어지는 일방통행 방식이 아니다. 프로젝트를 진행하면서 항상 새로운 발견을 하며 상황은 자주 바뀐다. 리서치 계획을 세운 시점에서 전제로 했던 상황이 뒤집히는 일도 자주 발생한다. 그럴 때는 용기를 내서 계획을 변경해야 한다. 성과를 내는 데 중요한 것은 계획대로 진행하는 것이 아니라 얼마나 적절한 기회를 발견하느냐다. 계획대로 프로젝트가 끝나도 거기에서 얻은 기회가 적절하지 않다면 아무 의미가 없다.

3.5 조사

리서치의 목적과 프로세스를 결정한 뒤에는 실제로 조사를 실시하는 단계에 들어간다. 여기에서는 조사 단계의 대표적인 방법을 소개한다. 디자인 리서치에서 자주 이용하는 조사 방법에는 인터뷰, 관찰, 워크숍, 정량 조사 등이 있다. 어느 방법이든 모두 사람들의 협조가 꼭 필요하다. 사람들의 생활을 존중하면서 그들이 어떻게 생활하고 일하고 여가를 보내는지 또 사회 혹은 타인과 어떤 관계를 맺고 있는지 이해하도록 노력하길 바란다.

3.5.1 인터뷰

여러 조사 방법 가운데 인터뷰는 가장 기본적인 방법이다. 인터뷰는 크게 나누면 한 사람의 이야기를 깊게 파고드는 심층 인터뷰와 여러 사람의 이야기를 듣는 표적 집단 인터뷰가 있다. 표적 집단 인터뷰는 간단하게 표적 집단이나 그룹 인터뷰라고도 불린다. 일반적으로 디자인 리서치를 실시할 때 심층 인터뷰를 중심으로 리서치를 계획한다.

인터뷰를 더 세밀하게 나누면 구조화 인터뷰Structured Interview, 반구조화 인터뷰Semi-structured Interview, 비구조화 인터뷰Unstructured Interview, 표적 집단 인터뷰와 같은 종류가 있다. 이들을 엄격하게 분류하기는 어렵지만, 인터뷰 방법을 이해하는 실마리가 된다고 생각되므로 간단하게 소개하겠다.

구조화 인터뷰는 사전에 정해둔 질문지를 사용해 정해진 대로 인터뷰 대상자에게 질문을 던지고 그에 대한 답을 기록한다. 이 방법은 인터뷰 진행자가 미리 정해놓은 대로 인터뷰를 실시하기 때문에 같은 시간

대에 다른 장소에서 여러 명의 진행자가 같은 내용의 인터뷰를 실시할
수 있다. 인터뷰 대상자의 협조를 받을 수 있다면 많은 사람에게 조사를
실시할 수 있는 인터뷰다. 하지만 질문지에 없는 질문을 하는 일은 기본
적으로 허용되지 않기 때문에 인터뷰를 진행하며 흥미로운 답변이 나와
도 깊게 파고들 수 없다. 설문지나 웹 양식으로 진행하는 설문조사와는
사람들의 이야기를 직접 듣는다는 점에서 다르지만, 그 사람만의 주관
적인 사고가 들어갈 여지가 없기 때문에 설문조사와 비교해 질과 양에
서 큰 차이가 없다. 따라서 정성적인 조사 방법보다는 정량 조사의 하나
로 주로 분류된다.

반구조화 인터뷰는 미리 대략적인 질문 주제를 준비하지만 인터뷰
대상자의 답변에 따라 내용을 심도 있게 파고드는 인터뷰다. 디자인 리
서치에서 심층 인터뷰라고 하면 반구조화 인터뷰를 칭하곤 한다. 대략
적인 주제가 있지만, 진행자가 대상자와 대화를 거듭해 특정 주제에 대
해 깊게 파고들거나 예정되지 않았던 주제를 추가할 수 있다. 이를 통해
프로젝트에 더 본질적이고 유익한 정보를 얻을 수 있다. 하지만 이 방식
은 진행자의 능력에 따라 끌어낼 수 있는 정보의 질과 양에서 차이가 생
긴다.

비구조화 인터뷰는 큰 주제만 정한 뒤 구성 등에 얽매이지 않고 대
화의 흐름이나 문맥에 맞춰 자유롭게 대화를 실시하는 방법이다. 주제
나 인터뷰 대상자에 관한 정보가 거의 없을 때 이러한 형태의 인터뷰가
된다. 매우 유연하게 대화를 시도하므로 사전에 예측하지 못한 흥미로
운 주제에 관한 지식을 얻을 수 있다. 하지만 진행자의 능력이나 인터뷰
대상자 및 주제 선정에 따라 새로운 정보를 얻지 못할 때도 있다.

표적 집단 인터뷰는 여러 명의 인터뷰 대상자를 한번에 인터뷰하는
방법이다. 진행자 대 대상자라는 관계성이 아닌 인터뷰 대상자끼리 하
는 대화를 통해 다른 인터뷰 방법과는 또 다른 인사이트를 얻을 수 있다.
이 방법에 대해서는 뒤에서 다시 소개하겠다.

실제 프로젝트에서는 일반적으로 다양한 상황에 직면하며 제한된
일정과 예산 속에서 한 사람이라도 더 많은 이야기를 들어야 할 때도 있

다. 따라서 표적 집단 인터뷰의 실시에 부정적이지는 않지만, 왜 표적 집단 인터뷰를 실시해야 하는지 그 이유를 명확하게 이해한 다음 진행해야 한다. 이제부터는 심층 인터뷰에 관한 내용을 다루도록 하겠다.

3.5.1.1　인터뷰 계획

인터뷰를 실시하기 전 인터뷰를 계획한다. 인터뷰 계획을 짤 때는 다음 항목을 위주로 검토한다.

Why: 왜 인터뷰를 실시하는가

리서치 목적을 결정했으면 그 목적을 달성하기 위한 방법으로 인터뷰가 가장 적합한지 검토해야 한다. 디자인 리서치에서 인터뷰는 가장 기본적인 방법이지만, 인터뷰를 실시할 때 소요되는 시간과 비용은 절대로 적지 않다.

인터뷰에 협조해줄 사람을 섭외해 약속을 잡고 장소를 확보한 다음 인터뷰를 실시하고 필요하면 녹취록을 작성해 인터뷰 내용을 정리한다. 이 과정에 익숙하지 않으면 한 사람 인터뷰하는 데 하루 혹은 며칠의 시간이 걸리며 인터뷰 과정을 효율화해도 하루에 인터뷰 가능한 인원에는 한계가 있다. 또한 인터뷰에 팀 구성원 여러 명이 동석하게 되면 그들의 시간도 계산에 포함해야 한다. 실제로는 한 사람 인터뷰했다고 해서 조사가 끝나는 것이 아니다. 적어도 여러 명, 상황에 따라서는 수십 명 규모로 인터뷰를 실시할 때도 있어 많은 시간이 필요하다.

따라서 뒤에 나올 다른 조사 방법과 비교해 인터뷰가 해당 리서치 프로젝트에 가장 적합한 이유는 무엇이며, 프로젝트 목적이 데스크 리서치나 온라인 설문조사 등 다른 조사 방법을 사용해 더 적은 비용으로 빠르게 달성할 수 있는 것은 아닌지 검토하고 설명할 수 있어야 한다.

가령 제품의 사용자가 평소에 어떻게 일하고 여가를 보내고 생활하는지 이해하고 특정 주제에 대한 생각과 접점을 알고 싶다면 인터뷰 실

시는 적절한 선택지다.

하지만 특정 시장에서 제품의 기업별 점유율을 알고 싶다거나 대학에서 어떤 커리큘럼으로 교육이 이루어지는지 알고 싶다면 인터뷰보다도 더 적절한 리서치 방법이 있을 것이다. 전자의 경우 조사회사가 공개한 보고서를 살펴보는 방법이 있다. 이런 자료는 때로 유료로 제공된다. 경우에는 학생이나 교직원을 인터뷰해 커리큘럼을 이해하기보다 학교에 문의해 교과목 개요를 제공받는 등 다른 방법으로 목적을 달성할 수 있을지 검토하는 것이 낫다.

Who: 누구에게 어떤 규모로 인터뷰를 실시할 것인가

인터뷰 실시 목적이 정해지면 그 목적을 달성하기 위해 누구의 이야기를 들을지 검토한다. 인터뷰 대상자를 정할 때는 특정 속성을 지닌 사람들 안에서 적절한 사람을 선별해 인터뷰 협조를 의뢰한다. 이때 디자인 리서치의 성과는 조사 단계에서 얼마나 적절한 사람에게 인터뷰가 가능한지로 좌우되기 때문에 인터뷰 대상자 선정에 주로 많은 시간을 들이게 된다. 적합하지 않은 사람을 대상으로 한 인터뷰는 아무리 반복해도 유익한 정보를 얻을 수 없으며 오히려 프로젝트가 잘못된 방향으로 흘러갈 우려가 있다.

따라서 객관적인 지표를 바탕으로 어떤 대상자를 인터뷰할지 정의해두도록 하자. '스마트폰 조작에 익숙하지 않은 사람'은 주관적으로 판단할 수밖에 없다. 하지만 '스마트폰을 구입한 뒤 다시 애플리케이션을 설치하지 않고 사용할 수 있는 사람'이라면 객관적으로 판단할 수 있다. 어떤 조건을 충족해야 이상적인 인터뷰 대상자라고 할 수 있을지 미리 정해두면 팀 안에서의 인식 차이도 줄어들 것이다.

인터뷰 대상자 수를 정하는 일도 매우 어려운 문제다. 리서치의 양과 깊이, 예산, 일정 등 다양한 요소를 균형 있게 고려해야 한다. 소수의 사람에게 심도 깊은 리서치를 할 수도 있고 다수의 사람에게 얕은 리서치를 실시할 수도 있다. 설문지나 웹 양식 등을 이용한 온라인 설문조사 같은 정량 조사는 대상이 되는 집단 전체인 모집단의 크기, 오차 범위

등의 요소를 근거로 몇 명에게 이야기를 들으면 좋을지 어느 정도 객관
적으로 결정할 수 있다. 하지만 심층 인터뷰와 같은 조사 방법은 적절한
인원수를 결정하는 일이 어렵다.

이 문제는 오래전부터 사회과학 등의 분야에서 논쟁이 되고 있지만,
이상적인 인터뷰 대상자 수는 전문가 사이에서도 합의에 도달하지 못한
상태다. 한 사람이면 충분하다고 주장하는 연구자가 있는 반면, 적어도
스무 명에서 서른 명은 인터뷰해야 한다고 주장하는 연구자도 있다.

이는 프로젝트의 범위와 목적, 리서치에 이용 가능한 리소스, 인터뷰
대상자가 어떤 사람이며 인터뷰 실시자는 어떤 사람인지 그리고 리서치
결과를 전달받는 사람이 누구인지와 같은 다양한 요인으로 성과가 좌우
되기 때문이다. 이들 요인을 고려해 인터뷰 규모를 결정해야 한다.

특정 주제에 대해 인터뷰를 실시하면 그림 3-17과 같이 첫 번째나
두 번째 사람에게 듣는 정보가 대부분 새롭기 때문에 우리가 모르는 정
보를 많이 확보할 수 있다. 하지만 인터뷰 횟수를 거듭할수록 새로운 정
보의 비율은 줄어들기 마련이다. 더는 새로운 정보를 얻을 수 없다고 판

그림 3-17

단되면 인터뷰를 끝내는 것도 좋다. 몇 명의 이야기를 들었는데 계속해서 새로운 정보가 나온다면 인원을 늘려 인터뷰를 진행해야 할 것이다.

인터뷰 대상자가 많든 적든 어느 시점이 되면 인터뷰를 끝내야 한다. 누군가가 '이 정도면 정보가 충분하니 이제 끝내자.'라고 결정해야 한다. 따라서 '이제 충분하다'고 정리할 구성원을 미리 정해두기를 바란다. 이를 정해두지 않으면 그 상태로 제한 없이 리서치를 지속하게 될 우려가 있기 때문이다.

그렇더라도 실제 프로젝트를 예상하다 보면 시작하기 전에 몇 명을 인터뷰할지 미리 계획을 세워야 할 것이다. 만약 열 명을 인터뷰하면 충분하겠다고 판단해 계획을 세웠는데 실제로 그 인원을 인터뷰해보니 새로운 정보가 계속해서 나올 때가 있다. 그래서 인원을 추가해 인터뷰를 더 실시하기로 했지만 참가자를 모집하는 데 짧게는 며칠 길게는 몇 주가 걸리기도 한다. 리서치의 공수도 추가하고 인터뷰 대상자에게 지급할 사례도 준비해야 한다. 이미 예산과 일정이 정해진 프로젝트에서 인터뷰 대상자를 추가하기란 힘든 일이다. 그렇다고 미리 인터뷰 대상자를 많이 확보해두면 해결되는 걸까? 이는 그리 단순한 문제가 아니다. 서른 명의 인터뷰 대상자를 모아 일정을 정해놓았는데 실제로 인터뷰해보니 열 명이면 충분한 경우도 더러 있다. 하지만 '열 명으로 충분했다.'는 사실은 인터뷰로 얻은 정보를 분석할 때까지 파악하기 어렵다.

한 사람의 리서처가 인터뷰 대상자 전체를 인터뷰한다면 대충 직감적으로 이제 그만해도 되겠다고 판단할 수 있을 것이다. 하지만 리서처가 여러 팀으로 분산되어 인터뷰를 실시한다면 어떨까? 각자가 수집한 데이터를 모아 함께 공유하기 전까지는 팀에서 모은 정보가 충분한지 판단할 수 없다.

클라이언트 프로젝트로 실시하는 리서치는 클라이언트의 예산으로 리서치에 임하며 자신이 속한 회사 업무로 리서치를 실시한다고 해도 그 공수는 일반적으로 회사에서 부담하게 된다. '서른 명을 인터뷰했는데 열 명이면 충분했다.'라며 웃으면서 넘길 수 있다면 좋겠지만, 대부분은 서른 명을 인터뷰하겠다고 결정하게 된 정당한 이유를 설명해야 한다.

그렇다면 필요한 인터뷰 규모는 어떻게 결정해야 할까? 다음 항목을 참고해 정할 수 있다.

조사 범위

조사 범위는 조사의 성질, 목적 등 다양한 요소로 결정된다. 예를 들어 기존 제품의 개선점을 찾는 프로젝트보다는 새로운 제품의 창출 기회를 찾는 프로젝트의 경우 필연적으로 조사 범위가 넓어진다. 여기에서 말하는 범위는 조사 대상이 되는 범주와 깊이를 말한다.

　　기존 제품의 개선점을 찾는 리서치라면 기존 제품에 대한 휴리스틱 평가Heuristic Evaluation[10], 예비 사용자에게 제품을 사용하게 하는 사용자 테스트, 제품과 관련해 취하는 행동에 대한 이해도를 높이기 위한 깊고 좁은 조사가 중심이 될 것이다.

　　새로운 제품 창출 기회를 발견하기 위한 리서치 특히 그 범위를 결정 짓는 제약이 아직 존재하지 않을 때는 여러 가능성을 염두에 두고 그 가능성을 찾는 리서치를 실시한다. 조사에 사용할 수 있는 리소스가 같다면 기존 제품 개선을 위한 조사에 비해 신규 제품 창출을 위한 조사에서 조사 대상을 더 얕고 넓게 설정한다.

　　더 나아가 사람들의 생활에서 제품이 어떻게 활용되는지는 시간도 영향을 준다. 호텔에서 숙박 체험 개선 조사를 한다고 해보자. 고객이 호텔의 존재를 인지하고 예약한 다음 호텔을 방문해 체크인하고 숙박한 뒤 체크아웃 하기까지의 흐름은 일반적으로 며칠에서 몇 달에 걸쳐 이루어질 것이다. 숙박한 뒤 몇 년 후 우연한 계기로 호텔에서의 체험을 떠올릴 수 있지만, 그것이 그 사람의 인생에 큰 영향을 끼치는 경우는 흔하지 않다. 이것이 새로운 주택을 창출하기 위한 조사라면 어떨까? 주택은 중고물건으로 매매 대상이 되기도 하지만, 수십 년 이상에 걸쳐 사람들의 생활과 크게 연관된다. 결혼과 육아, 아이의 독립부터 더 먼 미래에는 간병까지 인생의 다양한 사건이 그 안에서 펼쳐진다. 이렇게 수많은 상황에 어떤 니즈가 있고 어떤 주택이 이상적인지 탐구한다면 조사에서 대상으로 삼아야 할 시간 범위는 저절로 길어진다.

10
전문가가 자신의 경험을 근거로 개선점을 지적하는 평가 방법이다.
– 지은이 주

사회적 측면을 이해할 때 역시 폭넓은 조사가 필요하다. 의료나 도시에 관한 프로젝트라면 수많은 사람이 관련되기 때문에 매우 복잡하다. 고객이 어떻게 충성고객층[11]이 되는지 이해하는 프로젝트도 시간 범위가 길어지는 경향이 있다.

리서치 주제에 대한 지식의 깊이

인터뷰 진행자가 사전에 알고 있는 리서치 주제에 관한 지식의 깊이도 인터뷰에 필요한 인원수에 영향을 끼친다. 가령 기존 제품에 관한 리서치를 실시할 때 인터뷰 진행자는 제품에 대한 정보, 사용자의 속성, 사용자가 어떻게 제품을 이용하는지를 미리 파악해둘 것이다. 주제에 대한 지식이 충분하면 적은 인원으로도 필요한 정보를 얻을 수 있다. 인터뷰에 나오는 주제에 대해 어떤 부분을 얼마나 깊게 파고들지 적절하게 판단할 수 있기 때문이다.

리서치 시간과 예산

리서처라면 누구나 한 번쯤 리서치에 시간과 예산을 마음껏 사용하는 일을 원하지만 이는 실제 프로젝트에서 불가능한 일이다. 숙련된 리서처가 프로젝트에 참가한다고 해서 단위 시간별 인터뷰 가능 인원이 획기적으로 늘어나지 않는다. 그러므로 예산과 시간, 전체 일정, 인터뷰 대상자 모집 등 다양한 제약 안에서 몇 명에게 인터뷰를 실시할지 검토하게 된다.

리서처 수

리서처 수가 늘어나면 인터뷰 내용을 다른 관점에서 다각적으로 인식할 수 있다. 한 사람보다는 두 사람이 인터뷰를 실시하면 얻을 수 있는 정보의 양이 늘어난다. 따라서 인터뷰를 적게 실시해도 필요한 정보를 수집할 가능성이 커진다. 리서처 여러 명이 인터뷰를 진행하는 경우 인터뷰 뒤에 주로 디브리핑Debriefing 세션을 실시한다. 디브리핑 세션은 실시한 인터뷰 내용을 복기하는 것이다. 인터뷰에서 인상적이었거나 중요했

[11]
특정 기업의 제품에 높은 충성심을 지닌 고객을 말한다. 경쟁회사로 옮겨가지 않고 반복해서 제품을 이용하며 친구나 주변 인물 등 제3자에게 제품을 추천한다.
– 지은이 주

던 점에 대해 팀이 함께 이야기를 나누는 시간을 확보한다.

이때 인터뷰에 참여한 리서처의 다양성이 수집 정보를 늘리는 데 중요한 핵심이 된다. 인터뷰에 두 명의 리서처가 참가한다면 비즈니스 배경이 같은 두 사람보다는 해당 분야의 비즈니스 배경을 지닌 리서처가 한 사람, 기술자 출신 리서처 한 사람이 참가하면 각자의 시점에서 인터뷰 내용을 분석할 수 있으므로 결과적으로 수집할 수 있는 정보의 양이 늘어난다. 단 인터뷰 내용을 파악해 그에 대해 토론하는 리서처 인원이 한 사람에서 두 사람으로 늘어났을 때 얻을 수 있는 정보량의 변화에 비하면 두 사람에서 세 사람으로 늘어났을 때 얻을 수 있는 정보량의 변화는 줄어든다고 알려져 있다.

리서치 결과는 누가 어떻게 이용하는가

리서치 결과를 누가 어떻게 이용하는지도 인터뷰 대상자 수를 검토할 때 중요한 요소다. 어느 정도의 신뢰성이 필요할까? 여기에는 클라이언트의 요청 사항도 있을 것이다. 불가역적인 판단에 이용하는가, 프로젝트 개선에 이용하는가? 클라이언트가 질적인 조사보다는 정량적 조사에 익숙한 경우 정보 포화도와 관계없이 인터뷰를 많이 실시하길 원할 때도 있다. 물론 전문가가 아닌 일반인의 의견을 그대로 다 수용할 수는 없지만, 어느 정도는 고려해야 한다.

인터뷰 대상자의 다양성

인터뷰 대상자가 어떤 범위의 그룹에 속하는지에 따라서도 필요한 인터뷰 수는 달라진다. 조사 대상의 주제와 관련된 사람이 얼마나 분산되어 있는가? 일반인을 위한 제품, 가령 주방용품에 관한 리서치라면 주방을 이용하는 사람은 10대 미만에서 정년퇴직한 노년층까지로 폭이 넓으며 요리에 관한 경험과 사고방식도 저마다 다를 것이다. 그런데 만약 이것이 쓰레기 소각장 제어실에 관한 리서치라면 어떨까? 쓰레기 소각장 제어실을 이용하는 사람, 쓰레기 소각에 관련된 사람 가운데 동일한 사람은 한 명도 존재하지 않는다. 하지만 주방을 이용하는 사람과 비교했을

때 다양성이라는 관점에서 보면 정말 소수다. 적어도 어린이나 노년층은 리서치 범위에서 제외해도 큰 문제가 없을 것이다.

이처럼 인터뷰 대상자 그룹이 한정된 범위에 분포되어 있으면 인터뷰 수를 늘려도 얻을 수 있는 정보가 중복될 가능성이 높아 정보가 빠른 단계에서 포화한다. 따라서 적은 인원으로 인터뷰를 실시해도 충분하다. 반대로 대상자가 넓게 분포되어 있으면 인터뷰를 통해 얻을 수 있는 정보의 다양성이 풍부해지므로 정보가 포화하지 않아 많은 사람을 인터뷰해야 한다.

인터뷰 대상자의 다양성을 고려하는 경우, 대상자를 몇 개의 그룹으로 나눈 다음 그룹별로 인터뷰 대상을 모집한다. 그룹의 분류에 대해서는 바로 다음에서 다루고자 한다. 일반적으로는 한 그룹에 다섯 명 정도면 충분하지만, 이것이 절대적인 지표는 아니라는 점에 유의하자.

인터뷰 대상자의 그룹화와 스크리닝

인터뷰 대상자를 몇 가지 요소로 나누어 그룹별로 이야기를 들을 때가 있다. 가령 주방용품에 관한 인터뷰라면 요리 기술과 횟수에 따라 요리 횟수가 많고 실력이 있는 그룹, 요리 횟수는 많지만 실력은 낮은 그룹, 요리 횟수도 적고 실력도 낮은 그룹, 요리 횟수는 적지만 실력이 있는 그룹으로 대상자를 분류한다. 그리고 각각의 그룹에서 몇 명만을 선별해 인터뷰를 실시하면 이들 그룹에서 서로 다른 정보를 추출할 수 있다. 정량적으로 도움이 되지는 않지만, 그룹 간의 비교로 인사이트를 얻을 수 있다.

이처럼 특정 요소로 인터뷰 후보자를 분류한 뒤 대상자를 선별해 인터뷰를 실시하면 대상자의 성향을 파악할 수 있으며 누락되거나 중복되는 일을 최대한 줄일 수 있다.

이때 그림 3-18처럼 2×2의 배열 상태가 아니라 그림 3-19처럼 시간 기준으로 분류할 수도 있다. 어느 제품의 이용에 관한 조사라면 제품을 구입한 직후의 사람, 제품을 이용한 지 2-3년 정도 지난 사람, 제품을 이용한 지 5년 이상 지난 사람으로 분류해 묶을 수 있다.

<u>그림 3-18</u>

<u>그림 3-19</u>

다른 분류 방법으로는 극단적 사용자에게 인터뷰를 실시하는 경우다.
극단적 사용자는 일반적인 사용법을 보이는 전형적인 사용자와는 다른
사용법을 취하는 사람들이다. 주방용품에 관한 조사에서 극단적 사용자
라고 하면 태어나서 한 번도 주방을 사용해본 적이 없는 사람이나 요리
할 때 유기농 식품만 사용하고 소스도 재료까지 직접 만드는 사람이 해

당할 것이다.

인터뷰 성공 여부는 적절한 인터뷰 대상자를 모집할 수 있느냐에 달려 있다. 인터뷰 대상의 기준을 세운 뒤 실제로 대상자를 모집할 때는 다음과 같은 방법을 사용한다.

- 기연법
- 리크루팅 회사를 통한 스크리닝

기연법機緣法이란 지인, 친구, 동료 등 인맥을 활용해 조건에 맞는 사람을 찾는 방법이다. 상황에 따라서는 트위터나 페이스북 등의 SNS를 이용해 대상자를 찾을 수도 있다. 그럴 때는 모집 단계에서 정보를 어디까지 공개할지 검토해야 한다. 또한 영업 담당자나 고객 성공 관리자Customer Success Manager, CSM에게 부탁해 기존 고객을 소개받는 방법도 있다.

한편 리크루팅 회사를 이용해 대상자를 한정 짓는 스크리닝Screening을 실시하는 방법도 있다. 리크루팅 회사를 이용하는 경우, 그들이 접촉 가능한 사람들을 뜻하는 패널이라고 불리는 이들에게 먼저 설문조사를 실시해 응답자 안에서 조건에 맞는 사람에게 인터뷰 참여를 의뢰한다. 리크루팅 회사를 이용하면 인터뷰 대상자를 위한 사례 외에 모집 대행 비용도 필요해진다. 리크루팅 비용은 기업이나 대상자의 특수성에 따라 달라진다.

특수성에 관해서는 나의 경험상 전체 인구 가운데 100명에 1명꼴로 존재하는 속성의 사람이라면 리크루팅 회사에서 문제없이 사람을 모집할 수 있다. 그보다 적은 비율의 사람을 대상으로 모집할 때는 대부분 다른 때보다 시간과 예산이 더 소요된다.

스크리닝 질문지는 리서처가 직접 작성할 때도 있지만, 리크루팅 회사에 의뢰하는 경우도 있다. 리크루팅 회사에 의뢰한다면 기업에 따라 별도로 비용이 발행할 수 있으며 대부분 수십만 원 정도이지만, 이는 회사에 따라 다르다.

비사용자 인터뷰

사용자가 아닌 사람들의 이야기를 듣는 것도 도움이 된다. 비사용자 인터뷰에는 두 가지 목적이 있다.

첫 번째는 비사용자가 특정 주제를 어떻게 느끼고 생각하고 관심이 있는지 이해해 새로운 기능에 관한 영감을 얻는다는 목적이다. 가계부 소프트웨어를 개선하는 리서치 프로젝트라면 비사용자가 어떻게 일상의 지출이나 자산을 관리하는지 이야기를 듣는 일이 중요해진다. 인터뷰 안에서 지금까지 전혀 생각하지 못한 자산 관리 방법을 알게 될 수 있으며, 그것을 가계부 소프트웨어에 반영하면 제품의 가치가 향상될 수 있다. 이 경우 인터뷰 대상자인 제품 비사용자를 해당 제품의 고객으로 만드는 방법에 관한 관점은 우선순위가 아니다.

두 번째가 바로 어떻게 하면 비사용자를 해당 제품의 고객으로 만들지에 대한 관점에서 실시하는 인터뷰다. 이때 인터뷰 대상자가 제품에 어떤 이미지를 지녔는지 이해하고 다른 제품을 사용하기 시작했을 때의 이야기를 듣는다. 가령 증권회사의 계좌 개설에 관한 리서치 프로젝트라면 인터뷰 대상자가 투자에 가지고 있는 이미지를 알아보고 최근 가입한 보험 상품이나 신용카드 신청 계기에 대해 듣고 이해한다.

비사용자여도 앞에서 이야기했듯 계좌 개설 전, 계좌 개설 직후, 계좌 개설에서 일정 시간이 지난 뒤 등 단계를 나누어 실시하는 인터뷰가 꽤 도움이 된다. 내 경험에 비추어보면 동일한 내용을 인터뷰해도 해당 제품과 관련된 직후와 관련된 지 몇 년이 경과한 뒤라면 주제가 같아도 다른 의견과 입장을 보인다. 취직이나 이직 바로 직후에는 회사에 이바지하겠다는 의욕으로 가득 차 있지만, 근무한 지 몇 년이 지난 뒤에는 이직과 퇴직을 생각하는 것과 비슷하다고 할 수 있다. 사람들은 시간의 경과에 따라 사고방식을 유연하게 바꾸기 마련이다.

유사 사용자Analogous User 인터뷰

조사 대상에 완전히 일치하지는 않지만 비슷한 속성을 지닌 사람을 인터뷰해도 유용한 정보를 얻을 수 있다. 여행사의 판매 창구 서비스 개선

이 목적인 리서치라면 어떤 사람을 인터뷰하면 적절할까?

　　여행 대행사 창구는 고객에게 여행 상품을 판매하는 것이 주된 업무다. 고객이 원하는 여행 방법과 시간, 예산, 취향에 관해 물어본 뒤 "그렇다면 하와이에서 보내는 휴가는 어떠신가요?" "프랑스 고성 순례는 어떠세요?" "노르웨이, 스웨덴, 덴마크를 여행하며 북유럽 디자인을 접해보시겠어요?"라며 고객에게 적합하다고 생각하는 여행을 추천한다. 이러한 업무와 유사한 일은 어떤 것이 있을까? 다른 업종에도 비슷한 업무가 있지는 않을까?

　　매장에 방문한 고객과 대화하며 그 고객에게 적합하다고 생각하는 상품을 추천해 판매하는 의류 매장 직원은 어떨까? 가전제품 판매점이나 자동차 판매원도 비슷한 일을 할 것이다. 업종은 달라도 의류 매장이나 가전제품 판매점, 자동차 매장 종사자에게 이야기를 들으면 여행 대행사의 서비스 개선으로 이어질 수 있는 실마리를 발견할지도 모른다.

　　한편 리서치의 대상 업무를 몇 가지 특성으로 분해해 각각의 특성과 공통점이 있는 사람들에게 이야기를 듣는 방법도 있다. 가령 여행 대행사에서의 고객 응대 업무를 분해하면 다음과 같은 관점으로 업무를 인식할 수 있다.

- 고객의 요구 사항을 듣고
- 다양한 조건을 바탕으로 적절한 선택지를 골라
- 상품의 매력을 전한다

이렇게 분해한 뒤 각각의 요소에 대해 그 분야의 전문가가 어떻게 일하는지 파악한다. 예를 들어 고객의 요구 사항을 듣는다는 점에서 미용실이나 의사, 재무 설계사는 어떻게 일할까? 다양한 조건을 바탕으로 적절한 선택지를 고른다는 점에서는 미술관 큐레이터나 다도가에게 인터뷰를 시도하면 흥미로운 인사이트를 얻을 가능성도 있다. 상품의 매력을 전한다는 관점에서는 어떤가? 잡지 등의 기자, 가젯[12]이나 편의점 신상품 후기를 올리는 유튜버를 대상으로 인터뷰를 실시해도 유용한 정보를

12
웹페이지나 디지털 단말기에서 작동하는 미니 애플리케이션을 말하며 주로 계산기나 캘린더 등 단기능의 제품이 여기에 속한다. 위젯과 같은 의미다.

수집할 수 있을 것이다. 유튜버와 여행사 판매 창구 업무는 언뜻 보기에 그다지 관련이 없을 듯 하지만 누군가에게 상품을 추천한다는 점에서 공통점이 있으므로 리서치에 도움이 될 가능성이 있다.

Where: 어디에서 인터뷰를 실시하는가

인터뷰 실시 장소도 중요한 검토 사항이다. 인터뷰 대상자를 자신의 사무실에 방문하도록 해 회의실에서 인터뷰를 하는 경우도 있고 인터뷰 대상자의 집을 방문해 이야기를 듣는 경우도 있다. 카페나 호텔 라운지에서 만나 인터뷰를 진행할 때도 있다. 시간당으로 대여할 수 있는 회의실이나 공유 오피스 등에서 인터뷰에 적합한 장소를 빌리는 것도 좋은 방법이다. 최근에는 온라인 화상회의 시스템인 줌이나 구글미트를 활용한 온라인 인터뷰도 선택지에 넣을 수 있다.

사무실 인터뷰

인터뷰 대상자에게 사무실 방문을 요청해 인터뷰를 실시할 때는 인터뷰를 실시하는 측의 이동시간을 절약할 수 있다는 장점이 있다. 하지만 일반적인 사무실의 회의실에서 인터뷰를 실시하면 분위기가 다소 경직되어 마음을 열기까지 다소 시간이 필요하다. 인터뷰 대상자에 따라서도 다르지만, 전업주부나 학생처럼 사무실이나 회사라는 장소를 처음 방문하거나 몇 년 만에 방문했을 수도 있기 때문에 생각보다 많이 긴장하기도 한다. 따라서 그들이 조금이라도 긴장을 풀 수 있도록 해야 한다. 가령 인터뷰 복장도 배려해야 하는 부분이다. 대부분의 기업에서는 일반적으로 정장을 입고 일한다. 이러한 비즈니스 현장이 익숙하지 않은 사람이 정장을 입은 사람과 인터뷰한다고 생각해보자. 인터뷰 대상자가 얼마나 긴장할지 상상할 수 있을 것이다.

가정 방문 인터뷰

인터뷰 대상자의 집을 방문해 진행하는 인터뷰는 많은 정보를 수집할 기회이므로 꼭 한 번 시도해보기를 추천한다. 인터뷰 대상자가 평상시

에 어떻게 생활하고 무엇을 좋아하는지 등 그들의 공간에 발을 들이는 것으로 수집할 수 있는 정보는 무궁무진하다. 인터뷰 대상자가 전달한 이야기의 맥락을 더 확실하게 이해할 수 있는 등 언어 표현만으로는 얻을 수 없는 다양한 정보를 수집할 수 있기 때문이다. 또한 인터뷰에서 나온 정보를 보충하기 위해 직접 사물을 보여 달라고 부탁할 수 있다.

나의 인터뷰 경험을 예로 들면 취미나 새로운 것에 흥미가 생겼을 때 어떻게 그와 관련된 친구를 만드는지 이야기를 나누다가 이런 정보를 얻었다. "자치단체가 배포하는 홍보 잡지가 있는데 그것을 보고 커뮤니티를 찾았어요." 사무실이나 다른 장소에서 실시한 인터뷰라면 "그 잡지는 어떤 것인가요?" "어떤 정보가 실려 있나요?"라며 홍보 잡지에 대해 더 깊게 질문하며 파헤쳤을 것이다. 하지만 집에서 하는 인터뷰였기 때문에 그 잡지를 보여 달라고 부탁해 봤다. 잡지에는 커뮤니티 이름, 활동 내용, 주요 활동 장소, 활동비, 구성 인원수 등이 실려 있어 인터뷰 대상자가 어떻게 커뮤니티를 발견했고 그러한 정보를 접했을 때 어떤 감정을 느꼈는지 확실하게 이해할 수 있었다.

'자치단체가 배포하는 홍보 잡지'라는 주제어와 그것을 보충하는 몇 가지 정보로 홍보 잡지의 형태를 상상하기보다는 실물을 요청해 실제로 어떻게 정보를 찾았는지 재현해달라고 부탁하면 더 적절한 정보를 얻을 수 있다. '백문이 불여일견'이라는 말도 있지 않은가.

이것은 내 개인적인 생각인데, 집에 타인을 들이는 일을 꺼리는 성향이 짙다면 가정 방문 인터뷰를 거절하는 경우가 많다. 자택 인터뷰에 응하는 사람이 소수가 될 수 있다. 인터뷰에서 얻은 정보를 해석할 때는 이 점도 고려해야 한다.

공공장소에서의 인터뷰

사무실이나 가정 방문이 아닌 카페나 패밀리 레스토랑, 호텔 라운지를 인터뷰 장소로 선택할 수도 있다. 인터뷰 당사자가 어느 정도 마음을 편하게 가질 수 있으므로 좋은 선택지가 된다. 하지만 다른 손님에게 피해가 되지 않도록 신경 써야 한다. 당연히 큰 소리로 이야기하면 안 되며

촬영이나 녹음을 할 때는 다른 손님의 사생활이 침해되지 않도록 해야 한다. 공공 공간에서는 회사의 기밀정보를 취급할 때도 세심한 주의를 기울여야 한다. 게다가 인터뷰 대상자도 주변의 눈과 귀를 의식하게 되므로 민감한 정보를 쉽사리 이야기하기 어려울 것이라고 예상해야 한다. 사전 조사를 통해 좌석 간격이 충분한지 등을 파악하고 약속 시간에 빈자리가 없을 수도 있으므로 충분히 시간적 여유를 가지고 현장에 도착해 자리를 확보해둔다.

　만약 이러한 점이 불안하다면 호텔 라운지를 이용하는 방법도 있다. 호텔 라운지는 도심 카페와 비교하면 음료비가 다소 비싸기는 하지만, 자리가 없어 들어가지 못하는 일은 거의 없고 좌석 간격도 충분히 확보되어 있기 때문이다.

대여 공간에서의 인터뷰

일본 벤처기업 스페이스마켓SPACEMARKET 같은 공유 오피스에서 한 시간 단위로 공간을 대여해 인터뷰를 실시하는 경우도 있다. 장소의 분위기는 공간에 따라 다르지만, 어느 정도 편안하게 이야기할 환경을 마련할 수 있으며 단독으로 사용할 수 있어 기밀이나 사생활과 관련된 걱정도 덜 수 있다. 교외라면 후보 장소가 한정되지만, 인터뷰 대상자의 활동 영역 안에 인터뷰 장소를 확보하는 일도 가능하다. 회사에서 인터뷰하고 싶지만, 회의실을 확보하기 어려울 때 회사 근처에서 공간을 빌릴 수 있으니 매우 편리하다.

사내 공간에서의 인터뷰

업무 개선 등 프로젝트 종류에 따라 해당 프로젝트와 관련된 직원을 인터뷰할 때도 있다. 이런 경우 평상시에 일하는 장소나 회의실, 사내 카페테리아나 회사 근처 카페에서 이1야기를 듣는 식으로 다양한 장소를 고려할 수 있다. 이때는 인터뷰 내용이나 대상자에 맞춰 장소를 선택한다. 인터뷰 대상자가 사무실 근무자라면 평소에 회의실 사용이 익숙할 테니 회의실에서 인터뷰를 실시하면 편하게 대화를 나눌 수 있다.

하지만 평소에 회의실을 사용하지 않는 직종도 분명 있다. 콜센터 상담원 업무나 창고에서 상품을 선별하는 업무, 공장 생산 라인을 개선하는 프로젝트라면 근무지에 회의실이 있어도 현장 인터뷰 진행 자기록 담당자 직원이 회의실을 이용한 적이 없거나 회사 상사와 면담할 때만 이용하는 경우도 있다. 그런 경우 평소에 자주 사용하는 휴게실이나 카페테리아에서 인터뷰하는 등 그들이 편하게 이야기할 수 있는 장소를 선정해야 한다.

온라인 인터뷰

최근에는 줌이나 구글미트, 시스코웹엑스 등 온라인 화상 회의 시스템도 간편하게 이용할 수 있으므로 온라인 인터뷰도 충분히 고려해볼 만하다. 온라인 인터뷰를 실시하는 경우 시간이나 장소의 제약이 적기 때문에 먼 곳에 사는 사람이더라도 적은 비용으로 인터뷰가 가능하다. 다만 대면으로 실시할 때보다 보안에 위험이 있고 온라인이기 때문에 따로 준비할 부분도 있으며 인터뷰 환경을 미리 예측하기 어렵고 수집 정보가 줄어든다는 점을 사전에 고려해야 한다.

먼저 보안에 관해 이야기해보자. 온라인으로 인터뷰를 실시할 때 인터뷰 대상자의 인터뷰 환경을 완벽하게 파악하는 일은 불가능하다. 가령 화면에는 보이지 않지만, 옆에 동료나 가족이 있다면 어떻겠는가? 상황에 따라서 옆에 있는 사람이 경쟁 제품과 관련되어 있을 가능성도 배제할 수 없다. 방법만 찾으면 인터뷰 모습 녹화와 녹음도 비교적 쉽게 할 수 있다. 온라인 인터뷰는 편리한 반면 인터뷰를 실시하는 쪽에서 그러한 녹화나 녹음을 막을 방법이 거의 없다. 따라서 어디까지나 인터뷰 대상자의 양심에 의존할 수밖에 없다.

다음으로 인터뷰 대상자도 준비가 필요하다는 점을 고려해야 한다. 인터뷰 대상자가 평소에도 컴퓨터나 스마트폰을 자주 이용하는지 확실히 알 수 없으므로 줌으로 인터뷰를 실시한다고 했을 때 줌에 문제없이 접속할 거라는 보장은 없다. 온라인 회의 서비스를 이용하기 위해서는 적어도 인터뷰 대상자에게 아래와 같은 도구를 준비하도록 요청한다.

- 　어느 정도 속도가 빠른 컴퓨터나 모바일 기기
- 　인터넷 회선
- 　컴퓨터를 사용한다면 웹 카메라와 헤드셋

스마트폰이라면 전용 애플리케이션을 설치해 인터뷰를 실시할 수 있지만, 인터뷰 대상자에 따라서 당월에 사용할 수 있는 데이터 용량 문제로 통신이 어려울 수 있다. 인터뷰가 길어지면 기기의 배터리 잔량이 부족해 문제가 생길 수도 있다.

　따라서 상대방의 인터뷰 환경을 미리 파악해 때에 따라서는 지원을 검토한다. 인터뷰 대상자가 웹 카메라나 헤드셋을 가지고 있지 않다면 미리 대여 가능한 기자재를 발송한다. 인터넷 회선이 불안정하다면 휴대용 와이파이를 대여하는 방법도 검토할 수 있다. 인터뷰를 실시하는 쪽에서 장소를 준비해 인터뷰를 실시하면 어느 정도 환경을 제어할 수 있지만, 온라인 인터뷰일 경우에는 그렇지 못하므로 더 철저하게 준비해야 한다.

When: 언제 인터뷰를 실시하는가

인터뷰 실시 장소와 마찬가지로 인터뷰 일시도 중요한 검토 항목이다. 프로젝트 진행 시 여러 사정 때문에 정해진 날짜나 특정 시간대에 진행해야 할 때가 있다. 이때 리서치 대상자에게도 사정이 있기 마련이므로 프로젝트를 실시하는 측과 인터뷰 대상자의 상황을 잘 조절해 일정을 맞춰야 한다.

　프로젝트를 실시하는 쪽의 사정이라면 예를 들어 인터뷰 완료 마감일처럼 일정에 관한 것이나 회의실 사용 가능 날짜가 정해져 있는 장소의 문제도 있을 수 있다. 중요한 이해관계자를 인터뷰에 동석시키고 싶지만, 이해관계자의 참석 가능 날짜가 제한적일 때도 있다. 그리고 노무 관리나 집안 사정 등으로 야근이나 휴일 근무가 불가능한 경우도 있을 것이다. 이럴 때는 인터뷰 대상자를 모집할 때 날짜와 시간을 미리 제시하고 그 조건에 맞는 사람들에게 협조를 요청한다. 인터뷰를 완료해야

하는 기간이 정해져 있더라도 어느 정도는 자유롭게 일정을 조율할 수
있다면 인터뷰 대상자의 상황을 확인하면서 일정을 결정한다.

이것은 내 경험에 근거한 것이지만, 전업주부나 학생을 비롯해 기업
간 전자상거래 제품과 관련된 고객이나 이해관계자, 업무 개선 프로젝
트를 의뢰한 클라이언트 기업의 직원 등 일로서 인터뷰에 응하는 사람
은 주로 평일 낮에 인터뷰하는 일이 많았다. 하지만 기업과 소비자 사이
의 전자상거래BtoC 제품에 관한 리서치 등으로 사회인을 인터뷰할 때는
주로 평일 저녁 이후나 주말을 이용하게 된다.

What: 인터뷰에서 무슨 질문을 하는가

인터뷰를 계획할 때 가장 중요한 것은 무엇을 질문할 것이냐는 점이다.
다양한 방법이 있지만, 나는 핵심 질문을 세 가지 정도 작성해 그 질문
에서부터 파고드는 방법을 추천한다. 이들 핵심 질문과 관련해서는 하
나의 큰 주제에 대해 다른 각도에서 질문해가는 방법, 넓고 얕은 질문에
서 깊고 좁은 질문으로 천천히 깊게 파고드는 방법이 있다.

질문 사항을 검토할 때 주의할 점은 앞서 이야기한 리서치 목적을 염
두에 두고 인터뷰로 밝히고 싶은 것이 무엇인지 명확하게 해둘 필요가
있다. 인터뷰 목적에 따라서는 인터뷰 대상자의 세계관을 알고 싶을 때
도 있고 그 사람의 경험에 관해 묻고 싶을 때도 있을 것이다. 인터뷰 대
상자가 경험한 그만의 스토리를 끌어낼 것인가? 혹은 특정 업계나 주제
에 관한 현상과 일반론을 알고 싶은 것인가? 물론 모든 의견이 도움이
되지만, 어떤 인터뷰를 선택하느냐에 따라 인터뷰 구성이 크게 달라진
다. 후자라면 해당 업계나 특정 주제에 관한 전문 지식을 지녔거나 자세
히 알고 있는 사람을 인터뷰하는 것이 바람직하다. 이러한 전문가 인터
뷰에 대해서는 뒤에서 다시 설명하겠다.

인터뷰 대상자의 경험을 묻는 인터뷰와 전문가 인터뷰의 다른 점은
인터뷰의 응답 방향성이다. 새로운 카메라의 기능을 검토하는 리서치인
경우 "카메라를 구입하는 결정적 요소는 무엇인가요?"라고 대략적인 질
문을 했다고 해보자. 인터뷰 대상자가 경험한 상황에 대한 인터뷰라면

다음과 같은 응답을 끌어낼 수 있다.

'주말에 신문 전단을 보다가 근처 가전제품 판매점에서 사고 싶던
디지털카메라를 저렴하게 판매하고 있는 것을 발견했어요. 마침
그날 가전제품 판매점 옆에 있는 생활용품매장에 정원용 비료를
사러 가려고 했던 참이라 가전제품 판매점에도 들렀습니다.
매장에는 역시 사고 싶던 카메라가 진열되어 있었는데 그 옆에
이 카메라도 있었지요. 가격이 조금 더 비쌌지만, 이 렌즈의….'

리서치의 목적이 인터뷰 대상자가 과거에 어떤 체험을 통해 카메라를
구입했는지 알아보는 것이지 다른 사람의 카메라 구입 방법을 알기 위
한 것이 아니라면 위와 같은 실제 체험이 바탕이 된 이야기는 우리가 의
도한 응답이라고 할 수 있다.

인터뷰 대상자가 사회나 세상을 어떻게 보고 있는지 이해하기 위해
"다른 사람이 어떻게 행동할 거라고 생각합니까? 혹은 어떻게 행동하고
있다고 생각합니까?"라고 질문하는 경우도 있다. 하지만 디자인 리서치
에서는 특히 개개인이 어떻게 일하고 생활하고 그 안에서 어떻게 느끼
며 생각하는지 이해하는 것이 중요하므로 그 사람만의 이야기를 끌어내
는 데 주력해도 괜찮다.

한편 전문가 인터뷰에서 "카메라를 구입하는 결정적인 요소는 무엇
인가요?"라고 같은 질문을 던졌다고 해보자. 이 경우 개인의 경험을 묻
기보다 세상 사람이 어떻게 행동하며 카메라를 구입하는지 묻는 것이므
로 다음과 같은 답변을 얻을 수 있다.

'일반 사람 특히 가족이 있는 사람은 졸업식이나 입학식, 운동회,
문화제 등 학교 행사가 있을 때 카메라를 구입하게 됩니다. 이러한
행사 시기가 되면 가전제품 판매점의 카메라 매장을 찾는 사람도
늘어납니다. 사용 목적이 비교적 확실하므로 기능을 중시합니다.
가령 운동회라면 멀리에서 아이를 촬영해야 하므로 줌 기능이

있는 카메라를 찾습니다. 입학식이라면 교문이나 벚꽃 아래 등 가까운 거리에서 사진을 찍게 되므로 줌 기능보다 DSLR 카메라처럼 사진이 깨끗하게 촬영되는 카메라가 잘 팔립니다.'

두 인터뷰 내용 모두 유익한 정보지만, 인터뷰에서 어떤 정보를 원하고 그 정보를 어떻게 활용할지 정하지 않고 인터뷰를 진행하면 충분히 의미 있는 인터뷰가 되지 못한다.

How: 어떻게 인터뷰를 실시하는가

인터뷰를 실시할 때는 다양한 기법을 활용한다. 일반적으로 인터뷰하면 떠올리는 모습은 책상을 사이에 두고 실시하는 대화 형식의 인터뷰일 것이다. 다음과 같이 인터뷰 진행자가 인터뷰 대상자에게 질문을 던지고 발언을 끌어내는 형식이 된다.

진행자	최근에 언제 등산을 가셨는지 이야기해주세요.
대상자	2주 전 토요일에 도치기현에 있는 조스다케산이라는 곳으로 등산을 갔습니다.
진행자	조스다케산에 가셨군요. 그 산에는 왜 가게 되셨나요?
대상자	이 시기가 되면 날씨가 더워져 해발이 조금 높은 산에 가고 싶었습니다. 그런데 생각보다 시원해서 조금 놀랐습니다. 함께 간 사람은 얇은 옷만 가져와서 추워 보였어요.
진행자	그러셨군요. 보통은 친구와 함께 등산하시나요?
대상자	제가 사는 지역에 직장인 산악회가 있어 등록했는데 산악회 사람들과 함께 한 달에 한 번 정도 등산합니다.

이는 어디까지나 하나의 예이지만, 이 방식이 질문과 대답에 의한 대화로 구성되는 가장 전형적인 인터뷰일 것이다.

이 경우 그림 3-20처럼 인터뷰 대상자 한 사람당 일반적으로 인터

기록 담당자

인터뷰 대상자　　　　인터뷰 진행자

그림 3-20

뷰 진행자와 기록 담당자가 참여해 2인 1조로 인터뷰를 실시한다. 인터뷰 대상자와의 대화는 진행자가 맡고 기록 담당은 따로 기록하면서 때에 따라 사진 촬영이나 녹음 기자재를 다룬다. 인터뷰 대상자와의 대화에 집중할 수 있는 환경을 조성하는 것이 기록 담당의 역할이다.

　　기록 방법은 다양하지만, 그 장소에서 나오는 모든 발언을 다 적을 필요는 없다. 필요하다면 녹음한 뒤 녹취록을 작성하면 되므로 다음과 같은 점에 초점을 맞춰 기록한다.

-　핵심 주제
-　두 사람의 대화를 통해 발견한 점
-　인상 깊은 발언
-　나중에 질문하고 싶은 내용

이때 메모를 하면서 시간을 함께 적어두기를 바란다. 나중에 녹음 내용을 들으면서 왜 그런 기록을 했는지 다시 떠올리고 싶을 때가 생기는데 그때 시간이 적혀 있으면 해당하는 곳을 쉽게 찾을 수 있다.

　　위에서 소개한 것처럼 대화를 통한 전형적인 인터뷰 방식에 더해 몇 가지 보조 도구를 사용할 때도 있으므로 그 도구도 함께 소개해보자. 이제부터 소개할 리서치 도구를 활용하면 리서치 대상자의 생각을 언어

화하는 것은 물론 시각화하거나 리서치 대상자와 협력 관계를 맺는 데
도움이 되는 등 여러 가지 효과가 있다. 대표적인 리서치 도구는 다음과
같다.

사용자 여정 지도, 경험 지도Experience Map

사람들의 행동을 시간 흐름에 맞춰 구성하는 것이다. 사용자 여정
지도는 가령 자동차를 산다는 등 고객의 '선택'과 '결단'에 이르는
과정을 가시화한 것이다. 경험 지도는 특정 제품을 이용할 때나
여행과 같은 특정 행동을 할 때의 고객 경험을 주로 가시화한다.
이들을 분류하는 명확한 기준이 있는 것은 아니며 횡축으로
나열되는 시간 순서에 따라 사람들의 행동을 구성한다는 점에서
유사하다.

일상생활 관찰A Day in the Life

리서치 대상자에게 어느 한 날의 행동에 관해 쓰게 한다. 사용자
여정 지도나 경험 지도는 제품과의 접점에 초점을 두고 사람들의
행동을 가시화한 것이다. 하지만 이 일상생활 관찰은 제품과의
접점에 그치지 않고 사람들의 생활에 초점을 두므로 제품을 접하는
데 어떤 과제와 기회가 있는지 쉽게 이해할 수 있다.

감정 지도Emotional Seismograph

사람들의 감정 변화를 그림으로 보여주는 것이다. 어떤 행동을
하면 즐거울 때도 있지만 그렇지 않을 때도 있다. 즐거울 때도 그
즐거움의 정도가 클 때도 있고 작을 때도 있다. 우리의 감정은
시시각각 변한다. 이런 기분의 변화를 가시화해 사람을 더 깊게
이해하도록 노력한다.

관계 지도Relationship Mapping

관계성을 도시화한 것이다. 여기에서 이야기하는 관계성은 사람과

사람의 관계도 있지만, 사람과 사물과의 관계도 있으며 대상을
한정하지 않는다. 인간관계가 조사 대상인 경우는 자신과 친한
사람일수록 가운데에, 친하지 않은 사람일수록 가운데에서 떨어진
곳에 놓는다. 금융 관련 서비스에 관한 리서치인 경우, 평소에
신용카드나 교통카드를 많이 이용한다면 가운데에 가깝게, 은행의
인터넷뱅킹 서비스는 그보다 적게 이용한다면 가운데에서 조금
떨어진 위치에 놓는다. 이처럼 주제와 관련된 각종 서비스와
자신과의 관계를 가시화할 때 관계 지도를 이용할 수 있다.

소개 카드Introduction Card

대상이 되는 제품과 서비스를 지정한 뒤 리서치 대상자가 이들
제품이나 서비스와의 개인적인 관계나 접하게 된 계기 혹은 왜 이들
제품이나 서비스가 리서치 대상자에게 가치가 있는지 질문하고
스케치나 글로 설명하게 한다. 러브 레터 앤드 브레이크업 레터
The Love Letter & Breakup Letter법이라고 불리기도 한다.

카드 분류Card Sorting

여러 장의 사진이나 일러스트 등을 인터뷰 장소에 준비한 다음
인터뷰 대상자에게 우선순위가 높은 순서나 자신과 관련이 있는
순서, 취향 순서 등으로 배열하게 하거나 몇 가지 카드를 선택하도록
한다. 카드처럼 실제로 눈에 보이는 사물의 배열을 바꾸다 보면
자신이 어디에 중점을 두고 있는지 쉽게 눈으로 확인할 수 있다.

지오 매핑Geo Mapping

지도나 건물 평면도, 집 평면도 등에 자신의 행동과 생각을 함께
적어 위치와 관련된 정보를 가시화하는 기법이다. 행동에 중점을
두고 가시화를 실시할 때는 행동 매핑Behavioural Mapping이라고
부르기도 한다.

워크 스루Walk Through, 사용자 테스트User Test

리서치 참가자에게 특정 제품이나 서비스를 이용하게 하고
그 모습을 관찰한다. 칫솔처럼 단일 기능 제품이라면 그저
사용해달라고 부탁하면 된다. 하지만 기능이 복잡한 제품이라면
예를 들어 웹사이트에서 특정 정보를 찾아 달라거나 회원 등록을
해달라는 등 적절한 수행 과업을 설정하는 것이 중요하다. 비슷한
이름의 방법으로 인지적 시찰법Cognitive Walk Through이 있다. 인지적
시찰법은 제품 평가 기법으로 제품 개발자나 리서처 등이
제품 사용자의 입장이 되어 그들이 이용하는 장면을 떠올리며
조작하면서 제품이 안고 있는 과제를 추출한다.

공동 창작Co-Creation

리서치 대상자와 함께 아이디어를 내고 프로토타입을 작성한다.
리서처와 리서치 대상자가 팀을 이루어 실시할 때는 워크숍
형식으로 그룹을 나눠 아이디어 창출이나 프로토타입 작성을
진행한다. 이때 작성하는 프로토타입은 매우 간단한 것이면 된다.
하드웨어 제품이라면 상자나 레고 블록 등을 이용해 제작한다.
스마트폰 애플리케이션이라면 간이형 종이 프로토타입을 리서치
대상자와 함께 작성해도 좋다. 프로토타입을 함께 만들면 사람들의
취향과 우선순위, 그들이 안고 있는 과제를 어떻게 해결하면
좋아할지 등 다양한 통찰을 얻을 수 있다.

위의 내용은 어디까지나 일례이며 리서치 내용에 맞춰 적절한 리서치
도구를 고안해 사용하는 것이 바람직하다. 리서치 도구를 사용하면 다
음과 같은 장점이 있다.

리서치 참가자의 흥미를 끈다

인터뷰에서 중요한 점은 리서치 대상자에게 형식적 의견이 아니라 진심

이 담긴 의견을 끌어내는 것이다. 성공적 리서치를 위해서는 리서처와 리서치 대상자 사이에 친밀한 관계와 좋은 분위기를 조성해 리서치 대상자가 긴장하지 않도록 해야 한다. 리서치 도구를 사용해 리서치 대상자의 관심을 리서처에서 리서치 도구로 옮겨가게 해 리서처와 리서치 대상자의 관계에 변화를 가져온다.

회사 입사 면접을 떠올려 보자. 대부분 질문하는 사람과 질문 받는 사람의 관계는 대등하지 않다. 인터뷰 진행자에게는 수많은 인터뷰 가운데 하나에 불과하겠지만, 인터뷰 대상자에게는 낯선 경험이며 인생에서 처음으로 리서치에 협조하는 사람도 있을 것이다. 그런 경우 대부분은 긴장한 나머지 좀처럼 자신이 하고 싶은 이야기를 꺼내기 어려워한다. 아니면 자신을 잘 포장하고 싶어 사회 통념상 '괜찮다'고 여겨지는 답변을 만들어내기도 한다. 어쩔 수 없는 상황이지만, 리서치로서는 바람직하다고 할 수 없다. 리서치 도구는 이러한 상황을 해결하는 돌파구가 될 수 있다. 그림 3-21은 리서치 도구의 유무로 흥미와 관심이 어떻게 변하는지 보여준다.

도구를 이용하지 않는 일반 인터뷰에서는 리서치 대상자의 관심은 주로 리서처에게 향해 있다. 이때 리서치 도구를 활용하면 리서치 대상

그림 3-21

자의 관심은 주로 리서치 도구로 향하게 된다.

리서치 도구를 활용하면 인터뷰 진행자와 인터뷰 대상자 사이에 과제에 임하는 대등한 팀 의식이 조성된다. 적군과 아군이라는 분류는 다소 거창하지만, 공통의 과제를 눈앞에 두고 함께 해결하면 리서치를 실시하는 쪽과 리서치를 당하는 쪽이라는 관계성에서 리서치를 진행하는 동료로 관계성에 변화가 생겨 더 진심이 담긴 의견을 끌어낼 수 있다.

말로 드러나지 않는 잠재적 니즈를 끌어낸다

의미 있는 리서치란 사람들의 더 본질적인 정보를 수집할 수 있는 리서치다. 그림 3-22는 인터뷰 방법에 따라 어떤 종류의 정보를 얻을 수 있는지 보여준다. 인터뷰에서 얻은 정보는 극단적으로 말하면 '리서치 참가자가 무엇을 말했는가?'일 뿐이다.

인터뷰 진행자는 인터뷰 대상자에게 질문하면 당연히 어떤 답변을 얻을 것이다. 때로는 그들의 생활이나 일, 취미 등에 대한 정보일 수도 있고, '이렇게 생각했다' '이렇게 느꼈다' '이런 것 같다'는 등의 정보를 얻을 수도 있다. 이 같은 정보는 리서치를 실시할 때 중요하다. 하지만 그 답변에 진심이 담겨 있다고는 장담할 수 없다. 어디까지나 표면적인 말일 가능성도 있다는 점을 고려해야 한다.

그렇다면 더 본질적인 정보를 확보하기 위해서는 어떻게 해야 할까? 먼저 첫 번째는 관찰을 들 수 있다. 뒤에서 다시 나오겠지만, 관찰로 얻는 정보는 사람들이 어떻게 생활하고 일하며 제품을 사용하는지에 관한 거짓 없는 진짜 정보다. 단 사소한 것으로 사람들의 행동에 변화를 일으킬 수 있으므로 리서처가 현장을 방문할 때는 현장에 영향을 주지 않도록 주의해야 한다. 가령 매장 서비스에 관한 리서치로 관찰을 실시한다고 했을 때 정장 차림의 리서처가 매장 안, 그것도 눈에 띄는 위치에서 가만히 선 채로 기록하고 있다면 분명히 부자연스러워 보일 것이다.

관찰이라는 방법은 강력하고 유용하지만, 이를 통해서는 어디까지나 사람들의 행동 양상 등의 정보만 얻을 수 있다. 소매점에서는 보안 카메라 영상을 활용해 고객의 동선을 파악하고 매장 설계나 상품 구성

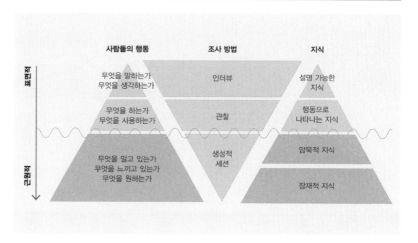

그림 3-22 리즈 샌더스, 피터르 얀 스타프퍼스,『통속적인 도구 상자 : 디자인 프런트 엔드를 위한 생성적
연구(Convivial Toolbox: Generative Research for the Front End of Design)』, BIS출판사(BIS Publishers) 참고

개선을 시도하는 방식을 취하기도 한다. 매장 안에서 고객이 어떻게 이
동하는가? 즉 고객이 매장에 들어온 뒤 어떻게 매장 안을 둘러보고 어
떤 진열대 앞에 멈춰 상품을 집어 바구니에 넣은 다음 계산했는지 혹
은 매장을 돌아다녔지만 상품은 사지 않고 나갔다는 등 사람들의 행동
을 해석한다. 이러한 관찰을 통해 사람들이 무엇을 샀고 그 제품을 사기
까지 어떤 행동을 했는지 파악할 수 있다. 편의점에서 가위를 구매한 사
람이 있다고 하자. 보안 카메라 영상을 통해 고객을 관찰하면 그 사람이
매장에서 가위를 발견하기까지 어떻게 이동해 어떤 경로로 가위를 발견
했는지 알 수 있다. 바로 가위를 찾았는가 아니면 매장 안을 한참 돌아
다니다가 가위를 찾았는가? 이는 포스 데이터POS Data, 즉 계산대에 기록
되는 매출 기록으로는 파악할 수 없는 정보다. 이러한 정보를 입수할 수
있다면 상품 배치나 진열 방법 검토 등의 매장 개선으로 이어질 수 있다.
　하지만 이러한 관찰 방법으로는 사용자가 실제로 느끼고 생각한 것,
요구 사항까지는 알 수 없다. 가령 사용자가 가위를 사기는 했지만, 사실
은 칼을 찾고 있었을지도 모른다. 칼을 사려고 매장 안을 오랫동안 살펴
보았지만, 결국 발견하지 못해 가위를 샀을 가능성도 있다. 이 경우 편
의점에서 칼을 팔았으면 좋겠다는 사용자의 기대와 그 편의점에서 칼

을 팔지 않았거나 발견하지 못해 가위를 샀다는 실제 상황 사이에 간극이 발생한다는 것이 과제가 된다. 가위의 진열 위치에는 어떤 문제도 없었을 가능성이 있다. 관찰에서는 사용자의 행동 정보는 얻을 수 있지만, 그 이면에 어떤 생각이 있었는지까지는 알 수 없으니 주의해야 한다.

그렇다면 더 깊은 본질적인 정보를 얻기 위해서는 어떻게 해야 할까? 이를 위해 리서치 도구를 활용할 수 있다. 리서치 도구를 매개로 한 리서치 대상자와의 상호 대화를 통해 살아 있는 정보를 끌어내 더 본질적이고 유익한 발견을 할 수 있다.

조사 세션의 기록화에 도움이 된다

리서치는 그 실시만으로 끝나지 않는다. 리서치로 얻은 다양한 정보를 도움이 되는 결과물로 정리해 필요한 사람에게 전달해야 한다. 이는 가령 동료, 상사, 거래처, 때에 따라서는 제품의 기존 고객, 잠재 고객 혹은 사회에도 리서치 결과를 공유할 수 있다. 리서치 결과를 공유하는 데는 다양한 방법이 있겠지만, 리서치 도구를 활용해 얻은 결과는 활자의 몇 배나 되는 정보를 상대방에게 전달할 수 있다.

인터뷰 녹취록이나 발췌를 리서치 결과물로 공유하기보다는 사용자가 제품을 사용하는 사진이나 동영상, 리서치 도구를 통해 생성한 것을 제시하면 이후에 결과를 알게 되는 사람도 사람들을 심도 있게 이해할 수 있다.

인터뷰 대상자나 그 영역에 대한 이해를 돕는다

이것이야말로 리서치 도구를 이용하는 가장 큰 목적이라고 할 수 있다. 우리는 보통 누군가와 소통할 때 일상적으로 말을 사용한다. 말은 매우 유동적이고 다양한 것을 자유자재로 표현할 수 있지만, 형태로 남지 않기 때문에 우리 사이를 눈 깜짝할 사이에 스쳐 지나간다. 이를 보완하기 위해 리서치 대상자의 생활이나 일을 형태화해 우리 눈앞에 그려낸다. 가령 앞에서 나온 관계 지도라는 방법이 있다. 이 방법은 리서치 대상자로부터의 거리감을 그림 3-23처럼 구성한다.

그림 3-23

관계 지도는 그 사용법이 다양하다. 인터뷰 대상자의 인간관계를 나타내거나 일이나 평상시에 사용하는 물건을 배치해볼 수도 있다. 인간관계라면 자신과 친한 인물을 원의 중심에 놓는다. 생활에 관련된 리서치라면 대부분 가족이나 연인, 친구 등은 원의 중심과 가까운 곳에 위치할 것이다. 동네 이웃이나 직장 동료, 상사 등은 중심에서 조금 떨어진 곳에 놓을 수 있고 사람에 따라서는 단골 음식점이나 집 근처 편의점 직원이 의외로 중심에서 가까운 곳에 놓일지도 모른다.

업무 개선 프로젝트라면 리서치 대상자인 직원들에게 업무로 만날 기회가 있는 사람의 이름이나 일에서 사용하는 도구 이름을 적도록 한다. 동료나 상사, 거래처 직원 혹은 인사나 법무 등 일과 관련된 사내의 다른 부서 이름을 쓸 때도 있을 것이다. 일의 도구로는 워드나 엑셀 등의 이름을 들 수 있으며 전용 휴대 단말기나 업무용 시스템 이름을 적을 가능성도 있다.

리서치 대상자에게 정보를 배치하게 하면서 그에 대한 설명도 요청하는데 단순한 구두 설명과 비교했을 때 분명히 이해도가 훨씬 높아진다.

또한 관계 지도를 사용하면 리서치를 실시하는 쪽의 이해도가 올라가는 것은 물론 리서치 대상자도 눈앞에 일단 내용을 써보면 머릿속이 정리된다는 효과가 있다. "일할 때 동료가 옆자리에 앉으니 물리적으로 거리가 가까워 자주 소통한다고 생각했는데 내 일을 자세히 들여다보니 같은 부서 사람과는 조회 시간에만 이야기를 나누었네요. 오히려 영업팀 A씨나 B씨와 더 빈번하게 소통하고 있었습니다." 등 일단 눈앞에 정보를 꺼내놓으면 지금까지의 편견이 깨지는 일이 의외로 많다.

지금까지 인터뷰 계획에 대해 소개했는데 인터뷰를 실시하기 전 리허설을 반드시 실시하기를 바란다. 리허설을 실시하면 인터뷰 질문 항목이 적절한지 파악할 수 있으며 녹음이나 녹화 장비 사용법을 확인해둘 수 있다. 프로토타입을 이용한 사용자 테스트를 실시한다면 프로토타입이 생각한 대로 잘 작동되는지 반드시 확인해야 한다. 리서치 도구도 제역할을 하는지 꼭 확인해봐야 한다. 특히 리서처가 직접 만든 것은 물론 처음 사용하는 리서치 도구는 그것의 개요와 사용법을 파악하고 어떻게 설명하면 리서치 대상자가 도구 사용법을 제대로 숙지해 문제없이 작업을 진행할 수 있을지 충분히 검토해야 한다. 리서치 대상자에게 감사를 표하고 그들의 시간을 단 1초라도 허투루 쓰지 않도록 노력하자.

3.5.1.2　　　　인터뷰 준비

인터뷰 계획을 세운 뒤에는 인터뷰 실시를 위한 준비에 들어간다. 인터뷰 계획에 맞춰 인터뷰 대상자의 일정을 조정하고 장소를 확보한다.

기자재
인터뷰 당일에 녹음기의 배터리가 거의 없다거나 카메라 SD 카드의 메모리가 가득 차 있는 등의 문제를 피하기 위해서는 인터뷰 전에 미리 여

유를 가지고 필요한 기자재를 준비해야 한다. 가능하다면 인터뷰 전날에 필요한 기자재 일체를 모두 점검해두자. 인터뷰가 연속해서 진행될 때는 녹음과 녹화로 배터리나 미디어 녹음 용량이 얼마나 소모될지 점검하고 필요하면 여분의 배터리나 기록용 미디어를 마련한다.

녹음 기자재는 스마트폰 애플리케이션으로 진행할 때도 있지만, 전용 녹음기가 있다면 더 안전하다. 스마트폰 녹음 애플리케이션의 경우, 화면이 꺼져 있는 상태에서는 녹음 상태나 오류 확인이 어렵다. 애플리케이션이 알 수 없는 이유로 멈출 수도 있고 용량 때문에 오류가 발생하기도 한다. 이러한 일은 바로 발견하지 못하면 큰 문제가 된다. 또는 인터뷰 도중 갑자기 전화가 걸려오는 경우도 있는데 진동으로 해놓아도 진동이 울리면 인터뷰를 녹음하는 데 영향을 주게 된다.

녹음기를 사용할 때는 외부에서 녹음 상태를 한눈에 확인할 수 있는 장치가 좋다. 이는 내 경험으로, 녹음했다고 생각했는데 나중에 보니 녹음이 되어 있지 않아 상당히 곤란했던 적이 몇 번 있었기 때문이다. 또한 만약을 위해 전용 녹음기와 스마트폰 또는 전용 녹음기와 비디오카메라 등 적어도 두 대의 녹음용 기자재에 동시에 기록하고 있다.

카메라는 인터뷰 목적에 따라 구분해서 사용하자. 사진만으로 충분한 경우도 있고 인터뷰 모습을 동영상으로 기록해야 할 때도 있다. 동영상으로 기록하는 경우, 인터뷰 대상자가 이야기하는 모습이나 작업하는 모습을 기록할 때는 DSLR 카메라나 비디오카메라면 충분하다. 하지만 그 장소의 분위기를 남기고 싶을 때는 고프로와 같은 광각 렌즈를 갖춘 카메라를 사용하는 것이 좋다.

그 외에도 웹사이트나 스마트폰 애플리케이션의 사용자 테스트를 실시할 때는 인터뷰 대상자의 제품 사용 모습을 기록하기 위한 카메라가 필요하다.

컴퓨터라면 화면 캡처가 가능한 소프트웨어로 애플리케이션 조작 내용을 기록할 수 있다. 이때 미리 소프트웨어를 설치해 제대로 작동하는지 확인해두자. 스마트폰이라면 그림 3-24처럼 수직 촬영 카메라 등을 이용해 손 부분을 촬영하면 된다.

그림 3-24

또한 이들 조작 내용을 다른 컴퓨터에 전송해 확인하고 싶을 때도 생긴다. 그럴 때는 줌 등 온라인 화상 회의 시스템을 활용해 화면 공유 상태로 해둔 다음 녹화 기능을 이용하는 방법도 있다. 인터뷰 상황에 맞춰 유연하게 설정하면 된다.

　　다른 특수한 예로 시선 계측 장치나 뇌파 측정 기자재를 사용하거나 근육 등에 걸리는 부하를 계측하기 위한 기자재, 적외선 등을 이용해 순간 포착하는 모션 캡처 방식을 사용하기도 한다. 또한 하드웨어 제품 리서치에서는 리서치용 디바이스를 직접 만들거나 센서류를 활용해 데이터를 수집하는 경우도 있다.

　　간혹 인터뷰 모습을 옆방에서 보거나 현장에서 조금 떨어져 견학하고 싶다는 요청이 들어온다. 하지만 인터뷰를 실시하는 장소에 지켜보는 사람이 많으면 인터뷰 대상자가 위축될 우려가 있다. 그럴 때는 인터뷰를 진행하는 곳에 비디오카메라 등을 설치해두고 영상을 전송해 해당 인터뷰를 확인할 수 있도록 하자. 이때 영상이 제대로 전송되는지 사전에 잘 점검해두어야 한다.

동의서, 비밀 유지 서약서 등

실제 프로젝트에서는 인터뷰 대상자에게 비밀 유지 서약을 받고 촬영이

나 녹음 허가를 받게 된다.

비밀 유지 서약은 인터뷰 내용이나 인터뷰가 실시되었다는 사실을 개인 SNS에 발설하지 않는다는 내용을 포함한다. 인터뷰 내용은 웹사이트에서 '사용자의 목소리' 등으로 소개하거나 외부에 공개는 하지 않아도 프로젝트 안에서 다양하게 사용되는 경우도 있다. 이는 리서치의 목적에 따라서도 달라지므로 인터뷰를 실시하기에 앞서 비밀 유지 서약에 대한 동의를 받을 때 인터뷰 내용 이용 동의와 같은 형태로 인터뷰 내용의 이용 범위를 허락 받는 것이 바람직하다.

동의서에는 인터뷰에서 나온 아이디어에 대해 권리를 주장하지 않는다는 내용도 포함시킨다. 인터뷰를 실시하다 보면 가령 '이런 성능의 제품이 있었으면 좋겠다.' '이 제품은 이런 기능이면 더 좋겠다.' '이 제품은 여기가 사용하기 불편하다.' '이렇게 개선되었으면 좋겠다.' 등의 의견이 나올 것이다. 때에 따라서는 그러한 의견 수집이 목적인 인터뷰도 있을 것이다.

이때 인터뷰를 실시하는 쪽에서는 당연히 인터뷰에서 얻은 지식이나 아이디어를 자유롭게 사용하고 싶기 마련이다. 하지만 잘못하면 아이디어의 소유권 문제로 인터뷰 대상자와 분쟁이 생길 수도 있다. 본래 어느 정도 규모가 있는 조직에서는 인터뷰와는 관계없는 프로젝트에서 비슷한 과제와 해결책을 같은 시기에 검토하는 경우도 왕왕 있으며 인터뷰 대상자의 아이디어를 참고하지 않아도 아이디어가 중복되는 일도 생긴다. 인터뷰 대상자의 아이디어는 정말 고맙지만, 그런 경우가 발생할 상황을 대비해 아이디어 권리 귀속에 대해서는 명확하게 해두자.

동의서의 필요 조항은 인터뷰 대상자의 속성에 따라 바뀐다. 가령 업무 개선이 목적인 리서치에서는 직원 인터뷰를 자주 하는데 클라이언트의 회사에서 실시하는 인터뷰라면 비밀 유지 조항은 필요하지 않을 것이다. 적어도 직원과 그들의 소속 기업 사이에서 비밀 유지에 관한 계약이나 정보 관리가 이루어지고 있기 때문이다.

하지만 직원이라고 해도 아이디어의 취급 부분에 대해서는 어느 정도 신경을 써야 한다. 상황에 따라서는 특허 등의 권리를 인정받는 경우도 생

기기 때문이다. 아이디어 단계에서 소유권이 있다고 생각하는 경우는 드물지만, 이에 대해서는 그때그때 상황을 보고 판단하는 것이 바람직하다.

　　인터뷰 장면을 사내 정보지나 인트라에서 개선 사례로 소개하고 싶은 경우도 생긴다. 그럴 때는 당연히 직원의 초상권 등을 고려해야 하며 직원이라고 해서 마음대로 사진을 찍어 공개해서는 안 된다.

　　참고로 일반 기업이 자신들의 제품을 위해 외부 협력자를 모아 실시하는 인터뷰를 전제로 만든 서식을 180쪽에 게재했다. 앞서 이야기했듯이 리서치 참가자의 속성이나 프로젝트 성격에 따라 필요 항목이 달라지므로 실제로 사용할 때는 회사의 법무 담당자 등에게 확인을 받아 진행하기를 바란다.

인터뷰 대상자 사례 지급

인터뷰 대상자에게 지급할 사례도 준비해두어야 한다. 사례 금액에 대해서는 각자 기준이 달라 명확하게 제시하기 어렵지만, 일반적으로 시간당 5만원에서 10만원 정도로 사례금 기준이 형성되어 있는 것으로 보인다. 사례금을 전달할 때는 영수증에 이름 등을 기입하도록 요청해야 하지만 경비 정산에 필요한 절차는 기업마다 다르므로 회계 담당자에게 사전에 확인해두도록 하자. 리크루팅 회사를 이용해 인터뷰 대상자를 모집한 경우는 리크루팅 회사를 거쳐 사례금을 지급하거나 직접 사례금을 지급할 때도 있으므로 이것도 사전에 확인해두도록 한다. 참고로 나는 현금이나 영수증을 준비하는 수고를 덜기 위해 리쿠르팅 회사를 통해 사례금을 지불한다. 인터뷰 사례로는 사례금과 함께 혹은 사례금 대신 해당 기업의 제품이나 홍보용 제품을 지급할 때도 있다.

　　이러한 사례에 대해서는 다양한 의견이 있지만 개인적으로는 인터뷰 대상자와의 관계 형성을 통해 필요 시 추가 리서치를 의뢰할 수 있으며 인터뷰 대상자도 협조하고 싶어 할 만한 관계를 유지해야 이상적이라고 생각한다. 이런 사고방식을 바탕으로 인터뷰가 끝난 뒤에도 리서치 프로젝트에 협조적일 수 있는 적절한 사례 방식을 검토해두도록 하자.

　　설사 인터뷰 대상자가 자신이 속한 회사의 리서치에 참여하지 않는

인터뷰 조사 협조에 관한 동의서

이번에 ○○○○주식회사(이하 당사)에서 실시하는 인터뷰 조사에 협조해주셔서 감사합니다. 본 인터뷰에 앞서 아래 항목을 확인하시고 동의하시면 아래 서명란에 서명해주시기 바랍니다.

• 본 인터뷰를 통해 제공해주신 정보는 당사의 관계 부서 안에서만 공유·공개되며 그 이외의 제3자에게 공개되는 일은 없습니다. 본 인터뷰는 아래에 기입해주시는 내용을 바탕으로 기록하며 해당 기록도 동일하게 취급합니다.

 기록 형식(✓로 표시해주세요.):
 □ 음성에 한함
 □ 음성 및 동영상

• 본 인터뷰를 통해 수집한 데이터 등의 자료는 아래와 같이 익명으로 공개할 수 있습니다. 이 경우 인터뷰에 협조해주신 분의 성함, 소속 등 개인을 특정 지을 수 있는 정보는 공개되지 않습니다.

 직업: 업종명·직종명까지
 연령: 나이대 또는 '○○대 초반/후반'의 형식으로 공개할 수 있음
 성별: 공개하지 않음

• 본 인터뷰를 통해 알게 된 정보(이하 당사)나 인터뷰 응답 내용은 당사의 기밀 정보로 취급하므로 제3자에게 공개 혹은 누설해서는 안 되며 홈페이지나 블로그, 게시판, SNS에도 올릴 수 없습니다.

• 본 인터뷰를 통해 제공받은 정보에 관한 저작권(저작권법 제27조 및 제28조에 정한 권리 포함) 그 외 모든 권리에 대해서는 당사에 양도한 것으로 간주합니다. 또한 저작인격권을 당사 혹은 당사가 지정하는 제3자에게 행사하지 않습니다.

• 본 동의서에 관해 소송이 필요한 경우 전속 합의로 제1심 관할법원을 지정합니다.

위의 내용을 확인한 후 동의합니다.

○○○○년 ○월 ○일
성명: 주소:

다고 해도 다른 회사의 리서치 프로젝트에 참여할 수 있는 상태를 만드는 것이 리서치를 실시하는 자로서 최소한의 마음가짐이라고 생각한다. 기업이 실시하는 인터뷰 참여에 부정적 인상을 갖지 않도록 해두는 일이 중요하다. 주의할 점은 사례는 물론 인터뷰 실시를 위해 일어나는 모든 소통에 세심한 주의를 기울여야 한다는 것이다.

인터뷰 대본 작성

인터뷰 대본을 만들어 빠진 내용이 없는지 확인하자. 여러 사람이 함께 인터뷰에 참여할 때는 팀 안에서 인터뷰 대상자 안내 담당, 인터뷰 진행자 담당, 기록 담당, 촬영과 녹음 기자재 조작 담당 등으로 역할을 분담해 진행한다. 인터뷰 진행 방식도 세세하게까지는 아니어도 대략 정해두면 인터뷰를 순조롭게 끌어갈 수 있다.

- 팀 소개, 프로젝트 개요와 기대하는 내용 설명, 동의서 서명
- 인터뷰 대상자 파악하기: 배경, 주제와의 관계, 논의를 위한 워밍업
- 핵심 질문
- 요점 정리Wrap-up, 마지막으로 하고 싶은 말이나 질문이 있는지 확인, 인사

182쪽에 인터뷰 대본 예시가 나와 있다. 이를 참고해 인터뷰에 따라 그때그때 맞춰서 대응하면 된다.

자기소개, 프로젝트 소개	오늘 시간을 내주셔서 감사합니다.

저는 ○○디자인주식회사 ○○라고 합니다. 이쪽은 동료인 ○○입니다.

저희는 ○○카메라주식회사와 함께 새로운 카메라를 만들기 위한 프로젝트를 진행하고 있습니다. 고객을 위해 매력적인 카메라를 만들고 더 만족할 만한 촬영 경험을 선사하기 위해 여러분의 이야기를 듣고자 합니다. 시간은 한 시간 정도 소요될 것으로 예상됩니다. 바쁘시겠지만 잘 부탁드립니다.

인터뷰 허가를 받는다

업무 과정 개선 등으로 직원을 인터뷰하는 경우라면 업무 차원의 대응이라고 볼 수 있으므로 간소화할 수 있다.

먼저 오늘 인터뷰를 위해 동의를 받으려고 합니다. 여기 준비된 동의서를 보면서 내용을 설명해드리겠습니다.

【비밀 유지에 대해】
(개인인 경우) 본 인터뷰에서는 개발 중인 제품에 관한 정보를 소개하는 경우가 있으므로 인터뷰에서 보고 들은 것 그리고 인터뷰에 참여한 사실을 지인이나 가족에게 이야기하거나 트위터, 페이스북, 블로그 등에 인터뷰 참여 사실과 질문 내용을 공개하는 일은 피해주시기를 당부드립니다.
(회사 직원인 경우) 본 인터뷰에는 개발 중인 제품에 관한 정보가 포함되며 다른 직원에게도 인터뷰를 실시할 예정이므로 어떤 질문을 받았는지 질문 내용에 대해 동료에게 발설하지 말아 주십시오.

【아이디어 귀속에 대해(특히 개인인 경우)】
본 인터뷰를 통해 저희 제품에 관한 다양한 이야기를 듣고자 합니다. 인터뷰 중에 제품의 개선점 등에 대한 아이디어가 나오는 경우도 있습니다. 장래에 그 아이디어가 제품에 반영되었다 하더라도 대가를 지불하는 일은 없습니다. 더불어 그 아이디어가 자신의 것이라고 권리를 주장하는 일은 피해주시기를 바랍니다.

【인터뷰 내용 기록에 대해】
인터뷰 내용을 기록하고자 합니다. 인터뷰 내용을 적으면서 녹음·녹화도 실시할 예정입니다. 이곳에서 기록한 녹음이나 동영상을 외부에 공개해도 문제가 없다면 여기에 ✓를 표시해주세요.

위의 내용에 동의하시면 여기에 서명해주십시오.

답변에 정답이 없다는 사실을 전한다

동의해주셔서 감사합니다. 인터뷰에 들어가기 전에 한 가지 부탁 말씀을 드리고자 합니다. 이 인터뷰는 시험이 아니므로 정답이나 오답이 없습니다. 저희는 평소에 여러분이 어떻게 느끼고 생각하는지를 알고 싶습니다. 그러므로 되도록 생각하신 점을 솔직하게 이

야기해주시기를 바랍니다.

(회사 직원인 경우) 또한 인터뷰 응답 내용에 대해서는 누가 이야기했는지 알 수 없도록 익명화한 뒤 분석을 실시합니다. 설사 회사에 대해 비판적인 발언을 했다 하더라도 그 내용을 여러분의 상사와 공유하는 일은 절대 없으며 인사 평가에 반영되는 일도 없습니다. 그러므로 편안하게 생각하신 부분을 솔직하게 이야기해주셨으면 합니다.

인터뷰에 들어간다	그렇다면 먼저….
인터뷰 종료	이상으로 인터뷰를 마치겠습니다.

인터뷰에 협조해주셔서 감사합니다. 오늘 실시한 인터뷰 내용은 저희 제품을 편리하게 개선하는 데 큰 도움이 될 것입니다. 만약 인터뷰가 끝난 뒤 더 하고 싶은 이야기가 있거나 보충하고 싶은 내용이 있으시다면 언제든지 저희에게 연락해주십시오. (필요하다면 명함을 건넨다.)

(사례가 있는 경우) 오늘 참가해주신 것에 대한 답례입니다. 금액을 확인하시고 영수증에 서명 부탁드립니다.

3.5.1.3 인터뷰 기법

인터뷰는 준비가 90퍼센트다. 인터뷰 대상자를 정하고 인터뷰 실시 일시와 장소를 결정해 기자재와 서류 등이 준비되면 이제 인터뷰를 실시한다. 하지만 인터뷰 실시에도 다양한 기법과 주의점이 있으므로 몇 가지를 소개하려고 한다.

인터뷰 대상자는 전문가다

인터뷰는 시험이 아니므로 답변에 정답이 없다. 우리는 인터뷰 대상자에게 배우고 싶다는 마음을 전해야 한다. 리서처는 인터뷰라는 형태로 리서치에 협조해주는 사람들을 전문가로 인식하고 존경을 표하며 그들에게 배우겠다는 자세를 잊어서는 안 된다. 전문가라고 하면 변호사나 의사, 기술자 등 특별한 기술이나 지식을 지닌 사람을 연상할 것이다. 하지만 모든 사람은 자신이 어떻게 생활하고 일하고 여가를 보내는지 누구보다도 잘 알고 있다. 업무 프로세스에 관한 리서치라면 해당 현장에서 일하는 사람들은 그 업무의 전문가다. 사람들의 카메라 사용법에 관한 리서치라면 리서치 대상자는 카메라로 수입을 얻는 프로 사진가가 아닌 일반 사람일 수 있다. 하지만 그들은 자신의 카메라 사용법에 대해서는 누구보다도 잘 알고 있을 것이므로 전문가라고 보아도 무방하다. 인터뷰 대상자를 경험을 토대로 한 전문가로서 인정하자.

중립적인 태도를 유지한다

인터뷰 대상자의 발언을 듣다 보면 자신과 생각이 달라 반론하고 싶거나 자기 생각을 덧붙이고 싶어질 때가 생긴다. 그럴 때는 태도로 드러내지 말고 인터뷰 협력자의 발언을 진지하게 받아들인다. 주제에 따라서는 인터뷰 대상자가 하는 발언이 리서처의 인식과 다르거나 잘못된 지식을 바탕으로 답변하고 있다고 느낄 때도 있다. "이 제품, ○○ 기능이 없지요? 있으면 정말 편리할 텐데."라며

실제로는 존재하는 기능을 언급하는 경우도 있다. 가끔은 편견이나
차별적인 발언이 나오기도 한다. 하지만 그런 대답도 분명히 리서치
대상자의 발언이며 리서치로 존중해야 한다.

만약 불편함을 느꼈더라도 되도록 겉으로는 드러내지 말고
가능하면 인터뷰 대상자가 왜 그렇게 생각했는지 깊게 파고들도록
하자. 우리는 사람들로부터 배우기 위해 인터뷰를 실시하는 것이지
리서치 대상자와 논쟁하기 위해 그 자리를 만든 것이 아니다. 제품에
관한 착각, 앞에서 예로 나온 기능이 있는데도 없다고 생각하는 것
등은 인터뷰가 끝난 뒤 그렇게 느낀 이유를 확인하고 그 기능의
존재를 알리는 것도 좋은 방법이다. 인터뷰 시간에는 인터뷰
대상자로부터 배운다고 생각하고 그 자리에서 판단하거나 해석을
덧붙이는 일은 피하도록 하자.

점점 깊은 주제로

리서치 대상자와는 대부분 처음 만나는 사이일 것이다. 따라서
인터뷰 대상자가 인터뷰를 아무리 비일상적인 상황이라고 인지하고
있어도 처음부터 핵심이 되는 주제로 들어가 갑자기 인터뷰를
실시하면 적절한 대답을 끌어내기가 어렵다. 먼저 표면적인
화제부터 시작해 어느 정도 마음을 열고 분위기가 무르익었다고
판단되면 더 깊은 주제나 감성적인 화제로 들어가는 것이
바람직하다. 또한 구체적인 일화에 관해 물어보기 전에 일반론으로
대답하기 쉬운 질문을 하는 것도 대답을 쉽게 끌어내는 방법이다.

왜 분석법 5 Whys

인터뷰 답변 가운데 궁금한 점이 있으면 호기심을 가지고 왜 그렇게
이야기를 했을까, 왜 그런 행동을 할까 하고 계속해서 깊게 파고들자.
본래 '왜' 분석법은 일본 자동차회사 도요타에서 문제가 발생했을 때
표면적인 해결에 그치지 않고 본질적인 원인에 도달해 근본적으로
해결하기 위해 '왜'를 다섯 번 반복하도록 추천했다는 것에서 나온

기법이다. 물론 여기에서 중요한 점은 횟수가 아니라 본질적인
정보에 도달할 수 있는지 여부다.

보여주시겠어요Show Me

가능하면 인터뷰를 대화만으로 끝내기보다 인터뷰 대상자에게
사물, 사진, 환경 등 증거를 제시해달라고 하자. 이미지와 실물은
다를 때가 있으며 같은 말도 사람에 따라 다르게 해석할 수 있기
때문이다. 사람에 대한 이해를 높이고 감정이나 가치관, 행동 등을
파악하기 위해서는 인터뷰 내용만으로 다 이해했다고 하지 말고
실제 사물이나 환경을 직접 보고 확인한 정보를 소중히 여겨야 한다.

사고 발화법프로토콜 분석

리서치 중에는 작업과 체험에 대해 느끼고 생각한 점을 인터뷰
대상자가 직접 말하도록 한다. 이 기법은 제품 사용성 평가에서 자주
이용되는 방법으로 이를 통해 동기와 우려되는 점, 행동의 이유와
느낀 점 등을 쉽게 이해할 수 있다. 제품을 보고 그것을 이용할
때 리서치 대상자가 무슨 생각을 하는지 관찰만 해서는 짐작하기
어렵기 때문에 발화를 하도록 하면 더 쉽게 이해할 수 있다.

당연한 것을 묻는다

인터뷰 안에서 일부러 당연한 것을 물어보는 것도 일종의 기술이다.
이를 통해 인터뷰 대상자의 멘탈 모델Mental Model[13]이나 리서처와의
인식 차이를 분명하게 확인할 수 있다.

열린 질문과 닫힌 질문

질문에는 예/아니요로 대답할 수 있는 닫힌 질문과 자유로운
대답을 원하는 열린 질문이 존재한다. 재택근무에 관한 리서치라면
"여러분은 재택근무를 좋아합니까?"가 아니라 "여러분은 재택근무에
대해 어떻게 생각하나요?"라고 질문하면 리서치 대상자가 자기

[13]
상호작용 하는 제품이나 시스템에 갖는 개
인의 생각과 행동을 다이어그램으로 나타낸
것이다.

생각을 가능한 구체적으로 설명할 수 있다.

구체적인 스토리를 끌어낸다

추상적인 이야기가 아닌 구체적인 이야기를 끌어내도록 노력하자. "평소에 친구와 풋살을 어떻게 하나요?"라고 질문하면 추상적인 대답이 나오기 쉽다. 하지만 "마지막으로 친구와 풋살 경기를 했을 때 이야기를 들려주세요."라고 질문하면 구체적인 이야기를 끌어낼 수 있다.

침묵의 시간을 두려워하지 않는다

인터뷰에 익숙하지 않은 리서처라면 인터뷰 대상자가 아무 말도 하지 않고 가만히 있을 때 그 자리가 어색해 다그치듯이 질문하게 된다. 인터뷰 중 침묵이 생길 때 리서처는 침착하게 인터뷰 대상자가 이야기를 시작할 때까지 차분히 기다리자.

감사의 말을 잊지 않는다

마지막으로 당연하지만 인터뷰가 끝난 뒤 인터뷰 대상자에게 감사의 마음을 꼭 전하도록 한다.

3.5.1.4 인터뷰에서 얻은 정보 정리 방법

인터뷰를 진행한 뒤에는 그림 3-25와 같이 인터뷰 대상자의 프로필 시트를 작성한다. 프로필 시트에는 이름, 사진, 배경, 속성, 인터뷰에서 얻은 정보, 예를 들면 인터뷰에서 들은 흥미로운 일화나 리서치 주제에 대해 리서치 대상자가 느낀 인상 등을 기재하지만, 이들 정보가 꼭 다 필요한 것은 아니며 리서치 주제에 맞춰 적절하게 내용을 조합해도 된다. 또한 사진은 촬영이 어려운 경우 일러스트 등으로 대체할 수 있다.

배경은 인터뷰 대상자가 어떤 일을 하고 생활하는지 등 그 사람에

그림 3-25

대한 것을 보여주는 다양한 정보다. 속성은 예를 들어 기호성과 지식수준으로 분류한 뒤 인터뷰 대상자를 모집했다면 그 인터뷰 대상자가 해당 지표에서 어디에 속하는지 표시하는 것이다.

　인터뷰 대상자 한 사람당 한 장의 시트를 만든다. 이를 통해 어떤 사람에게 인터뷰를 실시했고 그 사람에게 어떤 정보를 얻었는지 한눈에 파악할 수 있다. 특히 팀으로 리서치를 하는 경우, 전원이 모든 인터뷰에 참여할 수는 없다. 그렇다고 인터뷰 녹취록을 팀원이 전부 다 읽기도 어렵다. 녹취록은 실제 인터뷰에서의 의도를 명확하게 파악하기 어려울 수도 있다. 웃으며 한 발언과 진지하게 한 발언은 그 의도가 크게 다르며 그것이 녹취록에 그대로 반영된다고 보기 어렵다. 따라서 인터뷰를 진행한 리서처의 주관적인 생각을 담아 이러한 프로필 시트의 형태로 리서치에 관한 결과를 공유하는 것이 매우 중요하다.

프로필 시트와 페르소나의 차이점

리서치를 통해 얻은 사람들의 정보를 정리하는 방법으로 페르소나를 만

드는 것이 적절하냐는 질문을 받을 때가 있다. 프로필 시트와 페르소나
가 유사하기 때문에 이런 질문이 나오는 듯하다.

　　페르소나는 제품이 대상으로 삼는 인물상을 그려낸 것이며 어디까
지나 가상의 인물이다. 물론 리서치를 통해 얻은 정보를 바탕으로 페르
소나를 만드는 일도 자주 있지만, 일반적으로는 여러 사람에게 인터뷰
를 실시한 뒤 거기에서 얻은 정보를 잘라내고 덧붙이거나 중간값을 취
해 페르소나를 만든다. 페르소나는 실제 전략을 검토할 때는 유용하다.
하지만 디자인 리서치에서 활용하는 경우는 드물다.

　　디자인 리서치에서 주목해야 하는 것은 실존하는 눈앞의 인물이다.
이 사회에서 실제로 생활하고 일하고 여가를 보내는 사람에게 초점을
맞춰 그들이 무슨 생각을 하며 일상을 보내는지 있는 그대로 이해하려
고 하는 것이 디자인 리서치의 태도다. 이는 사람들을 페르소나와 같은
형태로 추상화하는 것과는 또 다르다.

3.5.2　　　관찰

관찰Observation은 리서치 대상이 되는 현장, 조사 대상이 되는 행동이 이
루어지는 현장, 제품이 사용되는 현장에 잠입하는 것을 말한다. 현장에
서 사용자가 리서치의 대상인 서비스나 제품을 사용하는 모습을 관찰하
면서 사용자의 사용 방법을 파악하고 그들의 입에서는 나오지 않는 과
제나 니즈를 탐색한다.

　　여기에서 말하는 '현장'은 리서치 내용에 맞춰 여러 상황을 예상할
수 있다. 가령 업무 개선 프로젝트라면 업무가 이루어지는 현장에 찾아
가 어떤 환경에서 어떤 사람들이 어떻게 업무를 수행하는지 관찰한다.
공항 서비스 디자인 프로젝트라면 공항에서 사람들이 어떻게 체크인하
고 탑승 시간까지 어떻게 시간을 보내다가 탑승 게이트로 향하는지 관
찰한다. 쇼핑센터에 관한 제품 검토라면 사람들이 쇼핑센터에서 어떻게
쇼핑하는지 관찰하며 이해한다.

관찰 계획 수립

관찰을 실시할 때 고려할 점은 다음과 같이 세 가지로 나눌 수 있다.

Where & When: 어디에서 언제 관찰할 것인가

먼저 관찰 실시 장소를 검토해야 한다. 매장에서의 고객 응대 개선을 위한 리서치라면 어느 매장에서 리서치를 실시할지 결정해야 한다. 번화가의 단독 매장과 백화점에 입점한 매장은 손님 응대 프로세스가 다르다. 쉬운 예로 회계 시스템이 있다. 백화점에 입점한 매장 가운데 일부는 계산대를 별도로 두지 않고 공동 결제 시스템을 이용해 매장 직원이 고객에게 현금이나 신용카드를 받아 계산대가 있는 곳으로 가서 결제를 끝내고 돌아오는 경우가 있다. 이는 단독 매장과 회계 과정이 다르기 때문에 자연스럽게 고객 응대 프로세스에도 영향을 끼친다. 또한 같은 브랜드여도 매장이 위치한 지역에 따라 고객층이 크게 다를 수 있다.

다음으로 언제 관찰할지도 중요한 핵심이다. 음식점이라면 점심이나 저녁 시간은 손님이 가장 붐비는 때이지만 개점 직후나 폐점 직전 혹은 점심부터 종일 영업을 하는 매장의 경우 손님이 거의 없는 시간대도 있을 것이다. 평일과 휴일에도 방문자 수나 종업원의 근무 상황에 차이가 있을 것이다. 관찰에 충분한 시간을 할애할 수 있다면 좋겠지만 현실적으로 한정된 시간 안에 관찰을 실시해 정보를 얻어야 한다.

따라서 조사 목적이 무엇인지 잘 파악해 언제 어디에서 관찰을 실시할지 결정해야 한다.

How: 어떻게 관찰할 것인가

어디에서 어떻게 관찰할지도 중요하다. 리서치 대상이 있는 환경 안에 직접 들어가 관찰하는 방법도 있고 외부에서 관찰하는 방법도 있다. 외부에서 관찰할 경우 매장 입구에 감시 카메라가 있으면 그 카메라 영상을 보면서 리서치를 실시한다. 대상이 되는 환경 안에 들어갈 수 있다면 생생한 정보를 수집할 수 있으므로 사람들의 행동을 깊게 이해할 수 있다. 하지만 리서처가 그 장소에 있으면 사람들의 행동에 조금이라도 영

향을 끼칠 수 있다는 점을 염두에 두어야 한다.

대상이 되는 환경 안에 들어가 관찰할 때는 섀도잉Participant Shadowing 이라고 불리는 방법을 사용하기도 한다. 사용자 뒤를 따라다니며 사용자가 하는 행동을 똑같이 따라 하는 것이다. 그렇게 하다 보면 사용자의 행동을 더 심도 있게 이해해 과제와 니즈를 추출할 수 있다. 가령 상품을 집으려다가 말았다든지 매장에서 비슷한 장소를 계속 돌아다니는 행동을 사용자가 취했을 때 그 사용자의 입장이 되어 행동을 모방하면 또 다른 발견을 할 수 있다.

직접 경험해보는 것도 리서치 방법 가운데 하나다. 이 경우 나라면 이런 방법으로 제품을 사용하겠다며 체험할 수도 있고 아예 다른 사람이 된 것처럼 연기하며 체험해볼 수 있다. 아이가 있다면 이렇게 행동하겠다, 한국어를 모른다면 이 간판은 이해하기 어려우니 분명 이런 행동을 취하겠다는 등의 방식이다.

What: 무엇을 볼 것인가

관찰을 실시할 때 머리를 비우고 거시적으로 정보를 흡수하는 것도 중요하지만, 먼저 사람들의 행동에 주목해야 한다. 리서치 환경 안에서 어디에 무엇이 있고 레이아웃이 어떤지는 관찰에서 상당히 중요하므로 미리 파악해두어야 할 정보다. 그렇지만 이는 쉽게 언어화할 수 있는 정보이기도 하다. 우리가 주목할 것은 사람들의 행동이며 이는 간단하게 언어화할 수 없기 때문에 바로 그 장소에서 직접 관찰함으로써 다양한 점을 발견할 수 있다.

관찰 기법

관찰은 인터뷰처럼 제어된 환경에서 차분하게 실시하는 경우보다 실제 현장에서 일어나는 다양한 돌발 상황에 임기응변으로 대처하며 진행하게 된다. 따라서 사전에 준비하려고 해도 완벽하게 준비할 수 없다. 실전에는 여러 주의할 점과 기법이 존재하므로 그 가운데 몇 가지를 소개해보자.

몸짓 언어에 주목한다

우리는 기쁠 때는 웃고 화가 날 때는 찡그린다. 경계할 때는 팔짱을
끼고 시간이 신경 쓰일 때는 시계를 자주 확인한다. 사람들의
비언어적인 소통이나 행동에 주목해 해석하다 보면 대상 환경에
대한 사람들의 반응을 이해할 수 있다.

사람들이 무엇을 신경 쓰는지 파악한다

우리는 일상생활에서 다양한 것에 주의를 기울이고 있으며 그
대상은 환경 혹은 사람들이 놓인 상황에 따라 달라진다. 관찰을
통해 사람들의 니즈와 기회를 발견하려고 할 때 사람들이 무엇에
신경 쓰고 어디에 주의를 기울이는지 아는 일은 매우 중요하다.

일탈에 주목한다

평상시의 행동에 대한 이해도 물론 중요하지만, 오류나 이상 발생
시에 사람들이 취하는 행동에도 주목해야 한다. 이를 통해 사람들이
어디에 우선순위를 두고 행동하는지 파악할 수 있다.

아날로지를 의식한다

아날로지는 유추를 뜻한다. 언뜻 보았을 때 서로 관계없어 보이는
것이어도 특정 요소에 주목해보면 공통점을 발견할 때가 있다. 이에
대해서는 앞서 2.3에서 나온 수술실과 자동차 경주 아날로지가 좋은
예라고 할 수 있다.

3.5.2.1 관찰로 얻은 정보 정리 방법

관찰 결과는 그림 3-26과 같은 관찰 결과지에 정리한다. 관찰 결과지
에 따로 정해진 형식은 없다. 하지만 관찰을 한 번 할 때마다 한 장의 결
과지를 작성하는 것이 좋다. 관찰 결과를 정리할 때는 실제로 그 장소에

그림 3-26

가지 않은 구성원에게도 상황이 잘 전달되도록 사진이나 지도 등을 함께 첨부하자. 팀 전원이 투입되어 관찰을 실시했다고 해도 시간이 지나면 기억은 희미해지기 마련이다. 고객 정보 보호와 비밀 유지 등의 사정으로 사진 촬영을 하지 못한 경우 스케치로 대체하기도 한다.

관찰을 분석하는 방법으로는 몇 가지 프레임워크가 있다. 그 가운데 하나가 AEIOU다. 이는 활동activity, 환경environment, 인터랙션interaction, 사물objects, 사람user의 영어 단어 첫 글자를 따서 나열한 것이다. 현장의 상황을 이 다섯 가지 요소로 이해한다. 다음은 가상으로 의류 매장에서 고객 응대 모습을 관찰한다고 설정해 AEIOU 프레임워크를 바탕으로 내용을 정리한 것이다.

- 　활동:
　　가방을 산다.
- 　환경:
　　백화점 안

지상층이고 입구에서 가까워 통행하는 사람이 많다.

- 인터랙션:

고객은 점원에게 말을 걸어 가방 구입 의사를 전한다.

점원은 재고를 확인한 뒤 새 제품을 창고에서 가져온다.

점원은 고객에게 결제 방법을 묻는다.

점원은 고객으로부터 현금이나 신용카드를 받아 결제한다.

점원은 고객에게 자사 브랜드의 회원이 될 것을 권한다.

점원은 고객을 매장 밖까지 배웅한다.

- 사물:

가방

현금

신용카드

- 사람:

고객

점원

이처럼 관찰한 것을 요소별로 정리하면 비교적 간단하게 관찰 모습을 공유할 수 있다. 누락된 부분도 쉽게 발견할 수 있다.

다른 유명한 프레임워크로는 POEMS가 있다. 이는 사람들people, 사물objects, 환경environment, 메시지message, 서비스service의 영어 단어 첫 글자를 나열한 것으로 AEIOU와 기본 내용은 같다.

디자인 리서치의 인터뷰나 관찰 등의 조사 방법은 대량의 정보를 처리하는 일이기도 하므로 나중에 조사 내용을 반드시 다시 살펴보게 된다. 따라서 조사 내용을 정리해 기록하는 시간을 미리 계획에 포함해두도록 하자.

3.5.3 워크숍

워크숍Workshop은 다양한 의미로 사용되는 표현으로 그 정의가 모호하다. 사람들을 모아 어떤 작업을 행하는 것을 워크숍이라고 정의한다면 해석하기에 따라서는 워크숍을 리서치 기법의 하나로 이용할 수 있다.

워크숍은 본래 작업장이나 공방 등을 칭하는 말이었지만 지금은 진행자와 참가자가 단순히 이야기를 경청하는 것이 아닌 여럿이 참가형 이벤트를 뜻한다. 따라서 배움이나 연수 등의 교육이 목적인 워크숍, 체험형 강좌로서의 워크숍, 훈련의 장으로서의 워크숍을 포함한다.

디자인 리서치에서는 이러한 워크숍을 포함하지 않으며 어디까지나 제품 디자인을 위한 워크숍만 다룬다.

디자인 리서치에서의 워크숍은 아래와 같이 네 가지로 나눌 수 있다.

- 프로젝트 방향성을 정하기 위한 워크숍
- 기회를 발견해 우선순위를 결정하기 위한 워크숍
- 아이디어 도출과 평가를 위한 워크숍
- 프로토타입이나 해결책 평가를 위한 워크숍

각각의 워크숍은 3.1에 나온 더블 다이아몬드의 발견, 정의, 개발, 전달 단계와 대조하면 이해하기 쉽다. 어떤 방식이든 디자인 리서치에서는 여러 단계에서 사람들의 참여를 적극적으로 유도한다. 이러한 방식에 대해 기존 방식으로 제품을 제작해온 사람은 거부감을 느낄 수도 있다. 이는 사람들을 어떤 존재로 인식하느냐는 의식의 문제이기도 하다. 원자력 발전소나 우주 로켓 프로젝트를 진행한다면 분명히 그 분야의 전문가를 참여시킬 것이다. 원자력 발전소에서는 분명 이런 방식으로 일하고 우주 로켓은 이런 구조로 날아갈 것이라는 추측으로 프로젝트가 진행되기보다 전문가가 참여함으로써 프로젝트가 성공할 것이라는 사실은 굳이 말하지 않아도 알 것이다.

생활 안에 잠재된 문제를 해결할 때, 그 과제의 전문가는 그것을 사

용하는 '사람들'이다. 이들은 자신의 생활 안에 있는 과제가 어떻게 해결되면 자신들에게 좋을지 알고 있다. 해결 방법에 관한 구체적인 아이디어가 없다고 해도 워크숍 참가자와 함께 해결책을 생각하면 애초에 그 과제가 해결되길 바랐던 문제가 맞는지 근본적인 인사이트를 얻을 수 있다. 또한 과제의 해결 방법을 참가자의 눈앞에 제시하거나 실제로 그 방법과 비슷하게라도 그들에게 체험하게 하면 그것이 바람직한지 그렇지 않은지 판단할 수 있다.

인터뷰와 워크숍은 사람을 리서치에 참여시키는 방법이다. 두 방법의 차이는 인터뷰는 대상자가 주어진 질문에 대답해야 하는 수동적인 입장인 반면, 워크숍은 대상자가 능동적으로 참여해야 한다는 점이다. 따라서 워크숍을 진행하는 쪽에서는 참가자에게 동기 부여가 될 만한 워크숍 구성을 연구해야 한다.

워크숍 참가자는 반드시 사용자로만 구성되지 않는다. 프로젝트 방향성을 정하는 워크숍에서는 '이해관계자'를 대상으로 하고 프로젝트 비전이나 이해관계자가 예상하는 고객 체험을 사용자 여정 지도나 서비스 청사진Service Blueprint[14]의 형태로 가시화한다. 이를 통해 참가자 사이의 인식 대조 효과도 기대할 수 있다. 사용자가 무엇을 생각하고 어떻게 행동하는지에 관한 인식은 맡은 업무나 담당자에 따라 크게 달라지기 때문이다. 마케팅 담당자는 자사와 자사의 제품 인지도를 높이기 위해 고민하면서 잠재 고객이 어디에 있고 어떤 행동을 하며 어떤 정보에 관심을 갖는지 상세하게 파악하고 있을 것이다. 영업 담당자는 고객과의 접점을 통해 고객이 어떤 과제를 안고 있고 자사와 자사 제품에 어떤 매력을 느끼며 어떻게 의사 결정을 하는지 숙지하고 있을 것이다. 상품 개발 담당자는 시장에서의 사용자 니즈에 민감하기 때문에 어떤 과제가 해결되면 고객이 긍정적인 반응을 보일지, 제품은 어떤 기능과 형태여야 할지 항상 고민한다. 고객지원 담당자는 실제 고객 문의를 받기 때문에 고객이 실제 사용하는 제품이나, 제품이 가진 과제를 파악하고 있으며 왜 그 문제가 해결되지 못했고 어떤 이유로 자사 제품에서 이탈했는지도 자세히 알고 있을 것이다.

[14] 서비스를 제공할 때 발생하는 이용자와 제공자의 활동을 시간 순서로 표현한 것이다. ─ 지은이 주

다양한 부서 담당자에게 개별적으로 인터뷰를 실시해 정보를 모을 수도 있지만 워크숍 형식을 활용하면 프로젝트 범위, 사용자에 대한 심도 있는 이해, 각 부문의 인식 차이를 파악할 수 있다.

　기회 발견 및 우선순위 결정 워크숍에서는 리서치로 얻은 정보를 바탕으로 과제는 무엇이고 어떻게 해결하면 좋을지 확인해 먼저 '검토할 항목'을 선택한다. 여기에서는 참가자에 따라 즉 고객 참가 워크숍인지 이해관계자 참가 워크숍인지에 따라 몇 가지 편향적인 결론에 이를 수 있다. 고객 참여형인 경우 비즈니스적 상황보다도 고객으로서의 편익이 우선될 것이며 이해관계자 참여형이라면 비즈니스와 조직의 상황이 우선될 것이다. 워크숍을 통해 도달한 결론을 그대로 이용하기는 어렵지만, 중요한 점은 결론에 이르기까지의 프로세스이며 거기에서 영감을 얻는 것을 목표로 해야 한다.

　아이디어 창출이나 프로토타이핑, 해결책 평가에도 워크숍을 실시할 수 있다. 실제로 과제를 안고 있는 사람들과 함께 과제의 해결책을 생각하고 평가를 진행한다. 사람들이 해결책을 평가할 때는 비즈니스 면에서의 성립이나 기술적인 실현 가능성의 관점보다 사용자의 상황이 우선시되어야 한다. 다시 말해 실제로 과제를 안고 있는 사람들이 해결책을 생각한 뒤 그 해결책을 평가하는 것이 바람직하다.

　워크숍은 인터뷰나 관찰과 같은 방법과는 달리 사람들의 이야기나 행동과 같은 표면적 정보뿐 아니라 그들이 무엇을 알고 느끼고 어떤 희망을 품고 있는지 심도 있는 인사이트를 얻을 수 있는 방법이다.

3.5.4 　 데스크 리서치

데스크 리서치Desk Research는 인터넷 검색, 서적이나 논문 등의 자료를 활용해 정보를 모아 정리하는 것이다. 리서치에서 정보는 크게 1차 정보와 2차 정보로 나뉜다. 1차 정보는 자기 눈이나 귀로 직접 모은 정보, 국가 행정 등에서 모아 공개한 자료이며 학술논문도 1차 정보로 보기도 한

다. 2차 정보는 누군가가 모아서 정리하고 보관해온 정보로 구체적으로는 서적, 논문, 보고서 등이 여기에 속한다. 이들 정보를 실제 현장뿐 아니라 사무실이나 도서관 등 대부분 책상 위에서 확인하기 때문에 데스크 리서치라고 불린다.

데스크 리서치로 접하는 정보는 주로 2차 정보이기 때문에 세컨드 리서치Second Research라고도 불린다. 여기에 정보를 더 세분화해 2차 정보와 3차 정보로 구별할 때도 있다. 이를 구별하는 명확한 기준은 없지만, 전문가용인지 일반인용인지로 판단하곤 한다. 전문가용 전문서는 2차 정보이지만, 일반인용 해설서나 위키피디아 기사 등은 3차 정보로 보는 것이 적절하다. 정보의 구분은 누가 썼는지가 아니라 누구를 위한 정보인지로 판단한다. 저명한 학자가 집필한 서적이어도 전문가용 2차 정보와 일반인용 3차 정보가 존재한다.

인터넷으로 정보를 찾을 수 있다면 검색 사이트에서 적절한 주제어를 입력해 검색한다. 지금은 인터넷에 다양한 정보가 존재하지만, 전문적인 정보나 체계적인 정보는 여전히 책이 유리하다. 따라서 전문적인 정보를 찾을 때는 인터넷 서점이나 오프라인 서점의 재고 검색 등으로 원하는 정보를 찾아 직접 구입하는 것이 좋다. 오래전에 출판된 서적이라면 간단하게 구입할 수 없는 경우도 있다. 이와 관련해서는 프로젝트의 예산 문제도 있을 것이다. 그런 경우는 도서관에 문의해보는 것도 좋다. 논문은 온라인으로 열람하거나 구입할 수 있지만, 온라인에 존재하지 않는 논문도 많다. 그런 경우는 국회도서관이나 대학교 도서관에서 열람하는 방법도 있다. 정보의 종류에 따라서는 사립 전문 도서관을 찾아보는 것도 방법인데, 일본에는 마케팅데이터뱅크Marketing Data Bank 같은 곳이 있다.

데스크 리서치에는 다양한 목적이 있다. 예를 들어 경쟁 분야 조사라면 특정 분야의 경쟁사를 추려서 그들의 서비스 특징을 정리한다. 이때 마이크로소프트엑셀이나 구글스프레드시트 같은 표 계산 프로그램을 사용하면 유용하다.

특정 사실과 현장을 이해하는 리서치를 실시하는 경우도 있는데 신

입사원 연수 내용에 대한 리서치라면 몇 가지 사례를 수집해 공통점을 찾고 장단점 등을 추출한다.

데스크 리서치의 대부분은 2차 정보에 해당하는데 그 정보는 누가 발표한 정보인지를 염두에 두어야 한다. 앞에서 이야기한 대로 데스크 리서치에서 1차 정보는 기업이나 행정 등이 발표한 정보, 2차 정보는 그 정보에 전문가 등이 해석을 더한 것이다. 신문이나 잡지 등 각종 미디어 해설 기사, 뉴스 기사도 여기에 속한다. 이때 리서치하면서 리서치 담당자가 자신의 발견이나 해석을 추가하고 싶을 때도 있다. 그럴 때는 이들 정보와 구별해 팀과 공유해야 한다는 점에 주의하자.

3.5.5 　　　전문가 인터뷰

전문가의 이야기를 듣는 일도 중요한 리서치 방법이다. 책이나 자료에 없는 그들의 경험과 지식, 의견을 얻을 수 있기 때문에 매우 유익하다. 한 시간 단위로 전문가와 약속을 잡아 전문 분야에 관한 이야기를 들을 수 있는 컨설팅 회사의 서비스를 활용하거나 전문가에게 직접 연락을 취해 인터뷰한다.

전문가 인터뷰에서는 프로젝트에 유익한 정보를 짧은 시간에 얻을 가능성이 있다. 또한 시간 제약 등으로 특정 분야를 처음부터 배우는 일이 현실적으로 불가능한 프로젝트도 있는데 이때 전문가 인터뷰가 매우 유용하다.

전문가 인터뷰는 일반적으로 사례를 지급한다. 비용을 지불하는 일이지만 전문가가 자신의 귀중한 시간을 할애해줬다는 것을 꼭 염두에 두자. 전문가 인터뷰를 실시할 때는 인터뷰 요청 단계에서 목적을 상세하게 전달한다. 가령 '동남아시아에서 콜센터를 운영할 때 인사 제도 설계를 어떻게 하면 좋을지 알려주길 바란다.' '소비자들 사이의 전자상거래CtoC를 위한 e커머스 애플리케이션을 이용 후기만으로 확산할 방안에 대해 알고 싶다.' '자율 운전 자동차를 구성하는 기술 경향 개요에 대해

알고 싶다.' 등이 있다.

　　리서처가 전문가 입장의 의견을 듣고 싶은지 혹은 업계 전반에 관한 이야기를 듣고 싶은지에 따라서 인터뷰에 임하는 전문가의 자세는 크게 달라진다. 전문적인 이야기를 하려고 인터뷰에 왔는데 리서처가 그 분야에 아무 지식도 없어 처음부터 설명해야 한다면 인터뷰 대상자로서는 의욕을 상실할 것이다. 따라서 인터뷰를 진행하는 쪽의 현재 상황과 니즈에 대해 미리 구체적으로 전달해두도록 하자.

3.5.6　　인터셉트 인터뷰

인터셉트 인터뷰는 거리에 나가 행인에게 인터뷰를 실시하는 기법이다. 게릴라 리서치, 게릴라 인터뷰 등으로 불리기도 한다. 규칙은 정해져 있지 않지만, 대략 한 사람당 5분 정도로 묻고 싶은 항목을 정해 인터뷰한다. 단시간에 많은 사람의 이야기를 들을 수 있으므로 리서치 주제에 대해 다양한 각도의 정보를 얻을 수 있다.

　　심층 인터뷰 등을 본격적으로 실시하기 전에 인터셉트 인터뷰를 진행해 리서치의 대략적인 방향을 결정하는 기준으로 활용할 수 있고, 반대로 심층 인터뷰로 얻은 정보의 타당성을 확인하기 위해 게릴라 리서치를 실시할 때도 있다.

　　인터셉트 인터뷰는 비교적 적은 리소스로 손쉽게 진행할 수 있으므로 방향성 역시 간단히 수정할 수 있다. 하지만 행인에게 갑자기 말을 걸어 인터뷰를 부탁하는 일이다 보니 모든 사람이 흔쾌히 응해준다는 보장은 없다.

　　이 방법에서는 인터뷰를 위해 말을 걸었을 때 거절당해도 실망하지 않는 강인한 정신이 필요하다. 인터뷰 대상자 입장에서는 누군가 갑자기 말을 거는 것이므로 거절하거나 무반응이어도 불평하는 태도를 보여서는 안 된다.

　　기차역이나 쇼핑몰 등에서 인터셉트 인터뷰를 실시할 때는 시설 관

리자에게 꼭 허가를 받아야 한다. 업무 개선 프로젝트라면 매장이나 사무실 등에서 직원에게 미리 공지하겠지만, 그럴 때 사전에 시설 관리자에게 허락을 받고 주변의 협조를 받아두면 문제없이 인터뷰를 진행할 수 있다.

3.5.7 표적 집단 인터뷰

표적 집단 인터뷰는 특정 주제를 가지고 한 번에 다수의 사람에게 실시하는 인터뷰다. 리서치 대상자끼리 대화를 진행하므로 인터뷰 진행자와의 일대일 대화로는 얻을 수 없는 정보를 수집할 수 있다.

사실 표적 집단 인터뷰에는 부정적인 입장을 보이는 사람도 적지 않다. 리서치 설계가 어렵기 때문이다. 개개인을 대상으로 실시하는 심층 인터뷰와 동일한 내용을 표적 집단 인터뷰에 실시하려고 하면 진행하기가 쉽지 않다. 리서치 대상자가 여러 명이기 때문에 편안한 분위기에서 이야기할 수 있지만, 표적 집단 인터뷰로 가령 2시간 동안 약 네 명에게 이야기를 듣는다면 단순 계산으로도 한 사람당 30분 정도밖에 이야기를 들을 수 없다. 게다가 한 사람이 이야기하고 있으면 다른 사람들은 기다릴 수밖에 없다. 또한 참가자끼리 서로를 배려하거나 잘 보이려고 과장된 답변을 할 수 있어 반드시 진심 어린 의견이라는 보장이 없다. 표적 집단 인터뷰는 대상자와의 대화에서 얼마나 진정성 있는 정보를 잘 끌어낼 수 있는지가 성공의 열쇠다.

최근 제품 디자인 현장에서는 서비스도 제품으로 인식하는 추세다. 따라서 사용자에게 체험과 서비스를 얼마나 효율적으로 꾸준히 제공할 수 있을지 검토하기 위해 서비스 상담 직원의 이야기를 듣는 일이 많아졌다. 서비스 상담 직원을 모아 표적 집단 인터뷰를 실시할 때는 특히 주의가 필요하다. 먼저 같은 업무를 하는 직원만 모아 인터뷰를 실시하면 담당하는 거점이 달라도 속마음을 이야기하기 어려워한다. 특히 상사 앞에서 속내를 털어놓기가 어렵다는 게 현실이다. 이럴 때는 가능하

면 같은 연차의 직원들을 대상으로 인터뷰를 실시하는 것이 바람직하다. 이때 대상자끼리 처음 만난 자리라면 다른 사람의 시선을 그다지 의식하지 않겠지만, 오히려 반대로 타인에게 좋은 인상을 주려고 하는 사람도 적지 않으니 주의해야 한다.

　　위와 같은 이유로 표적 집단 인터뷰는 심층 인터뷰와는 다른 인터뷰 설계가 필요하며 적어도 심층 인터뷰를 효율적으로 정리하고 실시하는 방법으로 인식해서는 안 된다.

3.5.8　　온라인 설문조사

온라인 설문조사는 온라인으로 정량적인 정보를 수집하기 위해 실시한다. 구글폼이나 서베이몽키와 같은 설문조사 도구를 이용하거나 전자메일, SNS로 답변자를 모집하면 비교적 적은 비용으로 실시할 수 있다. 온라인 설문조사를 전문으로 하는 기업에 위탁하면 몇 백에서 몇 천 개의 답변을 간단하게 모을 수 있다.

　　온라인 설문조사는 심층 인터뷰를 실시하기 위한 스크리닝 도구로 이용하거나 심층 인터뷰로 얻은 정보가 얼마나 일반적인지 검증하는 도구로도 이용할 수 있다.

　　온라인 설문조사를 실시할 때는 질문 항목의 설계가 핵심이 되며 질문을 듣고 편견이 생기지 않도록 세심한 주의를 기울여야 한다. 하지만 온라인으로 리서치를 진행하면 어쩔 수 없이 편견이 생기게 되기 때문에 우편으로 설문조사를 실시하는 경우도 있다. 이는 설문조사 용지 인쇄, 발송, 반송용 봉투 준비, 인력을 활용한 답변 결과 집계를 비롯해 시간과 노력이 드는 일이다. 하지만 우편 설문조사로만 접근할 수 있는 사용자층도 있기 때문에 리서치 주제에 맞춰 그 필요성을 검토한다.

3.6 분석

인터뷰나 관찰과 같은 조사 방법을 사용해 다양한 정보를 모은 뒤에는
분석 단계가 기다리고 있다. 리서치에 익숙하지 않은 사람은 인터뷰 등
으로 얻은 상상 이상의 방대하고 구조화하지 않은 데이터를 앞에 두고
어디에서부터 손을 대야 할지 몰라 막막할 것이다. 하지만 이 분석 단계
야말로 여러분이 진행하는 프로젝트에서 무엇이 중요한지 발견하고 그
방향성을 결정짓는 데 매우 중요한 단계다.

3.6.1 리서치 분석의 개요

분석은 어떤 목적을 바탕으로 데이터를 자세히 조사해 명확한 아웃풋
을 도출하는 행위다. 눈앞에 있는 데이터를 목적 없이 확인하는 것이 아
니다. 앞에서 이야기한 더블 다이아몬드에 맞춰 설명하면 분석은 그림
3-27의 첫 번째 다이아몬드의 오른쪽 반에 해당한다.

　　첫 번째 다이아몬드의 왼쪽 반은 조사 단계로 다양한 관점을 통해 정
보를 수집한다. 시작 시점에는 한정된 정보를 가지고 있지만 인터뷰, 관
찰, 워크숍 등을 진행하며 다양한 정보가 수집된 상태가 첫 번째 다이아
몬드의 가운데 부분에 해당한다.

　　다이아몬드의 세로 폭은 정보의 양 또는 얻을 수 있는 가능성, 선택
지의 폭이라고 볼 수 있다. 사람들에게서 다양한 정보를 수집하므로 프
로젝트 방향성은 상당히 확장된 상태일 것이다.

　　디자인 리서치에서 분석은 풀어야 할 질문을 정의하는 것, 기회를 발
견해 각각의 질문과 기회에 우선순위를 부여하는 것이다.

　　분석 단계에서 중요한 것은 절대로 한 사람이 단독으로 실시하지 않

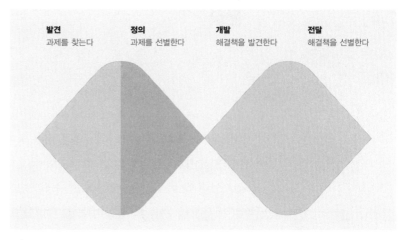

발견
과제를 찾는다

정의
과제를 선별한다

개발
해결책을 발견한다

전달
해결책을 선별한다

그림 3-27

는다는 점이다. 리서치에서는 단계마다 팀 구성원이 인터뷰나 워크숍 등을 분담해 진행한다. 글로벌 기업의 제품에 관한 리서치의 경우, 영국 런던, 미국 뉴욕, 일본 도쿄 등 거점별로 나누어 현지 팀에 리서치를 맡기기도 한다. 실제로 해외 기업에서 내가 운영하는 회사로 일본에서의 리서치를 의뢰하는 경우가 많다. 이 경우 리서치 결과만을 보고서 형태로 전달하기도 하고 간단한 분석까지 현지에서 실시한 뒤 보고할 때도 있다. 이때 분석 단계를 오직 한 사람이 맡아 실시하는 일은 기본적으로 없다. 복수의 관점 도입에 아래와 같은 장점이 있기 때문이다.

- 다른 시점으로 정보를 평가할 수 있다
- 대화를 통해 정보에 대한 이해도를 높일 수 있다

구성원이 모두 같은 프로젝트에 참여해도 각 구성원은 서로 다른 배경과 능력과 지식을 지녔고 흥미를 보이는 분야도 제각각이다. 같은 것을 보고 같은 이야기를 들어도 거기에서 받는 인상은 완전히 다를 수 있다. 따라서 조사를 통해 얻은 정보를 팀이 함께 공유하고 분석하면 새로운 발견이 탄생할 가능성이 높다.

리서치 분석의 목표

리서치 분석의 목표는 사람들에게 새로운 제품을 제공하고 기존 제품을 개선하기 위한 기회를 특정 짓는 것이다. 자세한 내용은 이제부터 이야기하겠지만, 이는 어떤 사용자에게 어떤 가치를 제공하면 좋을지 'HMW 질문'이라고 불리는 문장으로 표현한다. 기회는 프로젝트의 성격에 따라 달라지므로 예를 들면서 조금 더 구체적으로 살펴보자.

신규 사업 창출 프로젝트라면 무엇이 기회인지 알기 쉽다. 축구 서포터를 위한 새로운 소개팅 애플리케이션을 만든다, 소매점을 위한 새로운 모객 지원 서비스를 만든다 등을 기회로 생각해볼 수 있다.

신규 제품 개발이라면 어떨까? 여행사라면 지역 활성화를 위해 SDGs을 주제로 한 여행 상품이나 여행사 방문이 귀찮고 시간이 없는 고객을 위한 여행 준비 서비스도 가능하며, 가전회사라면 아이가 쉽게 다룰 수 있는 디지털카메라도 기회로 예상할 수 있다.

기존 제품 개선이라면 거리에 설치된 모바일 배터리 대여기의 사용법을 한눈에 이해할 수 있도록 한다, 보험 상품을 판매할 때 영업 담당자가 일일이 판매하는 것이 아니라 후기를 통해 가입자를 늘려간다, 젊은 세대가 성년식이나 결혼식 이외에도 전통의상을 입도록 기획한다 정도를 생각할 수 있다.

업무 개선 프로젝트라면 택시 운전기사의 이직률 개선, 신용카드 사용 고객의 만족도 향상, 콜센터의 업무 효율 개선도 있을 것이다.

이처럼 프로젝트 성격에 따라 새로운 영역이나 제품, 기능, 개선의 핵심 등은 다양하지만, 이들 기회를 특정 짓는 데 중요한 것은 사람들의 시점으로 사회를 바라보고 대상을 깊게 이해하며 사고하는 것이다. 그리고 리서치 결과를 통해 영감을 얻고 담론을 일으키는 것이다.

리서치 분석의 순서

리서치 분석 방법은 다양하며 정해진 규칙은 없지만 이 책에서는 아래와 같은 순서에 맞춰 설명하려고 한다.

- 다운로드
- 주제 작성 및 분류
- 인사이트 추출
- 기회 발견

다운로드는 조사 단계에서 수집한 정보를 정리해 공유하는 것이다. 주제 작성은 다운로드한 정보를 분류해 의미를 찾는 것이다. 인사이트 추출은 작성한 주제를 바탕으로 새로운 영감을 주는 문장을 작성하는 것이다. 기회 발견은 인사이트를 바탕으로 풀어야 할 과제와 그 접근 방법을 설정하는 것이다.

　프로세스에 관해 이야기하다 보면 왜 프로세스가 중요한지 질문을 받곤 한다. 이러한 단계 없이 조사한 내용에서 한 발짝 떨어져 객관적으로 바라보며 직접 기회를 결정하는 것도 가능하다. 우리의 직감이 의외로 맞을 때가 많고 순서를 따르지 않아도 결국 같은 결론에 도달할 수도 있기 때문이다. 그런데도 위와 같은 프로세스가 있는 까닭은 무엇일까? 프로세스를 공유하고 그에 맞춰 프로젝트를 진행하면 다음과 같은 이점이 있기 때문이다.

- 팀으로 일할 때 작업 흐름과 의사 결정 과정이 투명해져 서로 협업하기 쉬워진다.
- 결론에 이르게 된 배경을 설명할 수 있다.
- 기회를 잘못 선택했을 때 앞 단계로 돌아갈 수 있다.
- 어디에 문제가 있는지 확인할 수 있다.

팀의 결속력이 높아진다
투명한 프로세스는 팀의 결속력을 높이고 프로젝트를 끌고 가는 데 원동력이 될 수 있다.

　조사 결과를 바탕으로 기회를 특정 짓는 경우, 담당자는 잘 이해하고 있어도 다른 구성원은 어떻게 그 기회에 도달했는지 그 과정을 추측하

기 어렵다.

그렇게 되면 조사 결과를 근거로 구성원에게 이야기해도 결국에는 목소리가 큰 사람이 이기는 프레젠테이션 대회로 전락할 수 있다. 목소리의 크기와 사안의 적절성은 아무 관련이 없으므로 이러한 상황이 바람직하다고 할 수 없다.

따라서 프로세스가 투명해지면 리서치 작업 후에 자신들이 어떤 과정을 거쳐 현재의 결과에 이르렀는지 보여줄 수 있으므로 설득력이 생긴다. 설득력이 있다, 결론에 수긍할 수 있다는 말은 매우 중요하다. 자신은 이해할 수 없지만, 팀에서 그렇게 결론을 내렸으니 따르겠다는 자세로는 이해관계자를 자신 있게 설득할 수 없다.

엄청난 실적을 올리는 카리스마의 대가들, 애플의 스티브 잡스나 마이크로소프트 창업자 빌 게이츠Bill Gates, 일본 전자통신회사 소프트뱅크의 회장 손 마사요시孫正義, 사업가 야나이 다다시柳井正, 미국 영화감독 조지 루커스George Lucas, 미국 영화감독 스티븐 스필버그Steven Spielberg가 '나는 이걸 하겠다.'라고 선언하면 그들의 프로젝트에 기꺼이 협력하겠다는 사람이 줄을 설 것이다. 하지만 대부분은 이런 카리스마가 없기에 팀 구성원이나 이해관계자를 설득해 주위 사람의 협조를 끌어내고 프로젝트를 운영해 결과를 내야 한다. 무엇보다 중요한 것은 팀 구성원 각자가 수긍하고 팀의 결정에 모두가 자신감을 가지는 것이다.

이해관계자의 참여를 끌어낸다

리서치 결과는 다음 행동으로 연결될 수 있어야 한다. 리서치를 실시했다고 끝나는 것이 아니라 그 결과를 바탕으로 어떤 행동을 일으켜 현상을 개선하고 새로운 제품을 만들어내 사회에 가치를 제공할 수 있어야 한다. 목표는 프로젝트 성격에 따라 다르겠지만, 리서치 결과는 책상 서랍 안에 고이 보관해두려는 것이 아니다. 이 책 초반부에 디자이너의 역할은 기회 발견, 스토리텔링, 실행에 있다고 언급했다. 기회를 발견했으니 모든 역할을 다했다고 만족해서는 안 된다. 결과를 이해하고 실행해 평가받은 뒤에야 비로소 기회 발견에 가치가 있었다고 할 수 있다.

리서치팀이 실행까지 담당하는 프로젝트도 존재하지만 대부분은 리서치 결과를 이해관계자에게 전달하고 다음 행동으로 연결시킨다. 이때 이해관계자를 행동으로 이끌려면 프레젠테이션을 어떻게 실시하면 좋을까?

자동차나 아파트, 보험 상품 같은 고가의 상품을 구입할 때 판매원이 "제 경험상 고객님께는 이 제품을 추천합니다."라며 그저 상품만 추천할 때와, "고객님의 상황을 들어보니 현재는 이렇고 몇 년 후에는 이런 상황이 될 가능성이 높습니다. 그때는 이 제품의 이런 기능이 가치를 발휘할 것입니다. 또한 이러한 경우에는 그에 맞춰 대응할 수 있으므로 고객님께 가장 적합한 것 같습니다."라고 근거를 제시하면서 상품을 추천할 때, 어느 쪽이 더 설득력이 있을지는 묻지 않아도 알 것이다.

프레젠테이션 역시 마찬가지다. 이해관계자에게 리서치 결과를 설명할 때 왜 그런 결론이 나왔는지 근거를 바탕으로 이야기할 수 있어야 한다. 그저 조사해서 그런 결과가 나왔다는 것이 아니라 명확한 사고를 바탕으로 이러한 결론에 이르게 되었다고 전달해야 설득력이 있다.

그러한 추론 과정에서 이해관계자와 인식의 차이가 발생하면 그 자리에서 바로 이해관계자의 지적을 받을 수 있다. 사실은 올해 조직 방침으로 이러한 표어를 내걸게 되어 맞지 않는다는 등의 정보를 얻을 가능성도 있다. 이때는 새로운 정보를 얻어 다행이라고 생각하며 다시 인사이트를 추출한다. 프로세스를 숨기고 직감으로 결론을 내리면 어떤 생각을 근거로 그 결론에 도달했는지 외부에서 확인할 수 없으며 위와 같이 확인 받을 기회는 영원히 오지 않거나 기회가 와도 이미 늦을 것이다.

설득력 있는 스토리를 만들고 프로세스를 검증할 수 있으면 재작업해야 할 일을 최소한으로 줄일 수 있다. 기회를 결정했지만 잘못 선택했을 경우도 흔하다. 그럴 때 프로세스에 맞춰 이해관계자를 참여시키면서 작업을 진행하면 맨 처음으로 돌아가지 않아도 된다.

팀으로서의 배움의 질을 높인다

분석할 때 프로세스를 중시하면 조직으로서 배움의 질이 향상한다. 프로세스는 무기다. 무기는 사용할수록 강해진다. 나는 CIID 교수진과

이야기를 나누다가 디자인 프로세스와 무술에는 공통점이 많다고 느꼈다. 다른 사람은 디자인 프로세스가 축구나 농구, 체스나 장기와 비슷하다고 느낄지도 모른다.

축구팀은 시합에 임하기 위해 팀의 전술을 정하고 각 선수는 그 전술을 바탕으로 뛰기 마련이다. 전술은 팀마다 다르겠지만, 유명한 축구 전술로 점유율 축구가 있다. 이 전술은 공 점유율을 높이면 상대에게 득점 기회를 잘 내주지 않게 된다는 전제를 바탕으로 한다. 같은 팀끼리 패스를 자주 돌리면 공 점유율이 높아진다. 짧은 패스를 연결하면서 전방에 있는 선수들을 상대편 골대 앞까지 전진시켜 득점 기회를 잡을 수 있다.

이렇게 말로 설명하면 이론적으로는 쉬워 보여도 실제로 사용하기는 어렵다. 시합 중에 공은 항상 움직이고 있으며 같은 편의 위치도 시시각각 변한다. 연습할 때와 동일한 상황은 절대 오지 않는다. 오히려 시합에서는 상대팀이 열한 명이나 있고 각자 자유롭게 움직이며 공을 빼앗기 위해 달려온다.

이런 상황에 대응하기 위해서는 끊임없이 배울 수밖에 없다. 팀 구성원과 대화하고 함께 고민하면서 이런 경우는 이렇게, 저런 경우는 저렇게 움직이는 게 좋다고 계속 학습해야 한다. 이때 기본이 되는 전술이 필요하다. 짧은 패스를 반복해 돌리는 점유율 축구로 진행하자는 기본 제약이 있기 때문에 각자가 어떻게 움직이면 더 좋은 결과를 낼 수 있을지 논의를 이어가며 끊임없이 학습해야 한다.

3.1에서 나온 이중 순환 학습처럼 미리 공유된 전술 안에서의 최적화와 마찬가지로 전술 자체에 개선이 필요한 경우도 있다. 하지만 기본적인 전술이 주어지지 않고 '상대의 골문에 골을 넣으면 된다.'라는 점만 합의된 상태에서 시합에 출전한 뒤 나중에 경기 내용을 복기해보려고 한다면 어떻게 될까? 기본 방침이 없기 때문에 짧은 패스가 적절했는지 긴 패스가 적절했는지 의견을 내도 합의에 도달하기까지 많은 시간이 필요할 것이다. 또한 합의에 도달하면 적절한 지침이 팀에 구축되어 가는데, 아무것도 없는 상태에서 지침을 구축하기란 사실상 어렵다.

여기서 소개하는 프로세스란 선조들이 시행착오를 거친 끝에 도달한 지

혜를 집결한 것이다. 모든 프로젝트에 가장 최적이라 할 수는 없지만, 많은 프로젝트에서 높은 성과를 낼 수 있다고 여겨지는 것들이다. 따라서 디자인 리서치 초심자는 먼저 이 책에서 소개하는 순서대로 프로세스를 진행하기를 바란다.

마지막으로 또 하나, 프로세스를 가지고 프로젝트를 진행하면 프로젝트 상태나 진척 상황에 대해 공통의 인식을 가질 수 있다는 이점이 있다. 현재 프로젝트가 어떤 상태이고 일정에 맞춰 순조롭게 진행되고 있는지 혹은 지연되고 있는지, 지연되고 있다면 무엇이 문제인지 팀 구성원이나 상황에 따라서는 이해관계자와 쉽게 공유할 수 있다. 다시 말하면 문제가 생겼을 때 적절한 시점에서 노선 변경을 할 수 있다는 의미다.

프로젝트를 진행할 때 전용 사무실을 준비하기를 추천한다. 공간 사정상 별도로 준비하기 어려우면 커다란 보드 등을 활용해 벽을 만드는 것도 좋다. 프로젝트 자료를 한곳에 모아 두면 프로젝트 상황을 한눈에 파악할 수 있다.

화상회의를 주로 진행하는 프로젝트 특성상 물리적인 벽을 준비하기 어려울 때는 온라인 화이트보드도 가능하다. 한 곳에 모든 정보를 모아 전체를 한눈에 보는 것이 중요하다.

3.6.2　　　다운로드

다운로드[15]는 조사 단계에서 모은 정보를 팀 안에서 공유하는 것으로, 일반적으로 사용하는 데이터나 파일 전송의 개념이 아닌 팀이 함께 프로젝트를 진행하고 같은 인터뷰에 참여하고 동일한 것을 관찰했다 해도 거기에서 보고 느끼고 얻은 영감은 팀 구성원마다 전혀 다르다.

인터뷰만 해도 실제 인터뷰 대상자와 대화한 진행자와 그 옆에서 사진을 촬영하거나 기록한 사람은 같은 공간에 있었음에도 다른 것을 발견할 수 있다. 인터뷰 진행자는 인터뷰에 집중하므로 자신의 발언을 객관적으로 보기 어렵고 인터뷰 대상자의 발언에 해석을 충분히 더할 여

15　여기에서 설명하는 다운로드는 데이터나 파일 전송의 개념이 아닌 리서치분석 방법의 일종이다.

유가 없다. 하지만 기록 담당자는 객관적으로 인터뷰를 바라볼 수 있으므로 작은 변화도 잘 발견할 수 있다.

관찰도 마찬가지다. 매장에서 고객 응대 모습을 관찰한다고 가정해 보자. 다른 구성원과 함께 같은 시간과 장소에서 고객 응대 모습을 관찰해도 서로의 관심 대상이나 삶의 배경이 다르면 그에 따라 얻는 정보도 달라진다. 나는 이전에 글로벌 패션 브랜드에 관한 리서치 프로젝트로 해외 담당자와 함께 일본의 매장을 조사한 적 있다. 담당자는 나와 함께 고객이 쇼핑하는 모습을 똑같이 관찰했는데도 해외에서 생활하는 그가 느낀 점과 일본에서 생활하는 내가 느낀 점이 현저히 달랐다. 이는 하나의 예시지만 가령 기술자와 영업, 고객지원 담당자가 같은 것을 보았다고 해도 서로 다르게 느낄 수 있다. 이와 같은 차이가 새로운 발견으로 이어지고 그것이 혁신의 실마리가 된다.

같은 시간과 장소에서 같은 인터뷰나 관찰에 참여해도 서로 다른 것을 얻을 수 있다. 이러한 차이에 대한 인식도 다운로드의 목적이다.

규모가 큰 프로젝트에서는 여러 그룹으로 나뉘어 조사를 실시한다. 이때 팀 구성원이 모든 세션에 참가하기 어려우니 담당자 각자가 보고 들은 정보를 팀 구성원과 공유해야 한다.

다운로드 순서

이제 다운로드 순서에 대해 알아보자. 지금까지 실시한 인터뷰나 관찰 내용에 대해 각 담당자가 리서치 내용을 살펴보며 개요를 설명한다.

이때 프로필 시트나 관찰 결과지가 도움이 된다. 인터뷰에서 어떤 대화가 이루어졌는지 한 마디 한 마디 다 공유하기에는 시간이 부족하다. 맥주에 관한 리서치였다면 다음과 같은 내용이 될 수 있다.

'이분은 야마나시현 출신으로 야마나시에서 고등학교를
졸업한 뒤 도쿄로 상경했습니다. 도쿄에서 상사商社에 취직한
지 15년째에 접어들었고, 집이 하치오지시에 있어서 회사까지
전철로 출퇴근합니다. 8년 전쯤 결혼해 현재 아이가 둘 있습니다.

취미는 골프지만 접대 골프인 경우가 많아 일과 취미의 경계가
모호해진 상태이고 가족과의 시간을 늘리고 싶어 합니다.'

'술자리를 좋아해 회사 회식에 참석하거나 집에서 맥주를
마실 때도 있다고 합니다. 따로 선호하는 맥주 브랜드는
없으며 집에서 저녁 반주로 발포주나 제3의 맥주처럼 저렴한
가격에 즐길 수 있는 맥주를 마셔도 만족한다고 합니다.'

'인터뷰 중 인터뷰 대상자가 최근 친구와 랜선 회식을 했다는
이야기를 들었습니다. 이 내용이 흥미로웠는데요, 랜선
회식에서는 카메라를 켜놓기 때문에 서로 뭘 먹고 마시는지
보입니다. 그럴 때 제3의 맥주를 마시는 모습이 조금 부끄럽게
느껴져 그보다 좋은 맥주를 준비하게 되었다고 합니다.
혼자 혹은 가족과 마실 때는 맥주 브랜드를 별로 신경 쓰지
않지만, 다른 사람의 시선이 있으면 브랜드를 신경 쓰는
점이 흥미로웠습니다.'

이와 같이 인터뷰 대상자의 출신이나 직업, 라이프 스타일 등의 배경과
인터뷰 내용에서 얻은 흥미로운 일화를 소개해간다.
　디자인 리서치 프로젝트에서는 정보를 가시화하기 위해 노력해야
한다. 이 경우 가장 간단한 것이 프로필 시트다. 타인에게 같은 내용을
공유할 때 정리된 자료가 있고 없고는 이해도에서 큰 차이를 불러온다.
　각각의 인터뷰에서 얻은 정보를 공유하는 자리에서는 수시로 질문
하도록 한다. 이야기에서 흥미롭다고 느낀 점을 담당자에게 질문하며
계속 파고들다 보면 새로운 발견을 할 수 있기 때문이다. '상사에서는 어
떤 일을 하는가?' '상사는 일이 힘들다고 들었는데 집에서 맥주를 마실
여유가 있는 걸 보니 비교적 일찍 퇴근하는 것 같다. 보통 몇 시에 퇴근
하는가?' '저녁 반주는 혼자 아니면 부인과 함께 마시는가?' 같은 질문을
하다 보면 시간이 아무리 많아도 부족할 것이다. 하지만 이런 대화를 통

해 인터뷰 대상자에 관한 이미지가 구성원의 머릿속에 구축된다.

어느 정도 논의가 정리되면 그 안에서 인상 깊다고 느낀 주제를 포스트잇에 적어 벽에 붙여간다. 여기에서 포스트잇에 적은 정보, 곧 다운로드한 정보를 이 책에서는 '바인딩스Bindings'라고 부르도록 한다. 바인딩스는 아래와 같은 것을 말한다.

- 사람들이 이야기한 스토리
- 사람들의 니즈
- 사람들의 행동
- 관찰 결과
- 인터뷰에서 얻은 흥미로운 발언
- 인터뷰에서 한 발언이나 관찰에서 얻은 사람들의
 행동이 시사하는 것 등

포스트잇에 적을 때는 '맥주 브랜드'나 '아이폰 배터리' 같은 단어 대신 '다른 사람 앞에서는 맥주 브랜드를 신경 쓴다.' '아이폰 배터리가 줄어들수록 불안해진다.'처럼 문장으로 쓴다.

일반적으로 디자인 리서치 프로젝트는 몇 주 이상에 걸쳐 진행되므로 리서치 프로젝트 안에서 보고 들은 것을 모두 기억하는 일은 불가능하다. 프로젝트를 진행하면서 혹은 프로젝트 진행 후에 그것이 어떤 내용이었는지 떠올리지 못하면 의미가 없다. 따라서 나중에 포스트잇을 확인해 어떤 내용이 있었는지 쉽게 떠올릴 수 있도록 적어두어야 한다.

다운로드에는 시간을 충분히 확보하길 바란다. 한 시간짜리 인터뷰를 요약해 설명한다고 했을 때 5분, 거기에 질의응답이 5분, 바인딩스 정보 기록을 10분으로 생각하면 다운로드 시간은 인터뷰 대상자 한 사람당 최소한 20분 정도가 필요하다. 만약 열 명을 인터뷰하면 단순 계산으로 200분이 걸린다. 휴식 시간까지 고려하면 4시간 정도 필요하지만, 이는 어디까지나 최소한의 시간으로 계산한 경우이며 논의가 무르익으면 당연히 그 이상이 걸린다.

3.6.3 주제 작성 및 분류

다운로드 다음은 주제 작성이다. 주제는 포스트잇에 적은 정보인 바인
딩스를 분류해 각 요소의 공통 주제를 찾아내는 것이다.

주제는 영어로 말하면 테마다. 테마라고 하면 '오늘 회의 테마는 우
리 회사가 진행해야 할 새로운 프로젝트에 대한 것입니다.' 같은 표현
방식을 떠올릴 수 있다. 사전에서 명사로서의 의미만 기술된 경우도 있
었다. 하지만 테마는 동사 용법도 있어 특정 정보에서 주제를 발견하거
나 설정한다는 의미로도 사용될 수 있다. 분류 혹은 범주로 생각하면 이
해가 더 쉬울 것이다.

다운로드 단계를 거친 뒤 포스트잇에 적힌 정보를 살펴보면 정보 규
모가 다양할 것이다. 그 상태로는 분석하기 어려우므로 몇 가지 범주로
분류해 정보를 정리한다. 분류 순서는 아래와 같다.

- 가장 흥미로운 포스트잇을 떼어낸다.
- 떼어낸 포스트잇을 빈 곳으로 옮겨 붙인다.
- 옮긴 포스트잇과 비슷한 내용의 포스트잇을 찾는다.
- 내용이 비슷하다고 생각되는 포스트잇끼리 서로 가까이에
 배치한다.
- 위의 과정을 반복해 어느 정도 분류가 되면 그룹별로 이름을
 붙인다.

다운로드를 마쳤다면 그림 3-28과 같은 상태가 되어 있을 것이다. 이
시점에는 아직 주제별로 묶이지 않아 포스트잇이 무작위로 붙어 있다.

포스트잇 사이에서 가장 흥미로운 것을 찾아 그림 3-29처럼 빈 곳
으로 옮긴다. 어느 포스트잇이 흥미로웠는지 면밀하게 논의할 필요는
없다. 두 번째로 흥미로웠든 다섯 번째로 흥미로웠든 큰 차이는 없기 때
문이다. 팀이 재미있다고 느낀 정보가 중요하다. 여기에서 말하는 '재미
있다'란 리서치를 실시하기 전까지 몰랐던 정보나 알고는 있었지만 그

그림 3-28

그림 3-29

다지 주목하지 않은 것, 평상시와는 조금 다른 생활 방식이나 행동, 깨달음을 준 발언을 말한다.

　실제로는 "이 내용 재미있네요." "정말 그러네요." 정도의 대화 흐름으로 포스트잇을 고른다. 수많은 포스트잇 가운데 하나를 고르는 기준

그림 3-30

그림 3-31

은 팀이 그 정보에서 의미를 찾아낼 수 있어야 한다는 것이다. 그저 무작위로 아무 포스트잇이나 고르지 않아야 한다.

다음으로, 고른 포스트잇과 비슷한 것을 골라 그림 3-30처럼 가까이에 붙인다. 이 과정을 반복하면 그림 3-31처럼 내용이 비슷한 포스트잇이 그룹으로 묶인다.

마지막으로 이렇게 형성된 각 그룹에 그림 3-32와 같이 이름을 붙인다. 중요한 점은 미리 카테고리를 정한 뒤 분류하는 게 아니라 그룹을

그림 3-32

먼저 만들고 나중에 이름을 붙인다는 것이다.

이름을 붙이는 방법에 규칙은 없지만, '돈에 관한 가치관' '가족과의 관계' '새로운 승인 욕구' '디지털 기기를 다루는 방법' 등과 같이 내용에 맞춰 주제 후보를 결정한다.

3.6.4　인사이트 추출

이제 분류된 포스트잇, 즉 바인딩스에서 인사이트를 추출한다. 인사이트는 인터뷰나 관찰 등 조사로 얻은 바인딩스를 바탕으로 작성하는 간결한 문장으로 새로운 발상의 실마리가 된다. 인터뷰를 통해 서로 다른 두 사람에게 다음과 같은 발언을 얻었다고 해보자.

A씨　　친구와 테니스를 치는 날 저는 공원까지 자전거를 타고 가는데 그게 적당한 준비운동이 되더라고요.

B씨　　지난번에 아이 친구 엄마들과 공원으로 소풍을 갔는데 일부러 집 근처에서 다 함께 만나 버스를 타고 갔어요.

이 두 가지 정보에서 어떤 인사이트를 추출할 수 있을까? 답은 하나가 아닌 몇 가지로 예상할 수 있다. 예를 들면 다음과 같이 생각할 수 있다.

> '공원 이용자는 공원까지 가는 단조로운 길을
> 긍정적으로 즐길 만한 방법을 찾는다.'

왜 이러한 인사이트가 추출되었을까? 공원을 이용하기 위해서는 그 공원까지 가야 한다. 이는 당연하다. A씨는 공원까지 자전거를 타고 가는 일을 준비운동이라고 표현했다. 이 말의 행간을 읽으면 A씨는 아무 목적 없이 자전거로 공원까지 가는 일을 그다지 내켜 하지 않으며 즐겁지 않다고 느낄지 모른다. 따라서 테니스를 위한 준비운동이라고 생각해 자전거 타기에 동기를 부여한다고 판단했다.

그렇다면 B씨는 어떨까? 공원에 다른 사람과 소풍을 가는 것이 목적이라면 바로 공원에서 모일 수도 있다. 하지만 일부러 집 근처에서 만나 함께 버스로 가는 이유는 무엇일까? 본인에게 확인하지 않는 한 추측할 수밖에 없지만, 마음이 잘 맞는 아이 친구 엄마와 함께 버스를 타고 가면 공원까지 가는 길이 즐거우리라 생각했을지 모른다.

여기에서 A씨와 B씨의 공통점으로 '공원까지 가는 시간을 유용하게 활용하고 있다.' 혹은 '공원까지 가는 시간을 유용하게 활용할 방법을 찾고 있다.'는 내용을 발견할 수 있다. 이는 분명 두 사람 외에 다른 공원 이용자도 공통으로 생각하는 니즈일 수 있다. 어디까지나 하나의 예시지만, 이렇게 조사로 얻은 정보로 추론을 거듭하고 추상화해 인사이트를 작성한다.

어떤 인사이트가 좋은 인사이트인지는 한마디로 표현하기 어렵지만, 다음과 같은 판단 기준으로 생각해볼 수 있다.

- 문장을 읽고 상황을 이해할 수 있는 것
- 혁신의 실마리가 되는 것
- 새롭고 간단하게 예측할 수 없는 것

이들 기준에 대해 순서대로 설명해보자. 먼저 인사이트는 문장만으로 그 글을 읽는 사람에게 상황을 적절하게 전달해야 한다. 여기에서 말하는 '글을 읽는 사람'에는 지금까지 리서치에 관여하지 않은 이해관계자까지 포함된다. 회사 대표가 갑자기 사무실에 들어와 벽에 붙여 놓은 인사이트를 읽기만 해도 내용을 납득할 수 있는 문장이 이상적이다.

다음으로 인사이트는 혁신의 실마리가 되어야 한다. 아무리 흥미로운 인사이트라고 해도 그것을 바탕으로 어떤 행동도 일어나지 않는다면 의미가 없다. '이 제품의 사용자 대부분은 어린 시절부터 어느 국민 아이돌 그룹의 열정적인 팬이다.'라는 정보가 조사 결과에서 도출되었다고 해보자. 그 정보를 어떻게 활용하면 좋을지 모른다면 다음 행동으로 옮겨갈 수 없다. 제품 홍보를 위해 해당 아이돌 그룹을 기용하면 홍보 효과를 얻을 수 있을지 모른다. 하지만 국민 아이돌 그룹으로 시도한 홍보 효과가 어떤 의미에서는 당연하기 때문에 이것을 혁신의 실마리라고 판단하기에는 다소 무리가 있다.

이와 달리 '사람들은 새 옷을 구입할 때 매장에서 점원이 말을 걸지 않고 편하게 제품을 보고 싶다고 느낀다. 하지만 의류 웹사이트에서 상품을 볼 때는 선택하는 데 적극적으로 도와주는 사람이 없어 구입을 망설이게 된다.'와 같은 인사이트라면 웹사이트에 구입을 촉진하는 기능을 더할 경우 사용자의 만족감이 높아져 매출 증가로 연결될 수 있겠다고 생각할 것이다.

인사이트는 지금까지 알려지지 않은 것, 쉽게 예측할 수 없던 것이어야 한다. 프로젝트 종류에 따라서는 거대한 혁신보다 작은 개선을 쌓아가야 하는 종류의 프로젝트도 있다. 하지만 디자인 리서치에서는 시간과 돈이 소모되는 만큼 기존 조사 방법으로도 얻을 수 있는 정보나 이미 알고 있는 정보를 인사이트로 제시하는 일이 의미 없다. 물론 그렇게 얻는 해답도 물론 중요하다. 하지만 그런 해답은 그에 맞는 방법으로 얻으면 되지 굳이 디자인 리서치와 같은 순서를 밟을 필요는 없다.

3.6.5　　기회 발견

인사이트를 추출한 뒤에는 드디어 기회 발견 단계다. 앞에서 이야기한 대로 기회는 새로운 사업, 제품의 가능성이 있는 영역, 새로운 기능의 가능성, 개선해야 하는 점 등을 말한다.

　　'아이들이 다루기 쉬운 디지털카메라' '암 치료 약'이 하나의 기회가 될 수 있으며 '간단하게 상품을 구매할 수 있도록 한다.' 등도 기회라고 해도 무방하다.

　　기회라고 무엇이든 허용되는 것은 아니다. 그 기회에서 새롭게 도움이 되는 해결책을 만들어낼 수 있는 종류의 것이어야 한다.

　　기회를 정의하는 방법으로 이 책에서는 HMW 질문을 사용한다. HMW 질문은 아이디어를 내기 위한 발사대라고 생각하면 된다. '어떻게 하면 우리는 ○○할 수 있을까?'와 같은 질문 형식으로 표현되는 문장을 말한다. 이는 2000년대에 디자인 회사 아이디오가 사용하기 시작했다고 알려져 있다. 현재는 세계 곳곳의 디자인 회사에서 사용하는 방법이며 HMW 질문으로 작성한 문장How Might We Question을 사용해 아이디어를 도출한다. 미국 스탠퍼드대학이 공개한 HMW 질문을 예로 설명하겠다.

　　아이디어를 낼 때 중요한 것은 얼마나 좋은 질문을 설정하느냐다. 하지만 질문이 너무 포괄적이면 어떤 아이디어가 좋을지 판단하기 어렵다. 분명 어떤 니즈가 있어 이런 질문이 설정되었다고 추측할 수는 있지만 처음에 어떤 과제로 이러한 질문이 만들어졌는지, 혹은 현재 상황에 특별한 불만은 없지만 개선되었으면 해서 상담한 것인지, 아니면 현 상태에서 과제 발견부터 하길 원하는 것인지도 알 수 없다. 애초에 어떤 상태여야 사용자에게 유익한지조차도 파악하기 어렵다.

　　'국제공항에서의 지상 체험을 디자인한다.'

위 문장을 보면 아이디어 도출 참여자는 분명 각자 다른 이미지를 떠올

릴 것이다. 사람에 따라서는 체크인 카운터에서 일어나는 상황이나 면세점 쇼핑을 떠올릴 수도 있고 회원제 라운지에서 커피를 마시며 탑승을 기다리는 장면을 연상할 수도 있다. 탑승 게이트에서 목이 빠지게 탑승을 기다리는 장면이나 탑승 전이 아니라 착륙한 뒤에 하게 될 체험을 떠올리는 사람도 있을지 모른다. 질문을 더 명확하게 만들어 다양한 해결 방향성을 생각해보자.

> '아이와 함께 온 어머니는 공항 게이트에서 대기할 때 아이들이
> 지루해하지 않고 즐겁게 보내도록 신경 쓴다. 아이들이
> 시끄럽게 하면 다른 승객에게 폐가 되기 때문이다.'

이러한 과제를 해결하기 위해 아이디어 도출을 진행하면 다양한 아이디어가 나와 접근방식이 다각적일 거라고 예상할 수 있다. 아이들의 에너지를 다른 승객을 즐겁게 하는 데 사용하자고 제안하거나 아이들을 게이트에서 멀리 떨어뜨려 놓는 방법을 아이디어로 내놓을 수 있다. 혹은 아이들이 대기 시간을 즐겁게 보낼 방법을 제안할 수도 있다.

　다양한 접근 방식의 제안은 절대 나쁘지 않지만 한편으론 폭넓은 접근 방식에서 도출된 아이디어는 대부분 얕고 추상적인 경우가 많다. '아이들의 에너지를 다른 승객을 즐겁게 하는 데 사용한다.'가 제안이라면 이는 과제에 대한 접근 방식으로는 훌륭해도 사실 추상적인 아이디어이며 실제로 어떤 방안으로 실현하면 좋을지 꾸준한 검토가 필요하다. 따라서 과제에 대한 접근 방식, 즉 해결 방향성을 제한하고 거기에 집중해서 다양한 아이디어를 내야 한다. 그 해결하고 싶은 과제와 접근 방식을 하나의 문장으로 표현한 것이 HMW 질문이다.

HMW 질문의 예

공항 디자인 프로젝트를 예로 들어 어떤 HMW 질문이 가능할지 생각해보자. 이러한 의뢰를 받으면 디자이너들은 공항에 가서 이용자 모습을 관찰하거나 이용자에게 인터뷰를 진행하며 공항에 어떤 과제가 있는

지 찾아낸다. 그리고 과제를 발견해 그에 대한 해결을 시도한다. 덧붙여 아래와 같은 문제 정의를 착안점Point of View이라고 부르기도 한다.

> '아이와 함께 온 보호자는 공항 게이트에서 대기할 때 아이들이
> 지루해하지 않도록 해주어야 한다. 아이들이 소리를 지르거나
> 주변을 뛰어다녀 다른 승객에게 폐를 끼칠 수 있기 때문이다.'

이제 이 문제 정의에서 어떤 HMW 질문을 작성할 수 있을지 생각해보자. 실제로 다음과 같이 많은 패턴이 나올 수 있다.

1. 긍정적인 면을 확장한다

> '어떻게 하면 아이들의 에너지를 다른 승객
> 을 즐겁게 하는 데 사용할 수 있을까?

아이들이 소리를 지르거나 주변을 뛰어다니면 다른 승객이 불편해할 수 있다. 하지만 다른 시각으로 보면 아이들은 거대한 에너지를 지니고 있어 그 에너지가 넘치는 것이라고 할 수 있다. 이를 긍정적으로 보고 활용할 수 없을까? 이 에너지로 모두를 즐겁게 할 수 없을까?

2. 부정적인 면을 들어낸다

> '어떻게 하면 아이들을 다른 승객과 분리할 수 있는가?'

긍정적인 면을 확장했다면 반대로 부정적인 면을 제거하는 것도 가능하다. 아이들과 다른 승객과의 접점을 줄이는 일은 불가능할까? 이런 질문도 만들 수 있다. 아이들의 에너지를 다른 방법으로 발산할 수 없는가? 아이들의 에너지를 다른 승객에게 피해를 주지 않는 형태로 소화할 수는 없을까?

3. 반대 상황을 찾는다

> '어떻게 하면 비행기 대기 시간을 여행
> 의 즐거움으로 바꿀 수 있는가?'

본질적으로는 대기 시간이 여행에서 즐겁지 않다는 것이 이 과제의 큰 원인이기도 하다. 대기 시간은 어른에게도 지루하다. 그래서 주변의 소란에 짜증이 나는 것이다. 그렇다면 애초에 대기 시간을 즐거운 시간으로 만들면 어떻겠는가? 그러면 아이들의 행동이 거슬리는 일도 줄어들 것이다. 이를 위해 어떤 방법이 있는가? 이러한 과제도 설정할 수 있다.

4. 근본적인 질문

> '어떻게 하면 공항 대기 시간을 없앨 수 있을 것인가?'

앞에서 제시한 세 가지 패턴에서는 대기 시간을 즐겁게 보내려면 어떻게 해야 하는지에 대한 관점에서 과제 설정을 시도했다. 하지만 애초에 대기 시간은 반드시 발생할 수밖에 없는 것일까? 이 대기 시간을 없앨 수는 없을까? 완전히 없애는 일은 어렵겠지만, 그 시간을 최대한 짧게 줄이면 아이들이 피우는 소란도 대수롭지 않은 문제가 될 것이다.

5. 형용사로 생각한다

> '어떻게 하면 대기 시간을 힘든 시간에서
> 기분 좋은 시간으로 바꿀 수 있는가?'

형용사는 어떤 일의 크고 작음, 길고 짧음, 높고 낮음, 새롭고 오래됨, 좋고 나쁨, 선과 악, 색 등을 표현하는 단어다. 상황을 이해하고 문장과 같은 형태로 설명을 시도하면 '귀엽다' '길다' '즐겁다' 등 수많은 형용사도

포함될 것이다. 이러한 형용사에 주목해 그 형용사를 변화시키는 것을 검토하는 방법이다.

6. 다른 리소스를 활용한다

‘어떻게 하면 다른 승객의 자유 시간을 활용할 수 있는가?’

주목하고 있는 환경에 사용 가능한 리소스가 없을지 검토한다. 리소스에도 다양한 종류가 있는데 알기 쉬운 예로는 인재, 시간, 돈, 장소, 사물, 지식이나 경험과 같은 정보, 지적 재산 등을 들 수 있다. 만약 잉여 리소스가 존재하거나 잉여 리소스를 만들 수 있다면 그 리소스를 활용해 문제 해결을 시도한다.

7. 니즈와 맥락에서 연상한다

‘어떻게 하면 공항을 놀이터로 만들 수 있을까?’

디자인 대상이 되는 현장을 맥락을 통해 연상해 과제를 설정한다. 아이들이 공항 대합실에서 뛰어다니는 모습을 보니 꼭 놀이터에서 놀고 있는 것 같다는 인상을 받았다고 생각해보자. 그렇다면 아예 공항을 놀이터처럼 만들 수 있지 않을까? 놀이터에서는 아이들이 뛰어다니고 소리를 질러도 그다지 신경쓰이지 않을 것이다.

8. 원인의 관점에서 생각한다

‘어떻게 하면 공항을 아이들이 즐거워하는 장소로 바꿀 수 있는가?’

지금까지 우리는 어른의 입장에서 어떻게 하면 다른 승객이 아이들의 행동에서 불편함을 느끼지 않게 할지라는 관점에서 문제를 인식했다.

하지만 이 모든 것을 아이의 관점으로 바라본다면 아이들 눈에 사회는 어떻게 보일까?

부모와 함께 낯선 공항에 왔는데 얌전히 있으라고 주의를 받는다. 그렇다고 계속 가만히 있으면 환경이 낯설어 불안해지는 데다 주변에는 평소에 보지 못한 새로운 풍경이 펼쳐져 있다. 아이들은 일단 뛰어다니면서 주변을 탐험해보고 대단한 걸 발견하면 아빠와 엄마에게 알려줘야겠다고 생각할지도 모른다. 그렇다면 아이들의 시선으로 그들이 즐길 수 있는 장소로 공항을 변화시킬 수는 없는가?

9. 현재 상황을 바꾼다

'어떻게 하면 아이들을 얌전히 있게 할 수 있을까?'

지금 우리 눈앞에 있는 상황에서 문제는 아이들이 소란스럽게 구는 것이다. 물론 아이들이 왜 시끄럽게 하느냐는 질문을 반복하면 본질적인 원인에 도달할 수 있다. 하지만 먼저 현상에 초점을 두고 과제를 설정하는 것도 하나의 접근 방식이 될 수 있다. 이런 관점에서 생각해보면 눈앞에 있는 과제, '아이들이 시끄럽게 한다.'를 해결할 방법으로 '아이들을 얌전하게 만든다.'를 생각할 수 있다.

10. 문제를 분해한다

'어떻게 하면 아이들을 즐겁게 할 수 있을까?'
'어떻게 하면 보호자를 초조하게 하지 않고 해결할 수 있을까?'
'어떻게 하면 다른 승객을 안심시킬 수 있을까?'

현상을 변경한다는 것과는 완전히 반대의 사고방식으로 문제를 분해해보는 방법도 있다. '아이들이 시끄럽다.'가 눈앞에 있는 문제라고 하면 그와 연관된 다양한 문제가 존재한다. 아이들이 심심해한다는 문제를

생각해볼 수 있다. 보호자는 주변에 피해가 가지 않도록 아이들을 진정시켜야 한다며 초조해한다. 다른 승객은 이 상황이 불편하다. 해결해야 할 여러 과제가 현장에 공존한다는 걸 알 수 있다. 이들 문제를 한 번에 풀 수 있는 해결책이 있다면 좋겠지만 그런 만병통치약은 존재하지 않는다. 이럴 때 분할정복법Divide and Conquer Method[16]과 같이 문제를 몇 가지로 나누어 다양한 각도에서 HMW 질문을 작성할 수 있다.

HMW 질문을 만드는 법

HMW 질문은 어떻게 만들 수 있을까? 먼저 HMW 질문의 기본 구성에 대해 알아보자.

 HMW 질문은 대상이 되는 사용자, 목표, 제약으로 구성되어 '어떻게 하면 우리는 【대상이 되는 사용자】를 위해 【제약】을 고려하면서 【목표】를 제공할 수 있을 것인가?'와 같은 문장이 된다. 【】 안에 들어가는 말에 따라 【】 전후는 다소 바뀌어도 괜찮다.

 여기에서의 목표는 앞서 작성한 인사이트에서 제공되기 때문에 다소의 주관이 들어가도 괜찮다. 한편 대상이 되는 사용자나 제약은 리서치로 얻은 객관적인 정보를 바탕으로 작성한다.

 대상이 되는 사용자에 대해서는 따로 설명할 필요가 없을 것이다. 예를 들면 '아마추어 사진작가'나 '도심에서 일하는 20대 여성' '고양이를 기르는 맞벌이 부부' 등 프로젝트에 맞게 대상자를 설정하면 된다. 제약은 목적을 달성하기 위한 접근 방식으로, '위치 정보를 활용한 스마트폰 애플리케이션을 활용해' '출퇴근 시간을 활용해' '입사 시의 연수 커리큘럼 안에서'와 같은 문장들이 들어갈 것이다. 그리고 목표는 예를 들면 '서로의 일정을 공유한다.' '주 거래처 고객과의 접점을 강화한다.' '건강한 식생활을 실현한다.'와 같은 내용이 될 것이다. 목표를 정의할 때는 긍정적이고 건설적인 문장이 되도록 신경 쓰자. 아이디오 창업자 톰 켈리Tom Kelley와 데이비드 켈리David Kelley가 함께 쓴 책 『유쾌한 크리에이티브Creative Confidence』에서도 설명되어 있듯이 부정적인 표현은 새로운 아이디어 창출을 방해한다.

16
문제를 작게 분할해 각각의 문제를 해결한 뒤 그 결과들을 조합해 다시 원래의 문제를 해결하는 방식이다.

HMW 질문은 수많은 초안을 거치면서 문장으로 발전시켜야 하며 비슷한 내용의 HMW 질문이더라도 몇 가지 패턴을 만들어보길 바란다. 표현의 미묘한 차이로 아이디어 도출 난이도가 크게 달라질 수 있기 때문이다. 좋은 HMW 질문이란 많은 아이디어를 만들어낼 수 있는 것이다.

왜 HMW 질문인가

HMW 질문에 대해 이런 의문도 가질 수 있다. HMW 질문의 기본 사고방식은 이해했지만, 더 멀리 돌아가는 방법은 아닌가? 구체적인 아이디어를 생각하기 전에 해결 방향성에 대해 생각하는 이유는 무엇인가? 리서치 결과를 바탕으로 더 직관적으로 해결 방법을 생각하는 편이 낫지 않을까?

어쩌면 HMW 질문과 같이 일부러 리서치 결과에서 질문을 만들어 아이디어를 도출하는 일이 멀리 돌아가는 것처럼 느껴질 수 있다. 하지만 팀 안에서 해결 방향성에 대해 의견 통일을 해두면 더 밀도 있는 아이디어 도출이 가능해진다. 밀도가 높다는 말은 하나의 방법으로 다른 방법도 떠오르는 등 팀 구성원 사이에서 아이디어를 발전시킬 기회도 증가한다는 것이다. 각자 따로 대단한 아이디어를 찾을 때보다 결과적으로 더 좋은 아이디어가 모이게 된다.

질문의 정의로 해결책의 폭이 달라진다

디자인 컨설팅 회사 피오르Fjord의 임원인 셸리 에번슨Shelley Evenson은 다음과 같은 말을 했다.

'여러분에게 화병 제작을 의뢰했다고 해봅시다. 여러분은 화병의 형태를 스케치하거나 모델링하겠지요. 그 스케치들은 대부분 평범한 화병과 사촌 격, 다시 말해 비슷한 형태가 될 것입니다. 만약 여러분에게 일상에 식물을 들이는 방법이나 꽃을 즐기는 방법을 디자인하도록 의뢰한다면 어떻게 될까요?'

이 이야기의 핵심은 두 가지다.

첫 번째는 앞서 나온 내용과 중복되지만, 이는 과거의 디자인과 현대의 디자인의 차이기도 하다. 과거의 디자인에서 제품은 겉으로 보이는 형태나 소재, 색, 크기, 비용 등으로 평가되었다. 하지만 현대의 제품 평가 기준은 이들 요소뿐만이 아니다. 제품이 사람과 사회에 어떤 가치를 제공하는지가 중요해지고 있다.

두 번째가 더 중요한 핵심이다. 이는 질문을 얼마나 잘 정의하느냐에 따라 해결책의 폭을 조절할 수 있다는 것이다. 화병은 분명 꽃을 우리 생활에 도입해 즐기는 데 좋은 수단이다. 이를 위해 새로운 화병을 디자인하는 일은 분명 중요하다. 한편 목적에 초점을 맞춘다면 해결책이 반드시 화병일 필요는 없다는 것도 명백하다. 따라서 사람들이 꽃을 즐기는 방법에 대해 다양한 아이디어가 나올 것이다.

반복해서 이야기하지만, 질문의 범위가 넓다고 해서 좋은 것은 아니다. '꽃'이라는 제약을 없앤 '사람들이 생활을 즐기는 방법을 디자인해주세요.'라는 주제가 있다고 생각해보자. 사람들의 생활을 개선한다는 목표는 같지만, 꽃을 사용하지 않아도 되니 정말 다양한 아이디어가 나올 수 있다. 하지만 실제로 쓸 만한 아이디어가 나오기 어렵다. 질문이 너무 포괄적이면 오히려 역효과를 내기 때문이다. 따라서 질문 범위가 너무 넓지도 좁지도 않은 적당한 범위의 질문을 만들어야 한다.

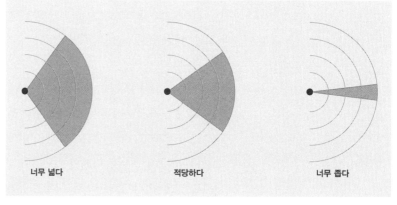

너무 넓다　　　적당하다　　　너무 좁다

그림 3-33

그림 3-33을 참고하면서 다른 예를 생각해보자. 도쿄를 방문한 외국인 여행객을 위한 서비스를 만든다고 했을 때 적당한 범위의 질문은 무엇일까?

질문 범위가 넓은 예

'도쿄를 방문하는 외국인 여행객을 위한 좋은 경험을 디자인한다.'

먼저 질문 범위가 넓은 것을 살펴보자. 이 질문은 누구를 위한 제품 디자인인지는 분명하지만, '좋은 경험'이라는 기준에서 모호하다. 낯선 장소에서 문제없이 이동하는 것을 좋은 경험이라고 생각하는 사람도 있고 음식점에서 요리를 즐기는 것을 좋은 경험이라고 보는 사람도 있다. 낯선 장소에서 헤매다가 힘들게 호텔에 도착했지만, 나중에 떠올려보니 현지의 다양한 면을 살짝 들여다볼 수 있었고 모험하는 기분을 느낄 수 있었기 때문에 좋은 경험이었다고 생각하는 사람도 있을 수 있다. 다음은 해외의 사례인데 덴마크 관광청 원더풀 코펜하겐은 조사를 통해 최근에는 현지인과 소통하고 싶어 하는 여행자가 늘고 있다는 결과를 얻어 '모두를 위한 지역성'을 비전으로 제시하고 있다. 이처럼 좋은 경험의 정의는 지역과 커뮤니티, 여행자에 따라 다양하다.

좋은 경험을 디자인한다는 주제로 아이디어를 낸다고 했을 때 사람들마다 그에 대한 인식이 각기 다르면 범위가 포괄적이고 산발적인 아이디어가 모이게 된다. 해결책의 방향성, 다른 말로 가능성을 찾기 위해 다양한 아이디어를 원할 때도 있지만 지금까지 다양한 리서치를 실시해오면서 사용자의 취향과 니즈를 대략 이해하고 있을 테니 그에 대한 아이디어가 나올 만한 질문을 설정하는 것이 바람직하다.

좁은 질문의 예
여행자 인터뷰나 관찰을 통해 다음과 같은 사실을 알았다고 해보자.
많은 여행자가 일본에 도착하자마자 이용할 수 있는 심SIM 카드를 미리

준비하지 않는다. 그럴 경우 공항에서는 무료로 무선 인터넷을 이용하고 공항 밖으로 나가면 인터넷에 접속할 수 없어 종이 지도를 이용하거나 핸드폰에 미리 저장해놓은 정보에 의존해야 하는 상황에 부닥친다. 이러한 사람들에게 어떻게 하면 새로운 해결책을 제공할 수 있을까?

　　'도쿄를 방문하는 외국인 여행자가 심 카드를 간편하게
　　구매할 수 있는 자동판매기를 만들면 어떨까?'

이 질문은 분명 범위가 좁다. 어떻게 좁은지는 아이디어가 얼마나 나올 수 있을지로 판단할 수 있다. 이 질문의 경우 해결책은 심 카드 자동판매기다. 자동판매기는 사각형이거나 약간 둥근 모양 등 다양한 형태로 디자인 할 수 있다. 하지만 분명 금속 상자와 같은 형태가 될 것이다. 결제 방법으로는 현금, 신용카드, 전자결제를 고려할 수 있지만 어떤 결제 방법이든지 대금을 넣어 상품을 선택하면 심 카드가 나오는 기계이므로 아무리 아이디어를 많이 내도 비슷해질 가능성이 높다. 자동판매기라고 이야기한 순간 각자의 머릿속에 자동판매기의 이미지가 입력되어 거기에서 벗어날 수 없기 때문이다.

　　그렇다면 어떻게 질문하면 좋을까? '심 카드를 간편하게 구매할 방법을 디자인한다.'라는 질문이라면 어떨까? '자동판매기' 부분을 '방법'으로 바꾸기만 해도 자동판매기 이외에 다양한 해결책이 나올 것이다.

　　공항에서 버스를 타고 도심으로 향하는 사람을 위해 버스 승차권과 심 카드를 하나로 묶은 티켓을 판매한다면 어떤가? 공항의 수화물 수취대 옆에서 무료 배포하는 형식으로 심 카드를 놓아두면 어떤가? 출국하는 사람과 입국하는 사람을 연결해 출국하는 사람이 사용하던 심 카드를 입국하는 사람에게 선물하는 시스템이 있어도 괜찮을 것이다. 이처럼 표현을 조금 바꾸기만 해도 나오는 아이디어의 폭은 쉽게 확장된다.

　　목적 부분을 수정해 더 응용해보자. '심 카드를 간편하게 구입할 수 있다.'는 부분은 사실 수단이며 목적이 아니다. 즉 일본을 방문하는 외국인 여행자가 심 카드가 필요하다고 생각하는 이유는 자신의 스마트폰으

로 인터넷에 접속하기를 원한다는 의미이지 심 카드 자체가 목적은 아니다. 더 나아가 인터넷에 접속하고 싶은 이유는 정보를 검색하고 싶거나 예약한 호텔에 도착하길 원하거나 다른 사람과 연락하고 싶다는 등 다양할 것이다.

적당한 질문의 예

'도쿄를 방문하는 외국인 여행객이 인터넷이 없는 환경에서도
매력적인 장소를 발견할 수 있는 방법을 디자인한다.'

이와 같이 질문을 바꿔보면 어떨까? 이 경우 관광지를 소개한 종이 팸플릿을 배포하는 방법, 전용 간판을 마련하는 방법, 공항에서 여행자에게 전용 단말기를 대여하는 방법, 전용 핀 배지를 화물에 붙이게 해 배지를 부착한 외국인을 현지인이 발견하면 적극적으로 말을 거는 캠페인 생각해볼 수 있다.
　질문의 형태를 살짝 바꾸기만 해도 거기에서 샘솟는 아이디어의 방향성과 다양성은 완전히 달라진다.

제약이 있으면 더 재미있는 아이디어가 나온다

제약이 있는 경우와 없는 경우를 비교해보면 후자가 더 재미있는 아이디어가 나올 가능성이 높다. 이렇게 이야기하면 절대 그럴 리 없다고 부정하는 사람도 있을 것이다. 제약이 없는 상황이라면 자유롭게 발상할 수 있으니 결과적으로 훌륭한 아이디어를 도출할 수 있지 않을까? 실제로 이는 오해다. 우리는 제약이 없으면 어떤 아이디어를 내야 할지 갈피를 잡지 못한다.
　슈퍼마켓의 개선 방법을 생각한다, 커피를 즐기는 방법을 생각한다, 운동을 더 즐길 방법을 생각한다와 같은 질문은 범위가 매우 넓다. 슈퍼마켓을 개선할 방법은 무수히 많다. 선택지가 지나치게 많으면 그 가운데 어떤 것을 제안하면 좋을지 선택하지 못한다. '40대 남성이 슈퍼마켓

에서 쇼핑하고 싶게 만들 방법을 생각한다.' '사무실에서 일할 때 커피를 즐기는 방법을 생각한다.'처럼 제약을 주면 우리의 상상력은 더 자극받아 창의력을 발휘할 수 있다.

제약과 창의력의 관계에 관해서는 몇 가지 연구가 진행되었다. 영국 카스경영대학원의 준교수로 창의력과 혁신 등을 연구하는 오구즈 아카르Oguz A. Acar는 제약이 창의력과 혁신에 끼치는 영향에 주목해 145건에 이르는 실증 실험의 결과를 비교했다. 그리고 적절한 제약이 주어진 프로젝트가 더 바람직한 성과를 올렸다는 사실을 밝혀냈다.

인식 확인

이 단계까지 왔다면 적어도 대여섯 개, 때에 따라서는 더 많은 HMW 질문이 완성되어 있을 것이다. 여기에서 일단 이해관계자나 고객과의 인식 대조를 실시해보기를 바란다.

인식 확인Sense Checking이란 이해관계자의 관점에서 그 과제가 어떻게 해결되길 원하는지 혹은 각 질문의 중요성 등을 확인하는 것으로, 그 질문이 정말로 우리가 풀어야 할 과제인지 확인한다. 상황에 따라서는 이해관계자가 생각하는 방향성과 다를 때도 있다. 그러면 지금까지 작성한 HMW 질문으로 그다음 단계인 아이디어 도출로 넘어가도 거기에서 나온 아이디어가 쓸모없어진다.

인식 확인의 방법은 다양하다. HMW 질문을 하나하나 설명하며 각각의 질문에 관해 토론하는 방법도 있으며 HMW 질문을 하나씩 종이에 인쇄한 뒤 그 종이 묶음을 회의에 가져가 중요하다/중요하지 않다, 이해할 수 있다/이해할 수 없다 등으로 기준을 나누는 방법도 있다.

이들 결과를 바탕으로 HMW 질문을 수정하거나 더 상세한 리서치를 진행할 수 있다. 디자인 프로세스는 반드시 하나의 길만 있는 것이 아니다. 상황에 따라서는 이전 단계로 돌아가기도 하고 프로젝트가 지그재그로 진행될 때도 있다. 프로세스를 유연하게 조합하고 수정해가면서 목표를 향해가는 자세가 중요하다.

영감을 자극하는 자료를 준비한다

HMW 질문을 문장으로만 준비해도 좋지만, 그 배경을 설명하기 위해 리서치에서 얻은 사진 등을 첨부해도 좋다. 말로만 들을 때와 달리 서로 다른 것을 떠올리는 걸 방지할 수 있기 때문이다. '업무용 가방의 구매 체험을 어떻게 개선하면 일에 더 높은 동기를 부여할 수 있을까?'와 같은 HMW 질문을 바탕으로 아이디어 도출을 한다고 했을 때, 질문 안의 '가방을 산다.'에 대한 이미지는 사람에 따라 전혀 다르다.

슈퍼마켓이나 쇼핑센터에서 평상시에 사용할 가방을 구입하는 장면을 떠올리는 사람, 고급 브랜드가 있는 거리에서 명품 가방을 고르는 모습을 떠올리는 사람, 인터넷 쇼핑몰에서 관심 있는 가방을 미리 살펴본 뒤 선택하는 모습을 이미지로 떠올리는 사람도 있을 것이다. 고급 브랜드가 밀집된 곳이라고 해도 눈에 잘 띄는 단독 매장과 백화점에 입점한 매장에서의 쇼핑 체험은 크게 다르다. 백화점 안에도 다양한 브랜드가 모여 있으며 브랜드와 브랜드 경계가 모호한 층이나 브랜드별로 차별화된 인테리어로 구성된 층도 있다. 오해가 생기지 않도록 말로 전하려고 하면 지나치게 설명적인 문장이 되어 HMW 질문 내용을 이해하는 데 시간이 걸린다.

따라서 HMW 질문과 함께 조사한 매장의 외관이나 내부 모습 등을 사진으로 제시하면 그 질문의 의도를 쉽게 이해할 수 있으며 사진이 제약의 역할도 하게 된다.

3.7 아이디어 도출

17
종이를 접어 여덟 칸으로 나눈 다음 8분 동안 아이디어를 스케치한다. 이때 한 칸에 1분씩 할당해 아이디어를 빠르게 변형해 나간다.

18
특정 주제를 시작으로 연상되는 내용을 마음속에 지도를 그리듯 정리하며 아이디어를 넓히는 방법이다.

19
활짝 핀 연꽃 모양으로 아이디어를 다양하게 발상해 나가는 데 도움을 주는 사고 기법이다. 연꽃 기법에 사용되는 차트는 불교의 만다라 형태와 유사해 만다라트(Mandal-Art)라고도 불린다.

20
출발점 또는 문제 해결의 착안점을 미리 정해 놓고 그에 따라 다각적인 사고를 전개해 능률적으로 아이디어를 얻는 방법이다.

앞에서 작성한 HMW 질문 방법을 사용해 아이디어 도출Ideation을 실시한다. 리서처가 주로 관여하는 단계는 기회 발견 단계로, 아이디어 도출 이후의 프로세스까지 디자인 리서치에 포함해도 될지는 논란의 여지가 있다. 하지만 이후 단계에서도 리서치에서 얻은 내용이나 질문의 타당성을 검증하는 수단으로 디자인 리서치는 유용하므로 소개하려고 한다. 앞에서 이야기했듯이 제품 디자인 프로세스에서 디자인 리서처의 역할은 점층적으로 달라지므로 전체 진행 상황을 파악해두는 일도 중요하다.

아이디어 도출이란 아이디어를 내는 것 혹은 아이디어를 만드는 것이다. 아이디어 도출에는 브레인스토밍을 자주 이용하는데 브레인스토밍은 아이디어 도출을 위한 하나의 방법일 뿐이다. 그외에도 크레이지 에이트Crazy 8[17], 마인드 매핑Mind Mapping[18], 연꽃 기법[19], 알렉스 오스번A. F. Osborn의 체크리스트[20] 등 다양한 아이디어 도출 방법이 존재한다.

이 책에서는 브레인스토밍을 전제로 아이디어 도출에 대해 알아본다. 3.7에서 설명하는 아이디어 도출 단계의 역할을 달성할 수 있다면 어떤 도출 기법을 사용해도 무방하다.

3.7.1 디자인에서 아이디어 도출의 역할

아이디어 도출을 진행하기 전에 그 역할에 대해 알아보자. 디자인 프로젝트 혹은 디자인 씽킹이라고 하면 포스트잇을 떠올리는 사람이 많다. 그리고 포스트잇이라고 하면 아이디어 내기를 떠올린다. 하지만 이는 아이디어 내기, 즉 브레인스토밍의 목적이나 역할을 정확하게 이해하지 못해서 생기는 편견인 듯하다. 역할과 특성을 제대로 알지 못한 채 활용

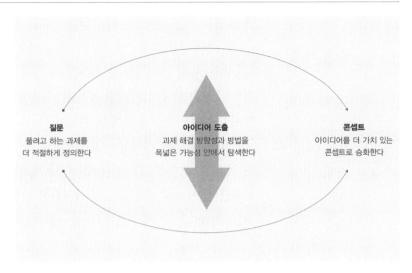

질문
풀려고 하는 과제를
더 적절하게 정의한다

아이디어 도출
과제 해결 방향성과 방법을
폭넓은 가능성 안에서 탐색한다

콘셉트
아이디어를 더 가치 있는
콘셉트로 승화한다

그림 3-34

한다면 시간을 들였는데도 적절한 아이디어를 내는 데 어려움을 겪는
일이 반복될 수 있다.

디자인 씽킹은 포스트잇을 가지고 노는 것일 뿐이라든지 아이디어
를 내는 수단에 불과하다는 비판적인 의견을 들을 때도 있다. 어떤 의도
를 가지고 이러한 비판을 하는지는 확인하기 어렵지만, 이 또한 아이디
어 도출의 역할을 정확하게 이해하지 못해서 나오는 오해라고 생각한다.

아이디어 도출은 단순히 아이디어를 내는 행위가 아니며 디자인 프
로세스의 전후 단계와 밀접하게 연관되어 있다.

아이디어 도출이란 풀어야 할 질문을 정의하고 콘셉트를 찾아내는
일련의 흐름 안에서 아이디어를 발산하는 것이다. 이를 그림으로 만들
면 그림 3-34와 같다.

큰 흐름으로 살펴보면 질문을 출발점으로 삼아 아이디어 도출로 그
가능성을 확장한 다음 콘셉트로 구체화한다. 과제 접근 방식은 대체로
다양하기 마련이므로 적절한 방식을 선택하려면 먼저 어떤 접근 방식이
존재하는지 목록을 만들어 검토의 도마 위에 올려야 한다.

쉬운 예로 이렇게 생각해볼 수 있다. 세 가지 접근법 가운데 가장 좋
은 접근법을 고르는 경우와 백 가지 접근법에서 가장 좋은 접근법을 고

르는 경우, 어느 쪽이 더 나은 방법을 고를 가능성이 높은가?

백 개의 방법을 생각해도 그 가운데 하나만 쓸모 있을 수 있다. 이를 매우 아까워할 수도 있지만, 그렇다고 처음부터 적절한 접근 방법만을 내놓는 일은 상당히 어렵고 괜찮은 접근 방식에 도달했더라도 더 좋은 방식이 있을 가능성을 배제할 수 없다.

그렇기 때문에 가능성이 있을 만한 것을 되도록 많이 내놓은 다음 어떤 것이 더 좋은지 비교 검토해 취사선택하거나 발전시켜 콘셉트를 완성해간다. 이러한 흐름 안에서 아이디어 도출의 역할은 크게 세 가지로 나눌 수 있다.

과제의 해결 방향성과 방법을 탐색한다

아이디어 도출의 목적은 무엇인가? 이런 질문을 한다면 '아이디어를 내는 것'이라고 생각하는 사람이 많다. 기업 안에서 혹은 팀에서 일하다 보면 동료와 함께 아이디어를 낼 기회는 많다. 다양한 주제를 가지고 '새로운 캠페인 내용에 대해 아이디어를 내봅시다.' '고객 문의의 평균 응답 시간을 줄이는 방법에 대해 생각해봅시다.'와 같은 흐름으로 아이디어 도출을 한다.

이때 브레인스토밍과 같은 아이디어 도출 기법은 유용한 도구다. 브레인스토밍을 실시하면 출발점 즉 정의된 질문을 바탕으로 많은 아이디어를 얻을 수 있으며 과제의 해결 방향성과 방법을 탐색할 수 있다.

여기에서는 되도록 넓고 깊은 영역에서 아이디어를 발견하는 것이 바람직하다. 아이디어 도출에만 해당하는 이야기는 아니지만, 이때 팀 구성원의 다양성이 중요하다. 동일한 주제여도 각자 지닌 지식이나 경험이 다르면 다른 발상이 나올 수 있기 때문이다. 또한 자신이 생각하지 못한 발상을 보고 듣는 것으로 더 나은 아이디어에 도달할 수 있다. 혼자 아이디어를 내는 것보다 여러 사람이 아이디어 도출에 임하는 편이 더 효율적이다. 혼자 2시간 동안 머리를 싸매기 보다는 네 명이 30분 동안 아이디어 도출을 하면 아이디어의 폭이 더 확장될 수 있다.

풀려고 하는 질문과 맥락을 적절하게 정의한다

브레인스토밍을 진행하면 다양한 아이디어의 도출은 물론 질문의 정의가 적절한지 혹은 팀 안에서 과제 이해에 곡해가 없는지 파악할 수 있다.

고령자를 위한 신제품을 개발하는 프로젝트가 있다고 하자. 고령자나 그 가족의 인터뷰, 고령자를 위한 시설에서의 관찰 등을 거쳐 인사이트를 추출하고 HMW 질문을 설정했다. 하지만 그 질문을 사용해 아이디어를 내보니 몇몇 아이디어는 HMW 질문으로 설정한 주제의 답으로는 적당했지만, 팀이 제품으로 제공하고 싶다고 생각한 실제 맥락과 대조하니 명확하게 해당하지 않는 것이 포함되어 있었다.

아이디어 도출에 참여한 참가자들 사이에서 문제에 대한 인식의 차이가 확연히 드러나기도 한다. 우리가 취해야 하는 접근 방식과는 다른 것 같다, 생각한 만큼 아이디어가 나오지 않는다, 더 나은 해결 방법이 있을 것 같다, 본질적으로 우리가 해결하고 싶은 과제는 이게 아니라 다른 데에 있는 것 같다는 등의 생각에 이르게 된다.

HMW 질문을 설정했지만 문제가 너무 어렵거나 제약이 까다로워 아이디어가 아예 나오지 않을 때도 있다.

생각만큼 아이디어가 잘 나오지 않을 때는 아이디어 도출에 전문 지식이 필요한데 프로젝트 구성원에게 그런 지식이 없어 그럴 수도 있다. 만약 HMW 질문으로 '어떻게 하면 간병 미경험자에게 보디 메카닉스Body Mechanics의 원리를 전달해 습득시킬 수 있겠는가?'를 작성했다고 해보자. 보디 메카닉스는 간병이 필요한 사람들을 안거나 들어 올리고 지탱할 때 간병인의 신체 부담을 경감해 요통과 어깨 결림 등을 예방하기 위한 기본 기술이다. 하지만 간병에 관한 지식이 없는 사람에게 이 HMW 질문을 제시하면 구체적인 아이디어를 낼 수 있을까? 이 경우 검토해야 하는 것은 HMW 질문이 아니라 아이디어 도출에 참여해야 하는 구성원이다.

아이디어 도출 프로세스를 통해 스스로 세운 질문이 적절한지, 적절하지 않다면 어디에서 인식의 차이가 생겼는지 확인하고 상황에 맞춰 수정할 수 있다.

아이디어를 발전시켜 콘셉트로 연결한다

브레인스토밍에는 '다른 사람의 아이디어에 편승해도 된다.'는 규칙이 있다. 사람들이 이 점을 잘 인식하고는 있어도 아이디어 발전에 이 규칙을 적극적으로 활용하는 일은 비교적 드물다. 참가자끼리의 아이디어는 많든 적든 서로 영향을 받기 마련이다. 하지만 다른 사람의 아이디어에 편승해야겠다는 생각은 잘 하지 않는다. 그저 아이디어를 내고 그 안에서 가장 그럴싸한 것을 고를 뿐이다. 이는 안타까운 일이다.

아이디어는 질보다 양이지만, 새로운 아이디어를 계속해서 내기보다 다른 사람의 아이디어에 편승하고 거기에서 영감을 얻어 나온 아이디어야말로 가치가 있는 경우가 많다. 처음부터 새로운 아이디어를 생각하기보다는 다른 사람의 아이디어를 더 발전시키는 편이 사실은 간단하다. 다른 사람의 아이디어에 편승하기 위한 몇 가지 방법이 있다.

- 아이디어 일부를 변형한다.
- 아이디어끼리 결합한다.
- 아이디어를 구체화한다.

아이디어 일부를 변형한다는 말은 '교통카드로 출입이 가능한 무인 편의점'이라는 아이디어가 있다고 했을 때 '교통카드'를 '지문'으로 변경해 '지문으로 출입이 가능한 무인 편의점'을 제안하는 것이다.

아이디어끼리 결합한다는 말은 '통신 판매 애플리케이션'과 '무인 편의점'이라는 아이디어를 조합해 '애플리케이션으로 쇼핑할 수 있는 무인 편의점'을 제안하는 것이다.

아이디어를 구체화한다면 '애플리케이션으로 쇼핑할 수 있는 무인 편의점'이라는 아이디어를 '애플리케이션으로 상품을 구입한 뒤 지정한 편의점에 가면 포장된 상품이 준비되어 있어 그대로 들고 올 수 있는 무인 편의점'과 같이 구체화할 수 있을 것이다. 하나의 예를 들어 설명했지만, 이렇게 다른 사람이나 자신이 이전에 낸 아이디어에 편승하면서 아이디어를 개선하고 구체화해 콘셉트에 근접해갈 수 있다.

3.7.2　　　좋은 콘셉트에 도달하는 방법

아이디어 도출이 아이디어를 만들고 질문의 타당성을 검증해 아이디어를 발전시켜 콘셉트로 연결하는 것이라고 이해했다면 이제 좋은 콘셉트를 만들어내는 아이디어 도출이란 무엇인지 생각해보자.

- 좋은 콘셉트를 만들어내기 위해서는 적절한 폭과 깊이가 있는 아이디어군에서 범위를 축소해갈 것
- 적절한 폭과 깊이가 있는 아이디어군을 만들어내기 위해서는 정의된 질문 안에서 집중적으로 아이디어를 내고 발전시킬 것
- 적절한 아이디어를 내기 위해서는 적절한 질문을 정의할 것

먼저 첫 번째, 아이디어는 단순히 많다고 좋은 것은 아니다. 대략적이거나 추상적인 것, 얕은 아이디어만 있다면 아무리 그 수가 많아도 거기에서 좋은 콘셉트를 발견하기는 어렵다.

두 번째로 구체적인 아이디어군을 만들기 위해서는 어떻게 하면 좋을지 생각해야 한다. 아이디어의 개수도 중요하지만, 구체성도 중요하다. 이를 위해서는 아이디어에 자극받거나 아이디어의 구체성과 추상성 사이를 왔다 갔다 하면서 아이디어끼리 조합하고 발전시켜 추상성을 낮추고 구체성을 높여야 한다.

세 번째는 구체적인 아이디어가 어느 정도 모였어도 질문이 적합하게 정의되어 있지 않으면 의미가 없다. 가령 '어떻게 하면 사회를 개선할 수 있는가?'라는 주제로 브레인스토밍을 실시해 환경 문제에 대한 아이디어나 인권에 관한 아이디어가 나왔다고 해보자. 둘 다 '더 나은 사회를 만드는 방법을 생각한다.'라는 주제에는 적합하지만, 아이디어 밀도가 높지 않다. 질문의 폭이 너무 넓어 좋은 아이디어인지 판단할 수 없기 때문이다. '어떻게 하면 고향을 떠나 상경한 젊은이에게 고향의 지역 활성화에 공헌할 새로운 방법을 제공할 수 있는가?'와 같은 구체적인 주제가 있어야 밀도를 높일 수 있으며 동일한 개수의 아이디어를 내도 더 양

질의 콘셉트로 연결할 수 있다. 이처럼 아이디어 도출을 할 때는 그 역할을 잘 인식하고 적합하게 실시해야 한다.

3.7.3 아이디어 도출 세션의 설계

디자인 프로젝트에서 HMW 질문을 설정한 뒤에는 누구와 어떻게 아이디어 도출을 실시할지 생각해야 한다. 이 책에서는 아이디어 도출 방법으로 브레인스토밍을 실시하는 것을 전제로 설명하고 있지만, 브레인스토밍의 참가자와 진행 방식은 매우 다양하므로 상황에 맞춰 선택해야 한다. 몇 가지로 나눠서 소개해보자.

 − 참가자
 직접 실시하는 경우
 동료를 참여시키는 경우
 이해관계자와 함께 진행하는 경우
 예비 사용자와 함께 실시하는 경우
 − 프로세스
 아이디어만 내는 경우
 콘셉트 작성까지 함께하는 경우

참가자의 범위
먼저 아이디어 도출 세션의 참가자는 그 효과와 현실성을 근거로 검토해 선정해야 한다.

패턴 1: 직접 실시한다
이 패턴은 가장 간단한 방법이다. 자신들이 만든 질문에 직접 아이디어를 내므로 참가자를 모집할 필요 없이 바로 실시할 수 있다는 점이 가장 큰 장점이다. 하지만 여기에서 말하는 '자신들'은 지금까지 리서치를 거

쳐 오면서 아이디어에 편견을 갖고, 나올 법한 아이디어를 무의식적으로 검토하거나 타당성을 부여하므로 아이디어 도출을 실시해도 그다지 기발한 아이디어가 나오지 않을 가능성이 있다.

　　그렇더라도 작성한 질문을 이용해 실제로 아이디어가 얼마나 도출되는지 확인하거나 아이디어 도출의 리허설 단계로 직접 아이디어 도출을 해볼 가치는 충분히 있다. 직접 작성한 HMW 질문으로 아이디어가 나오는지 확인해 질문이 너무 편협해 도저히 아이디어가 나오지 않는다거나 범위가 넓어 아이디어가 분산된다는 등 질문의 질을 판단하는 일도 중요하다. 또한 아이디어 도출 세션에서 진행자 역할을 처음으로 한다면 꼭 팀 안에서 진행 연습을 해보길 바란다.

패턴 2: 동료의 참여를 끌어낸다

팀 구성원끼리만 아이디어를 내기보다 범위를 넓혀 다른 동료를 아이디어 도출에 참여시키는 선택지도 가능하다. 편의상 동료와 이해관계자를 분리해 살펴보도록 하겠다. 여기에서 말하는 동료는 해당 제품과는 직접 관련 없지만 같은 사무실에서 일하는 사람을 말한다. 다른 디자인 리서치 프로젝트에 참여하고 있는 리서처나 다른 제품의 기획과 개발을 맡은 기술자 등이 해당되며 자격에 제한은 없다. 클라이언트 프로젝트라면 비밀 정보 취급 등에 주의해야 하지만, 지금까지 리서치 프로젝트에 직접 관련하지 않은 제3자인 동료를 아이디어 도출에 참여시키는 일은 매우 가치가 있다.

　　이 방법은 아이디어 도출 세션을 쉽게 진행할 수 있다는 장점이 있다. 일정 조정이 쉽고 장소 확보에 고민할 필요도 없다. 그렇기에 HMW 질문을 작성한 뒤 문장의 의도가 충분히 전달되는지 확인할 겸 동료에게 참여를 부탁할 수 있다.

패턴 3: 프로젝트 이해관계자를 참여시킨다

프로젝트 이해관계자가 참가하는 아이디어 도출 단계를 꼭 실시해보길 바란다. 여기에서 이야기하는 이해관계자란 프로젝트에 따라 달라진다.

가령 현재 진행하고 있는 프로젝트의 의사 결정자, 사업이나 제품에 관여하게 될 기술 부문이나 마케팅 부문, 고객지원 부문의 사람들이 후보가 될 것이다.

신규 사업이나 신규 제품의 경우 앞으로 그와 관련될 사람들을 일찍부터 프로젝트에 참여시키면 의사 결정을 순조롭게 진행할 수 있다. 특히 의사 결정자를 빠른 단계에 참여시켰을 때 장점이 많다.

일정 규모 이상의 기업에서 의사 결정자는 신규 사업이나 신규 제품을 제안받는 입장이지만, 이들이 오히려 아이디어 도출에 참여하면 프로젝트를 '나의 일'이라고 인식하게 된다. 스테이지 게이트Stage Gate[21] 모델을 채용하는 기업도 많은데 이 경우 게이트를 어떻게 돌파하면 좋을지 의사 결정자도 한 팀이 되어 생각할 수 있다.

또한 제품에 관련된 사람들을 빠른 단계에서 프로젝트에 참여시키면 작성한 HMW 질문이 그들에게 어떤 인상을 주는지 우리가 예상하지 못한 관점에서 의견을 줄 수 있다. 고객지원 부문 담당자는 사용자에 대해 잘 알고 있을 것이고 기술 부문 담당자는 기술에 관한 풍부한 지식을 가지고 있을 것이다. 비영업 부문에서는 새로운 사업이 회사의 대차대조표에 끼치는 영향에 대해 일가견이 있을지 모른다. 물론 아이디어 도출 전에 HMW 질문 확인만 담당자들을 대상으로 실시하고 아이디어 도출은 다른 구성원과 실시하는 방법도 있다. 프로젝트의 상황에 맞춰 판단하면 된다.

패턴 4: 제품 이해관계자를 참여시킨다

회사 밖으로 눈을 돌려보면 제품에 다양한 이해관계자가 존재한다는 것을 알 수 있다. 사회에서 혼자 살아가는 사람은 존재하지 않는다. 우리는 많든 적든 사람들과 소통하며 생활한다. 건강관리 제품이라면 예비 사용자는 특정 질환을 지닌 환자일 가능성이 높다. 환자라면 의사나 간호사, 약사, 보험회사 담당자 및 행정 직원과 관계를 맺고 있을 것이다. 물론 환자도 일상생활을 영위하므로 평소에 다니는 단골 슈퍼마켓의 직원이나 집 근처 은행의 은행원, 택배 기사, 현재 사는 집의 집주인 등 다

21
개발 프로세스를 여러 단계로 분할해 일정한 요건을 충족하면 다음 단계로 진행하는 방식으로, 최종 게이트를 통과한 제품을 시장에 투입한다.

양한 사람과 접점이 있다. 제품 종류에 따라 달라지겠지만, 이렇게 다양한 사람과의 관계성에 제품이 어떤 영향을 주는지 고려해야 한다면 그들의 참여를 끌어내 아이디어 도출을 실시하는 방법을 검토할 수 있다.

제품 디자인에서는 제품의 구입과 도입을 결정하는 사람, 실제로 사용하는 사람을 분리해 생각해야 하는 경우도 있다. 기업 간 전자상거래 제품, 즉 기업의 업무용 소프트웨어 제품을 특정 기업에서 도입한다고 했을 때 그 도입을 결정하는 것은 해당 기업의 시스템 담당자이지만, 실제 제품 사용자는 그 업무의 담당자이다.

닌텐도스위치나 플레이스테이션, 엑스박스 등 가정용 게임기 제품은 최종적으로 게임을 하는 사람들이 일반 소비자다. 소비자가 게임기를 구입하도록 하려면 게임 회사의 하드웨어로 게임을 즐길 수 있는 매력적인 소프트웨어가 준비되어 있어야 한다. 이를 위해서는 게임 소프트웨어 개발회사가 흥미로운 게임 소프트웨어를 개발해 판매해야 하는데, 소프트웨어 개발을 진행할지의 여부는 게임기의 매력도가 중요한 판단 항목이 될 것이다. 이러한 관점에서 생각하면 게임기 제조회사에는 게임기 소프트웨어 개발회사도 중요한 고객이며 이해관계자가 될 수 있다.

기업과 소비자 사이의 전자상거래, 즉 일반소비자가 대상인 제품이라면 구입하는 사람과 이용하는 사람이 대부분 같지만 다른 경우도 있다. 어린이 장난감을 예로 들어 설명해보자. 장난감의 실제 사용자는 아이들이다. 그러나 아이들은 돈을 자유롭게 쓸 수 없다. 아이들이 부모에게 장난감을 사달라고 졸라 의사 결정에 참여할 수도 있지만 최종 의사 결정자는 아니다. 이 경우 부모가 이해관계자가 된다.

패턴 5: 제품의 예비 사용자를 참여시킨다

마지막으로 제품의 예비 사용자를 아이디어 도출에 참여시키는 것이다. 이 방법은 실제 제품을 사용하거나 과제를 안고 있는 사용자를 참여시키면 해결하고 싶은 과제와 현재 상황의 개선 방향을 빠른 단계에서 검토할 수 있다는 장점이 있다.

디자인 역사에서 트렌드의 변천사를 살펴보면 20세기는 '사용자를 위한 제품을 디자인한다.'라는 사고방식이 주류였다. 이후 '사용자와 함께 제품을 디자인한다.'라는 사고방식을 거쳐 '사용자 자신이 제품을 디자인한다.'는 사고방식이 대두되고 있다. 따라서 디자인 프로세스에 사용자가 관여하는 방식에도 큰 변화가 생기고 있다. 자세한 설명은 생략하겠지만, 사용자를 디자인 프로세스에 참여시키면 다양한 장점이 있다는 사실만은 분명하다.

프로세스 범위

다른 검토 항목으로 아이디어 도출 참가자가 디자인 프로세스의 어디까지 관여할지도 하나의 핵심이 된다.

패턴 1: 질문에 대한 아이디어를 문자와 그림만으로 표현하게 한다

참가자에게 HMW 질문을 제시해 그에 대한 아이디어를 글과 그림만으로 표현하게 한다. 아이디어 도출 참가자가 다양한 아이디어를 낼 수 있도록 하는 방법이다. 아이디어 도출 세션이 끝나면 거기에는 수많은 아이디어가 남을 것이다. 그 아이디어들을 프로젝트 구성원이 해석해 참고로 하거나 영감의 원천으로 삼아 콘셉트로 만들어간다.

이 방법의 경우 참가자가 짧은 시간에 협조할 수 있다. 짧게는 30분, 길게는 한 시간 정도면 실시할 수 있다. 참가자의 부담을 최대한 줄일 수 있기 때문에 협조를 요청하기 쉽다. 하지만 참가자가 디자인 프로세스에 최소한으로만 관여하므로 그 이후 단계에서 디자인되는 제품의 방향성과 참가자의 아이디어 사이에 괴리가 생길 가능성이 있다. 이를 옳다고 볼지 그르다고 볼지는 프로젝트나 참가자의 속성에 따라 달라진다.

패턴 2: 아이디어 선택에까지 참여시킨다

참가자에게 아이디어를 도출시키고 그 안에서 어떤 아이디어가 적절한지 대화를 통해 선택하게 한다. 콘셉트 작성 직전까지 참가자가 아이디어 도출에 참여하면 최종 사용자를 위해 어떤 해결 방식이 가치가 있을

지 중요한 정보를 얻을 수 있다.

　이 패턴의 경우, 참가자는 보통 한 시간에서 두 시간 정도 시간을 투자해야 한다. 참가자의 부담은 패턴 1에 비해 크지만, 참가자가 이해관계자나 예비 사용자인 경우 각자 입장에서 적합한 아이디어를 표명할 기회가 주어지므로 아이디어 도출 참가에 대한 만족도가 높아진다. 다만 패턴 3과 비교하면 각자 입장에서의 가치, 즉 과제의 해결 방식에만 초점을 두게 되어 기술적인 실현 가능성이나 비즈니스로서 성립하는지와 같은 관점이 경시될 수 있다.

패턴 3: 콘셉트 작성까지 참여시킨다

참가자가 아이디어 선택은 물론 선택한 아이디어를 바탕으로 콘셉트 작성까지 진행한다. 이 패턴에서는 단순히 해결 방법을 구하는 데 그치지 않고, 아이디어의 실현 가능성과 지속 가능성의 관점에서도 검토해야 한다. 도시 계획 프로젝트 등에서는 주민 참여 디자인 방법을 도입하는 일이 많은데 주로 실현 가능성까지 파고들어 논의한다. 즉 자신들이 사는 동네가 어떤 동네가 되고 어떤 시설이 있으면 좋을지 요구 사항뿐 아니라 그 실현 가능성까지 주민이 주체적으로 생각한다. 요구 사항을 실현하려면 행정의 힘만으로는 한계가 있고 주민의 주체적 활동이 필수적인 경우도 있기 때문이다.

　참가자의 부담은 요구되는 콘셉트의 구체성이나 완성도에 따라 달라지지만, 최소한 몇 시간에서 때에 따라서는 며칠 이상의 시간을 확보해야 한다.

　위에서 예로 든 주민 참여 디자인과는 달리 제품 디자인의 경우에는 참가자를 어디까지 참여시킬지는 시간 등의 제약과 조건에 따라 달라진다. 주민이 직접 거리를 디자인한다면 그 디자인은 그들의 생활에 큰 영향을 끼친다. 하지만 대상이 제품인 경우 사용하기 편한 제품 덕분에 생활이 나아졌다면 좋은 일이지만, 제품의 좋고 나쁨이 그들의 생활에 끼치는 영향은 그다지 크지 않을 가능성이 있기 때문이다.

3.7.4　　아이디어 도출 준비

아이디어 도출 단계는 준비가 매우 중요하다. 아이디어 도출에는 다양한 방식이 있지만, 여기에서는 내가 자주 실시하는 방법을 소개하려고 한다. 준비물은 다음과 같다.

　　아이디어를 적을 종이

　　A5 크기가 적당하다. 앵커디자인주식회사의 프로젝트에서는
　　그림 3-35와 같은 양식을 준비해 인쇄한 다음 아이디어
　　도출 실시 장소에 가져간다. 사실 형식 자체는 중요하지 않다.
　　A4 용지를 반으로 잘라 그대로 사용해도 된다. 준비 매수는
　　참가자×20매×아이디어 도출 횟수만큼 준비한다. 남으면 다음에
　　사용하면 되므로 넉넉하게 준비하도록 하자. 용지가 조금밖에 남지
　　않아 참가자가 눈치를 보게 해서는 안 된다.

　　아이디어를 쓸 펜

　　멀리서도 잘 보이도록 조금 두꺼운 펜을 사용한다. 펜이 부족하면
　　다른 사람이 다 쓸 때까지 기다려야 하므로 적어도 한 사람당

그림 3-35

하나씩 돌아가도록 준비하고 혹시 모를 상황을 대비해 여분의 펜도
마련하자.

아이디어를 적을 때 사용할 책상

팀이 서너 명이라면 패스트푸드점이나 카페에서 흔히 볼 수 있는
4인용 책상 크기 정도가 적당하다. 너무 크거나 작으면 좋지 않다.
책상이 너무 작으면 종이를 놓고 쓸 자리가 없고 아이디어를 쓸 때
다른 사람과 너무 가까워 아이디어를 적으면서 다른 사람의 시선을
의식할 수 있다. 그렇다고 너무 크면 아이디어를 적은 뒤 책상에
배열했을 때 다른 참가자가 쓴 아이디어를 파악하기 어렵다.

종이를 붙일 벽

회의실 등에서 실시할 때는 주위에 벽이 있으니 괜찮지만, 아이디어
도출 장소가 카페 같은 곳이라면 주위에 벽이 충분하지 않을 것이다.
이럴 때는 스티로폼 판이나 화이트보드를 준비해 벽으로 이용하자.
그림 3-36처럼 아이디어를 적은 종이를 책상에 펼쳐놓았다가
골라서 붙일 수 있는 장소가 따로 있는 상태가 바람직하다.

종이를 벽에 붙이는 데 필요한 마스킹 테이프

아이디어 도출이 끝나면 벽에 붙여 한눈에 파악할 수 있도록 하자.
책상 위에 아이디어가 적힌 종이를 펼쳐놓으면 한눈에 보기 어렵기
때문이다. 몇 개의 팀이 동시에 아이디어 도출 세션을 실시할 때는
팀별로 하나씩 준비하자.

HMW 질문을 인쇄한 종이

작성한 HMW 질문, 즉 아이디어 도출의 주제가 적힌 종이를
준비한다. 구두 설명으로는 바로 머릿속에 들어오지 않으므로
참가자나 팀별로 배포하거나 화이트보드에 적어두는 등 HMW
질문을 언제든지 눈으로 확인할 수 있는 상태로 만들어두자.

<u>그림 3-36</u>

영감을 주는 것

HMW 질문만 있어도 되지만, 영감을 주는 요소가 있다면 도움이
된다. 가령 주제에 관한 사진이나 질문이 만들어진 배경을 설명하는
사진, 리서치에서 얻은 영상이나 사물이 있으면 활용하자. 리서치
주제가 의류 매장에서의 고객 응대 개선이라면 매장에서 고객을
응대하는 모습이나 고객의 쇼핑 사진을 보여주면 도움이 될 것이다.
의류 매장이 어떤 장소와 분위기인지는 사람에 따라 상상하는 것은
제각각이기 때문이다. 완구 제품에 관한 아이디어 도출이라면
제품을 사용하게 하는 것도 좋다. 참가자는 말만 들어서는 매우
다양한 것을 떠올리므로 사진 같은 자료로 보충해주면 어느 정도
방향성을 유도할 수 있다.

3.7.5 브레인스토밍의 규칙

브레인스토밍은 비즈니스 분야에서 비교적 폭넓게 도입하는 기법이다.
이를 디자인 리서치에 활용한다는 관점에서 핵심을 다시 한번 살펴보자.

1회 30분 이내로 설정한다

아이디어 도출은 집중력이 있어야 하는 행위다. 하지만 인간이 집중력을 유지할 수 있는 시간에는 한계가 있다. 일반적으로 집중력은 45분 정도 유지된다고 한다. 하지만 실제로는 그 시간 동안 한 가지 일에만 집중하면 피로감이 생겨 주의가 산만해진다. 30분 정도만으로도 가벼운 피로감을 느낄 것이다.

수십 분 동안 아이디어를 내는 일에 머리를 사용하기보다는 일부러 몇 분 단위로 집중하는 시간을 만들도록 한다. 이 책에서는 이미 디자인 프로젝트에서 활용할 수 있는 기법으로 타임복싱을 소개했다. 타임복싱을 활용한 아이디어 도출 단계에 대해서는 뒤에서 자세히 설명하겠지만, 1회당 15분 정도가 적당하다. 아무리 노력해도 30분 안에 끝나지 않을 때는 휴식 시간을 갖는 등 참가자가 피로를 느끼지 않고 집중력을 유지할 수 있도록 신경 쓰자.

아이디어의 좋고 나쁨을 판단하지 않는다

브레인스토밍은 질보다 양이다. 더 좋은 콘셉트를 만들어내기 위해서는 수많은 아이디어에서 골라야 할 필요가 있다. 일단은 아이디어를 발산하는 일이 중요하다. 아이디어의 질에 연연하거나 좋은 아이디어를 내야 한다고 참가자가 부담을 느끼면 오히려 아이디어는 적게 나온다. 일단 떠오른 것을 그 자리에서 바로 꺼내놓을 수 있도록 분위기를 조성하자. 그 자리에서 나온 아이디어가 다른 사람에게 영향을 주어 새로운 아이디어가 탄생하는 것이 이상적인 브레인스토밍이다.

엉뚱한 아이디어를 환영한다

순간 이동을 활용한 소통 시스템을 만든다, 지구상의 모든 나라를 통합해 국경을 없앤다, 거대한 우주선을 만들어 다른 행성으로 이주한다는 등 현실적으로 실현이 어려운 엉뚱한 아이디어도 다른 아이디어를 끌어내는 좋은 마중물이 될 수 있다. 아이디어 그 자체는 기술적인 제약이나 정치적 사정, 사업적인 지속 가능성 등의 관점에서 실현이 어려울지라

도 그 아이디어를 바탕으로 실현 가능한 아이디어가 나왔다면 그 엉뚱한 아이디어가 팀에 커다란 공헌을 한 셈이 된다.

다른 사람의 아이디어에 적극적으로 편승하자

아이디어 도출의 역할에서도 소개했지만, 브레인스토밍에서는 다른 사람의 아이디어에 편승하는 아이디어 발전이 환영받는다.

주제를 잊지 않는다

아이디어 내기에만 급급하다 보면 가끔 무엇을 위해 브레인스토밍을 하고 있는지 잊을 때가 있다. 적절한 범위에서 아이디어를 내기 위해서는 주제를 종이에 적어두는 등 참가자가 언제든지 눈으로 주제를 확인할 수 있는 장치를 마련해놓는다.

다른 사람의 이야기에 끼어들지 않는다

다른 사람이 아이디어에 관해 이야기할 때 끼어들어 방해하지 않도록 하자. 아이디어 도출에서는 참가자가 각자 아이디어를 내고 그 문맥까지도 팀 구성원과 공유하는 일이 중요하며 이를 통해 아이디어끼리의 협업이 성사되기 때문이다. 다른 사람의 이야기를 듣다가 새로운 아이디어가 떠오를 때가 있다. 그럴 때도 끼어들어 이야기하지 말고 종이에 적어둔다.

모두 종이에 적는다

아이디어는 모두 종이에 적는다. '종이에 적지 않은 아이디어는 가치가 없다.'는 정도의 굳은 마음가짐으로 아이디어 도출에 임하길 바란다. 말로 하는 소통은 매우 편리하지만, 소리는 바로 기억에서 사라진다. 녹음을 하더라도 시간 순서에 따라 재생되므로 다양한 정보를 한눈에 보거나 필요에 따라 분류하고 정리해야 하는 사례에서는 적합하지 않다.

종이에 기재된 정보를 통한 소통은 동시간성이나 상호작용성이 떨어진다. 하지만 그것을 벽에 붙여두면 많은 정보를 한눈에 볼 수 있어 간편하게 분류, 정리할 수 있다. 그러면 이후 단계에서 아이디어를 콘셉트와

쉽게 연결할 수 있고, 다른 사람이 특정 아이디어에 더 좋은 아이디어를 얹기도 쉽다. 이는 아이디어 도출에서 매우 큰 이점이다.

　　나는 그림 3-35의 양식을 이용해 참가자에게 아이디어 제목과 간단한 스케치를 부탁한다. 하지만 이러한 양식은 아이디어 도출 세션에 참가하는 구성원의 면면이나 환경, 프로세스에 따라 변경 가능하다. 온라인으로 아이디어 도출을 실시할 때는 모든 참가자가 이용 가능한 입력 장치가 키보드나 마우스 등으로 제한되기 때문에 그림을 그리게 하는 일이 어려우니 참고하도록 하자.

종이 한 장에 아이디어 하나

아이디어 도출 뒤에 실시할 분류와 정리를 고려해 아이디어는 종이 한 장당 하나만 적는다. 비슷한 아이디어가 있다고 하더라도 아이디어가 다양하게 파생될 것으로 예상되면 각각 별개의 아이디어로 보고 종이 한 장에 하나씩 기재하도록 한다.

3.7.6　아이디어 도출 세션 진행 방법

다음으로 아이디어 도출 세션 진행 방법에 대해 구체적으로 소개하겠다. 이는 어디까지나 하나의 예시일 뿐이며 반드시 같은 방법으로 진행하지 않아도 된다.

1. 참가자를 선정한다

어떤 사람이 아이디어 도출에 참여하면 가장 좋을까? 3.7.3에서 설명한 대로 일정, 예산, 프로젝트 상황 등을 고려해 아이디어 도출 참가자를 검토하고 선정한다.

2. 세션 실시를 알린다

아이디어 도출 참가자가 결정되면 당사자에게 세션 참여를 부탁한다.

이때 프로젝트 취지와 진척 사항 등을 공유하며 왜 참가를 요청하게 되었는지 설명한다.

안내 방법은 참가자가 동료인지 이해관계자인지 예비 사용자인지에 따라 달라진다. 팀과의 관계성을 고려한 뒤 적절한 방식으로 안내하도록 하자.

3. 장소를 준비한다

한 팀당 하나의 테이블을 준비하고 앞에서 이야기한 종이와 펜, HMW 질문, 벽 등을 준비한다. 각 팀의 인원은 진행자를 포함해 네 명에서 다섯 명 정도가 적당하다. 여섯 명 이상이 한 번에 세션을 실시한다면 두 팀으로 나눈다. 각자가 떠올린 아이디어를 팀 안에서 공유할 때 인원수에 따라 시간이 걸리기 때문이다.

4. 취지를 설명한다

참가자에 따라 달라지지만 '여러분의 도움이 필요하다.'라고 진지하게 전달하도록 하자. 인터뷰 항목을 참고하길 바란다.

5. 연습한다

아이디어 도출에서는 참가자에게 아이디어를 스케치하도록 요청한다. 하지만 사람들은 아이디어를 종이에 쓰거나 그려달라고 하면 좀처럼 손을 움직이지 못한다. 종이에 무언가를 그리는 일이 익숙하지 않고 '틀리면 안 된다.'라는 의식 때문에 그렇다. 하지만 본래 아이디어 도출에는 정답도 오답도 없다.

이때 장벽을 낮추기 위해 먼저 간단한 연습 문제를 풀어보면 좋다. 그러면서 조금씩 난이도를 높여간다. 먼저 자동차나 비행기 등을 그리게 한다. 자동차나 비행기는 누가 그려도 비슷하다. 다음으로 조금 난이도를 높여서 '반드시 잠에서 깰 수 있는 자명종 시계'나 '일반쓰레기 버리는 날을 잊지 않는 방법' 등을 그리게 한다.

이때 시간제한을 강조하자. 자동차나 비행기라면 10초 정도, 자명종

시계나 쓰레기 버리는 날을 잊지 않는 방법 등 아이디어를 생각해야 하는 것은 15초에서 20초 정도면 된다. 이렇게 짧은 시간에는 그림을 잘 그리는 일이 불가능하다. 시간을 들여 그림을 깔끔하게 잘 그리는 것이 목적이 아니므로 얼마나 짧은 시간에 자기 생각을 종이에 담아낼 수 있을지 도전하도록 한다. 그림을 잘 그리지 못하거나 깔끔하게 정리가 안 되어도 괜찮다는 의식을 공유하는 일이 중요하다.

6. HMW 질문을 소개한다

아이디어 도출 대상이 되는 HMW 질문을 설명한다. 아이디어 도출을 하면서 항상 눈에 들어오도록 해야 하므로 종이에 인쇄해 배포하도록 하자.

대부분은 아이디어 도출을 실시하기 전에 미리 HMW 질문을 정해 두지만, 참가자의 속성에 따라서는 참가자에게 HMW 질문을 선택하도록 해도 된다. HMW 질문에 담긴 내용은 리서처가 생각한 풀어야 할 과제와 그 해결 방법이다. 이해관계자나 사용자의 의향과 얼마나 일치하는지 알아보는 것도 중요한 검증 항목이다. 아이디어 도출에 참여한 이해관계자나 사용자가 어떤 과제를 어떻게 해결하길 원하는지 대화를 통해 선택하게 한다. 물론 아이디어 도출 단계가 아니라 사전에 그런 인식을 대조해볼 기회가 있다면 대조를 해보고 HMW 질문을 발전시킬 수 있다면 더 좋다.

7. 첫 번째 세션: 아이디어 도출 시간

여기부터가 중요한 아이디어 도출 시간이다. 3분 정도면 된다. 실제로 해보면 알겠지만 3분은 매우 짧다. 하지만 이 3분이라는 짧은 시간에 집중해서 아이디어를 내는 일이 중요하다. 3분 동안 각 참가자는 종이에 떠오른 대로 아이디어를 써간다. 여러 장에 걸쳐 적어도 괜찮다.

8. 첫 번째 세션: 공유 시간

아이디어 도출로 나온 아이디어를 팀의 다른 구성원에게 소개하며 벽에 붙여간다. 이때 다른 사람과 같은 아이디어가 있다면 같이 나열하거나

겹쳐서 함께 붙인다. 진행자 역할을 맡은 구성원은 각 아이디어에 대해 불명료한 점이 있다면 그 자리에서 질문한다. 아이디어 도출 세션이 끝나 참가자가 돌아가면 그 아이디어의 의도를 확인할 기회는 두 번 다시 오지 않을 수도 있기 때문이다.

9. 두 번째 세션: 아이디어 도출 시간

첫 번째 세션과 마찬가지로 HMW 질문에 대해 아이디어를 낸다. 조금 전에 공유한 아이디어에서 영감을 받거나 발전시킨 아이디어도 환영한다고 전한 뒤 다른 사람의 아이디어에 편승하는 일을 적극적으로 추천한다.

10. 두 번째 세션: 공유 시간

첫 번째 세션과 마찬가지로 각각의 아이디어에 대해 한 장씩 설명해가며 벽에 붙인다.

11. 휴식 시간

하나의 HMW 질문에 대한 아이디어 도출이 끝나면 5분 정도 휴식한다. 아이디어 도출 시간이 더 필요하다고 생각할 수 있지만, 집중력은 장시간 유지되지 않으므로 약간 모자란 정도가 적당하다.

12. 다른 HMW 질문을 선택해 아이디어 도출을 진행한다

첫 번째와는 다른 HMW 질문을 선택해 그 배경과 내용을 세션 참가자에게 소개한다. 그다음은 7번부터 11번까지 과정을 반복한다.

개요 설명부터 시작해 연습을 거쳐 두 가지 HMW 질문에 대해 아이디어를 냈다면 아마 한 시간에서 한 시간 반 정도가 지나 있을 것이다. HMW 질문이 여러 개 있다면 모처럼 모였으니 다른 질문에 대해서도 아이디어 도출을 하고 싶을 수도 있다. 하지만 참가자의 주의가 산만해

지므로 미련 없이 세션을 끝내자. 다른 HMW 질문에 대해서도 아이디어 도출을 실시해야 한다면 별도의 세션 실시를 검토하면 된다.

3.7.7 아이디어 선택

아이디어 도출을 했으니 이제는 수많은 아이디어 가운데 실현 가능성이 있는 것을 선택한다. 이 단계에서 먼저 검토해야 할 점은 아이디어가 프로젝트 주제에 잘 맞는지 여부다. 아이디어 도출 규칙을 기억하는가? 엉뚱한 아이디어도 환영하며 그 자리에서 바로 판단하지 않아도 된다고 이야기했다. 그러니 당연히 본래의 프로젝트 목적과 범위, 풀어야 할 문제의 내용과 비교했을 때 적합하지 않은 것도 있을 것이다.

이런 아이디어에도 커다란 가능성이 있을 수 있고 거기에서 훌륭한 제품이 탄생할 가능성도 있다. 하지만 아이디어 도출 뒤에는 일단 프로젝트 목적으로 되돌아가야 한다.

여기에서 주의할 점은 완벽한 아이디어는 이 시점에서 존재하지 않으며 이때 선택되지 않았다고 해서 그 아이디어들이 무의미해지는 건 아니다. 한 번 나온 아이디어는 언제든지 참고할 수 있도록 정리해두자. 갑자기 빛을 볼 날이 올지도 모른다.

아이디어에 필요한 것은 그것에 대한 애정이 아니라 아이디어를 콘셉트로 승화시키기 위한 지원 활동이다. 앞으로 제품으로 만들어져 세상에 나올 때까지 기꺼이 협조하고 싶다는 생각이 들 만한 아이디어를 선택해야 한다는 것을 염두에 두어야 한다. 아이디어를 선택할 때는 먼저 평가 기준을 정한다. 평가 기준은 네/아니요로 대답할 수 있는 것이 알기 쉽다. 예를 들면 '수도권 이외 지역에서도 성립하는가?' '확장성이 있는가?' 'SDGs의 관점에서 수용될 수 있는가?' '아이들도 이용할 수 있는가?' '기술적으로 실현 가능한가?' 등과 같은 내용이다.

네/아니요로 답할 수 없는 평가도 당연히 있다. 가령 아래와 같은 관점이 있을 것이다.

- 기술 난이도는 어느 정도인가?
- 고객에게 얼마나 가치가 있는가?
- 사업으로 가치는 어느 정도인가?
- 어느 정도의 매출과 이익이 예상되는가?
- 위험은 어느 정도인가?
- 기존 사업과 얼마나 상승효과가 있는가?

이들 평가 기준은 프로젝트에 따라 크게 달라지므로 프로젝트 목적을 염두에 두고 팀에서 기준을 정한다.

　이때 주의할 점이 있다. 아이디어 도출 현장에서 나온 아이디어를 보면서 기준을 만들면 안 된다. 그렇게 하면 특정 아이디어를 채용하거나 떨어뜨리기 위해 평가 기준에 편견이 작용할 수 있기 때문이다. 제약 연구 분야 등에서는 미리 물질을 선별하는 구조를 만든 뒤 물질을 합성한다고 한다. 하지만 아이디어 도출에서는 브레인스토밍 참가자가 평가 기준을 사전에 알면 그들이 내는 아이디어에 편견이 생기므로 평가 기준을 브레인스토밍 참가자는 모르게 해야 한다.

　아이디어 도출로 얻은 아이디어를 비교하기 위해 그림 3-37처럼 격자 그래프를 활용해 아이디어를 배치해간다. 격자 그래프를 꼭 하나만 사용해야 한다는 규칙은 없으며 몇 가지 평가 기준을 활용해 아이디어를 평가한다. 또한 낮은 평가를 받은 아이디어도 일단은 격자 그래프에 배치해보기를 바란다. 이렇게 팀 구성원이 확인할 수 있도록 가시화하면 개별 아이디어로 생긴 편견의 영향을 최소화할 수 있다.

　위의 과정을 거쳐 가장 실현 가능성이 있는 아이디어를 골라낸다. 실제로 프로젝트를 진행하거나 워크숍을 열어 보면 가장 가능성이 있을 법한 아이디어라고 해도 반드시 모든 팀 구성원이 그 선택에 찬성하지 않을 수도 있다. 이는 어쩔 수 없는 일이다. 아이디어 선택이 끝나면 가능성이 있는 아이디어를 얼마나 잘 발전시켜갈지에 대해서만 생각하도록 하자.

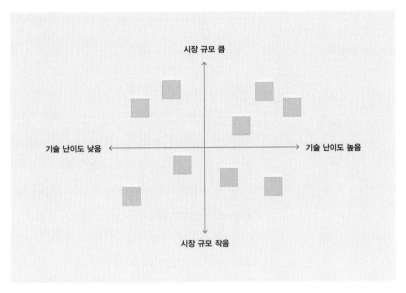

그림 3-37

3.7.8 HMW 질문의 검증

앞에서 이야기했듯이 아이디어 도출에는 세 가지 역할이 있다. 폭넓은 아이디어를 내 해결 방향성과 방법을 탐색하는 것, 아이디어를 발전시켜 콘셉트로 연결하는 것, 설정한 질문을 검증하는 것이다.

아이디어 도출을 거쳐 적절한 아이디어가 나오지 않았다면 HMW 질문이 적절하지 않았을 가능성이 있다. 이는 질문의 설정 범위가 너무 넓은 경우, 너무 좁은 경우, 문제가 문제이지 않았던 경우, 과제 접근 방식이 적절하지 않은 경우 등 몇 가지 상황을 예상할 수 있다.

질문의 범위가 너무 넓은 경우

아이디어 도출이 제대로 이루어지지 않는 원인 가운데 하나로 HMW 질문으로 정의한 질문의 범위가 너무 넓은 경우가 있다. 아이디어 도출로 나온 아이디어를 살펴보니 추상적인 아이디어가 많고 구체적인 아이디어가 별로 없다면 처음에 세운 질문의 범위가 너무 넓은 것이다.

질문의 범위가 너무 넓을 때 그 원인을 깊게 파보면 설정한 과제의 추상도가 높거나 제약이 제대로 작용하지 않은 경우일 것이다.

질문 범위가 너무 좁을 때

HMW 질문이 적절하지 않은 다른 원인으로 질문 범위가 너무 좁은 경우가 있다. 질문 범위가 넓은 경우와는 반대로 질문 범위가 너무 좁으면 아이디어가 생각만큼 잘 나오지 않는다. 아이디어 도출로 나온 아이디어를 살펴봤을 때 생각보다 수가 적다면 과제가 너무 구체적이거나 제약이 너무 강한 것이다.

질문이 적절하게 전달되지 않았을 때

브레인스토밍으로 나온 아이디어를 살펴보니 애초에 자신들이 예상한 것과 다른 아이디어가 나올 때가 있다. 해결하고 싶은 과제에 대한 아이디어가 아니거나 접근 방법으로 적합하다고 여겼던 방법이 나오지 않는 것이다. 리서처와 아이디어 도출 참가자 사이에 인식의 차이가 있으면 질문이 의도한 대로 해석되지 않는다.

우리는 누구나 편견이 있으며 HMW 질문을 작성할 때 그 편견이 다소 작용할 수 있다. 이 점을 염두에 두어야 한다. 가령 풀어야 할 질문이나 해결책의 제약으로 설정한 내용을 리서치팀과 아이디어 도출 참가자가 서로 다르게 인식할 수 있다. 이때는 견해 차이가 어디에서 발생했는지 검증한 뒤 오해가 없는 형태로 HMW 질문을 수정해가며 대응하자.

3.8 콘셉트 작성

아이디어 도출이 끝나면 눈앞에 다양한 아이디어가 모여 있을 것이다. 이들 아이디어는 엄청난 가능성을 지니고 있지만, 그 크기와 상태는 모두 제각각일 것이다. 어떤 것은 추상적이고 어떤 것은 구체적인 것처럼 보여도 이 또한 사람에 따라 해석에 큰 차이가 있다. 아이디어 도출 참가자끼리라면 문맥을 공유하므로 어느 정도 공통된 인식이 형성되어 있겠지만, 그것을 이해관계자에게 전달해 사회에 내놓을 때는 아이디어를 콘셉트로 승화해야 한다.

3.8.1 콘셉트는 무엇인가

그렇다면 콘셉트는 무엇일까? 아이디어 도출을 거쳐 눈앞에 많은 아이디어가 있는데 이 아이디어들은 콘셉트와 다른가?

아이디어와 콘셉트를 명확하게 구분 짓는 정의는 존재하지 않는다. 하지만 이 책에서는 아이디어를 구체화한 것을 콘셉트라고 부르기로 한다. 아이디어란 '쇼핑을 위한 애플리케이션을 만든다.'와 같은 것이다. 콘셉트는 '외출이 어려운 사람들을 위해 쇼핑을 위한 애플리케이션을 만든다.'처럼 아이디어보다 더 구체적인 정보로 표현한다. 하지만 사람에 따라서는 이것이 아이디어인지 콘셉트인지 서로 다르게 인식할 수 있다.

3.8.2 콘셉트를 작성하는 목적

콘셉트를 작성하는 목적은 크게 두 가지로 나눌 수 있다.

리서치를 통해 얻은 정보를 이해관계자에게 전달하기 위해

리서치 결과는 이해관계자에게 전달해 제품의 개발과 개선, 새로운 방안의 실시 등 구체적인 행동으로 연결시켜야 한다. 이를 위해서는 어떤 정보를 어떻게 제시하면 좋을까? 리서치의 인터뷰 결과나 거기에서 도출된 인사이트를 제시하는 일도 물론 중요하다. 하지만 어느 정도 구체적인 해결책이나 행동의 이미지가 떠오르지 않으면 인사이트를 제시해도 판단하기 어렵다.

이해관계자가 리서치 프로젝트의 아웃풋으로 무엇을 원하느냐에 따라 달라지겠지만, 콘셉트를 대략적으로 작성하는 경우도 흔하다.

제품에 관한 아이디어를 더 구체적인 형태로 검증하기 위해

디자인 리서치의 프로세스는 검증할 수 있어야 한다. 즉 HMW 질문이 적절했는지는 아이디어 도출로 검증 가능하며 아이디어 도출로 나온 아이디어가 적절한지는 콘셉트를 작성하면 알 수 있다.

콘셉트를 작성했더니 HMW 질문을 재검토해야겠다고 판단하는 경우도 생긴다. 그리고 반드시 아이디어 도출에서 나온 것으로만 콘셉트를 작성할 필요는 없다. 필요하다면 다시금 아이디어를 도출하거나 HMW 질문을 다시 만들어도 된다. 물론 시간이나 예산 등 제약이 있어 이들 제약 안에서 최적의 답을 찾아내야 한다고 할지라도 실시한 리서치가 불충분했다는 점과 더 좋은 해결책의 가능성을 깨달았다면 그것 또한 디자인 리서치의 성과다.

3.8.3 콘셉트를 어떻게 표현하는가

그렇다면 콘셉트는 어떻게 표현하면 좋을까? 앞에서 목적을 달성할 수 있다면 어떤 방법도 가능하다고 했지만, 이 책에서는 콘셉트를 소개하기 위한 두 가지 형식을 제시하려고 한다.

그림 3-38은 내가 워크숍 등을 실시할 때 자주 사용하는 콘셉트 매

콘셉트 이름		예비 사용자	
콘셉트 개요		사용자에게 제공될 가치	
		서비스 제공자의 역할	
이용 시나리오			

점차적 ———— 혁신적 　　 인프라 의존 ———— 인프라 비의존 　　 개별적 ———— 집단적

그림 3-38

핑 양식Concept Mapping Template이다.

　콘셉트 매핑 양식을 작성하기 위해서는 콘셉트 이름, 콘셉트 개요, 예비 사용자, 사용자에게 제공될 가치, 서비스 제공자의 역할, 시나리오, 콘셉트의 위치 설정 등이 필요하다. 시나리오는 제안하는 제품을 사용자가 어떻게 이용하는지 보여주는 것이다. 가능하면 일러스트로 표현하면 좋다.

　위치 설정은 콘셉트가 현재 어느 위치에 있는지 보여주는 것으로 몇 가지 기준으로 표현하는 것이 바람직하다. 프로젝트에 따라서는 아래와 같이 고려할 사항을 사전에 설정하기도 한다.

- 점차적 / 혁신적
- 인프라 의존 / 인프라 비의존
- 개별적 / 집단적

'점차적'은 기존 제품에서 순조롭게 차례차례 진화되어가는 콘셉트다. '혁신적'은 지금까지의 게임 규칙을 크게 변화시키는, 그러니까 사회에 큰 변화를 불러올 가능성이 있는 콘셉트다.

'인프라 의존'이란 제안하는 콘셉트가 기존의 인프라나 시스템에 얼마나 의존하고 있는지 보여주는 척도다. 현대의 제품은 전기, 가스, 수도, 인터넷 등 사회 인프라에 의존한다. 인프라에 전혀 의존하지 않는 콘셉트는 존재하지 않겠지만, 인프라에 의존하는 위험성과 제약은 미리 염두에 두어야 한다. 가령 트위터나 페이스북, 인스타그램, 틱톡 등 기존 서비스를 인프라로 이용하는 것이 전제된 콘셉트는 이들 서비스의 방침 변화에 큰 영향을 받게 된다. 서비스로서의 성장 한계도 이들 인프라의 성장 속도에 영향을 받는다. 만약 가상현실과 관련된 제품을 제안하는 경우, 가상현실 콘텐츠를 재생할 플랫폼이나 하드웨어를 인프라로 이용하게 된다. 앞으로는 가상현실 디바이스가 전 세계 각 가정에 보급될 가능성도 있다. 하지만 아직까지는 모든 가정에서 일상적으로 이용할 조짐이 보이지 않는다. 가상현실을 이용한 제품을 제안하고 싶어도 플랫폼 성장 때문에 제약을 받을 수 있다.

'개별적, 집단적'이란 콘셉트 성격을 말한다. 가령 스마트폰용 뉴스 애플리케이션 스마트뉴스SmartNews는 개인이 이용하는 제품이므로 개별적이지만, 중고 거래 애플리케이션 메르카리メルカリ는 여러 사람의 이용이 전제된 제품이므로 집단적이다. 제품을 평가하는 지표 가운데 하나로 네트워크 외부성Network Externality이라고 불리는 특성이 있다. 이는 제품의 사용자 수가 많을수록 그 가치가 커지는 성질의 제품에서 주로 나타난다. 메르카리는 사용자가 판매하고 싶은 상품을 등록하고 다른 사용자가 구입하는 시스템이다. 사용자가 늘어날수록 상품의 종류가 풍부해지고 이를 통해 잠재적 구매자도 함께 증가하므로 상품이 팔릴 가능

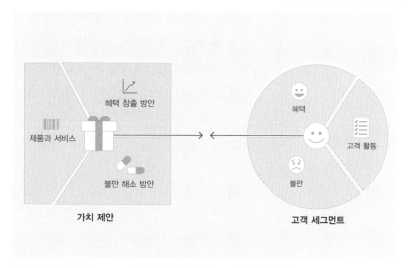

그림 3-39 마켓트렁크(MarkeTRUNK) 칼럼 「가치 제안 캔버스(VPC)의 중요성과 작성법(バリュープロポジションキャンバス (VPC) の重要性と作り方)」 https://www.profuture.co.jp/mk/column/7431을 참고

성이 커진다.

이러한 평가 지표는 어느 쪽을 선택한다기보다는 상황에 맞게 인식 하는 것이 좋다. 절대 평가가 아닌 어디까지나 상대적이며 주관적인 평 가지만, 콘셉트에 대한 인식을 팀 구성원끼리 서로 대조하는 데 도움이 된다. 또한 복수의 콘셉트를 작성할 때는 콘셉트끼리 서로 비교하는 일 도 가능하다.

이 외에도 아이디어 표현 양식으로 그림 3-39의 가치 제안 캔버스 Value Proposition Canvas, VPC를 사용할 수 있다. 가치 제안 캔버스는 제품의 특성과 그것이 고객에게 어떤 가치가 있는지 나타낸 프레임워크다.

왼쪽은 제품이 지닌 특성을 나타낸다. 제품과 서비스가 어떠한 기 능으로 고객에게 가치를 제공하며 고객의 불만을 해소하는지 기입한다. 오른쪽에는 고객이 실현하고 싶은 것, 고객의 니즈, 고객이 불만으로 생 각하는 것을 기술한다. 이러한 내용을 명확하게 제시해 제품의 타당성 을 검증한다.

그림 3-38과 그림 3-39에 제시한 형식을 이용하면 팀이 생각하는 콘셉트나 사용자에게 제공할 수 있는 가치 등의 정보를 한 장의 종이에

정리할 수 있다. 이를 통해 사용자가 안고 있는 과제가 현실성이 있는지 과제 해결책은 적절한지 등 아이디어의 모순점도 쉽게 발견할 수 있다. 또한 리서치에 참여하지 않은 이해관계자에게 콘셉트를 설명할 때도 항목별로 정리된 정보를 간결하게 전달함으로써 이해를 도울 수 있다.

3.9 스토리텔링

콘셉트를 작성하면 팀 안에 그대로 쌓아두는 게 아니라 그것이 실현될 수 있게 지원해야 한다. 대부분 리서치 결과는 비즈니스팀이나 제품 개발팀에게 전달한다. 열심히 모은 정보와 분석 결과를 단순히 전달하는 것에 그치지 않고 어떻게 전달하면 개발팀이나 비즈니스팀이 움직이기 시작할지 혹은 움직이기 쉬울지를 검토해 그들의 상황을 고려한 형태로 리서치 결과를 전달한다.

3.9.1 스토리텔링에 필요한 소재

리서치를 통해 발견한 다양한 정보는 제품 디자인을 실행하기 위한 인풋input이 된다. 제품을 디자인하기 위해서는 어떤 정보가 필요할까? 가령 아래와 같은 것을 생각할 수 있다.

인사이트

인사이트는 리서치를 통해 발견한 정보로 미래를 시사하는 문장이 적절하다. 3.6에서 이야기했듯 적절한 인사이트는 문장을 읽는 것만으로도 상황을 이해하고 혁신의 실마리가 되며 새롭고 간단하게 예측할 수 있는 것이어야 한다. 이러한 인사이트를 팀 외의 다른 사람에게 전달할 때는 그 인사이트가 상대에게 상처를 주거나 민망하게 하지 않는지 충분히 확인해야 한다. 리서치팀 안에서라면 노골적인 인사이트나 뉘앙스 전달을 위한 다소 비격식적인 말투도 허용할 수 있지만, 외부에 전달할 아웃풋으로서 문장이 적절한지 반드시 검토한다.

풀어야 할 질문

이 책에서는 HMW 질문으로 표현했지만, 리서치를 통해 발견한 풀어야 할 문제에 대해 소개해야 한다. 디자인 리서치에서는 인터뷰나 관찰과 같은 조사 방법으로 얻은 정보에서 바로 해결책을 모색하지 않고 일단 과제를 정의한 뒤 해결책을 검토한다. 디자인 리서치 결과를 이해관계자에게 공유할 때는 처음에 팀이 어떤 질문을 풀어야 한다고 생각했으며 어떤 질문을 풀기 위해 콘셉트를 작성했는지 전달한다. 이를 통해 팀이 콘셉트에 이르게 된 배경을 더 잘 이해할 수 있게 된다.

질문에 대한 접근 방식의 예

풀어야 할 질문만으로는 의도를 추측하는 데 한계가 있다. 이때 구체적인 콘셉트를 제시하면 디자인 리서치의 아웃풋을 더 가치 있게 만들 수 있다. 여기에서 제시하는 콘셉트는 반드시 실현 가능성을 충분히 고려하지 않아도 된다. 가령 기술적인 실현이 쉽지 않아도 콘셉트의 본질적인 메시지가 잘 전달되면 기술팀과 논의해 현실적인 결론을 찾을 수 있다.

　　패션 업계와 자동차 업계에서는 패션쇼나 모터쇼 등에서 콘셉트 모델을 전시한 뒤 그것을 양산 가능한 형태로 구현해 시판한다. 바로 제품으로 구현할 수 있는 형태를 찾아 콘셉트로서 제시할 수 있다면 가장 좋겠지만, 제품 구현만 중시하다가 전해야 할 메시지가 전달되지 않는다면 의미가 없다. 중요한 것은 팀이 이끌어낸 질문에 대한 접근 방식을 청중에게 이해 가능한 형태로 전달하는 것이다.

사람들을 이해하기 위한 정보

콘셉트와 함께 콘셉트 대상이 되는 사람들을 이해하기 위한 정보를 함께 제시해도 좋다. 이때 페르소나는 유용한 방법이며 이외에도 유형학 Typology[22], 고객 세분화Segmentation[23], 원형Archetype[24]도 괜찮다. 페르소나는 리서치에서 도출한 가공의 인물이지만, 유형학이나 고객 세분화, 원형은 사람들의 그룹이다.

　　또한 페르소나 등으로 표현되는 예비 사용자의 인물상과 함께 사용

22
인간형을 분류해 성격을 이해하고 연구하는 방법이다.

23
유사성으로 고객을 분류함으로써 잠재 고객을 세분화해 구매자의 흥미를 끄는 마케팅 전략이다.

24
인간 무의식에 잠재된 보편적인 성향과 행동양식을 말한다.

자 여정 지도가 있다면 더 적절하게 콘셉트를 전달할 수 있다. 사람들이 콘셉트를 접하면서 어떻게 행동하고 거기에 어떤 접점이 존재하는지 또한 사람들의 행동 가운데 가장 중요하고 콘셉트를 실현하는 데 열쇠가 되는 부분은 어디인지 시각화한 정보를 통해 파악할 수 있으므로 콘셉트 내용을 더 쉽게 이해시킬 수 있다.

　제시해야 할 정보를 이들 방식으로 한정할 필요는 없다. 리서치 과정에서 발견한 정보나 프로토타이핑 결과를 함께 제시해도 좋다. 어느 쪽이든 콘셉트와 병행해 제시하면 콘셉트 이해에 도움이 된다.

이상 스토리텔링의 소재를 소개했다. 스토리텔링에는 비즈니스 면에서 알고 싶어 할 내용이 담기도록 노력해야 한다.

　디자인 리서치는 양적인 리서치를 병행하기도 하지만 사람에게 초점을 맞춘 질적인 리서치를 통해 사람들이 어떻게 일하고 여가를 보내고 생활하는지 파악해 그들의 니즈를 찾아낸다. 따라서 리서치 결과는 각각의 개인에게 초점을 둔 것이 된다. 하지만 실제로 비즈니스로 전개할 때는 고려해야 할 점이 있다.

　설문 조사 등을 바탕으로 하는 비즈니스 현장에서의 페르소나는 디자인 리서치 과정에서 만들어내는 페르소나와는 차이가 있다. 즉 비즈니스 현장의 페르소나는 '회사의 현재 혹은 과거의 고객 대부분은 이런 사람들이다.'를 의미하는 일이 많다. 디자인 리서치에서 페르소나는 현재의 고객이 아닌 미래의 고객이다. 따라서 페르소나를 활용해 사람들의 생활을 설명할 때는 그 페르소나가 얼마나 현실적인 사람인지 설득해야 한다. 설정한 페르소나와 비슷한 사람들이 사회에 어느 정도 존재하는지 확인해두면 설득력이 높아진다.

　이런 경우에는 질적인 리서치와 양적인 리서치를 조합한 리서치를 실시한다. 질적 조사와 양적 조사의 조합으로 얻은 인사이트를 '하이브리드 인사이트Hybrid Insight'라고 부른다. 질적 조사로 가늠해본 뒤 양적 조사로 타당성을 검증하기도 하며 질적 조사와 양적 조사를 동시에 실

시할 때도 있다. 가령 일상생활 속 운동 기록을 측정하고 기록하는 액티비티 트래커Activity Tracker를 리서치 참가자에게 착용하게 한 뒤 같은 기간에 일기 조사나 인터뷰 등 질적 검증을 실시한다.

디자인 리서치에서는 정량 조사에 대한 관심이 매년 높아지고 있어 앞으로 하이브리드 인사이트는 더 중시될 것으로 보인다. 적절한 리서치를 실시하면 페르소나의 타당성 문제도 해결할 수 있다.

3.9.2　어떻게 전달할 것인가

지금까지 스토리텔링에 필요한 소재에 관해 설명했다. 그렇다면 스토리텔링 방법에는 어떤 것이 있을까?

자주 사용되는 스토리텔링 방법은 리서치 플레이북Research Playbook이라고 불리는 기록이다. 파워포인트 파일로 만들거나 책자로 제본해 관계자에게 배포하는 것인데 이 기록에는 프로젝트 개요, 리서치 프로세스, 각 조사에서 얻은 인사이트와 발견한 기회, 콘셉트까지 하나의 자료로 정리되어 있다. 자료를 받은 사람은 순서대로 내용을 읽으면 리서치 내용을 간접 체험할 수 있다.

이외에 일정 기간 동안 벽면에 포스터를 부착하고 리서치 자료를 직접 볼 수 있도록 전시하거나 혹은 리서치 모습이 담긴 사진과 동영상을 게시하는 방법도 있다. 이런 방법을 취할 때는 설명이 가능한 리서처를 그 장소에 파견해 관람자를 안내하거나 내방자와 토론할 수 있도록 하는 게 좋다. 단순히 자료를 주면서 살펴봐달라고 이야기할 때보다 더 명확하게 프로젝트 내용을 이해시킬 수 있기 때문이다. 리서치 플레이북을 만든 뒤 전시회를 열어도 되며 프레젠테이션용 영상을 제작하는 방법도 선택할 수 있다.

CIID에서는 리서치 플레이북과 아이폰용 애플리케이션을 조합해 만든 전용 애플리케이션으로 책이나 사진을 스캔하면 그와 관련된 동영상이나 음성이 재생되는 프레젠테이션을 시도한 적도 있었다.

어떤 방법을 선택하든 스토리텔링 방법에 규칙은 없으므로 리서치 내용을 누구에게 전달하고 그 결과 어떤 행동을 취했으면 하는지를 염두에 두고 최적의 방법을 검토하길 바란다. 프로젝트 규모가 작거나 리서치 결과를 보고할 상대가 제품 개발팀의 구성원이나 제품 매니저 등 평상시에 소통할 수 있는 사람이라면 형식에 얽매인 프레젠테이션은 필요하지 않을 것이다. 리서치에서 얻은 결론과 그에 이르는 프로세스를 설명만 해도 충분할 수 있기 때문이다.

3.10 가설 검증 프로세스로서의 프로토타이핑

콘셉트를 사회에 선보이기 전에는 검증이 필요하다. 이 검증은 스토리텔링을 진행하기 전 디자인 리서치팀을 중심으로 실시하기도 하며 스토리텔링을 진행한 뒤 필요한 팀을 따로 조직해 실시하기도 한다. 검증은 제품의 가치를 빠르게 향상하기 위해 필요한 프로세스다.

3.10.1 프로토타이핑이란 무엇인가

디자인 리서치에는 두 가지 목적이 있다. 첫 번째 가능성 확장을 위한, 즉 가설을 구축하기 위한 리서치와 두 번째 불확실성을 줄이기 위한, 즉 가설을 검증하기 위한 리서치다. 새로운 제품의 아이디어를 만드는 행위는 '이런 제품을 사용자가 좋아할까?' 같은 가설을 구축하기 위한 리서치다. 하지만 제품을 세상에 선보일 때는 구축한 가설을 검증하고 그 제품에 혹은 제품을 위한 아이디어에 타당성이 있는지 검증해야 한다.

가설 검증을 위한 리서치를 이 책에서는 프로토타이핑이라고 부른다. 먼저 최근 제품 개발 분야에서 '프로토타이핑'은 거시적인 의미로도 사용되기에 프로토타이핑이라는 용어를 정리할 필요가 있다. 프로토타이핑은 언제 사용하는 말일까?

스타트업이나 대기업이 어떤 제품을 만들려고 할 때 일단 시험 삼아 만들어보자는 식의 경우가 자주 있다. 사무실에서 굴러다니는 부품을 모아 조립하거나 예산이 있다면 외부에 시제품을 발주하기도 한다. 이렇게 만든 것을 주로 프로토타입이라고 부르며 그 행위를 프로토타이핑으로 인식한다는 데는 다들 이견이 없을 것이다.

혹은 어떤 기술, 가령 화상 인식 알고리즘 기술을 가진 기업이 그 기

술을 활용한 제품을 구상해 현실적으로 얼마나 실현 가능성과 실용성이 있는지 검증하고자 시스템을 개발할 때가 있다. 특히 인공지능으로 분류되는 알고리즘은 만들어보지 않으면 실제 환경에서의 정밀도를 파악하기 어렵다. 따라서 실제로 만들어 어떤 목적을 달성할 수 있는지 확인한다. 이를 '개념 증명Proof of Concept, POC'이라고 하는데, 일종의 프로토타입이며 이 행위를 프로토타이핑으로 불러도 문제는 없다.

　　다른 사례로 사업 개발의 대표 방식인 린 스타트업도 있다. 린 스타트업은 돈이나 시간을 들이지 않고 최소한의 기능을 가진 시제품을 단기간에 만들어 고객의 반응을 정확하게 확보해 고객이 더 만족할 수 있는 제품과 서비스를 개발해가는 방법이다. 린 스타트업 과정에서는 최소한의 기능을 지닌 시제품을 '최소 기능 제품Minimal Viable Product, MVP'이라고 부른다. 이 최소 기능 제품을 프로토타입이라고 설명해도 크게 무리는 없을 것이다.

3.10.2　프로토타이핑의 목적

앞에서 프로토타입, 프로토타이핑이라고 불리는 몇 가지 예를 들었다. 프로토타이핑은 어떤 가설을 검증하는 것이라고 할 수 있다. 가설이란 '제품이 사용자에게 가치가 있는가?' '제품이 기술적으로 실현 가능한가?' '제품이 비즈니스로 성립하는가?'이며 이들 가설을 검증하는 행위야말로 프로토타이핑이다. 프로토타입을 만들거나 프로토타이핑을 하는 목적을 정리하면 세 가지로 분류할 수 있다. 각각에 대해 조금 더 구체적으로 살펴보자.

제품이 사용자에게 가치가 있는지 검증한다

프로토타이핑의 목적 가운데 하나는 검토 중인 제품에 가치가 있는지 검증하는 것이다. 아이디어 자체는 신선해도 사용자가 관심을 보이지 않는 아이디어도 많다. 그 아이디어를 제품으로 만들어내기 전에 사용

자가 관심을 보일 만한 아이디어인지 검증한다. 그리고 결과가 예상과 다르다면 아이디어를 재검토한다. 예를 들어 '친구와 여행을 갔을 때 자신의 카메라와 친구 카메라로 각각 어떤 피사체를 촬영하는지 실시간으로 공유할 수 있는 카메라'라는 아이디어가 있다고 해보자. 이것이 사용자에게 얼마나 가치가 있는지 검증해야 한다.

　이때 사용자가 그 아이디어를 선호하는지, 수용 확률이 0퍼센트인지 100퍼센트인지가 아니라 어느 정도의 처리 속도와 정밀도가 있으면 사용자에게 가치가 있을지 검증한다. 가령 카메라에는 파인더를 볼 때 인물의 얼굴 주변에 사각형 틀이 표시된다. 이는 촬영하려는 인물에 초점을 맞추기 위해 화상 인식 알고리즘으로 인물의 얼굴을 검출한 결과가 표시된 것이다. 그렇다면 얼굴을 인식하는 데 걸리는 시간은 어느 정도면 될까? 보통은 빠를수록 좋다고 생각하겠지만, 처리 속도는 다양한 요소와 이율배반적인 관계로 얽혀 있다. 처리 속도를 빠르게 하면 고속의 CPU가 필요해지므로 제품 가격이 상승한다. 또한 고속의 CPU는 많은 전력을 소비하므로 카메라 배터리가 빨리 소모된다고 예측할 수 있다. 제품을 세상에 내놓기 위해서는 각 요소와의 균형을 잡아야 하며 처리 속도만을 우선시할 수는 없다. 얼굴 검출을 0.01초로 실시한 경우와 0.05초로 실시한 경우, 사용자의 체험은 얼마나 다를 것인가? 얼굴 검출에 10초나 걸린다면 사용자가 만족하지 못할 것이라는 사실은 불을 보듯 뻔하다. 1초라면 어떤가? 0.5초라면 허용 가능한가? 어떤 사양이어야 사용자에게 적절한 가치를 제공할 수 있는가? 이러한 검증을 실시하는 것도 프로토타이핑의 목적이다.

제품의 실현 가능성을 검증한다

프로토타이핑의 또 다른 목적은 제품의 실현 가능성을 검증하는 것이다. 실현 가능성이란 기술적인 실현 가능성은 물론 법률, 국제 규칙, 습관에 따른 형태로서의 제공 가능성까지 해당한다. 제품을 검토할 때 어떤 플랫폼이나 기술을 이용한다면 다양한 제약이 생기므로 그러한 제약 안에서 제품을 결과물로 내놓아야 한다. 애플의 아이폰이나 구글의 안드로

이드 스마트폰에는 여러 분야와 종류의 애플리케이션이 존재한다. 이들 플랫폼에서 애플리케이션을 제공하기 위해서는 다양한 제약을 통과해야 한다. 스마트폰에는 카메라나 위치 추적 장치와 같은 하드웨어 디바이스가 탑재되어 있으며 애플리케이션은 운영 체계가 마련한 API Application-tion Programming Interface[25]를 이용해 이들 하드웨어에 접속해 사진을 촬영하고 위치 정보를 취득한다. 하지만 이러한 이용에는 여러 제약이 따른다. 따라서 애플리케이션에서 불러올 수 있는 API의 종류는 물론 이들 API의 사용이 예정된 제품이 실현 가능한지 미리 검증해야 한다. 만약 자연 언어 처리 기술로 사람과 대화할 수 있는 로봇을 실현하고 싶다면 처음부터 사용을 검토하고 있는 알고리즘으로 사람과의 대화가 어느 정도 성립하는지 초기 단계에서 검증해야 한다.

제품의 지속 가능성을 검증한다

제품을 시장에 출시할 때는 지속 가능성에 대해 검토해야 한다. 지속 가능성도 다양한 해석이 가능한데 그 가운데 하나가 비즈니스로 성립 가능한지에 대한 것이다. 즉 고객이 제품에 대가를 지불할지 검증해야 한다. 물론 '고객에게 접근할 수 있는가?' '제품을 제공할 때 필요한 리소스는 확보 가능한가?'와 같은 검증도 필요하다. 또한 지속 가능성에 대해 검토하면서 단기 매출이나 이익에 관한 항목은 물론 제품이 사회에 끼치는 영향까지도 관심을 두어 장기적인 관점으로 지속 가능성에 대해 검토한다. 국제연합에서 추진하는 지속가능개발목표 등은 사회에 끼치는 영향을 검토할 때 하나의 기준이 될 수 있다.

지금까지 프로토타이핑의 목적을 크게 세 가지로 나눠 각각의 항목에 관해 설명했다. 프로토타이핑은 영역별로 다양한 의미를 지니고 있다. 여기에서 소개한 의미 이외에 프로토타이핑이라는 표현이 사용되는 분야도 있다. 프로토타이핑을 추상적으로 표현한다면 '재작업 비용을 줄이기 위한 행위'라고 설명할 수도 있을 것이다. 하지만 적어도 디자인 분

25
특정 프로그램의 데이터에 다른 응용 프로그램이 접근할 수 있도록 제공하는 인터페이스를 말한다.

야에서 말하는 프로토타이핑은 시제품을 만들거나 시제품이 제대로 작
동하는지 확인하는 것이 아닌 가설을 검증하는 것이라는 사실을 알아두
길 바란다.

3.10.3 프로토타이핑으로 검증해야 하는 가설

앞에서 이야기했듯이 프로토타이핑은 가설 검증 프로세스의 하나로, 가
설 검증을 거치면서 실제 제품 개발 프로세스를 진행시킨다.

일반적으로 제품 개발 현장에는 수많은 가설이 존재한다. 가설을 다
른 말로 바꾸면 불확실성이다. 제품 개발을 추진하고 제품을 성공시키
기 위해서는 불확실성을 잘 파악해 조절해야 한다. 프로토타이핑이 제
품 개발 프로세스에 도입되는 이유가 바로 여기에 있다.

물론 제품의 성격이나 프로젝트의 상황, 기업 문화 등 다양한 요소에
따라 개발 프로세스에 다소 차이는 있다. 프로토타이핑으로 개발한 제
품을 그대로 발전시켜 제품화를 노리기도 하며 코드를 유용하지 않고 풀
스크래치Full Scratch[26]로 다시 만드는 경우도 있다. 하드웨어 제품이라면
양산 설계라고 불리는 단계가 존재하므로 양산을 위한 설계가 이루어질
때도 있다. 소프트웨어 제품이라면 보안이나 서비스 수준 협약Service Level
Agreement, SLA과 같은 신뢰성 확보를 위한 기능을 부여할 수도 있지만, 명
확한 양산 설계 단계가 존재하지 않을 때도 흔하다. 또한 앞에서 나온 린
스타트업형 제품 디자인이라면 제품 검증을 진행하면서 제품 개발을 실
시하므로 프로토타이핑 그 자체가 제품 개발 프로세스가 되기도 한다.

제품 개발 프로세스 안에서 프로토타이핑의 위치는 이처럼 다양하
며 어떤 경우든 프로토타이핑을 실시할 때는 항상 가설이 존재한다. 가
설을 세우지 않고 손을 움직이면 무의미한 것이 될 가능성이 높다. 프로
젝트를 살필 때 현재 시점에서 검증되지 않은 부분이 어디인지 파악하
고 그 부분을 어떻게 하면 검증할 수 있을지 검토한 뒤 프로토타이핑에
임해야 한다.

[26] 모형 제작에서 키트 없이 직접 만들어
완성하는 제품을 말한다.

앵커디자인주식회사에는 제품의 프로토타이핑에 관한 상담이 자주 들어오는데 이런 의뢰를 받을 때도 있다. '이 같은 제품 아이디어가 있는데 우선 간단해도 좋으니 움직이는 것을 만들어주세요.' 하지만 내 경험상 가설 검증이라는 목적 없이 제작에 착수하면 단순히 좋다는 감상에 그치거나 프로토타입이 완성된 뒤 그다음에 어떻게 해야 할지 모르는 상황이 되어 프로토타이핑을 진행한 의미가 사라질 가능성이 높다.

앵커디자인주식회사에서 프로토타이핑을 의뢰받을 때는 먼저 이렇게 질문한다. '검증하고 싶은 가설은 무엇인가?' '무엇을 확인하기 위한 프로토타이핑인가?' '제품 개발 프로세스 전체에서 프로토타이핑은 어떤 위치에 있는가?' 그다음 때로는 워크숍 등을 통해 인식 대조를 실시한 뒤 프로젝트에 착수한다.

반복해서 말하지만, 프로토타이핑은 어떤 목적이 있는 경우 그 목적에 도달하기 위한 가설을 검증하고 불확실성을 배제해 제품을 성공으로 이끌기 위한 프로세스다. 따라서 아이디어가 있으니 일단 프로토타입을 제작해보는 것이 아니라 애초에 자신들이 무엇을 확인하고 싶었는지 파악해가면서 프로토타이핑을 진행해야 한다.

3.10.4 가설 매핑

지금까지 프로토타이핑의 개요를 설명하면서 프로토타이핑은 가설 검증 과정이며 불확실성을 줄여가는 행위라고 이야기했다. 그렇다면 가설이란 무엇일까? 대부분 초기에 만든 콘셉트는 불확실성 덩어리로 어디에서부터 손을 대면 좋을지 몰라 고민할 것이다. 어디에서부터 시작해야 하느냐에 대한 대답은 '콘셉트 전체에 영향이 큰 부분'이지만, 이는 다양한 면을 통해 평가할 수 있다.

우리는 특정 요소 하나를 두고 그 영향력을 평가하는 일은 어려워하지만, 복수의 요소가 눈앞에 있을 때 그것들을 비교해 어느 쪽이 불확실성이 높고 중요한지 판단 내리는 일은 비교적 자신 있게 할 수 있다. 이

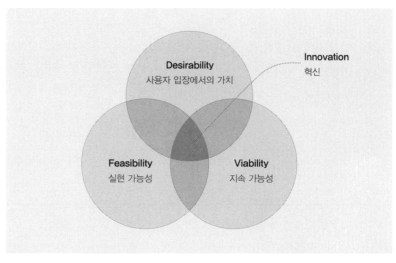

그림 3-40

책에서는 '가설 매핑Assumption Mapping'이라는 방법을 사용해 어느 단계에서 가설을 검증할지 결정하는 방법에 대해 소개하려고 한다. 가설 매핑이란 가설과 사실을 구분해 분류하는 작업이다. 프로토타이핑에서 검증해야 하는 가설은 다음과 같이 세 가지로 나눌 수 있다.

- 제품이 사용자에게 가치가 있는지 검증한다.
- 제품이 실현 가능한지 검증한다.
- 제품이 지속 가능한지 검증한다.

이는 각각 순서대로 가치, 실현 가능성, 지속 가능성이라고 이해할 수 있다. 제품의 성공을 위해서는 그림 3-40처럼 이들 세 요소가 중첩되어 있어야 한다. 다시 말해 좋은 제품은 사용자의 니즈와 실현 가능성 그리고 비즈니스적인 가치가 균형을 이루고 있는 상태다. 여기에서 각각의 항목을 그림 3-41과 같이 분해해 불확실성의 정도와 중요성을 비교하면서 우선순위를 매겨간다.

각 항목을 분해하는 방법은 다양한데 가설 매핑에 도움이 되는 대표 요소에 대한 질문 사항을 소개한다. 이 질문 사항은 제품의 성질에 따라

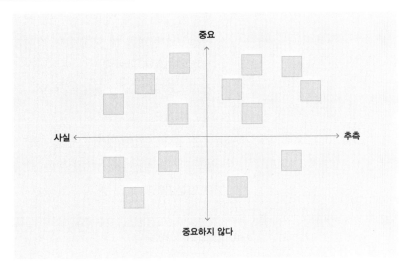

<u>그림 3-41</u>

다르게 구성하거나 건너뛰어도 되며 필요하다면 항목을 추가한다.

사용자 입장에서 가치에 관한 질문

 ① 예비 사용자는 누구인가?

 ② 예비 사용자가 해결하고 싶어 하는 문제는 무엇인가?

 ③ 예비 사용자는 어떻게 그 문제를 해결하고 싶어 하는가?

 ④ 예비 사용자는 왜 그것을 해결하지 못했는가?

 ⑤ 제품을 사용한 결과, 사용자는 어떤 성과를 원하는가?

 ⑥ 사용자가 이 제품을 사용하는 이유는 무엇인가?

 ⑦ 사용자는 이 제품을 사용하고 싶어 할 것인가?

 ⑧ 이 제품을 사용한 뒤 사용자는 어떻게 느낄 것인가?

 ⑨ 사용자는 이 제품의 사용법을 숙지할 수 있는가?

 ⑩ 이 제품의 사용자 인터페이스는 어떤 형태여야 하는가?

 ⑪ 이 제품의 외형은 콘셉트나 메시지를 전달하는 데 적절한가?

실현 가능성에 대한 질문

 ① 제품을 실현하기 위해 어떤 기술적 과제가 있는가?

② 제품을 실현할 때 법률이나 각종 규제에 저촉될 위험이 있는가?

③ 제품을 실현하는 데 회사 안에 걸림돌이 될 만한 요소가 있는가? 그것은 무엇인가?

④ 상사와 임원은 이 프로젝트의 추진에 찬성하고 필요한 지원을 제공할 것인가?

⑤ 제품 실현을 위해 어떤 기술을 지닌 사람이 팀에 필요한가?

⑥ 필요한 자금과 리소스는 충분한가? 부족하다면 어디에서 조달할 수 있는가?

지속 가능성에 관한 질문

① 예비 사용자를 위한 채널은 어떻게 확보할 것인가?

② 예비 사용자는 우리의 해결책을 지속해서 사용할 것인가?

③ 예비 사용자는 우리에게 새로운 고객을 소개할 것인가?

④ 이 제품은 자사의 방침과 비전을 따랐는가?

⑤ 최대 경쟁사는 어디인가?

⑥ 어떻게 해서 이익을 낼 것인가?

이들 질문에 대답하면서 분류해가다 보면 콘셉트 안에 많은 가설이 포함되어 있다고 깨닫게 된다.

가설이 많이 포함되어 있다고 해서 문제가 되지는 않는다. 디자인 리서치는 사실을 축적해가며 제품을 완성하는 방법이 아니라 사람들의 생활에서 영감을 받아 콘셉트를 작성해 제품을 만드는 방법이기 때문이다.

많은 가설은 기회의 크기라고 인식해도 좋다. 이제부터 불확실성 즉 가설을 검증해 사실로 만들어가는 것이 중요하다. 그렇다고 모든 가설을 사실로 만드는 일은 불가능하다. 실제로 사용자에게 받아들여질지 여부는 열 명 정도에게 실시하는 조사로는 절대 증명할 수 없기 때문이다. 그렇다고 조사 협력자를 백 명, 천 명으로 늘려도 신뢰성은 다소 높아질지언정 그 조사 결과를 바탕으로 백만 명이 수년 단위로 사용했을 때의 반응은 예측할 수 없다.

가설 매핑 작업은 꼭 팀 구성원과 함께 진행하자. 팀 구성원에 따라 각 항목이 가설인지 사실인지 분류 위치가 달라지거나 중요성 평가가 다를 수 있기 때문이다. 가령 특정 주제에 대해 사용자가 실제로도 과제로 느끼고 있는지 혹은 가설 범위에서 벗어나지 않는지에 대한 의견이 갈렸을 때 왜 그렇게 생각했는지 논의하는 일은 매우 건설적이다.

그렇다면 이렇게 분류한 가설을 어떻게 검증하면 좋을까? 이는 지금까지의 단계를 거치며 완성한 제품의 성격이나 가설의 종류에 따라 크게 달라진다.

만약 기술적인 실현 가능성에 대한 검증이라면 전문 기술자나 전문가에게 이야기를 듣는 것이 타당하다. 전문가도 판단이 어려울 때는 실제로 그 구조를 만들어본다. 특히 인공지능을 활용한 시스템 등은 실제로 만들어보지 않으면 정밀도가 어느 정도인지 전문가도 판단이 어렵다.

예비 사용자를 위한 인터페이스가 실제 서비스 사용자에게도 적절한지 검증하려면 역시 실제 사용자의 이야기를 들어야 한다. 이때 실제 사용자에게 구두로만 설명하면 판단이 어려울 때가 많다. 따라서 종이 프로토타입 등으로 작성한 간이 목업Mock-up을 사용자에게 보여주거나 시험적으로 사용하게 하면서 사용자 인터페이스를 평가하는 방법을 고려해볼 수 있다.

3.10.5　프로토타입의 충실도

가설 검증을 실시할 때 주의할 점이 있다. 바로 충실도Fidelity에 대한 인식이다. 최종적으로는 모든 가설을 사실이라고 부를 수 있는 단계까지 가져가는 것이 이상적이지만, 가설 증명은 에너지를 많이 소모하는 행위다. 디자인 리서치의 기본 사고방식은 빠르고 간편하게Quick & Dirty다. 빨리 그리고 많이 실패하는 것을 중요하게 여긴다.

프로토타입의 수준을 나타내는 말로 로파이Lo-fi, 하이파이High-fi 라는 표현을 사용한다. 파이Fi는 충실도를 뜻하며 실제 제품에 어느 정도 충

실한지를 나타낸다.

　UI 디자인의 예를 들면, 로파이 프로토타입은 종이에 화면 전환이나 UI 컴포넌트[27]를 손으로 그린 것으로 검증하는 종이 프로토타입을 상상하면 된다. 하이파이 프로토타입은 어도비 XD나 피그마, 스케치 등과 같은 디자인 도구로 디자인된 것에 가깝다.

　중요한 것은 얼마나 빨리 만들어 빨리 실패하느냐다. 그림 3-42는 재작업에 필요한 시간과 충실도의 관계를 나타낸 것이다. 로파이 프로토타입은 짧은 시간에 작성할 수 있으며 수정도 빠르게 할 수 있다. 한편 하이파이 프로토타입은 작성은 물론 수정하는 데도 시간이 오래 걸린다. 작성한 콘셉트가 처음부터 완벽하다면 바로 하이파이 프로토타입을 작성하는 편이 전체적으로 시간을 줄일 수 있다. 하지만 대부분 그런 경우는 드물다.

그렇다면 가설을 검증한 뒤 어떻게 하면 좋을까? 가설이 사실이라고 판명되면 가설 맵에서 해당 아이템을 사실 가까이에 둔다. 문제는 가설을

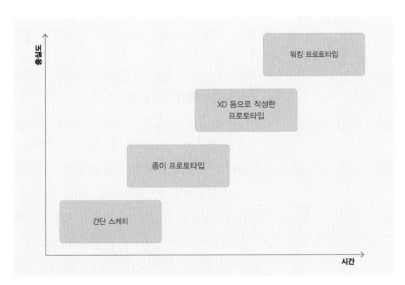

그림 3-42

잘못 설정했다고 판단한 경우다. 이는 전혀 부끄러워하지 않아도 된다. 콘셉트로 되돌아가 얻은 정보를 바탕으로 더 좋은 콘셉트를 생각하면 된다. 가설이 사실로 판명이 되든 그렇지 않든 프로토타이핑을 실시하면 새로운 사실을 발견하고 불확실성을 줄일 수 있다. 이는 프로젝트가 앞으로 나아가고 있다는 증거이기도 하다.

3.10.6 프로토타이핑의 기법

프로토타이핑에는 종이 프로토타이핑, 피지컬 프로토타이핑Physical Prototyping[28], 비디오 프로토타이핑, 스케일 모델Scale Model, 스크린 시뮬레이션Screen Simulation 등 다양한 기법이 있다. 여기에서는 대표적인 프로토타이핑 기법을 간단하게 설명하려고 한다.

종이 프로토타이핑

종이 프로토타이핑은 웹사이트나 스마트폰 애플리케이션 화면을 종이에 직접 모방해 그려 개발하려고 하는 제품의 외형으로 무엇이 적절한지 검증하는 방법이다.

이 방법은 적은 비용으로 빠르게 프로토타이핑을 실시할 수 있다는 장점이 있다. 사전에 특별한 재료나 도구를 준비할 필요가 없으며 그림 3-43처럼 종이와 펜만 있으면 실시할 수 있다. 또한 특정 도구의 사용법을 숙지하지 않아도 되므로 팀 안에서 쉽게 협업이 가능하다. 팀 구성원 누군가가 더 좋은 아이디어를 떠올리면 바로 앞에 있는 펜과 종이로 그 아이디어를 형태화할 수 있다.

종이 프로토타이핑은 직접 손으로 그리고 쓰는 작업이다. 숙련자도 깔끔한 외형을 만들기 어렵다는 장점 덕분에 아이디어가 미숙해도 형태화하는 데 부담을 덜 수 있고 비용도 적게 들기 때문에 주저하지 않고 그 자리에서 보여주기 쉽다.

종이 프로토타이핑으로 제품의 외형에 관한 다양한 아이디어를 내

28
제품을 완성하기 전 해당 제품을 실제로 만들어 보고 테스트하는 방법이다.

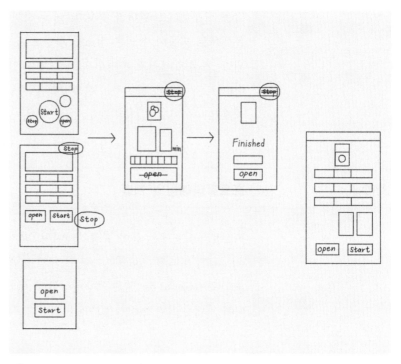

그림 3-43

고 발전시킨 뒤에는 꼭 종이 프로토타입으로 사용자 테스트를 실시해보길 바란다. 프로젝트팀의 구성원은 그동안 리서치를 거쳐 다양한 정보를 얻었다고 해도 정보는 정보일 뿐 사용자 자신은 아니다. 프로젝트에 따라서는 연령, 주거지, 라이프 스타일에 따라 팀 구성원이 예상 타깃에 포함될 수도 있다. 하지만 그전까지 리서치로 다양한 정보를 얻으면서 생긴 편견이 작용하므로 실제 사용자와 같은 반응을 보이기는 어렵다.

 사용자 테스트를 실시할 때 확인해야 할 항목을 몇 가지 소개하겠다. 이것은 어디까지나 하나의 예시일 뿐이며 제품 성격에 맞춰 조합을 바꿔가며 사용하길 바란다.

- 사용자는 프로토타입을 보기 전, 제품에 무엇을 기대할 것인가?
- 제품은 사용자가 안고 있는 문제에 적절하게 대응하고 있는가?
- 사용자는 제품이 어떤 외형일 것이라고 기대하는가?

- 프로토타입을 보여주었을 때 사용자는 제품의 사용법을 이해할 수 있는가?
- 사용자는 그 제품을 필요로 하는가? 원하거나 사용하고 싶다고 생각할 것인가?
- 제품은 어떻게 그들의 기대에 부응할 것인가?
- 현재 제품에 부족한 기능은 무엇인가?
- 현재 제품에 불필요한 기능은 있는가?
- 프로토타입을 사용할 때 사용자는 어떻게 느낄 것인가?
- 사용자가 마법 지팡이를 가지고 있다면 그들은 제품을 어떻게 바꿀 것인가?
- 제품을 어떻게 알게 되고 어떤 경로로 손에 넣는가?

목업

목업은 움직이지는 않아도 외형을 실물과 거의 근접하게 만든 프로토타입이다. 종이 프로토타입보다 조금 더 충실도가 높다고 할 수 있다.

웹사이트나 스마트폰 애플리케이션 등은 종이 프로토타입보다도 조금 더 제품에 가까운 프로토타입을 목표로 XD나 피그마 등의 프로토타이핑 도구를 이용해 주로 제작된다. 애니메이션 등이 포함될 때는 애프터이펙트 등 동영상 제작 도구를 사용해 만들 때도 있다.

디지털 애플리케이션으로 끝나지 않는, 형태가 있는 제품은 목재나 발포 스티로폼 등을 이용해 실물 크기로 모형을 제작하기도 한다. 크기가 큰 편의점이나 의류 매장, 음식점, 비행기나 전철 등은 내부를 실물 크기로 재현해 직원이 적절하게 업무에 종사할 수 있는지 확인하고 고객 역할을 맡아줄 사람들을 섭외해 실제 체험을 가장하고 모의실험을 실시하며 콘셉트를 평가하기도 한다.

액팅 아웃

액팅 아웃Acting Out란 역할 놀이를 말한다. 역할 놀이라고 하면 소꿉놀이 같은 것을 떠올릴 수 있지만 콘셉트를 검증할 때 이 방법은 매우 효과적

이다. 액팅 아웃을 실시할 때는 자신이 사용자가 되었다고 가정하고 제품을 사용하는 연기를 하며 제품과의 접점이 예상했던 대로 제대로 기능하는지 확인한다.

액팅 아웃에서는 일부 상황만을 실행해보고 제품을 다 경험해봤다고 여기지 말고 처음부터 끝까지 하나의 흐름으로 제품을 이용해보아야 한다는 게 중요하다. 제품을 이용하는 데 10분이 걸린다면 액팅 아웃으로 제품을 사용할 때도 10분이 필요하다. 이 시간이 중요하다. 종이나 화면으로만 검토할 때 시간이 기재되어 있다고 해도 대부분 하나의 정보로 인식하기 때문이다.

실제로 흘러가는 시간 속에서 체험을 공유하면 제품 이용에 꼭 필요한 부분인데도 검토에서 누락되어 있던 접점의 존재를 발견할 수 있다. 또한 눈앞에서 사람이 실제로 제품을 이용하는 모습을 보면 제품 개선을 위한 아이디어를 얻을 가능성도 있다.

비디오 프로토타이핑

비디오 프로토타이핑은 새로운 제품이나 서비스가 어떻게 제공되고 그 것들이 어떤 상황에서 어떤 인터랙션을 통해 최종 사용자에게 가치를 제공하는지 보여주는 맥락을 중시한 기법이다. 맥락은 사람들이 언제 어디에서 무엇을 할 때 등을 말한다. 비디오 프로토타이핑에서는 5W 1H가 들어가야 한다는 것을 기억하자.

Who: 타깃은 누구인가
제품 사용자는 누구인가? 아이인가 어른인가? 특정 직업에 종사하는 사람들 혹은 특정 니즈를 지닌 사람들이 대상인가? 제품이 대상으로 삼는 사람들을 되도록 영상 안에 담아내자.

When & Where: 언제 어디에서 사용하는가
제품은 언제 어디에서 사용하는가? 집안에서 사용할 것인가 아니면 일하면서 사용할 것인가? 외출 중이나 특정 활동을 하면서

이용한다고 예상했다면 그 장면을 담는다.

Why: 제품을 사용하는 동기는 무엇인가

제품의 대상 사용자가 제품을 사용하는 이유는 무엇인가? 현재의 생활에 과제가 있다면 그 과제는 무엇인가?

What: 제품은 무엇인가

이것이 가장 핵심이다. 제품은 무엇인가? 스마트폰이나 컴퓨터로 이용하는 디지털 애플리케이션인가, 하드웨어 제품인가? 아니면 거리에 있는 매장인가? 그것이 어떤 것이든 제안하려고 하는 제품이 무엇인지 영상 안에 오해가 없도록 담아낸다.

How: 제품은 어떻게 사용하는가

제품이 어떻게 사용되는지도 꼭 포함해야 할 핵심이다. 제품에 관한 모든 접점을 짧은 시간에 영상으로 다 그려내기는 어려울 수 있다. 하지만 제품을 사용하는 장면을 상상할 수 있도록 장면을 최대한 담아내자.

이 책을 쓰면서 내가 가장 중시한 프로토타이핑 기법이 비디오 프로토타이핑이다. 비디오 프로토타입은 제품이 놓인 문맥과 제품의 가치를 짧은 시간에 시청자에게 전달할 수 있다. 또한 다른 프로토타이핑 방법과는 달리, 그것을 시청하는 사람들은 시간의 흐름에 따라 비디오를 재생하기만 하면 된다. 빨리보기를 할 가능성이 있지만, 비디오는 우리가 전달하고 싶은 정보를 전달하고 싶은 순서대로 전달할 수 있다. 종이 프로토타이핑과 같은 방법은 그 프로토타입을 마주한 사람이 처음에 어디에 주목할지 예측할 수 없다. 홈 화면을 볼 수도 있고 사용자 관리 화면에 주목할 수도 있으며 장바구니를 확인할 수도 있다. 검증하고 싶은 가설에 따라서는 필요하지 않은 프로세스다.

비디오 프로토타입에서는 이러한 걱정을 할 필요가 없다. 비디오를 제작하기 위해서는 카메라나 영상 편집 도구 등이 필요하지만, 콘셉트를 전달하는 매우 확실한 프로토타이핑 기법이라고 할 수 있다. 프로토타이핑을 실시할 때 비디오 프로토타입도 선택지로서 꼭 함께 검토하길 바란다.

3장에서는 디자인 리서치의 전체 흐름을 설계, 팀 구성, 조사, 분석, 아이디어 도출, 콘셉트 작성, 스토리텔링, 프로토타이핑의 순으로 소개했다. 반드시 이 순서대로 프로젝트를 진행할 필요는 없지만, 이 책에 나온 순서대로 리서치를 진행하면 어느 정도 성과를 기대할 수 있다.

　　스토리텔링 전에 프로토타이핑을 실시해 콘셉트를 검증하고 그 내용을 통해 스토리텔링에 임하는 경우도 있다. 프로젝트 상황이나 예산, 일정에 따라서도 달라지겠지만, 가능하면 콘셉트를 검증한 뒤 이해관계자에게 프레젠테이션을 실시하면 더 설득력이 있을 것이다.

4장

디자인 리서치의
운용

4.1　지속적인 제품 개발을 위한 디자인 리서치

현대에서 제품은 명확한 완성 상태가 아닐 때가 많다. 의자나 책상과 같은 가구, 에어컨이나 냉장고와 같은 가전제품은 제품 개발 단계와 양산 단계를 거쳐 판매점에 진열된다. 언제나 그렇듯 매장에 진열되는 제품은 완성된 상태다.

여기에서 말하는 '완성'이란 제품이 시장에 출하된 뒤 제품을 수정하지 않는 상태를 칭한다. 비용 절감이나 성능 향상을 이유로 외형이나 제품 번호가 같아도 출하 시점에 따라 업데이트가 이루어지는 경우도 있지만, 일단 제품이 소비자에게 전달되면 리콜 같은 특별한 상황이 생기지 않는 한 개선이나 리뉴얼은 이루어지지 않는다.

하지만 현대의 제품 특히 디지털 제품은 소비자에게 전달된 뒤에도 대부분 업데이트 수단이 준비되어 있다. 컴퓨터나 스마트폰을 이용하다 보면 운영 체계나 사용하는 애플리케이션의 업데이트 안내를 확인할 수 있다. 최근에는 디지털카메라나 자동차 등 하드웨어 제품도 소프트웨어 업데이트로 기능이 추가되고 성능이 향상되어 다양한 혜택을 누릴 수 있다.

소비자 입장에서는 제품의 가치를 지속해서 향상하려고 하는 기업의 이러한 자세를 여러 면에서 환영하겠지만, 제품을 제공하는 기업 입장에서는 지금까지와는 다른 제품 개발 프로세스가 필요해진다. 이는 기술팀뿐 아니라 비즈니스나 디자인적인 측면에서 제품이 지속해서 업데이트된다는 전제를 바탕으로 제품의 가치를 높이는 활동이 필요해지기 때문이다.

디자인 리서치의 대상 범위는 애플리케이션이나 가전제품에 국한되지 않는다. 매장이나 음식점 혹은 콜센터나 행정 서비스 등도 제품으로 인식할 수 있다. 디자인 리서치를 통해 개선 기회를 발견하는 것으로 고

객 응대나 업무 과정을 지속해서 개선할 수 있다.

　상태로서의 완성이 없는 제품이라면 디자인 리서치를 한 번만 실시해도 그 나름대로 성과는 기대할 수 있다. 하지만 이상적인 상태까지 한 번에 도달하기는 어렵다. 이 책의 서두에서도 이야기한 내용이지만, 자동차가 발명되면서 교통사고와 교통 정체라는 새로운 과제가 생겨났듯이 새로운 방식은 항상 새로운 문제를 만들어내기 때문이다. 따라서 디자인 리서치를 연속성 있게 계획을 세워 운용해가는 형태가 이상적이다.

　4장에서는 디자인 리서치 프로젝트를 기획하고 운용하는 매니지먼트의 관점에서 기술한다. 제품의 개발 체제와 그 프로세스는 진행하는 조직이나 취급하는 제품의 성격에 따라 전혀 달라진다. 스타트업과 대기업은 조직 구조와 사업 진행 방법이 다르기 마련이며 같은 스타트업이나 같은 대기업이라도 혹은 하나의 기업 안에서도 사업부가 다르면 프로세스가 다를 수 있다. 앞으로 디자인 리서치를 조직에서 운영할 때 꼭 숙지해두어야 할 점에 대해 언급하겠지만, 조직의 상황을 파악해 그에 맞춰 더 적절한 방법을 찾아 실행하기를 바란다.

4.2 디자인 리서치를 활용하는 조직 구조

제품 개발 프로세스에 디자인 리서치 도입을 고려할 때 먼저 생각해야 할 점은 디자인 리서치를 누가 주도할 것이냐는 문제다. 디자인 리서치 전문가 혹은 전임 담당자가 디자인 리서치를 도입할 때부터 조직 안에 존재하는 경우는 극히 드물다.

대부분은 개발팀이나 디자인팀, 비즈니스팀 혹은 제품 발주자나 제품 매니저 가운데 누군가가 디자인 리서치를 담당한다. 나는 다양한 기업과 함께 일하는데 회사마다 사정이 모두 제각각이기 때문에 어느 사례가 많다고 이야기하기는 어렵다. 그래도 굳이 이야기하자면, 디자인팀이 디자인 리서치에 해당하는 업무를 담당하는 일이 많다. 이는 UX 디자인이라 불리는 영역에서 역사적으로 질적 조사를 중시해온 경향이 있었기 때문이라고 생각한다. 규모가 작은 제품팀에는 아예 디자인 담당자가 존재하지 않는 경우도 많다. 그런 규모의 팀에서는 비즈니스팀이라 불리는 팀도 존재하지 않으므로 대표이사나 제품 발주자, 프로젝트 리더라 불리는 담당자가 리서치를 실시한다.

프로젝트가 진행되어 팀이 커지면 디자인 리서치의 위치를 재설정해야 한다. 조직 안에서 디자인 리서치의 위치는 다음과 같이 중앙 집권형, 분산형, 매트릭스형으로 존재한다.

4.2.1 중앙집권형의 조직 구조

중앙집권형은 그림 4-1처럼 디자인 리서처만 속한 디자인 리서치팀이 조직에 존재해 필요에 따라 디자인 리서치에 관한 리소스를 디자인 리서처가 제품팀에 제공한다.

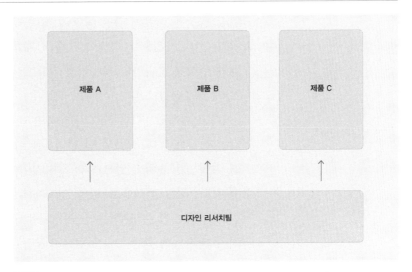

그림 4-1

각 제품팀은 리서치가 필요한 상황이 되었을 때 디자인 리서치팀에 연락한다. 디자인 리서치팀은 현재의 제품 상황을 듣고 필요하다고 판단되는 리서치 계획을 세워 리소스를 배분한다.

전문 디자인 리서치팀이 존재하면 여러 장점이 있다. 먼저 인재의 폭이 확장된다는 점이다. 디자인 리서치에는 여러 기법이 있다. 간단하게는 질적 조사, 양적 조사로 나눌 수 있지만, 질적 조사 안에도 관찰, 인터뷰, 워크숍, 사용성 평가 등이 있어 각각 다른 전문성과 기술이 필요하다. 리서치 대상에 관한 전문성도 고려해야 한다. 단일 제품이라 하더라도 아이들을 위한 리서치가 필요할 때와 고령자를 위한 리서치가 필요할 때가 있으며 역시 각기 다른 기술을 살릴 수 있다. 이렇게 다양한 리서치 상황을 고려해 적절한 디자인 리서처를 팀으로 꾸려 프로젝트에 배정할 수 있는 것이 중앙집권형의 강점이다.

이는 디자인 리서처 개인의 직무 경력에도 큰 영향을 끼친다. 민족지학적 연구Ethnographic Research[1]에 관한 전문성을 심화하고 싶은 리서처에게는 그러한 프로젝트를 맡길 수 있으며 워크숍 디자인 전문가를 목표로 하는 리서처에게는 관련된 프로젝트를 집중적으로 배분할 수도 있다. 전문가인 스페셜리스트보다는 다방면에 걸쳐 박학다식한 제너럴리

1
질적 연구의 한 형태로 실제 현장에서 집단의 행위를 관찰하고 분석하는 일이다.

스트를 꿈꾸는 리서처 혹은 장래에 매니저를 꿈꾸는 리서처도 있을지 모른다. 팀의 사정도 고려해야 하지만, 개개인의 지향점이나 적정성을 고려해 이상적인 디자인 리서처를 목표로 성장할 수 있는 환경을 비교적 쉽게 조성할 수 있다.

게다가 디자인 리서치팀이 존재하면 리소스나 노하우 공유가 가능하다는 장점도 있다. 예를 들면 인터뷰에 사용하는 카메라나 음성 녹음기를 팀에서 보유하고 있으면 리서처 개인이 준비하지 않아도 되며 비용을 최소한으로 절감할 수 있다. 기자재에 문제가 있을 때도 대체 기자재를 바로 준비할 수 있다. 또한 리서치에서 사용하는 다양한 양식이나 리서치 그 자체에 관한 기술도 팀에서 공유할 수 있다.

마지막으로 조직 안에서의 디자인 리서치의 존재감 향상도 빼놓을 수 없다. 디자인 리서치팀이 조직 안에 있다는 말은 디자인 리서치팀을 관리하는 매니저도 존재한다는 말이다. 이를 통해 조직 안에 디자인 리서치의 존재감을 높이고 그에 관한 투자 촉진을 기대할 수 있다. 앞에서 이야기한 리소스의 공유와도 중복되지만, 가령 프로젝트 사무실이나 사용성 실험을 실시하기 위한 전용 사무실인 사용성 연구실 등을 준비하기 위해서는 어느 정도 큰 투자가 필요하며 때에 따라서는 이를 관리하기 위한 담당 직원을 고용해야 한다. 이러한 투자는 중앙집권형 조직에서 실현하기 쉽다.

하지만 단점에도 주목해야 한다. 첫 번째는 비용 부담 문제다. 기업에 따라 사정이 다르겠지만, 디자인 리서치에 드는 비용을 어디에서 부담할 것이냐는 문제가 생긴다. 디자인 리서치는 사업 활동이 아니므로 직접 매출을 창출하지 않는 비수익 부문으로 위치가 정해져 있다. 이를 기업에서 수익 부문으로 전환하려는 경우가 많다. 즉 특정 제품과 관련해 디자인 리서치를 제공했을 때 리서치에 사용한 비용을 해당 제품팀에 청구한다. 실제로 금전의 왕래는 발생하지 않고 어디까지나 하나의 측정 지표이며, 이를 통해 디자인 리서치팀의 비용과 이익이 가시화되므로 조직 안에서의 수익 최대화가 요구된다. 이러한 사고방식 자체는 이해할 수 있지만, 제품팀 입장에서 보면 디자인 리서치에 예산을 얼마

나 할당할지 고려해야 하므로 디자인 리서치를 기피할 수 있다.

　　게다가 제품팀과 디자인 리서치팀이 서로 물리적으로 다른 장소에 있는 경우 실제로는 디자인 리서치를 당연히 실시해야 하는 상황인데도 놓치게 될 우려가 있다. 이는 제품팀이 디자인 리서치를 경시해서라기보다는 처음부터 디자인 리서치의 중요성과 가치를 이해하지 못했거나 단순히 디자인 리서치를 해야 한다는 것을 잊었을 가능성도 있다. 따라서 디자인 리서치팀은 제품팀에게 항상 디자인 리서치의 가치를 강조하고 리서치 프로젝트를 실시할 수 있도록 회사 안에서 디자인 리서치를 알리는 활동을 해야 한다.

　　디자인 리서치의 리소스를 얼마나 잘 조절할 수 있느냐는 과제도 있다. 프로젝트 수에 비해 리서처가 부족하면 때에 따라서는 프로젝트를 거절해야 하는 상황이 생기며 반대로 프로젝트 수에 비해 리서처가 너무 많으면 프로젝트를 맡지 못한 리서처에게 다른 업무를 할당해야 한다.

4.2.2　　분산형의 조직 구조

분산형은 그림 4-2처럼 각 제품팀 안에 그 제품 전담 디자인 리서처가 속하는 조직 구조다.

　　이 경우 조직 안에 디자인 리서치팀은 존재하지 않으며 각 디자인 리서처가 개별적으로 리서치에 종사하면서 제품팀의 기술자나 다른 업무 담당자와 공동으로 제품 개발에 참여한다.

　　이 조직 구조는 중앙집권형의 단점을 해결한다. 제품팀 안에 처음부터 디자인 리서처가 존재하므로 예산 걱정이 없다. 또한 제품 개발을 가까이에서 파악하고 있으므로 디자인 리서치가 필요한 상황을 미리 감지해 문제없이 프로젝트를 진행한다.

　　한편 중앙집권형의 장점은 분산형의 단점이 된다. 각 제품팀에 속한 디자인 리서처는 그 제품에 관한 리서치를 모두 담당해야 하므로 폭넓은 지식과 기술을 지닌 제너럴리스트적인 자세가 요구된다. 또한 미국

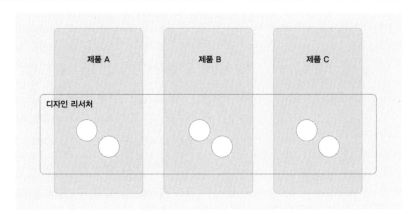

제품 A

제품 B

제품 C

디자인 리서처

그림 4-2

심리학자 에이브러햄 해럴드 매슬로Abraham Harold Maslow의 '망치를 지닌 사람 눈에는 전부 못으로 보인다.'는 격언처럼 디자인 리서처가 특별히 잘하는 조사 기법이 있는 경우 처음부터 다른 조사 기법이 적절한 상황에서도 자신이 잘하는 조사 기법으로 리서치를 하게 되는 경향이 있다.

　리소스나 노하우를 공유하기 어렵다는 점도 이 조직 구조의 단점이다. 제품팀별로 리서치에 필요한 양식을 만들고 기자재 등을 구입해야 하기 때문이다. 그리고 사용성 연구와 같은 대형 투자를 집행할 때 중앙집권형 조직보다 제약이 많다.

4.2.3　매트릭스형의 조직 구조

그림 4-3과 같은 매트릭스형 조직에서는 디자인 리서처가 제품 개발팀과 디자인 리서치팀 양쪽에 소속되어 있다. 이 조직 구조는 중앙집권형과 분산형의 이점을 모두 지닌다.

　이 구조에서는 디자인 리서처가 프로젝트팀의 일원으로 일하면서, 프로젝트팀과 밀접한 관계를 맺을 수 있다. 따라서 자연스럽게 디자인 리서치가 필요한 상황을 조기에 발견해 리서치를 실시할 수 있다. 한편 제품팀의 일원이 되어 일상적인 업무를 처리하므로 업무 내용이 디자인

리서치팀에도 공유된다. 각 리서치 관리와 리뷰를 디자인 리서치팀에서 실시하기 때문에 디자인 리서치의 질이 향상된다.

프로젝트 상황에 맞춰 구성원을 배분할 수 있다는 높은 유연성도 이 조직 구조의 이점이다. 가령 한 프로젝트에서 워크숍을 실시해야 한다면 워크숍 전문가를 일시적으로 제품 개발에 투입할 수 있으며 다른 업무로 부하가 걸렸다면 여유가 있는 다른 구성원이 일시적으로 투입될 수 있다. 리서치에 필요한 리소스를 디자인 리서치팀에서 관리하면 업무 효율화도 꾀할 수 있다.

한편 각각의 디자인 리서처 입장에서 보면 두 팀에 소속되어 있는 상황은 반드시 바람직하다고는 할 수 없다. 두 팀에 소속되어 있다는 말은 상사가 두 명 존재한다는 말이며 상사의 의견이 반드시 일치하리라는 보장이 없다. 결국 디자인 리서처가 두 팀 사이에 껴서 스트레스를 받으며 일하는 경우도 생긴다.

이러한 조직 형태를 적절하게 운용하는 일은 사실 쉽지 않다. 각 디자인 리서처에게는 보고, 상담, 연락이라는 업무가 추가되며 디자인 리서치팀의 매니저는 제품팀의 매니저와 면밀하게 소통해 프로젝트 상황을 파악하고 각각의 팀의 이해관계를 정리해 같은 목표를 향해 나아갈 수 있는 상태를 만들어야 한다.

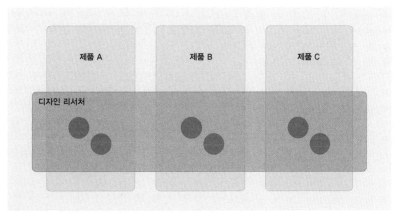

그림 4-3

4.2.4 디자인팀과 디자인 리서치팀은 어떻게 협력하는가

지금까지 제품팀과 디자인 리서치팀의 관계성에 관해 이야기했지만, 디자인팀과 디자인 리서치팀의 관계성에 대해서도 검토해야 한다. 대부분 디자인 리서치팀은 디자인팀 안에 소속되어 있다. 이는 역사적으로 디자인팀이 디자인을 실시할 때 다양한 리서치를 실시해왔고 리서치에 대한 이해도가 깊기 때문이다.

어느 정도 규모가 있는 제품은 제품 매니저가 디자인 리서치를 활용하는 일도 많아진다. 이런 경우에는 디자인 리서치팀이 제품 매니저 혹은 제품관리팀에 소속되어 있거나 디자인팀과 제품 매니저 양쪽에 모두속해 있기도 하다.

디자인 리서치팀이 어느 쪽에 소속되는 것이 나은지는 디자인 리서치에 기대하는 내용에 따라 다르다. UI와 UX 디자인을 위한 리서치가 주라면 디자인팀에 속하는 편이 나으며 시각적인 면을 포함해 다양한 가설을 만들고 검증하는 일이 많이 요구된다면 제품 매니저와 함께 일하는 경우가 많아지므로 제품관리팀에 소속되어야 효율적으로 업무를 진행할 수 있다.

사람들에게 자주 받는 질문에 대한 대답을 겸해 설명해보자. 앞으로 조직 안에서 디자인 리서치를 진행할 계획이라면 일단은 작게 시작하는 것이 원칙이다. 디자인 리서치를 작게 시작해 작은 성과를 내고 주변 사람들의 참여를 이끌면서 조금씩 문화를 키워가야 한다.

최근에는 제품 매니지먼트의 사고방식이 점차 확산하면서 디자인 리서치에 대한 인지도도 높아져 그 중요성을 인정받고 있다. 이는 제품 매니지먼트의 본고장인 미국이나 그 이외의 영어권 국가에서 디자인 리서처 구인이 증가하고 있다는 점만 봐도 잘 알 수 있다. 이러한 경향은 다른 나라에도 그리 머지않은 미래에 파급될 것으로 보인다.

4.3 　제품 매니지먼트와 디자인 리서치의 관계

최근의 소프트웨어 제품 개발 현장에서는 제품 매니지먼트라는 사고방식과 직업 분야가 급속하게 자리를 잡아가고 있다. 기술, 디자인, 비즈니스와 관련된 팀들이 서로 협업해 제품을 성장시켜갈 때 디자인 리서치는 어떤 위치에서 어떻게 팀에 공헌해야 할까?

4.3.1 　제품 매니지먼트란 무엇인가

특히 소프트웨어 제품에 관한 영역에서 제품 매니지먼트와 제품 매니저에 대한 관심이 크게 높아지고 있다. 미국 소프트웨어 개발자 마크 앤드리슨Marc Andreessen이 2011년에 자신의 칼럼[2]에서 '소프트웨어가 세계를 집어삼킨다.'라고 했듯이 서점, 영화, 음악, 게임과 같은 콘텐츠 비즈니스뿐 아니라 통신, 인재 소개, 소매, 물류, 가스, 전기, 금융, 헬스 케어, 교육에서 군사 산업에 이르기까지 모든 산업에서 소프트웨어의 중요성이 높아지면서 소프트웨어 제품을 얼마나 잘 관리하는지가 비즈니스 경쟁력의 원천이 되고 있다. 소프트웨어가 비즈니스에 영향을 끼치는 상황에서는 제품 매니지먼트나 제품 매니저라고 불리는 직종이 자연스럽게 주목을 받는다. 우리 주변의 제품만 둘러보아도 비영업 부문까지 포함해 소프트웨어와 전혀 관련이 없는 제품은 아마 발견하지 못할 것이다. 하지만 제품 매니지먼트가 포괄하는 영역은 소프트웨어 제품에만 그치지 않는다.

　제품 매니저의 위치는 기업에 따라 차이가 있지만, 대부분 각 기업의 대표이사 직속으로 독립되어 있다. 제품 매니저는 시장 상황을 파악하고 제품을 이해해 고객의 니즈를 확인한 뒤 니즈에 우선순위를 매겨 전

2
《월스트리트저널(The Wall Street Journal)》에 발표했으며 마크 앤드리슨의 웹사이트에 전문이 공개되어 있다. http://a16z.com/2011/08/20/why-software-is-eating-the-world/
— 지은이 주

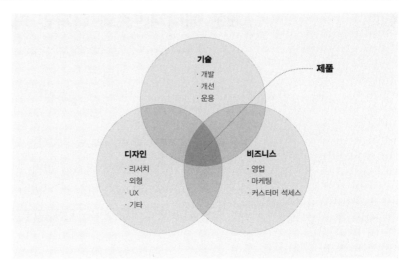

그림 4-4

략을 세우고 사용자의 요구를 적절한 체험으로 구성하는 일을 한다. 그리고 제품의 시작부터 수익화까지 특정 제품에 관한 모든 책임을 지는 존재이기도 하다. 제품에 관한 모든 것이란 그림 4-4처럼 일반적으로 기술, 디자인, 비즈니스, 세 가지로 나뉘어 설명된다.

이 세 가지 원의 중심에 존재하는 것은 당연히 제품이며 제품은 기술, 디자인, 비즈니스가 중첩되는 부분에 자리한다.

기술은 제품을 개발 및 운용하는 구조, 개발자를 말하며 그들이 있기 때문에 제품이 탄생하고 사용자에게 제품을 안정적으로 제공할 수 있다.

디자인은 외형 디자인은 물론 제품을 사용하는 사람 혹은 사용하게 될 수도 있는 사람들을 이해하고 니즈와 요구를 읽어내 어떤 해결책이 적절한지 검토하는 역할을 한다. 그리고 비즈니스는 제품을 판매하고 제품으로 수익을 올리는 역할을 지닌다.

만약 세 가지 원의 균형이 깨진다면 어떻게 될까? 기술의 힘이 너무 강하면 개발자의 상황으로 제품에 설치할 기능이 결정되어 고객이 원하지 않는 기능이 추가되거나 혹은 고객이 원하는 기능이 바람직하지 않은 형태로 실현될 가능성이 있다. 또한 비즈니스적인 면에서의 비용 대비 효과를 무시하고 새로운 기술을 도입하거나 중요한 개선 요구가 뒤

로 밀리는 경우도 있을 것이다. 비즈니스적인 면이 너무 강하면 고객의 요구가 중시되어 개발팀이 휘둘리고 소중한 개발 리소스가 낭비될 우려가 있다. 그리고 단기 매출만을 중시해 중장기적으로는 결국 고객이 원하지 않는 기능의 개발이 우선시될지도 모른다. 고객만 생각하다 보면 비즈니스로 성립할 수 없는 가격으로 제품을 제공하거나 제품 단계마다 과잉된 UX를 제공하게 될 수도 있다.

제품을 만들어내고 건전하게 성장시키기 위해서는 디자인, 비즈니스, 기술의 상황, 즉 고객이 원하고 비즈니스로 성립해 현실적인 일정과 비용으로 개발할 수 있는 적절한 균형점을 발견하고 이를 실현하기 위해 지속해서 의사 결정을 해나가야 한다. 이 의사 결정을 실시하는 책임자가 제품 매니저이며 개발, 고객, 비즈니스 등 각각의 분야를 뛰어넘는 풍부한 지식과 경험이 필요하다.

제품 매니지먼트와 디자인 리서치의 협업

팀이 작을 때 제품 매니저는 이른바 만능인이 되어야 한다. 제품을 고객에게 판매하거나 고객의 이야기를 듣고 그 요구 사항을 정리하는 일을 할 때도 있다. 개발팀 안에서 코딩까지 맡게 될지는 그 사람의 개인적인 배경에 따라 달라지겠지만, 제품 출시 전에는 개발에 투입되어 동작 테스트에 매달리는 일도 흔하다. 또는 제품의 프로토타입을 만들고 와이어 프레임을 짤 때도 있다.

하지만 제품이 성장하고 팀이 커질수록 제품 매니저의 역할에도 변화가 생긴다. 제품 개발을 할 때 어떤 제품을 만들지 결정하고 그 방법을 관련 부서와 협의하고 이해관계자를 움직여 제품을 개선하는 일이 제품 매니저의 역할이 된다. 여기에서 중요한 열쇠가 디자인 리서치다. 제품 매니저가 어떤 제품을 만들지 결정하기 위한 정보를 디자인 리서치에서 제공한다. 여기에서 이야기하는 정보란 크게 나눠서 가설과 그 가설에 대한 검증 결과다.

가설이란 가령 '고객이 이런 기능을 선호할까?' '제품을 개선하면 고객이 더 증가하지 않을까?' 같은 것이며 앞에서 소개한 다양한 조사 방법

으로 이러한 가설을 세울 수 있다. 그리고 가설에 대한 검증 결과란 프로
토타이핑 등의 기법으로 이들 가설이 사실인지 확인한 성과를 말한다.

　　제품 개발에서 디자인 리서치팀만 가설을 세울 수 있다는 규칙은 없
다. 비즈니스팀이 고객을 응대하다가 가설을 세울 수도 있으며 개발팀이
'이러한 사용자 인터페이스라면 고객이 사용하기 편하겠다.'와 같은 가
설을 만드는 일도 당연히 가능하다. 이렇게 다양한 가설이 제품 매니저
에게 모이면 검증할지 안 할지, 검증한다면 어떻게 검증할지 판단한다.

　　검증 대상이 되는 가설 혹은 원하는 검증 정밀도에 따라 디자인 리
서치팀에서만 검증하지 못하는 가설도 있으므로 다른 팀과의 연계가 필
요해진다. 하지만 적어도 초기 검증에는 디자인팀이나 디자인 리서치팀
이 주도할 때가 많다. 이처럼 디자인 리서처는 제품 매니저와 함께 제품
의 가치를 창출해간다.

4.4 　디자인 리서치의 가치 향상

디자인 리서치는 하나의 프로젝트에서 제품이 안고 있는 모든 과제를 해결해주는 마법이 아니다. 디자인 리서처는 디자인 리서치 프로젝트를 여러 차례 혹은 동시에 시행하면서 지속해서 제품을 더 좋게 개선한다는 자세를 지녀야 한다. 이때 디자인 리서치를 실시하는 입장에서도 투자 대비 효과를 최대화하기 위해 노력해야 한다.

4.4.1　리서치 방식의 조합으로 투자 대비 최대 효과를 노린다

규모가 큰 제품이라면 복수의 리서치팀이 함께 운영되거나 서로 다른 규모의 리서치를 조합해 제품 개발을 진행한다. 서로 다른 규모의 리서치란 넓고 얕은 리서치와 좁고 깊은 리서치라고 분류하면 이해하기 쉬울 것이다.

넓고 얕은 리서치란 가령 매장 운영 개선이 과제인 팀이라면 초기에 넓은 영역을 대상으로 가장 처음에 실시하는 리서치를 말한다. 이러한 리서치를 통해 재고 관리와 고객 응대, 매장 직원의 업무 일정 관리 등 다양한 업무를 이해하고 여러 기회를 발견한다. 하지만 여기에서 발견한 기회는 '어떻게 하면 작업 부하를 줄이면서 재고 관리를 효율화할 수 있을까?'처럼 대상을 넓은 관점으로 본 것이다.

이처럼 기회를 확인한 뒤에는 더 적절하게 문제를 정의하기 위한 좁고 깊은 리서치가 필요해진다. 가령 '채용 후의 연수 기간을 줄이고 신입사원이 현장에서 실력을 발휘할 수 있도록 하려면 어떻게 해야 하는가?'와 같은 질문이 있다면 인재 채용과 연수에 초점을 맞춘 리서치를 실시하게 된다.

하나의 리서치 프로젝트에 들이는 예산과 기간이 같다면 전자는 업무 전체를 인식한 과제를 설정할 수 있지만 각 업무를 이해하는 데에는 한계가 있다. 한편 후자는 범위를 한정했기 때문에 전체를 이해하기 어렵지만 특정 영역을 깊게 파악해 더 적절하게 문제를 정의할 수 있다.

좁고 깊은 리서치를 실시하는 경우, 어느 영역에 타깃을 맞추면 투자자본수익률Return on Investment, ROI이 최대화될지 검토해야 한다. 이를 위해서는 먼저 넓고 얕은 리서치가 꼭 필요하다. 이들 리서치의 범위나 깊이를 조절하면서 리서치 리소스의 투자자본수익률 최대화를 목표로 삼아야 한다.

이때 중요한 점은 리서치 결과의 활용 가능성이다. 투자자본수익률이 높은 리서치여도 리서치 결과로 얻은 해결책을 제품에 반영할 개발팀이 없거나 기타 리소스를 얻을 수 없다면 아무리 훌륭한 해결책을 제안해도 그림의 떡이 되고 만다.

한편 개발 공수가 적게 들면서 제품을 차근차근 개선하는 것으로 이어지는 리서치의 결과는 제품 백로그, 즉 비교적 바로 진행해야 하는 개발 과업으로 설정하기 쉽다. 규모가 큰 제품이라면 개발팀이 몇 개로 나뉘어져 점차적 개발과 중장기적 개발로 역할을 분담한다. 리서치팀의 운용뿐 아니라 여러 이해관계자와 연계해 자신들의 아웃풋의 가치를 높일 수 있도록 조정할 필요가 있다.

4.4.2 프로세스를 발전시킨다

디자인 리서치팀의 가치를 높이기 위해서는 팀 전체의 계획, 즉 리서처를 어떤 프로젝트에 투입할지 조율해 리서치에 대한 비용 대비 효과를 극대화하고 디자인 리서치의 프로세스를 발전시켜 각 프로젝트의 성과를 높이기 위한 노력도 해야 한다. 여기에서 이야기하는 성과는 얼마나 낮은 비용으로 높은 실적을 낼 수 있느냐는 것이다.

각 리서치의 준비, 리서치 대상자 모집, 일정 관리, 각종 물류 관리,

리서치 대상자에 대한 대응 등은 처음에는 준비하기가 매우 힘든 부분들이다. 하지만 이러한 업무들은 정상적으로 리서치를 실시해간다면 어느 정도 정형화할 수 있다. 향후에 실시될 리서치 프로세스를 고려하며 진행하기를 바란다.

리서치 대상자를 찾는다

리서치 대상자 모집은 회사 안에서 모집할지 외부의 인재 소개 회사 등에 의뢰할지에 따라 프로세스가 크게 달라진다. 해당 제품의 사용자로 한정하지 않고 폭넓게 이야기를 듣고 싶을 때는 외부 협력 회사에 의뢰하면 좋다. 하지만 해당 제품의 사용자에게 이야기를 듣고 싶다면 그들에게 연락을 취해야 하므로 외부 협력 회사는 이용하기 어렵다. 제품 안에 메시지 기능 등이 있다면 그 기능을 활용하는 것도 하나의 방법이지만, 메일 등의 수단으로 사용자에게 연락을 취해야 한다. 기업 간 전자상거래 제품이라면 영업 담당자, 커스터머 석세스 매니저를 경유해 연락을 취하는 방법도 있다. 어떤 경우든 사용자에게 처음 연락을 취해야 할 때는 개발자나 영업 담당자 혹은 고객지원팀이나 커스터머 석세스 매니저에게 연락해 프로젝트의 의의와 목적을 설명해야 한다.

리서치에 협조한 사람들 혹은 부탁했지만 아쉽게 거절한 사람들에 대한 정보는 회사 안에서 목록으로 만들어 관리하고 공유하도록 하자. 어느 정도 시간이 지난 뒤 다시 협조를 의뢰하거나 회사 안의 다른 제품을 위해 협조를 부탁할 수 있기 때문이다. 회사의 다른 제품에 이미 협조하고 있는 대상자라면 의뢰하는 시점에 주의를 기울여야 한다. 제품이 다르기는 해도 같은 회사에서 빈번하게 협조를 의뢰한다면 리서치 대상자는 그 기업에 어떤 인상을 받게 될까? 좋은 인상을 받았다고 해도 그것이 편견으로 작용해 리서치 내용에 영향을 줄 가능성이 크다.

리서치 대상자 목록에는 어떤 리서치를 실시했는지 함께 적어두면 좋다. 나중에 리서치를 실시할 때 과거의 인터뷰 내용을 다시 자세하게 조사해 인사이트 추출을 시도하는 경우도 있기 때문이다. 인터뷰 내용에 흥미로운 점이 있었다면 추가 인터뷰를 부탁할 수 있다. 과거의 리서

치는 제품과 조직에 귀중한 자산이다.

다른 부서의 협조를 받는다

처음으로 디자인 리서치를 실시할 때는 리서치 대상자 모집 이외에도 처음으로 진행하는 일이 많다. 디자인 리서치 담당자도 없을 테니 회사 안에서의 조율에도 시간이 걸린다. 매번 처음부터 설명해야 한다면 그만큼 시간과 노력이 들어간다. 따라서 향후에도 리서치를 실시한다 예상하고 해당 부서에 미리 담당자를 정해두는 것이 좋다. 그리고 '디자인 리서치를 실시할 때는 ○○부서의 ○○ 씨에게 연락한다. 이때 디자인 리서치의 목적과 인터뷰 필요 인원, 인터뷰 대상자 조건, 인터뷰 실시 예정일을 함께 전달한다.'와 같이 업무를 정형화해둔다. 때에 따라서는 스크리닝을 위한 조사표를 디자인 리서치팀에서 작성해 대상자에게 배포하는 업무도 있을 것이다. 기본적으로 반복해서 발생할만한 업무는 되도록 틀을 만들어두자.

리서치 준비를 할 때 인터뷰 실시를 위한 동의서 준비는 리서치팀으로만 대응하기 어렵다. 동의서는 법무 부문의 업무로 인터뷰할 때마다 매번 새로운 동의서를 만들기보다 지속해서 사용할 수 있는 내용으로 작성을 의뢰하는 것이 바람직하다. 기업에 따라서는 사회 정세에 맞춰 미리미리 수정해둘 가능성도 있으므로 동의서는 법무 관리로 인식하고 필요하다면 법무에서 관리하는 파일 서버나 계약서 관리 시스템에서 다운로드받아 이용한다. 동의서 준비 방법에 대해서는 그 프로세스를 미리 정해두자.

인터뷰 대상자 사례금이나 리크루팅 회사에 지급이 발생할 때 어느 부서의 예산을 적용하고 누구와 의논하면 좋을 것인가? 리서치 부문이 있다면 리서치 부문의 예산에서 부담할 수 있지만, 리서치 부문이 있는 기업은 극히 일부로 디자인 리서처는 대부분 디자인 부문에 속해 있다. 디자인 부문에서 리서치 예산을 미리 확보해두어 리서치를 위한 지출이 인정된다면 문제없지만, 그게 어려운 상황이라면 수익자 부담으로 개발 등 다른 부문에서 비용 부담이 가능한지 검토한다.

리서치 실시 매뉴얼의 정비

리서치 대상자를 대하는 대응 방식도 정해둔다. 사전에 혹은 사후에 리서치 대상자에게 보낼 메일 내용은 양식을 만들어 작성해둔다. 그리고 사무실에서 인터뷰를 실시할 때는 인터뷰 대상자의 사무실 방문 절차를 미리 정해둔다. 기업 규모에 따라서는 안내데스크 담당자에게 각별한 대응을 부탁해야 할 수도 있다. 리서치 대상자를 맞이하는 사람, 필요하다면 차를 준비하는 사람, 인터뷰 종료 후 인터뷰 대상자를 배웅하는 사람 등 어떤 역할이 발생하는지 미리 파악해 팀 안에서 역할 분담을 해놓는다. 기업별로 안내데스크의 구조나 사무실 배치 등이 다르므로 인터뷰 세션이 끝난 후 개선점이 있는지 이야기를 나누어 개선해나간다.

리서치에는 카메라와 녹음 장비 같은 하드웨어를 사용한다. 담당자별로 장비를 갖추는 일은 비용 면에서 좋은 방법이 아니므로 회사에서 함께 공유하고 이용할 수 있는 장비를 준비해 이용 절차를 정해두자.

앞에서 이야기한 인터뷰 대상자 모집이나 인터뷰 동의서, 사례 지급, 인터뷰 대상자 대응 규칙 등은 회사의 다른 디자인 리서치 프로젝트에서도 대부분 활용할 수 있다. 사내 인프라나 협업 소프트웨어 위키 등이 있다면 이들 도구를 활용해 각종 절차를 공유하고 리서치를 실시하려는 사람은 누구나 열람할 수 있도록 해두자.

4.4.3 지식을 축적한다

지식 관리Knowledge Management에는 두 가지가 있다. 첫 번째는 디자인 리서치 프로세스에 관한 지식, 또 다른 하나는 리서치에서 얻은 인사이트나 기회에 관한 지식이다.

전자인 디자인 리서치 프로세스에서 얻은 지식은 가령 '리서치에서 이런 워크숍을 설계했더니 이런 결과가 나왔다.' '인터뷰에서 이런 시도를 했다.' 등 관계자가 앞으로 프로젝트에서 활용할 수 있는 지식의 집합이다. 혹은 '사용자 여정 지도를 작성했으니 양식으로 이용할 수 있도

록 공유 폴더에 저장해둔다.' '와이어 프레임 작성을 위한 요소를 작성한
다.' 등도 포함된다.

　　후자는 리서치 프로젝트에서 얻은 인사이트다. 특정 목적을 위해 얻
은 인사이트는 다른 프로젝트에서도 활용될 수 있다. 이때 그 인사이트
를 얻게 된 본래의 정보에 얼마나 쉽게 접근할 수 있느냐가 핵심이 된
다. 동영상, 인터뷰 녹취록, 추출한 인사이트 등을 공유할 수 있다면 좋
다. 공유할 때는 특정 주제어로 검색할 수 있도록 해두자. 특정 리서치
프로젝트는 물론 다른 프로젝트, 예를 들어 제품 전체와 관련될 만한 정
보나 이번에는 대상이 아니지만 다른 제품의 개선에 도움이 될 만한 인
사이트를 얻었을 때는 태그를 달아 사내 블로그 기사 등의 형태로 기록
해둔다.

　　클라이언트 비즈니스가 주요 업무인 디자인 회사라면 특정 클라이
언트 정보를 다른 클라이언트에게 전달하는 일은 불가능하므로 실제로
정보 공유에 일정한 제약이 존재한다. 하지만 일반 기업에서 제품 디자
인 리서치를 지속해서 진행할 계획이라면 자신의 회사 제품에 관한 다
양한 정보를 활용하는 일은 개인정보보호라는 점만 해결하면 비교적 쉬
우므로 꼭 실행하길 바란다.

디자인 리서치를 조직에서 효과적으로 운용하기 위해서는 디자인 리서치 혹은 디자인 리서처의 기술과 경험 외에 다양한 항목을 검토해야 한다. 검토 항목은 조직과 제품의 상황에 따라 달라지므로 모든 조직과 제품에 운용할 수 있는 최적의 해답은 존재하지 않는다.

하지만 디자인 리서치를 둘러싼 상황을 살펴보면 디자인 리서치만으로 고객에게 가치를 전달할 수 없다는 사실은 분명하다. 다른 조직과의 협업을 통해서만 고객에게 가치를 제공할 수 있다는 사실을 명심하길 바란다. 우리는 디자인 리서처로서의 입장을 조직 안에서 과도하게 주장하기보다 조직의 목표, 제품이 가야 할 방향을 이해해 개발, 비즈니스, 고객 그 외 다양한 이해관계자와 함께 하나의 팀이 되어 제품에 이바지하도록 노력해야 한다.

이 책의 마지막에는 일본에서 디자인 리서치를 실시하는 기업의 사례를 소개한다.

부록

사례 조사 1: 사업 단계에 맞춘 디자인 리서치

유비주식회사Ubie株式会社
http://ubie.life/

'테크놀로지를 이용하여 사람들에게 적절한 의료로 안내한다.'가 목표
인 헬스테크HealthTech[1] 스타트업 유비주식회사에서는 의료 기관을 위해
업무 효율화와 진단을 지원하는 서비스인 '유비 AI문진'을, 일반인을 위
해 증상을 묻는 질문에 답을 하면 의심되는 질병과 대처법을 알 수 있는
'유비 AI진료상담'을 제공한다.

　　유비의 제품 디자이너는 2020년 10월 현재 다섯 명이다. 리서치 설
계에서 리서치 대상자 모집, 프로토타이핑, 실사, 분석까지 기본적으로
디자이너가 주도해 실행한다. 유비에서는 신규 제품 창출 및 현행 제품
의 개선에 디자인 리서치를 활용하고 있으므로 여기에서 몇 가지 사례
와 함께 소개하도록 하겠다.

신규 사업 창출

2018년에는 인도 진출을 목표로 인도의 여러 도시에서 디자인 리서치
를 실시했다. 인도 사람들은 아플 때 어떤 상황에 놓여 있었고 이후에
어떻게 대처했는지를 듣고, 일본에서의 의료 진료와 어떤 공통점과 차
이점이 있는지 파악하고자 했다. 또한 간이 프로토타입을 준비해 아이
디어 검증을 실시했다.

　　그 결과 '인도 공립병원은 싸지만 질이 낮고 사립병원은 질이 높지만

[1]
헬스 케어와 테크놀로지를 합친 말로
의료와 건강관리 등의 서비스를 제공
한다.

비싸기 때문에 적당한 의료 기관이 없다. 이러한 까닭에 진료를 기피하거나 질병이 악화되는 현상이 발생한다.' '인도에서는 지방에서 도시로 이주하는 사람이 매우 많아서 몸이 안 좋아도 자신이 사는 지역의 가정의학과에서 상담을 받기가 어렵고 의료 접근 면에서 소외되기 쉽다.' '일본과 달리 의료 행위가 공정 가격이 아니므로 의료비에 대한 투명성이 환자 체험에서 중시된다.'라는 인사이트를 얻었다.

이들 인사이트를 바탕으로 가치 카드를 작성했다. 가치 카드는 '어디에서 적절한 치료를 받을 수 있는지 알 수 있는 가치' '저렴한 비용으로 치료를 받을 수 있는 가치' '중병일지 모르는 공포를 완화할 수 있는 가치' '2차 감염 없이 진료를 받을 수 있는 가치' 등으로 기술된다. 기술 방식은 다르지만 제품이 제공해야 할 가치를 기술했고 해결해야 할 문제가 있다고 인식한 것이므로 이 책에서 이야기한 기회 혹은 HMW 질문에 해당한다고 볼 수 있다.

또한 가치의 추출과 병행해 환자 여정 지도를 작성한 다음 가장 먼저 풀어야 할 문제가 어디에 있는지 파악하고 검증해야 할 가설의 우선순위 결정과 검토를 진행해 프로토타이핑을 실시하고 있다. 이처럼 디자인 리서치를 활용한 신규 사업 창출 시도는 인도에서의 리서치 외에 신종 코로나바이러스의 영향을 받는 상황에서도 진행하고 있다.

현행 제품의 개선

유비에서는 제품 개발을 맡는 스크럼팀 안에 디자이너가 소속되어 현행 제품의 개선을 위한 디자인 리서치를 실시하고 있다.

유비의 개발 프로세스에는 제품 백로그의 일종으로 리서치가 존재해 디자이너가 주도하면서 스크럼팀으로서도 리서치를 실시하는 문화가 조성되어 있다.

어느 조사에서 '제품을 신뢰하는 이유는 무엇인가?'를 밝히기 위해 지속 사용자나 이탈 사용자에게 접근해 사용자 행동 특성과 그 배경에 있는 가치관을 발견하는 리서치를 실시하고 있다.

유비 AI진료상담의 사용자에게 인터뷰를 실시해 사용자의 발화 하나하나를 포스트잇에 적어서 공통점과 차이점을 유형화한 다음 거기에서 인사이트와 과제를 추출한다. 인사이트로는 '몸이 안 좋을 때 과거에 경험한 증상인지 여부가 처음에 사용자가 취하는 대처법을 결정하는 데 크게 영향을 준다.'와 같은 발견을 얻을 수 있었다. 인사이트 추출과 병행해 '사용자가 사전에 예상했던 질병이나 대처법이 유비 AI진료상담에서 제시한 결과와 달랐을 때 어떻게 소통하면 더 설득력을 높일 수 있는가?'와 같은 해결 과제를 정의한다. 그리고 이들 과제에 대한 아이디어를 내고 그 아이디어를 제품 백로그[2]에 추가해 우선순위를 정한 다음 개발에 들어간다.

해결할 과제에 대해 아이디어 도출을 실시할 때도 있으며, 아이디어 도출 없이 해결할 과제를 그대로 아이디어로써 제품 백로그에 추가할 때도 있다. 과제의 크기나 내용에 따라 달라지지만 적절한 해결책이 명확한 경우는 반드시 아이디어 도출 과정을 밟을 필요는 없다.

[2]
다음에 제품을 위해 개발해야 하는 기능 목록을 말한다.

부록

사례 조사 2: 스토리 기반의 제품 디자인

요코가와전기주식회사橫河電機株式会社
http://www.yokogawa.co.jp

요코가와전기는 1915년에 설립된 대기업으로 세계 굴지의 공업 계기 및 프로세스 제어 시스템 제조회사다. 요코가와전기에서 디자인 부문은 리서치 외에도 다양한 디자인 업무를 한다. 리서치를 주업무로 맡는 인원은 소수다. 다만 고객 인터뷰 등으로 디자이너가 리서치에 참여할 기회가 많다. 지금부터 제품 디자인의 흐름과 사내에서의 디자인 리서치 프로그램에 대해 소개하려고 한다.

새로운 제품을 위한 디자인 리서치

사업 부문과 디자인 부문은 제품과 서비스를 통해 고객에게 가치를 전달하려는 공통의 목표가 있다. 사업 부문이 디자인 부문에 이 제품을 '멋있게' 디자인해달라고 의뢰할 때 그저 멋있게만 하는 것이라면 일은 간단하다. 하지만 제품의 가치를 고객에게 전달하는 것이 목표라면 '멋있다'는 간단하게 정의할 수 없다.

　대부분 디자인은 대상이 되는 프로젝트의 상황을 이해하는 것에서부터 출발한다. 하지만 때에 따라서 고객에 대한 설정이 불충분하거나 구분이 명확하지 않고 제품을 어떻게 사용하는지 구체적으로 다 검토하지 못한 경우도 있다.

　사업 부문은 고객을 잘 파악하고 있다. 가령 계측기 개발에 관한 것이라면 성능과 가격 면에서 고객이 무엇을 기대하는지 개발자의 머릿속에 있다. 하지만 고객이 그 계측기기를 어떻게 사용하고 무엇을 개발하려고 하는지 이야기를 들을 기회는 별로 없다. 개발 내용은 기밀이기 때문이다.

　이럴 때 디자인 부문에서는 리서치 실시를 제안한다. 심층 인터뷰에서 페르소나 작성까지 3개월 동안 실시하는 프로세스를 디자인 리서치

로 제공하고 있다. 이 프로세스에서는 깔끔한 자료를 제작하는 것보다 리서치 과정에서 고객을 이해하는 것이 주요 목적이다.

요코가와전기에서는 리서치 대상을 크게 둘로 분류해 인식한다. 첫 번째는 사용자의 일을 아는 것이며 두 번째는 사용자의 마음을 아는 것이다. 디자이너는 개발 프로젝트팀이 무엇을 알고 모르는지 정리해 어떻게 정보를 수집할지 고민한다. 고객의 이야기가 물론 최적일 수도 있지만, 주제에 따라서는 그렇지 않은 경우도 있다. 대학교수의 이야기나 사업부 기술자의 이야기를 듣는 것으로 해결되는 일도 많다. 따라서 인터뷰를 실시하기 전 현장을 살피거나 관련 동영상을 시청하도록 한다.

인터뷰를 실시한 후에는 인터뷰 녹취록을 만든다. 그 이후 주제어를 추출해 정리한다. 요코가와전기에는 한 면이 화이트보드로 된 공동 창작실이라 불리는 거대한 벽을 지닌 전용 사무실이 있다. 일련의 분석 작업은 이 방에서 주로 이루어졌다.

정보 정리의 핵심은 스토리를 만드는 것이다. 일기처럼 아침에 일어나 회사에 가서 어떤 일을 하는지 등 예비 사용자의 생활을 묘사하는 형식을 사용할 수 있다. 스토리로서 기술하는 내용의 기간 설정은 제품의 성격에 따라 달라진다. 매일의 업무에 관해 기술하는 경우도 있고 중장기적인 시점에서 사용자의 이야기를 그리는 경우도 있다.

이 스토리와 함께 페르소나를 작성해 개발 프로젝트 구성원과 공유한다. 페르소나 작성만 한다면 시종일관 전용 양식의 항목을 채워가게 되지만, 스토리를 바탕으로 페르소나를 작성하면 사람들이 더 공감하기

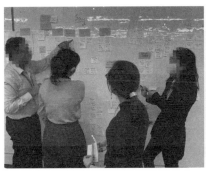

쉬운 페르소나를 만들 수 있다. 상품 개발에서는 배경에 스토리가 있느냐가 중요하다. 페르소나와 함께 스토리가 있으면 제품 사용 장면이나 고객이 안고 있는 과제를 더 구체적으로 상상하며 제품 개발을 진행할 수 있다. 이는 기업과 소비자 사이의 전자상거래 제품에 한정되지 않고 계측기기처럼 전문직용 기업 간 전자상거래 제품을 다루는 기업에서도 중요하다.

　　위와 같은 형태로 사업 부문과 협업해 디자인 리서치를 실시하면 이후부터는 제품 개발의 초기 단계에서부터 함께 상의하는 일이 많아진다. 이는 사업 부문에서도 디자인 리서치가 제품 개발에 유효하다는 가치관이 공유되었다는 증거다.

HIT UX

개별적인 디자인 리서치 프로젝트와는 별도로 회사 안에서 개발 프로젝트를 모아 그룹 컨설팅과 같은 형태로 디자인 리서치 프로그램 HIT^{Hunt for Innovation Treasure} UX를 제공한다.

　　이 프로그램에 참여를 신청하는 직원은 기존 제품의 연장선에 있는

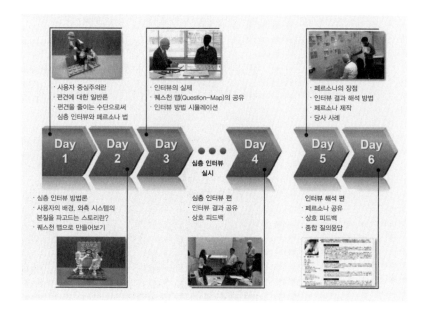

제품에 대해 생각하거나 완전히 새로운 서비스나 제품을 제안하려는 직원이다. 요코가와전기의 사내에서 새로운 제품을 개발할 때는 스테이지 게이트의 게이트를 돌파해야 한다. HIT UX에 참가하는 팀은 이 스테이지 게이트의 첫 번째 단계보다 한 단계 전 단계에 있는 경우가 많다. 가령 대상이 되는 고객을 대략 파악하고 있거나 무엇을 하고 싶은지가 어느 정도 명확한 상태다.

네다섯 개 프로젝트에 그룹 컨설팅을 동시에 제공한다. 팀은 기본적으로 네 명에서 다섯 명이며 최소 참여 인원은 세 명이다. 한 사람으로는 조직을 움직일 수 없기 때문이다. 적어도 세 명이 있어야 조직을 움직일 수 있다. 주로 제품 개발 프로젝트의 팀 리더와 몇 명의 팀 구성원으로 구성된다.

리서치 문화를 사내에 정착하는 일도 HIT UX의 목적이다. 리서치의 유용성에 대해 이해한 인재가 사내의 다양한 부서에 흩어져 있는 상태가 이상적이다. 이러한 이상적인 조직 상태를 형성하는 데 HIT UX 프로그램은 매우 유효하다.

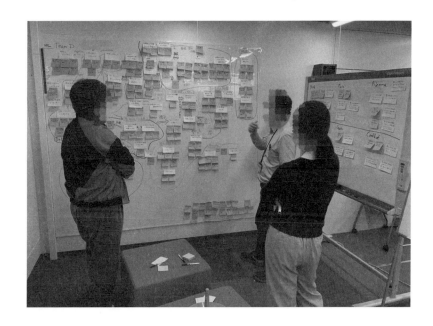

마치며

우리 사회는 우리가 상상하는 것 이상으로 민주적이다. 나는 어렸을 때 우리 사회와 생활은 누군가를 통해 주어지는 것이라고 믿었다. 워크맨, 텔레비전 게임용 컴퓨터, 다마고치, 스티커 사진처럼 세상의 누군가가 생각한 훌륭한 제품이 주변에 넘쳐났다. 그러한 제품은 우수한 몇 명에 의해 탄생해 사람들에게 판매되었고 그 흐름은 일방통행이며 우리가 어떤 영향도 끼치지 않는다고 생각했다.

하지만 실제로는, 적어도 현대에는 그렇지 않다. 모든 사람은 훌륭한 가능성을 지니고 있으며 제품, 더 넓게는 사회에 커다란 영향을 줄 수 있다. 20년 전, 10년 전과 비교해 우리는 분명히 더 방대한 정보에 접속할 수 있으며 우리가 할 수 있는 일도 훨씬 증가했다.

인터넷과 그 관련 기술, 인공지능의 발전과 그 성과를 간단하게 이용할 수 있는 환경이 갖추어졌고 아두이노나 레이저 커터, 3D 프린터 등 디지털 제작 도구의 보급으로 가능해진 부분도 많다. 지금까지는 자본력이 있는 대기업만 도전할 수 있었던 제조를 우리가 직접 할 수 있게 되었다. 그 결과 우리는 사회에 영향력을 가지고 세상을 바꿀 힘을 지니게 되었다고 느낀다.

내가 CIID에 입학했을 때 학장이 진행하는 신입생 오리엔테이션이 있었다. 그때 열린 프레젠테이션에서 학장은 영국 극작가 윌리엄 셰익스피어의 오페라 〈윈저의 유쾌한 아낙네들The Merry Wives of Windsor〉의 'The world is your oyster.'라는 대사를 인용했다. 온 힘을 끌어모아 세상을 손에 넣는 것을 진주조개를 검으로 여기는 것에 비유한 말이다. 영어권 국가에서는 자주 사용하는 관용구로 '모든 기회는 당신 눈앞에 열려 있다.'는 의미다. 다만 그것을 손에 쥐어 실현할 수 있을지는 본인에게 달려 있다. 우리는 사회에 영향을 끼칠 수 있는 위치에 있으며 디자인 리서치는 사회에 긍정적인 영향을 주는 데 매우 유용한 도구다.

중국 정치가이자 송나라 학자인 구양수欧陽脩는 좋은 사고가 탄생하

기 쉬운 상황을 마상馬上, 침상枕上, 측상厠上 등 삼상三上으로 표현했다고 한다. 각각 '말을 탔을 때' '이불을 덮고 잘 때' '화장실에 있을 때'를 뜻한다. 책상 앞에 앉아 생각하기보다 이런 상황에 놓였을 때 아이디어가 잘 나온다. 이는 나를 포함해 많은 사람이 공감하는 부분일 것이다.

그렇기 때문일까? 우리는 지금까지 아이디어를 내는 일에 적극적으로 투자하지 않았다. 기업에서 비즈니스 플랜 콘테스트를 실시할 때도 콘테스트에 제출할 아이디어를 만들고 끊임없이 고민하는 데 시간을 들인다고 해서 그것이 인정받는 경우는 극히 드물다. 게다가 기업은 직원의 열정과 의욕에 무임승차하고 있다. 해외에서는 디자인 리서치와 관련된 시장이 일본과는 비교도 할 수 없을 정도로 거대해지고 있으며 디자인 리서치가 혁신을 일으키는 데 반드시 중요하다고 인식하고 있다. 이러한 흐름이 일본에 확산되기까지는 오랜 시간이 걸리지 않을 것이다. 이 책『디자인 리서치 교과서』가 디자인 리서치의 발전과 침투에 조금이라도 공헌하고 국가의 혁신을 앞당기는 데 도움이 된다면 정말 기쁠 것이다.

2020년 10월
기우라 미키오

감사의 말

이 책 『디자인 리서치 교과서』 집필에는 많은 분이 도와주었다. 이 책은 내가 지금까지 디자인 리서치에 관한 연구와 실전을 바탕으로 배운 정보를 정리한 것이므로 내 학창 시절의 은사와 동급생, 업무에서 신세를 진 많은 분을 언급하고 감사드려야 하지만, 지면 관계상 집필에 직접적으로 도움을 준 분들의 성함만 소개하려고 한다.

CIID 동창생 오카하시 다케시岡橋毅, 나카마루 사토시中丸啓, 가미야 다이시神谷泰史, 혼마 미나쓰本間美夏는 집필 전부터 책 내용을 함께 논의하고 원고에 도움을 주었다.

센슈대학専修大学 교수 가미히라 다카히토上平崇仁, 후쿠야마대학福山大学 교수 나카미치 노보루中道上, 고카쿠인대학工学院大学 준교수 미사키 다이고見崎大悟, 디자인닛트도쿄주식회사Designit Tokyo 사이토 마이斎藤麻衣는 전문가 입장에서 이 책의 초고를 살펴보고 조언해주었다.

나의 소중한 친구인 신카도 고지新角耕司, 스즈키 도모히로鈴木友博, 노무라 준野村惇, 후쿠다 교코福田恭子, 마노 아키코間野晶子는 초고를 살펴보고 다양한 의견을 제시해주었다.

그리고 정말 바쁜 와중에도 인터뷰에 협력해준 유비주식회사 하타케야마 료세畠山糧与, 요코가와전기주식회사 후루야 리키古谷利器와 이바라기 마사히로伊原木正裕에게 깊은 감사의 말을 전한다.

언제나 디자인 리서치 실전에 함께 해주는 앵커디자인주식회사 구성원들은 평소 바쁜 일정 속에서도 집필에 도움을 주었다. 특히 야마구치 게이코山口景子는 이 책에서 소개한 동의서 작성, 법률 관련 부분에서 협조를 해주었다. 와카타비 다키에若旅多喜惠는 원고 집필 중에 유용한 조언을 해주었다.

출판사 BNN신샤BNN新社를 소개해준 UX 디자이너 요시다케 료吉竹遼에게도 감사의 말을 전한다. 내가 디자인 리서치에 관한 책을 쓰고 싶다고 트위터에 올린 것을 보고 BNN신샤를 소개해주어 출판이 결정되었

다. 마지막으로 BNN신샤 편집자 이시이 사야카石井耶耶香는 나의 첫 도서 집필에 물심양면으로 도와주었고 그 덕분에 이 책을 무사히 출간할 수 있었다. 깊은 감사의 말을 전한다.

기우라 미키오

색인